作者序

● 淺談草書

當今人人都識得字，因硬筆、鍵盤、音譯的科技進化，寫字的需要性遞減，敲字、唸字而不寫字漸成常態，書法逐漸成古董。書法，雖不復具備文字傳輸的實用性，但中國書法在全世界所有文字中獨具唯二特色：

1. 由一至龜，象行、指事、會意、形聲、轉注、假借，字字結構、內容、意涵豐富，因而寫字的方法（書法）自然變化無窮，提供書家無限的美、藝創作空間。
2. 一幅字，少至一字，多至長篇，縱橫、四向、八方、圓矩、歪直、扭曲，隨意書寫均具其義。中文書法堪稱世界文化重要遺產之最，殆無疑義。

常看書法創作展的人或許會同意，書法作品的美感與藝術性的排序，大體上，楷不如隸，隸不如篆，篆不如行，行不如草。關鍵就在藝術創作空間的侷限性，相對來說楷書的藝術創作空間最小，草書的最大，大到可以不管像不像字，像畫更好。

草書，就是潦草寫字的書體。潦草，是為了寫得快，求快，就有筆劃的連結或簡省。自古以來，草書之所以難懂難學，概因古今書家的書體本就各異，用各有所專的書體各自潦草快寫的字，即便同一人寫的同一個字往往就有數種迥異的草法，學者究不知何去何擇，加上傳統上一向視草書為頂級書法，「學草得先學好楷、隸、篆」的規矩沿襲至今，學者對草書不免覺得高不可攀、而致望而生畏、敬而遠之。

其實，書體的沿革，草先楷後，得先打好楷隸篆的基本功方可習草之說應屬無稽，行書字構、形連 (字筆順的連貫) 的功底的確對學習比行書更減省筆畫、更講究筆順連貫的草書大有幫助，可楷隸篆的字構、筆法似乎很難跟草書沾上邊。

草書可以是學習書法的啟蒙，它的體態變化多端，筆劃線條自由無拘，只要熟習字符及通用的草規、草訣，揣摩筆順、參考書例，理解省筆連筆的寫法，然後發揮個人的想像力、創造力，快意揮灑字的大小、筆劃的長短、粗細、正斜、扭曲，句構的上下、縱橫、四向、八方，就像練習畫一幅好看的畫一樣，練習寫出好看的草字來。

● 參考文獻：【于右任 標準草書 自序 - 1936年7月】（節錄）

　　文字為人類表現思想，發展生活之工具，其結構之拙巧，使用之難易，關係於國家民族之前途者至大。世界各國，印刷用楷，書寫用草，已成通例，蓋前者整齊正確，而後者迅速適用也。吾國草書之興，遠在漢初，先哲立旨，為其「愛日省力」也。今者世界之大，人事之繁，生存競爭之激烈，時之足珍，千百倍於往昔。廣草書於天下，以利制作而新國運，此其時矣！

　　千餘年來，草法演進，名類眾多，約而言之，可成三系：
一曰「章草」，其為法：
利用符號，一長也；字字獨立，二長也；一字萬同，三長也。惟全體繁難之字，未能完全草書化者仍多，其於赴急應速，有未達也。
二曰「今草」，繼章草而改進者也。其為法：
重形聯，去波磔，符號之用加多，使轉之運易敏！王氏父子為之領導，景從既廣，研討彌篤，一字草法有至數十式者，雖創作精神之可驚，究何去而何擇？陳僧智永，書真草千文八百本，蓋有志於統一體制，以利初學。而唐以楷書試士，草書遂離實用而入於美藝！
三曰「狂草」，草書中之美術品也。其為法：
重詞聯，師自然，以放縱鳴高，以自由博變為能。張顛素狂，振奇千載。作者自賞，觀者瞠然，或謂草法之廢，實自此始！

　　細繹草書歷史，歷代帝王，多有提倡，通人學者，推進尤力，而終難深入民間，以宏其用，甚且適得其反，此何以故？客觀之原則未立，系統之組織復疏，斯難以堅天下之信，滿天下之望也，然則革其弊而興其利，廣其用而永其傳，正有待也。

　　國人對於草書之觀點：贊之者，或許其通神，或贊其入道，或形容其風雨馳驟之狀，或咨嗟其喜怒情性之寄，而於字理之組織，則多所忽略；非之者，又謂草書之流，技藝之細，四科不以此求備，博士不以此講試，而於易簡之妙用則不復致思。此草書之所以晦，亦即草書之所以難也。

　　今者草書草法代表符號之建立，經歷來聖哲之演進，偶加排比，遂成大觀，前人所謂草書妙理，求之畢生而不能者，至此於平易中得之。唯期經此整理，習之者由苦而樂，用之者由分立而統一，此則作者唯一之希望也。

● 本書上篇：「標草共用符號 釋例」

「標草部首代表符號」係 于右任先生當年為推廣草書，亟欲以草書取代正體字為書寫工具以節省書寫時間而制定的統一標準化教材。如今事過境遷，包括草書的任何使用毛筆的書法已非昔日慣常書寫工具，而儼然成為極具特色的中華文化藝術。

既是藝術，講究的是美與意境的感動、善的執著、真的追求，墨守成規實非屬必要。但，畢竟草書寫的還是字，再怎麼藝術的發揮，字能夠被辨識還是必須的基本要求。要能夠被辨識，就只好遵循一些通用的、沿襲成規的草規、草法、草訣。讓涉獵過這些草規、草法、草訣的人學得、懂得、理會得、寫得草書。

草書同一字草法，歷代碑帖百體各異，各有所長、各有其美，習草、寫草當然不必非標準草書不可。" 惟 標準草書千字文 " 含標題落款 總計 1027 字，" 草書社 " 在歷代碑帖中找不到符合標準草書部首代表符號的字僅有 79 個由 "草書社" 自創補入。這個事實足以證明：這套【標草部首代表符號】具有草書草符、草規的充分代表性與通用性，是習草者不能不知、不學、不用的必要元素，它絕對是習草者的入門必修課。

● 本書下篇：「草書單用符號 釋例」

「標草部首代表符號」僅羅列代表兩個以上的部首的共用符號74個涵蓋339個部首，其運用在常用字占比雖約略已逾八成，但仍有甚多常用繁筆字及習用特簡符號之單字如「齊、齋、鼠、鼎、鹿、麗、卿、願、勞、寧、專、尊、復、數、書、樂 ………」等之單用省筆之草書符號則付之闕如，而此類字草符之認識對習草者實不可或缺。是故，乃自「草典」中篩選出與「標草代表符號」不相重疊之常用字部首，整理出單用草符以補不足，期成其全。

● 本書羅列

「標草」73個常用代表符號、313個常用部首/代表字。
「草典」精選 137 個常用字之單用草符/代表字。
總計 450 個代表字釋例，其部首符號適用之相關字應已足敷常用之需要。惟歷代碑帖草法繁多，欲蓋其全自是不及，疏漏之處在所難免，敬祈 草書先進不吝指正補遺，以為再版時之增修，不勝感荷。

張弘　2021.07.06 誌

目　錄

字符	符號	部首	字例	頁次	字符	符號	部首	字例	頁次	字符	符號	部首	字例	頁次
左部					左部					左部				
人		亻	何	B-001	阜		阝	陶	B-032	酉		酉	酬	B-063
		彳	從	B-002			弓	張	B-033			鹵	鹹	B-064
手		扌	拱	B-003			貝	賤	B-034			屵	辟	B-065
		方	於	B-004			𠂤	師	B-035	豕		豕	豬	B-066
		片	牒	B-005			皀	既	B-036			而	耐	B-067
		幸	報	B-006	齒		齒	齡	B-037			芻	雛	B-068
享		享	敦	B-007			啚	鄙	B-038			鬲	融	B-069
		京	就	B-008	朱		米	精	B-039			畐	副	B-070
		車	輕	B-009			耒	耕	B-040			百	敢	B-071
		矛	務	B-010			半	叛	B-041	骨		骨	骼	B-072
		県	縣	B-011			帇	制	B-042			景	影	B-073
		卓	朝	B-012			耑	款	B-043			矞	辭	B-074
示		礻	福	B-013			釆	釋	B-044	豸		豸	貌	B-075
		礻	初	B-014			矣	疑	B-045			釆	彩	B-076
		耳	聆	B-015	牙		牙	雅	B-046	桑		桑	纇	B-077
		身	射	B-016			亲	親	B-047			㕛	殺	B-078
心		忄	性	B-017	扁		扁	翩	B-048	月		月	朦	B-079
		丩	收	B-018			咼	嗣	B-049			肉	腸	B-080
		爿	將	B-019			屑	厭	B-050			舟	船	B-081
走		走	越	B-020			腐	廠	B-051	武		武	鵡	B-082
		矢	知	B-021	音		音	韻	B-052			生	甥	B-083
		夫	規	B-022			咅	剖	B-053			圭	封	B-084
		立	竭	B-023	良		良	朗	B-054			重	動	B-085
		火	煌	B-024			至	致	B-055			青	靜	B-086
		去	劫	B-025			區	歐	B-056			番	翻	B-087
		竟	競	B-026			䜌	斷	B-057	日		日	晚	B-088
		壴	鼓	B-027			虽	雖	B-058			目	眠	B-089
足		𧾷	路	B-028	子		孑	孤	B-059			田	略	B-090
		云	魂	B-029			糸	維	B-060			白	魄	B-091
		臣	臨	B-030			肯	能	B-061	七		七	切	B-092
		疋	疏	B-031			弓	弱	B-062			土	地	B-093
												甚	勘	B-094

		左部					右部					右部		
字符	符號	部首	字例	頁次	字符	符號	部首	字例	頁次	字符	符號	部首	字例	頁次
角		角	解	B-095	刀		刂	劍	C-001	辛		辛	僻	C-033
		孚	乳	B-096			寸	謝	C-002			余	餘	C-034
		身	殷	B-097			口	知	C-003			董	謹	C-035
虎		盧	顱	B-098			丁	衡	C-004			翠	懈	C-036
		虘	戲	B-099	又		又	取	C-005			羋	拜	C-037
		虐	虧	B-100			攵	收	C-006	中		中	沖	C-038
		豦	劇	B-101			殳	毀	C-007			申	神	C-039
		虘	獻	B-102			夂	畝	C-008	司		司	詞	C-040
首		号	號	B-103	頁		頁	顛	C-009			勻	均	C-041
		酋	猷	B-104			欠	歌	C-010			因	烟	C-042
		谷	欲	B-105			彡	形	C-011			匋	陶	C-043
					屬		屬	囑	C-012	既		既	慨	C-044
							聶	攝	C-013			免	晚	C-045
							冉	稱	C-014	尤		尤	就	C-046
					帚		帚	掃	C-015			髟	龍	C-047
							㑴	侵	C-016			或	藏	C-048
					公		公	松	C-017	氏		氏	紙	C-049
							召	招	C-018			民	眠	C-050
							㕣	船	C-019	冬		冬	終	C-051
					兩		兩	輛	C-020			㐭	擬	C-052
							葡	備	C-021	夆		夆	蜂	C-053
							㒼	滿	C-022			夅	降	C-054
					彔		彔	綠	C-023	芻		芻	趨	C-055
							匊	鞠	C-024			鬲	隔	C-056
					豆		豆	短	C-025			畐	福	C-057
							亙	恆	C-026	七		土	杜	C-058
							亘	垣	C-027			火	秋	C-059
					瓜		瓜	孤	C-028			犬	獻	C-060
							爪	抓	C-029			斤	新	C-061
							辰	派	C-030			甚	堪	C-062
					易		易	踢	C-031			匕	化	C-063
							昜	陽	C-032			𠤎	能	C-064

標草部首符號釋例 索引 - 3

右部

字符	符號	部首	字例	頁次
武	む	武	賦	C-065
		恵	德	C-066
月	る	月	胡	C-067
		蜀	獨	C-068
		鳥	鳴	C-069
		咼	禍	C-070
		多	將	C-071
		尋	得	C-072

上部

字符	符號	部首	字例	頁次
艸		艹	莫	D-001
		竹	節	D-002
門		門	開	D-003
		鬥	鬧	D-004
		四	羅	D-005
		冖	冠	D-006
雨		雨	露	D-007
		虍	虛	D-008
厂		厂	原	D-009
		戶	房	D-010
		尸	居	D-011
北		北	背	D-012
		非	輩	D-013
		加	駕	D-014
		癶	登	D-015
		珏	琴	D-016
林		林	楚	D-017
		棥	樊	D-018
		樊	攀	D-019
		𣛗	鬱	D-020
日		日	星	D-021
		田	異	D-022
		口	另	D-023
		西	要	D-024
		爪	受	D-025
		厶	矣	D-026
		四	還	D-027
		與	譽	D-028
		匈	芻	D-029
		百	夏	D-030
		冎	骨	D-031
		彐	尋	D-032

下部

字符	符號	部首	字例	頁次
木		木	桑	E-001
		參	蓼	E-002
辵		辶	道	E-003
		廴	建	E-004
二		二	些	E-005
		足	楚	E-006
		工	左	E-007
		豆	登	E-008
		冫	冬	E-009
		匕	老	E-010
		丂	義	E-011
		黽	風	E-012
		而	論	E-013
		八	共	E-014
大		大	契	E-015
		貝	賢	E-016
寸		寸	守	E-017
		同	高	E-018
		兩	鳥	E-019
		皿	而	E-020
巾		巾	希	E-021
		屮	萬	E-022
		叮	可	E-023
		少	步	E-024
		吋	壽	E-025
日		日	會	E-026
		日	晉	E-027
		口	言	E-028
		目	省	E-029
		田	審	E-030
		白	習	E-031

対稱符　　　　　　對稱//交筆/右上/左上符　　　　　補筆、補點符

字符	符號	部首	字例	頁次
字上對稱符	心	竹	策	F-001
		炊	營	F-002
		賏	嬰	F-003
		幼	留	F-004
		䀠	懼	F-005
		臼	學	F-006
		臼	興	F-007
		丵	業	F-008
		曲	農	F-009
		吅	嚴	F-010
		巛	巢	F-011
		血	無	F-012
		臼	舅	F-013
		巴巴	選	F-014
		毌	貫	F-015
		鄉	響	F-016
左對右稱	彳	行	衛	F-017
		彳	微	F-018
字中對稱符	彳	从	巫	F-019
		絲	慈	F-020
		双	爽	F-021
		小	迹	F-022
		絲	變	F-023
		吅	儉	F-024
		回	壇	F-025

字符	符號	部首	字例	頁次
字下對稱符	心	六	泰	F-026
		氽	家	F-027
		氺	求	F-028
		兆	兆	F-029
		臼	繩	F-030
		彐田	龜	F-031
		小	亦	F-032
		絲	滋	F-033
		比	昆	B-034
		川	荒	F-035
		屮屮	絲	F-036
		吅	品	F-037
字中交筆符	世	世	葉	F-038
		戈	義	F-039
		廿	席	F-040
		共	寒	F-041
字上交筆符	世	世	世	F-042
		耂	老	F-043
		爻	肴	F-044
		大	遼	F-045
		垚	僥	F-046
		共	墳	F-047
		叒	桑	F-048
右上符	㇈	殳	盤	F-049
		欠	盜	F-050
		又	祭	F-051
		丸	熟	F-052
		月	盟	F-053
		辛	璧	F-054
左上符	亡	臣	堅	F-055
		亡	望	F-056
		医	醫	F-057

符號	補筆字位	字例	頁次
補筆、補點符號：、	識別或駐筆	土	G-001
		升	G-002
		神	G-003
		民	G-004
	補右內部之點或短畫	封	G-005
		別	G-006
	補右中部之點	至	G-007
		後	G-008
	補右旁之數點	龍	G-009
		飛	G-010
	補內下部之點	萬	G-011
		屬	G-012
	補左旁之短畫	中	G-013
		果	G-014
	補右上之部首	咎	G-015
		旭	G-016

字部典首	字例	符號	頁次
丿	乍		H-001
	乘		H-002
丨	事		H-003
亠	交		H-004
	亭		H-005
人	介		H-006
	使		H-007
	侯		H-008
	假		H-009
	傳		H-010
	傅		H-011
八	其		H-012
力	勞		H-013
	勸		H-014
卩	卸		H-015
厶	參		H-016
又	曼		H-017
	叔		H-018
口	吞		H-019
	含		H-020
	唐		H-021
口	商		H-022
	喜		H-023
	善		H-024
	嘉		H-025
	器		H-026
囗	圖		H-027
土	垂		H-028
	墨		H-029
夕	夜		H-030
大	天		H-031
	夷		H-032
	奔		H-033
宀	密		H-034
	寧		H-035
寸	尊		H-036
工	巨		H-037
幺	幽		H-038
	幾		H-039
彳	復		H-040
手	搖		H-041
心	急		H-042
	惠		H-043
	愛		H-044
	慶		H-045
	慮		H-046
	憂		H-047
	懷		H-048
戈	成		H-049
	或		H-050
	戚		H-051
戶	所		H-052
攵	敷		H-053
	數		H-054
方	旁		H-055
日	昌		H-056
日	曲		H-057
	書		H-058
	最		H-059
	曾		H-060
木	染		H-061
	某		H-062
	棄		H-063
木	樂		H-064
止	歲		H-065
殳	段		H-066
毋	每		H-067
水	水		H-068
	漆		H-069
	激		H-070
火	燕		H-071
爪	爵		H-072
爻	爾		H-073
牛	牽		H-074
犬	獲		H-075
	獸		H-076
玄	率		H-077
田	畢		H-078
	畫		H-079
癶	發		H-080
白	白		H-081
	皆		H-082
皿	盡		H-083
目	相		H-084
	真		H-085
	眾		H-086
竹	笑		H-087
	等		H-088
糸	繫		H-089
	繭		H-090
	纏		H-091
羊	義		H-092
老	者		H-093
耳	聚		H-094
	聲		H-095
艸	花		H-096
	若		H-097
	薑		H-098
虍	虎		H-099
谷	谷		H-100
豆	豐		H-101
貝	贏		H-102
辛	辜		H-103
	辦		H-104
辰	辱		H-105
辵	遣		H-106
	邊		H-107
邑	鄭		H-108
	都		H-109
里	野		H-110
阜	隨		H-111
	隱		H-112
隸	隸		H-113
隹	雙		H-114
	雞		H-115
	離		H-116
	難		H-117
雨	雨		H-118
	霸		H-119
韋	韋		H-120
頁	頓		H-121
	頭		H-122
	顏		H-123
	類		H-124
	願		H-125
	顧		H-126
	顯		H-127
風	飄		H-128
香	香		H-129
高	高		H-130
魚	魯		H-131
鹿	鹿		H 132
	麗		H-133
鼎	鼎		H-134
鼠	鼠		H-135
齊	齊		H-136
	齋		H-137

【標草共用符號釋例】導讀

1. 部首、原形草、代表符號：
寫草時，原形草、代表符號可隨作品之布局交替使用。

2. 同符號共用之部首、代表字及草書例：
同書例常會在共用部首之各字章節中重複出現，俾讀者熟識之。
書例中非主題部首之草符解析請參閱相關主題書例之章節。

3.【註解】：
主題字構成部首草符之解析、(索引書頁)，及有關代表符號運用上
應留意事項之註解。

4. 四家之同一字例草帖：
可參考並熟悉異於標草之草符、草法。

5. 行書及草書之筆韻觀摩：
以行書字構為底之草書字構，便於觀摩草書符號與行書筆畫之相
關性，利於理解、記憶、辨識，並打好勻稱之草書基本架構，俾
爾後個性化之發揮，儘使奇特亦不失章法。

6. 行、楷、隸、篆四體名家書例：與草書異同之比對，除便
於理解草書之草法轉變，當有助於美與意境之感受與創造。

左旁書例	原形草	代表符號	同符部首				
亻 何	亻 何	亻 何	彳 彼 　 波	亻 似 　 似	彳 待 　 待	亻 侍 　 侍	

註解：
同右部宜從原形草，如：侍、待。
"亻"常因形聯向右挑起，即同"言"部，如：詠诤、誠汖。
右下部"叮"，標草作"少"（E021）。

草帖書例

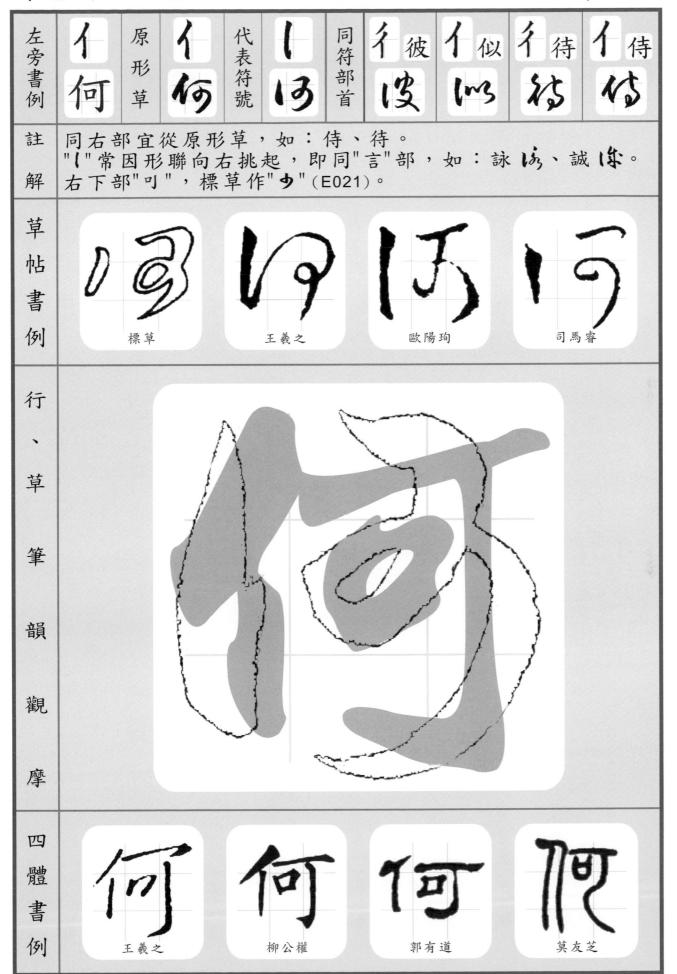

標草	王羲之	歐陽詢	司馬睿

行、草筆韻觀摩

四體書例

王羲之	柳公權	郭有道	莫友芝

左旁書例	彳從	原形草	彳從	代表符號	彳彷	同符部首	彳彼 彼	彳似 似	彳往 往	彳住 住

註解：
同右部宜從原形草，如：住、往。
右上"从"對稱符作"ㄣ"，常簡作"ㄣ"如"巫 巫"（F019）。
右下"ㄞ"作"乙"如"楚 楚"（E006）。

草帖書例

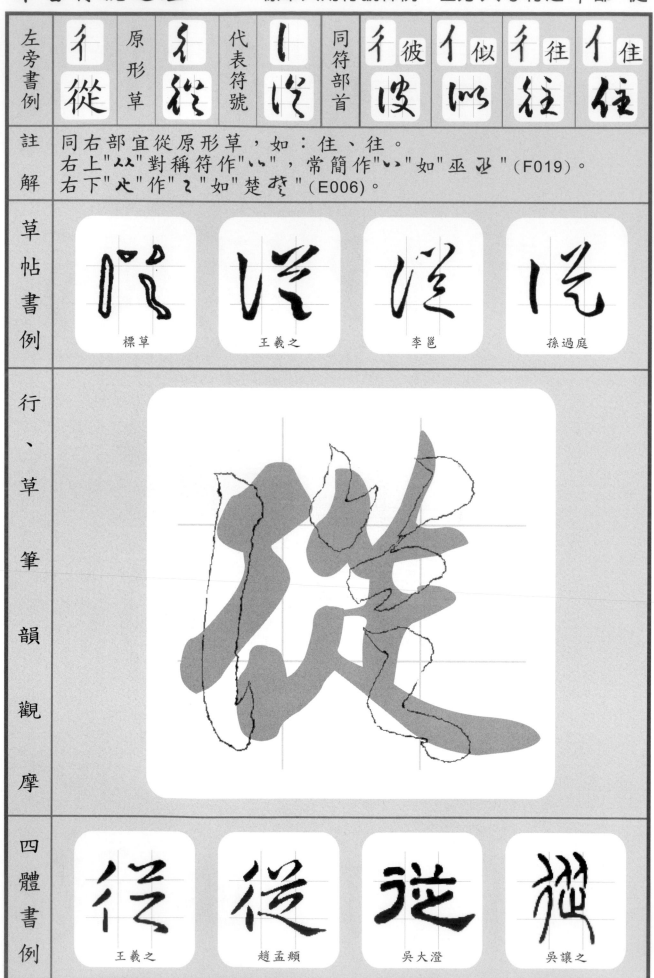

標草　　王羲之　　李邕　　孫過庭

行、草筆韻觀摩

四體書例

王羲之　　趙孟頫　　吳大澄　　吳讓之

左旁書例	原形草	代表符號	同符部首	片 碟	幸 報	方 於	扌 拖
扌拱	扌㧚	扌㧚		揲	扙	お	拖

註解	右下部"八"作"乙"（E014），其上筆聯借"廾"之下筆，故不作"苫"而作"苫"。

草帖書例

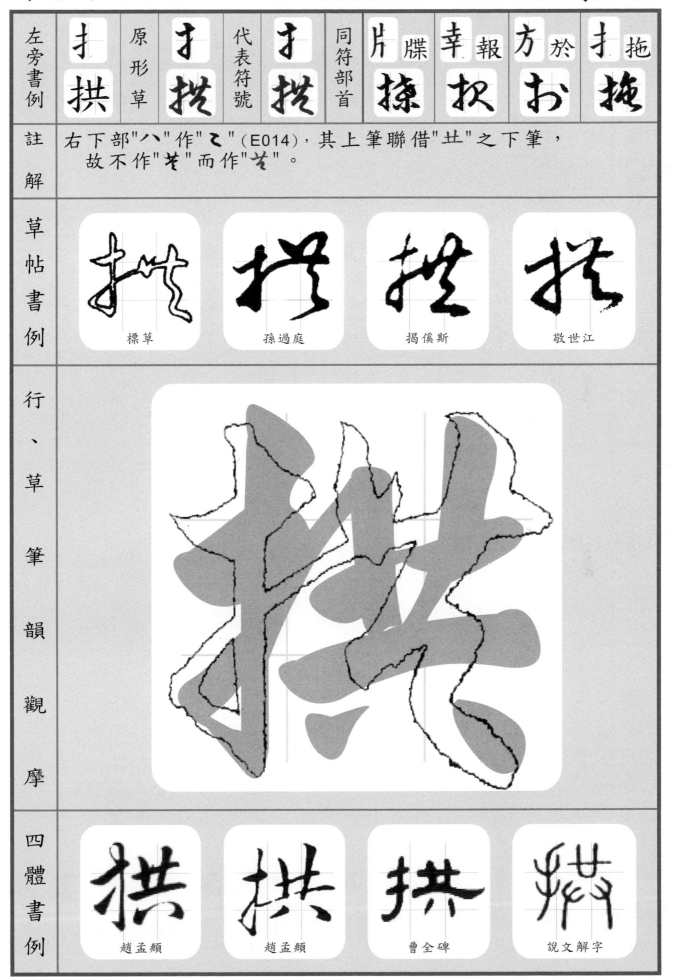

標草　　　孫過庭　　　揭傒斯　　　敬世江

行、草筆韻觀摩

四體書例

趙孟頫　　　趙孟頫　　　曹全碑　　　說文解字

左旁書例	方於	原形草	才 杤	代表符號	ずお	同符部首	片 㗧 㩒	幸 報 扱	才 拖 拖	方 施 掖

註解：施、拖同右部，故"施"左部從原形草做"掖"。
"令"作"づ"，為"於"右部之專用符且必與左部形聯。

草帖書例

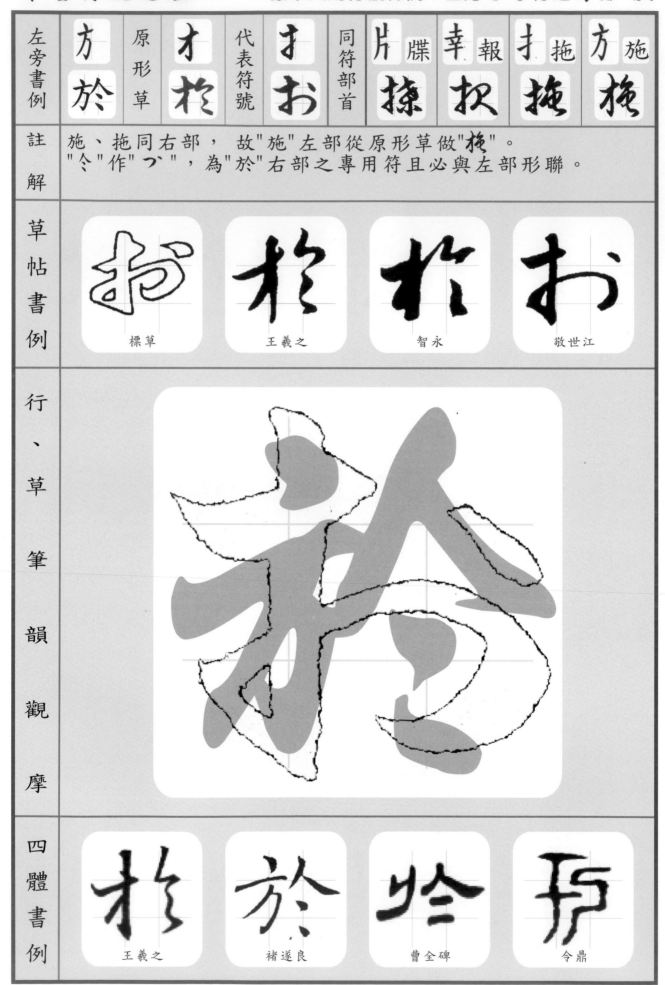

標草　　　王羲之　　　智永　　　敬世江

行、草筆韻觀摩

四體書例

王羲之　　　褚遂良　　　曹全碑　　　令鼎

左旁書例	片牒	原形草	片牒	代表符號	才�	同符部首	方於 お	才拱 捞	幸報 扠	片版 版

註解：版、扳同符，故"版"左部首從原形草"版"。
右上部"世"，作"き"（F042），其下筆聯借"木"之上筆。

草帖書例

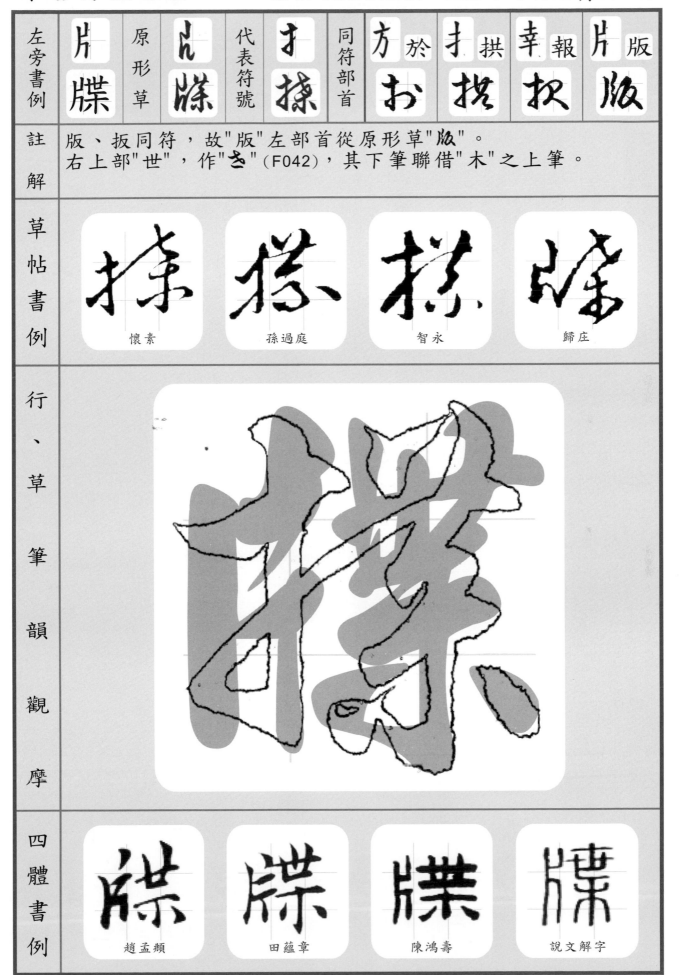

懷素　　　孫過庭　　　智永　　　歸庄

行、草筆韻觀摩

四體書例

趙孟頫　　　田蘊章　　　陳鴻壽　　　說文解字

左旁書例	幸報	原形草	才扱	代表符號	才扱	同符部首	方於 お	才拱 揆	片牒 揲	幸執 执

註解

"幸"單草作"㐄"，自右起筆，於左部首時，作"才"
右部"㕛"作"又"，如"皸扱"。

草帖書例

標草　　懷素　　索靖　　孫過庭

行、草筆韻觀摩

四體書例

趙孟頫　　蔡襄　　何紹基　　徐三庚

左旁書例	享敦	原形草	享敦	代表符號	敦	同符部首	京就 能	車輕 軽	矛務 務	県縣 象

註解

"攵"作"又"(C006)，於"彳"之右部時作"彡"，如"微彡"(F018)
"享"單草作"享"，字中"口"作"冖"，與字上"亠"之下筆
又與字下"子"之上筆形聯，作"享"或作"享"。

草帖書例

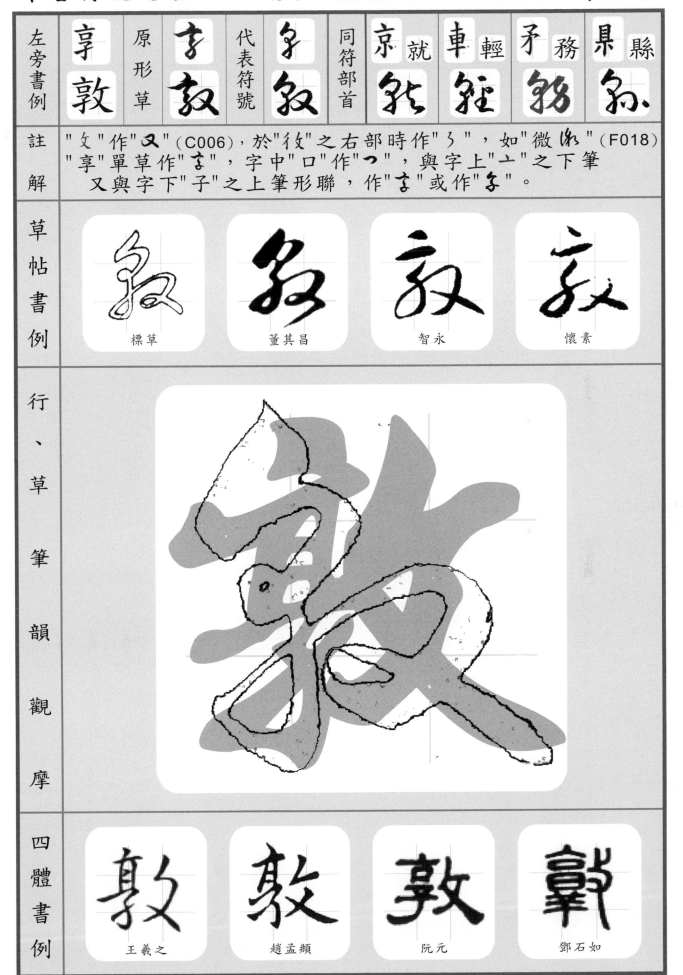

標草　　董其昌　　智永　　懷素

行、草筆韻觀摩

四體書例

王羲之　　趙孟頫　　阮元　　鄧石如

左旁書例	京就	原形草	亨就	代表符號	〔符〕	同符部首	車 輕 軺	矛 務 矜	県 縣 象	卓 朝 郭

註解　右部"尤"標草作"〔符〕"（C046），其右上之點可不補。
"京"單草作"〔符〕"。

草帖書例

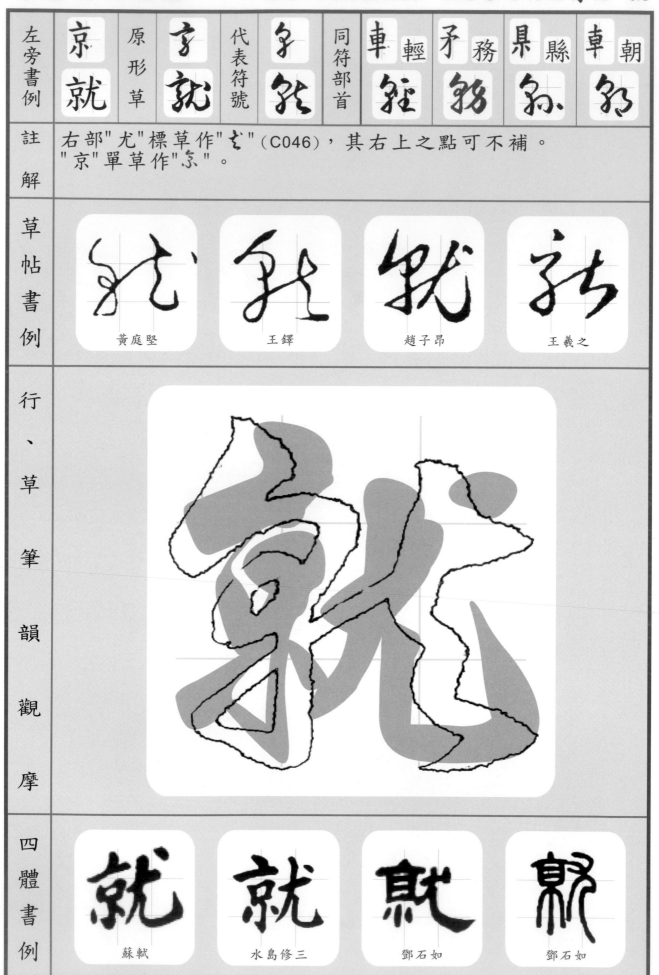

黃庭堅　　王鐸　　趙子昂　　王羲之

行、草筆韻觀摩

四體書例

蘇軾　　水島修三　　鄧石如　　鄧石如

左旁書例	車輕	原形草	圭輕	代表符號	爭輕	同符部首	京就 能	享敦 敘	矛務 豺	杲縣 糸

註解

"車"之習用草法甚多，常見者有"车、丰、李、手"，
惟標草符之"爭"罕見。
"巠"作"坔"。"車"單草作"车"。

草帖書例

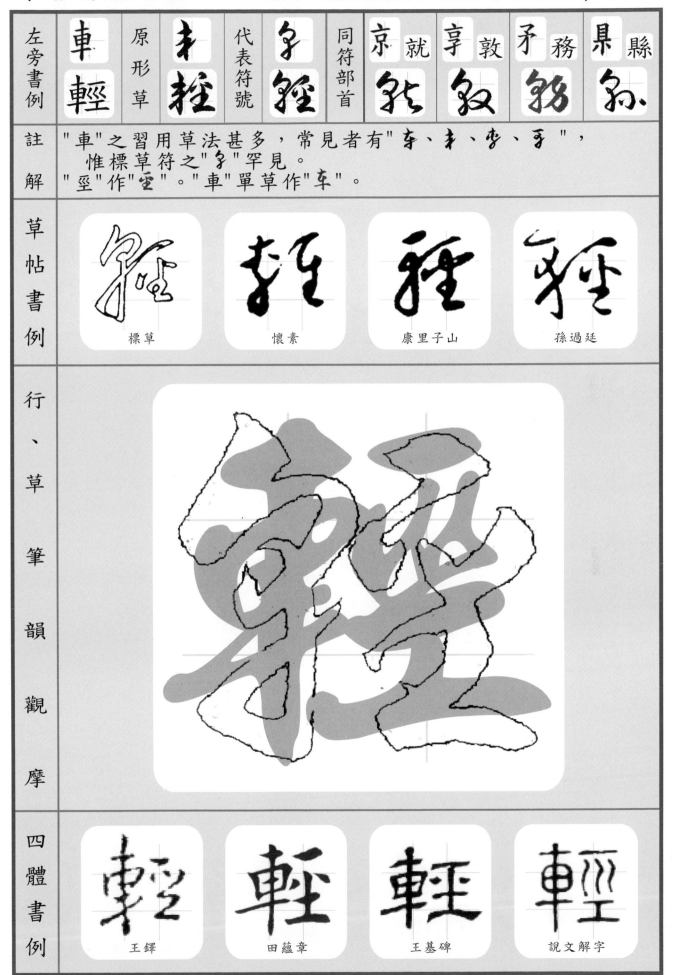

| 標草 | 懷素 | 康里子山 | 孫過廷 |

行、草筆韻觀摩

四體書例

| 王鐸 | 田蘊章 | 王基碑 | 說文解字 |

左旁書例	原形草	代表符號	同符部首	朝	享 敦	車 輕	梟 縣

註解

"矛"單草作"矛"。
"矛"於左部常作"矛"，標草之"矛"帖例罕見。
右部"務"草符作"多"，習與左部形聯。

草帖書例

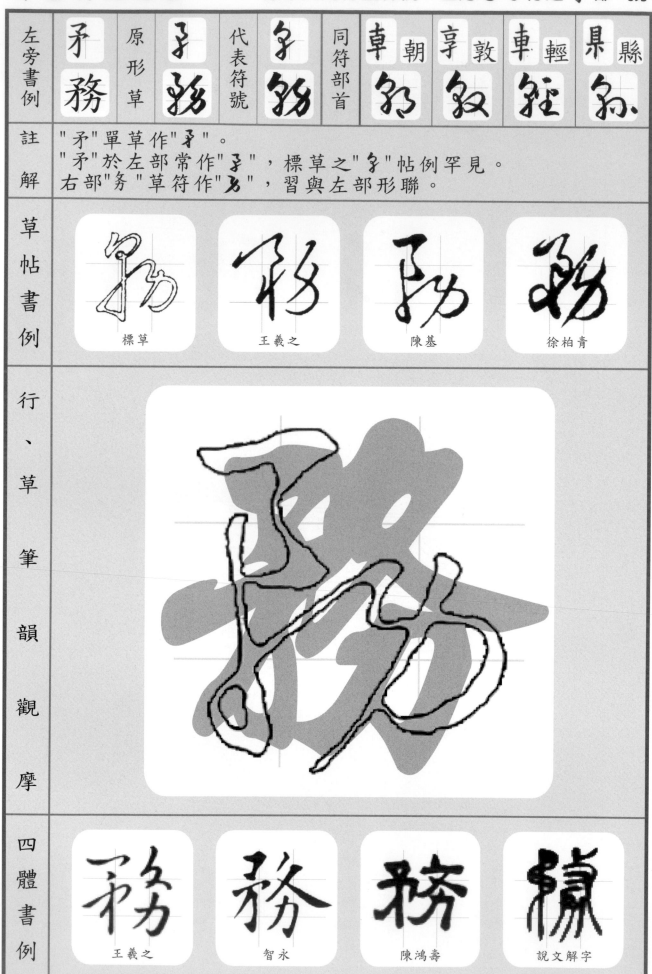

標草　　王羲之　　陳基　　徐柏青

行、草筆韻觀摩

四體書例

王羲之　　智永　　陳鴻壽　　說文解字

左旁書例	原形草	代表符號	同符部首	京 就	享 敦	車 輕	卓 朝
枲 縣							

註解：
"系"單草作"厼"。於右部首時作"小"，如"縣 厼、孫 厼"。

草帖書例

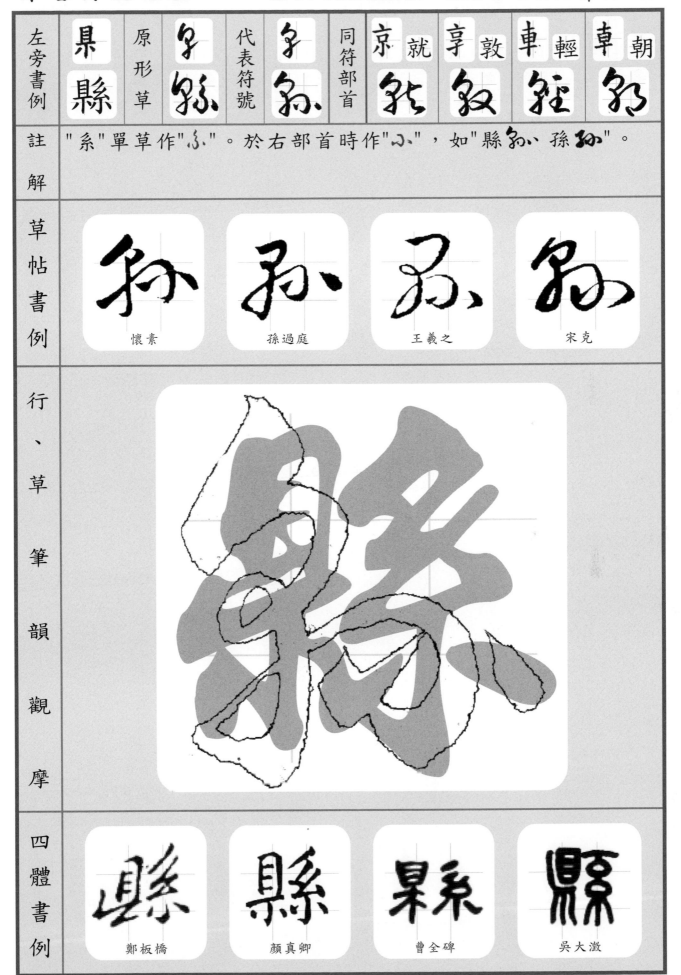

懷素　　孫過庭　　王羲之　　宋克

行、草筆韻觀摩

四體書例

鄭板橋　　顏真卿　　曹全碑　　吳大澂

左旁書例	卓朝	原形草	享朝	代表符號	享朝	同符部首	京就能	享敦象	車輕軺	矛務豺

註解	"月"於字右、字下草符均作"ʒ"或"ʒ"（C067）， 　　於字左則作"ʂ"（B079）。 "月"單草依原形作"月"。

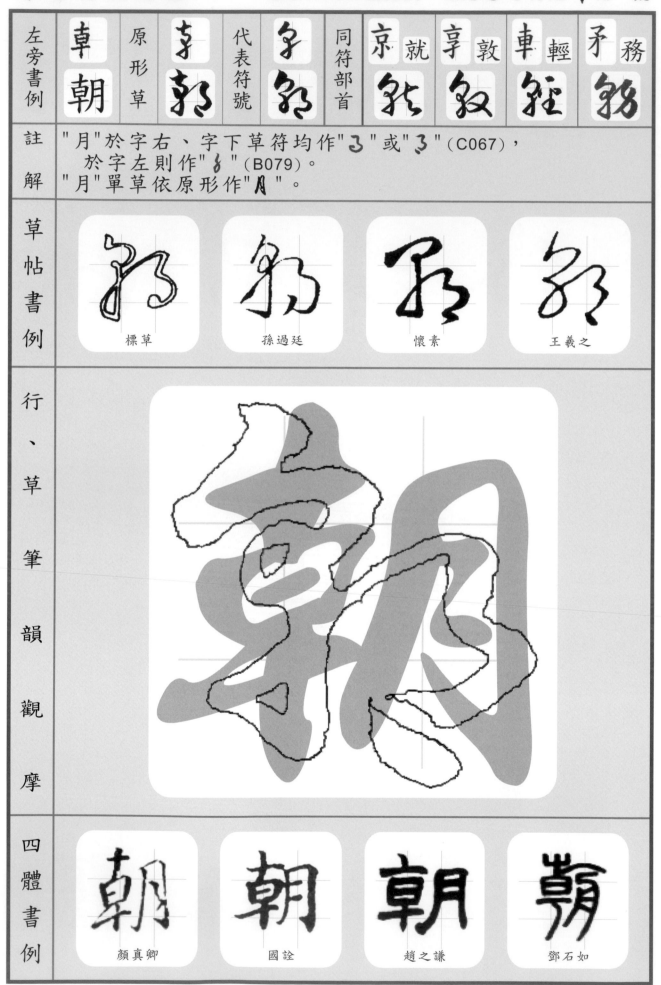

草帖書例	標草	孫過廷	懷素	王羲之

| 行、草筆韻觀摩 | |

四體書例	顏真卿	國詮	趙之謙	鄧石如

左旁書例	礻福	原形草	方福	代表符號	方福	同符部首	礻初 初	耳聆 聆	身射 尉	礻禍 禍

註解：右部"畐"作"る"（C057）。

草帖書例

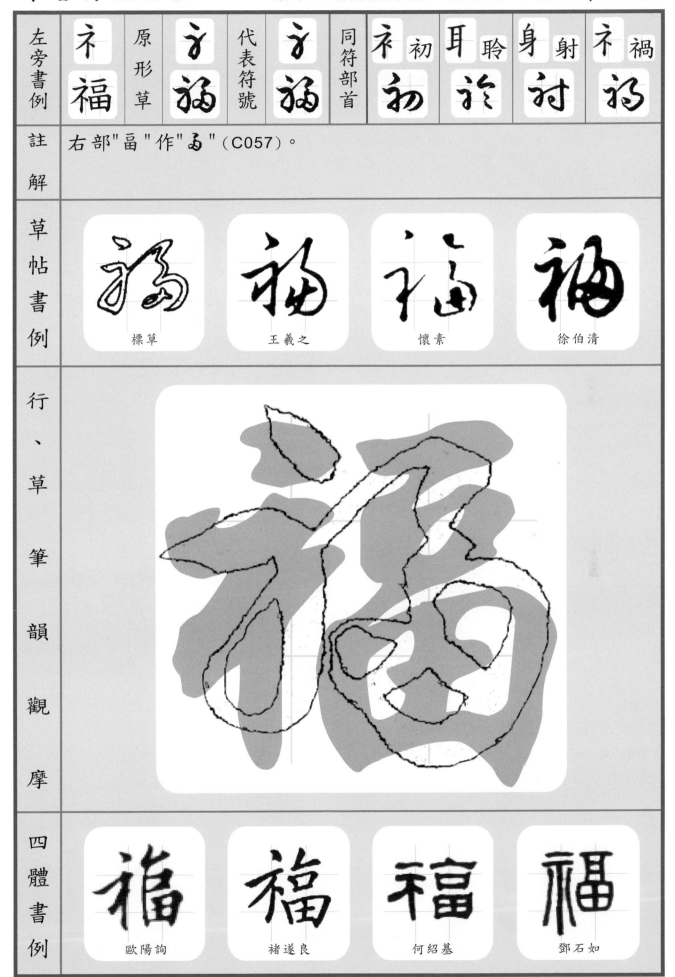

標草　　　　王羲之　　　　懷素　　　　徐伯清

行、草筆韻觀摩

四體書例

歐陽詢　　　　褚遂良　　　　何紹基　　　　鄧石如

左旁書例	原形草	代表符號	同符部首			
衤初	礻初	亨初	衤福福	耳聆耹	身射討	衤被被

註解	右部"刀"作"つ"（C001），其右上點可不補，惟帖例罕用此符，多用原形草"刀"避免與"射お"混。

草帖書例			
標草	邊武	王寵	王守仁

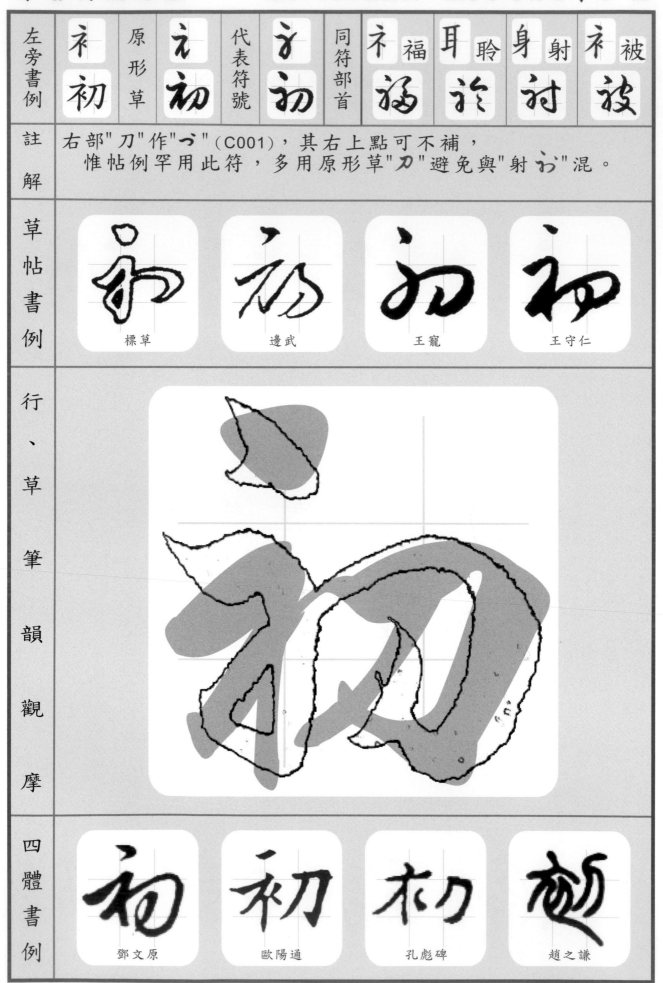

行、草筆韻觀摩

四體書例			
鄧文原	歐陽通	孔彪碑	趙之謙

| 左旁書例 | 耳聆 | 原形草 | 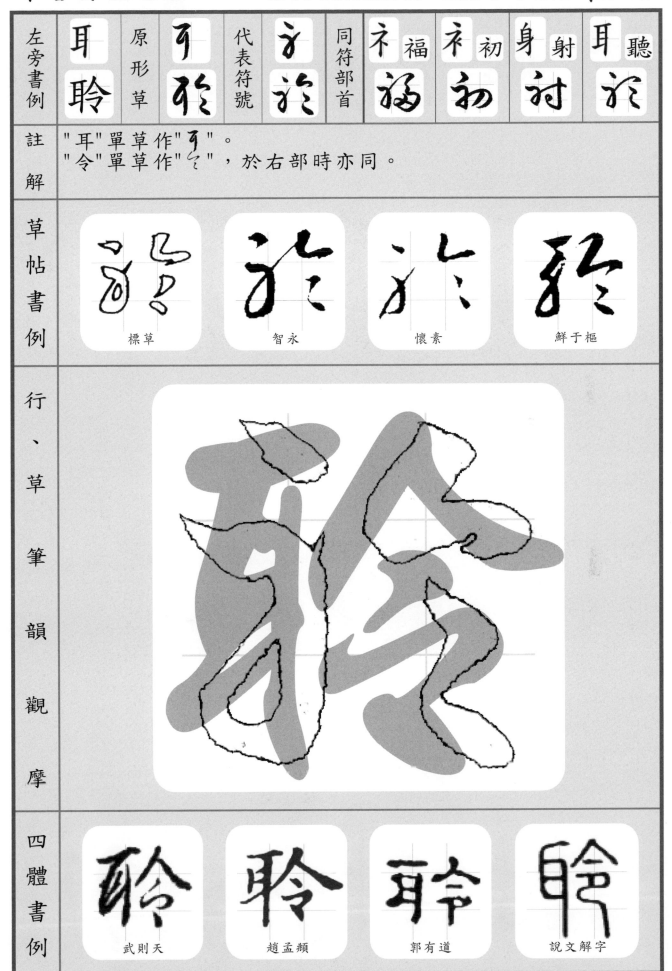 | 代表符號 | | 同符部首 | 福福 | 初初 | 射封 | 聽 |

註解

"耳"單草作"　"。

"令"單草作"　"，於右部時亦同。

草帖書例

| 標草 | 智永 | 懷素 | 鮮于樞 |

行、草筆韻觀摩

四體書例

| 武則天 | 趙孟頫 | 郭有道 | 說文解字 |

左旁書例	原形草	代表符號	同符部首			
身 射	身 射	身 お	示　福 福	初 初	耳　聆 於	身　躬 む

註解

"身"單草作"夕"。
右部"寸"作"づ"（C002），其右上補點可免。
帖例右部"寸"習用原形草。

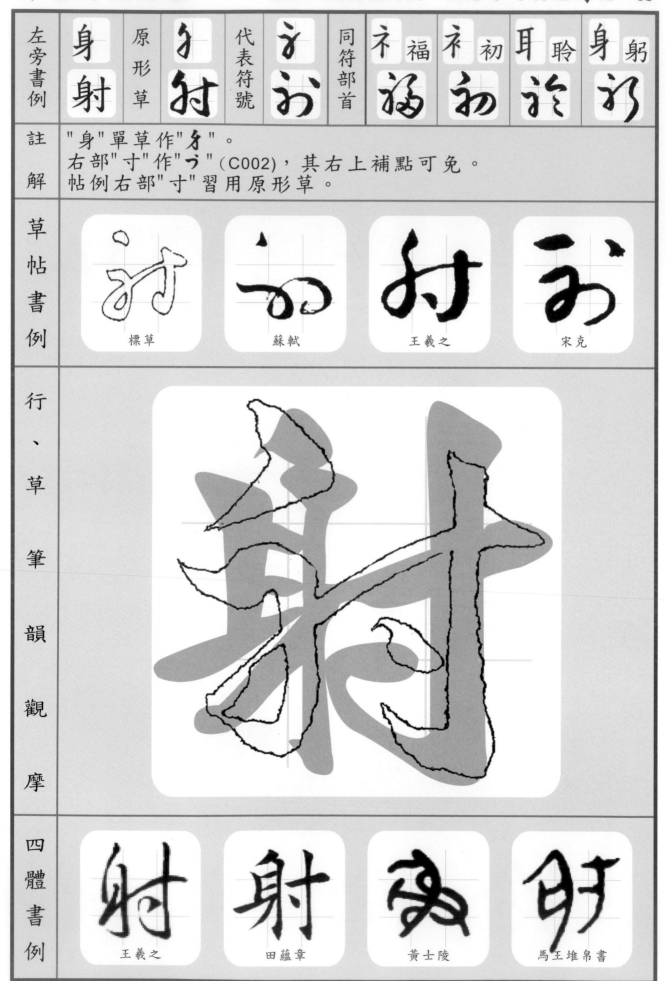

草帖書例

標草	蘇軾	王羲之	宋克

行、草筆韻觀摩

四體書例

王羲之	田蘊章	黃士陵	馬王堆帛書

左旁書例	忄性	原形草	忄性	代表符號	忄性	同符部首	乚收 收	扌將 将	爿牀 牀	忄情 情

註解	右部"生"，古文作"主"，草作"主"。

草帖書例

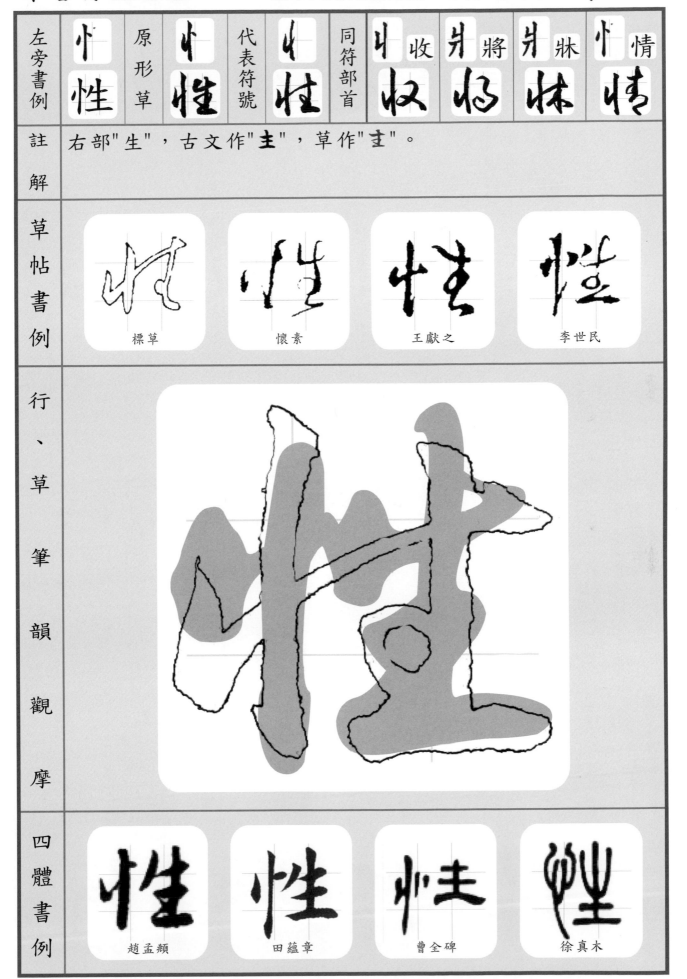

標草　　懷素　　王獻之　　李世民

行、草筆韻觀摩

四體書例

趙孟頫　　田蘊章　　曹全碑　　徐真木

左旁書例	原形草	代表符號	同符部首	性	情	將	
⺕收	收	⺕收	忄性	忄情	爿将		

註解	右部"攵"標草作"又"（C006）。 "攵"於左右對稱部首"彳"時作"彡"，如"微溦、徹潵"（F017）

草帖書例				
	標草	智永	宋克	敬世江

行、草筆韻觀摩	

四體書例				
	王羲之	趙孟頫	阮元	沙神芝

左旁書例	爿 將	原形草	爿 將	代表符號	㸃 將	同符部首	忄 性 性	忄 情 情	爿 牀 牀	丩 收 收

註解

右部"孚"標草作"孑"（C071）。

草帖書例

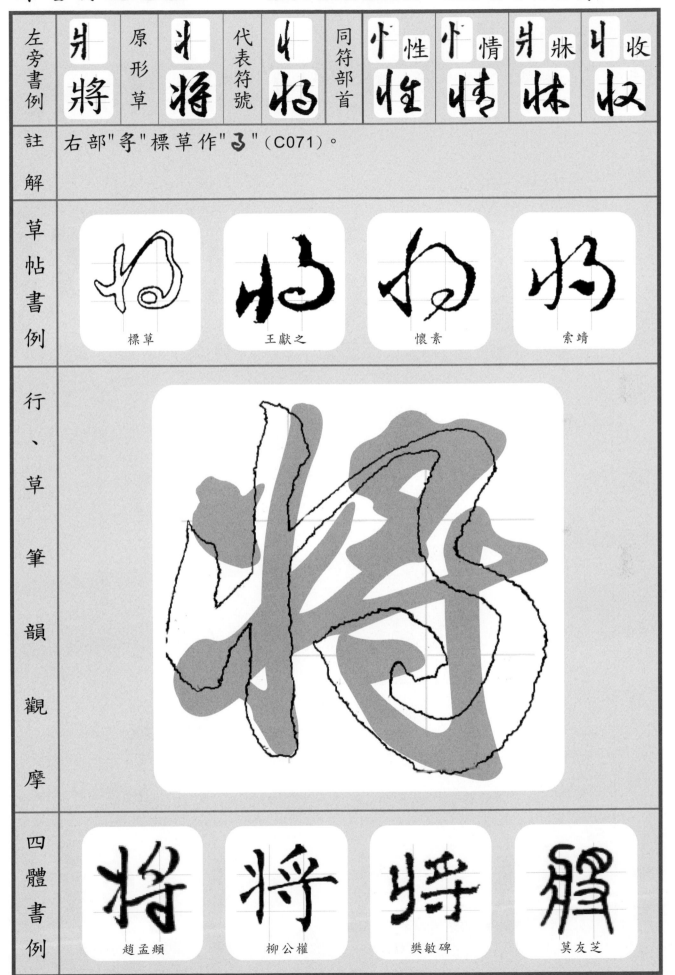

標草　　　王獻之　　　懷素　　　索靖

行、草筆韻觀摩

四體書例

趙孟頫　　　柳公權　　　樊敏碑　　　莫友芝

左旁書例	走越	原形草 越	代表符號 越	同符部首	知 矢	規 夫	竭 立	煌 火

註解：右部"戍"原形草作"戍"，其起筆與左部尾筆形聯。
"走"單草作"言"，其字下"止"標草作"乙"（E006）。

草帖書例

標草　　　孫過庭　　　宋克　　　禮實

行、草筆韻觀摩

四體書例

趙孟頫　　　國詮　　　朝侯殘碑　　　吳大徵

左旁書例	矢知	原形草	去去	代表符號	去去	同符部首	夫規 立竭 火煌 去劫 規 竭 煌 劫

註解

"矢"作"生"，與"失"同符，單草時常依原形作"矢"以別之。
右部"口"標草作"つ"（C003）。"口"於上部作"マ"
如"另➡ろ"（D023），於下部作"い"如"言➡言"（E028）

草帖書例

標草	懷素	懷素	徐伯清

行、草筆韻觀摩

四體書例

米芾	王羲之	馬王堆帛書	金石篆

左旁書例	夫規	原形草	尭規	代表符號	尭規	同符部首	立竭 火煌 去劫 竞競

註解

"夫"單草作"尭"。
右部"見"草符"見"，單草亦同。

草帖書例

標草　　懷素　　歐陽詢　　孫過庭

行、草筆韻觀摩

四體書例

唐寅　　歐陽通　　鄧石如　　吳讓之

左旁書例	立 竭	原形草	立 竭	代表符號	去 竭	同符部首	火 煌	去 劫	竞 競	壹 鼓
							煌	劫	競	鼓

註解

"立"單草作"立"。
右上"日"作"つ"（D021），與右下"匃 → 匃"形聯作"弓"。

草帖書例

標草　　　宋克　　　智永　　　鮮于樞

行、草筆韻觀摩

四體書例

唐寅　　　褚遂良　　　中國龍　　　中國龍

左旁書例	火煌 原形草	火煌 代表符號	走誑 同符部首	壹 鼓 叔	立 竭 搰	去 劫 劫	竞 競 兢

註解

"火"單草作"火"。
右部"皇"，字上"白"作"勹"與字下"王"形聯作"全"。

草帖書例

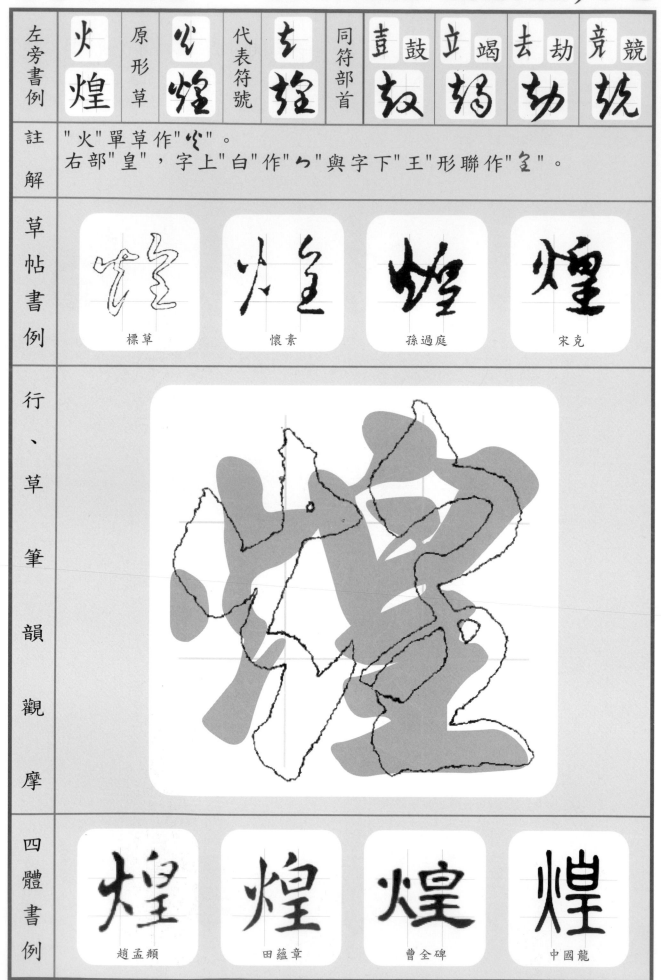

標草　　懷素　　孫過庭　　宋克

行、草筆韻觀摩

四體書例

趙孟頫　　田蘊章　　曹全碑　　中國龍

左旁書例	去 劫	原形草 去 劫	代表符號 去 劫	同符部首 走 劫	走 越 戈	矢 知 去	竞 競 號	壹 鼓 叔

註解

"去"單草作"去"。
"劫、刧、刦、刧"同字異體，"劫"為常用。

草帖書例

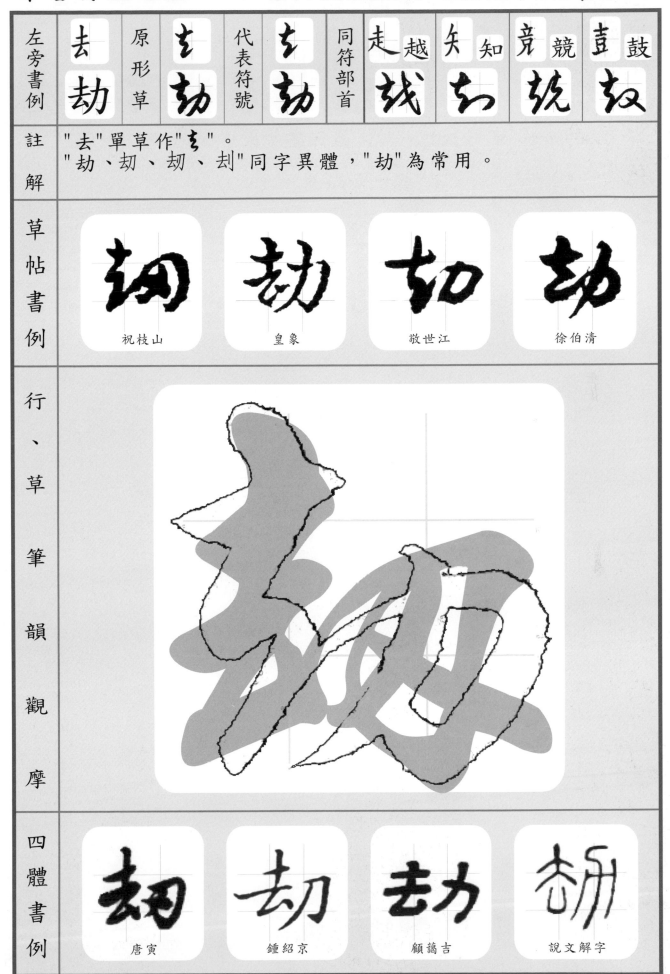

| 祝枝山 | 皇象 | 敬世江 | 徐伯清 |

行、草筆韻觀摩

四體書例

| 唐寅 | 鍾紹京 | 顧藹吉 | 說文解字 |

左旁書例	竟競	原形草	克麓	代表符號	去兢	同符部首	壴鼓 尌	走越 越	矢知 知	夫規 規

註解	"竟"標草作"去"帖例罕見，多習用原形草"麦、克、克"。

行、草筆韻觀摩

草帖書例

標草	孫過廷	懷素	徐渭

四體書例

趙孟頫	趙構	衡方碑	中國龍

左旁書例	原形草	代表符號	同符部首	走 越	矢 知	夫 規	立 竭
壴 鼓	鼓	鼓		越	知	規	竭

註解："支"單草作"支"，於右部亦同，惟標草作"又"，帖例罕見。

草帖書例

| 標草 | 王寵 | 懷素 | 文彭 |

行、草筆韻觀摩

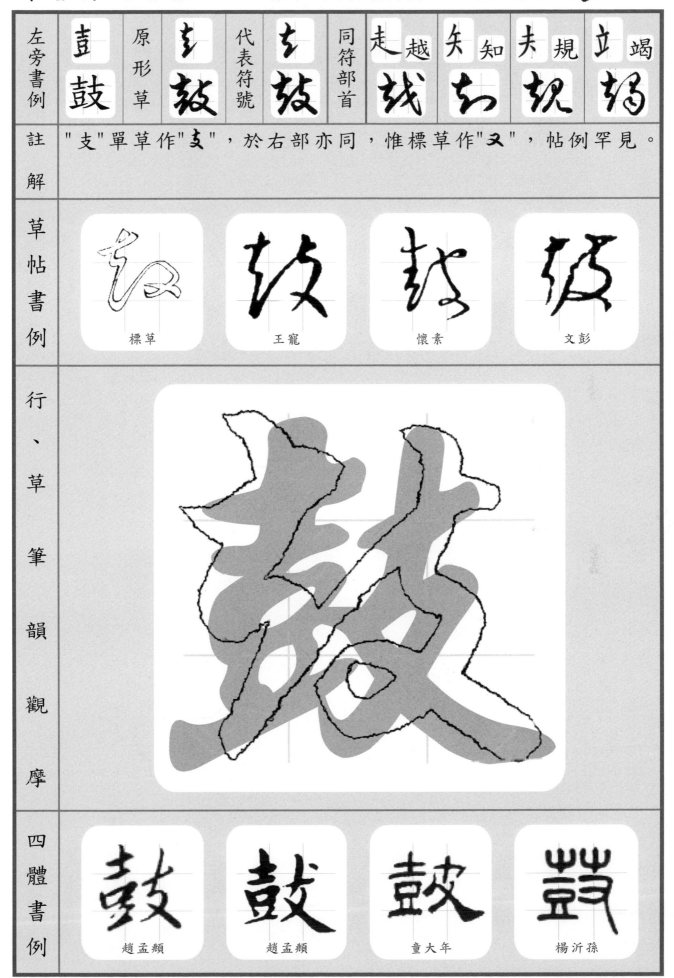

四體書例

| 趙孟頫 | 趙孟頫 | 童大年 | 楊沂孫 |

左旁書例	原形草	代表符號	同符部首			
足路	言语	言语	云魂 魂	臣臨 话	足疏 诉	足踐 诗

註解

"足"單草作"`之`"。
右部"各"字下"口"作"𠃊"（E028），與上部"夂"形聯作"名"。

草帖書例

標草　　智永　　孫過庭　　顏真卿

行、草筆韻觀摩

四體書例

王羲之　　田蘊章　　孔彪碑　　鄧石如

左旁書例	原形草	代表符號	同符部首	路	臨	踐	疏
云魂	訊	訊		踍 踍	臣 詥	踍 詴	疋 詠

註解："鬼"，古文無上撇，單草作"兕"，於左、右部首時亦同。

草帖書例

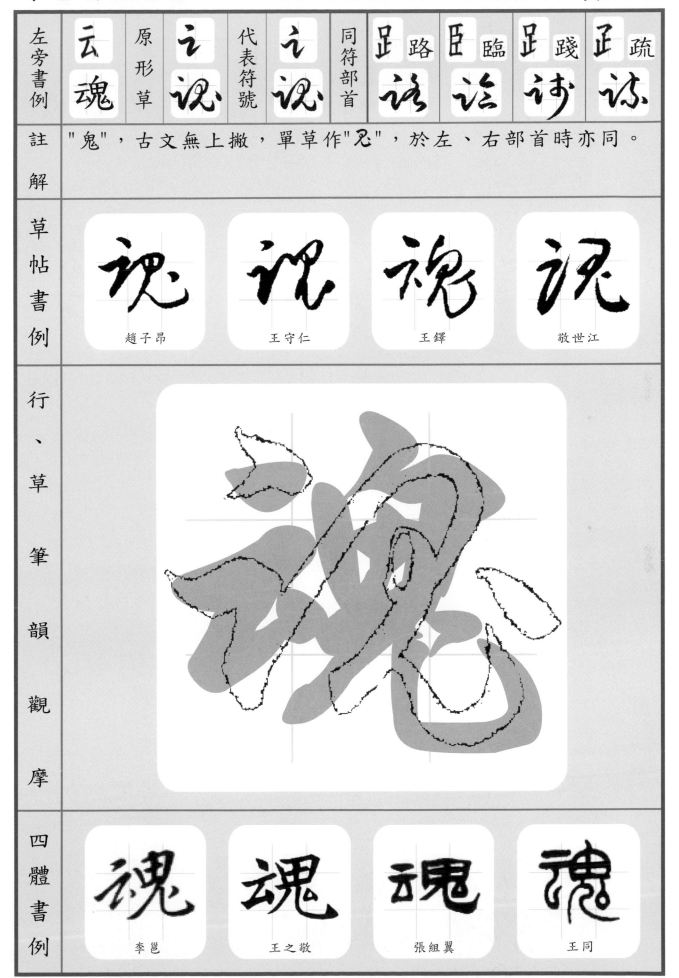

趙子昂　　王守仁　　王鐸　　敬世江

行、草筆韻觀摩

四體書例

李邕　　王之敬　　張組翼　　王同

左旁書例 臣臨	原形草	代表符號	同符部首	踐 誃	魂 魂	疏 誄	路 誑

註解："品"單草作"�"，於字下部時簡為點線作："六、�3"。
"臣"單草作"亙"，於左部原草作"𝐹𝑠"，簡作"刂"，
標草作"ㄥ"，用於左上部時作"Ĺ"，如"堅室"（F055）。

草帖書例

標草

王羲之

懷素

空海

行、草筆韻觀摩

四體書例

王羲之

田蘊章

金衣

趙之謙

左旁書例	原形草	代表符號	同符部首			
疋 疏	㐇 疏	之 詠	疋 路 譎	云 魂 䰟	臣 臨 䚮	疋 疏 諌

註解：右部"㐇"草符作"㐭"，如"流㳂"。

草帖書例

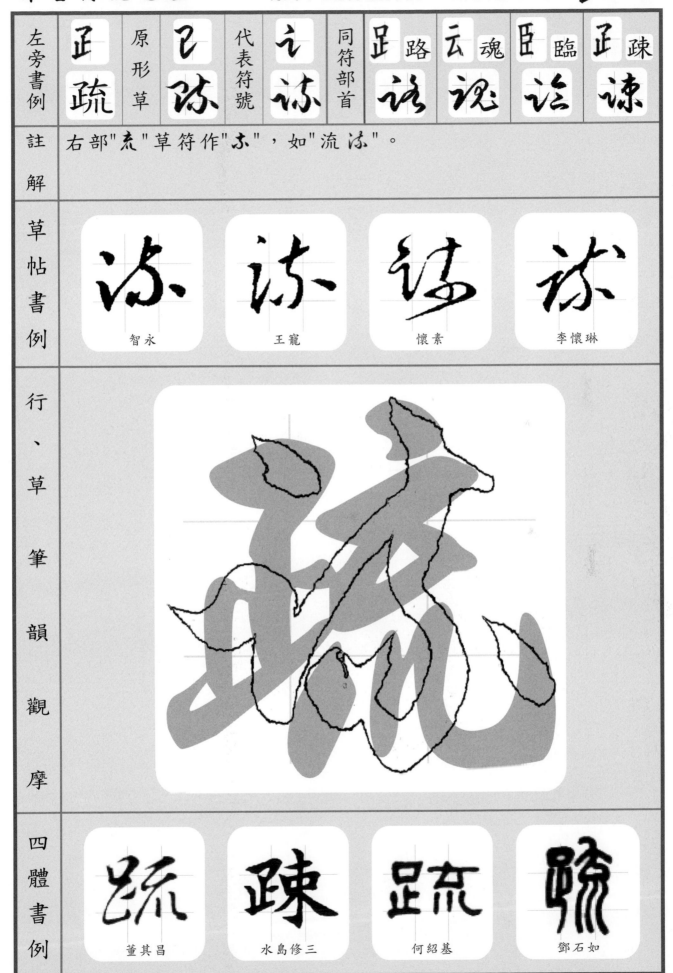

㳂（智永）	㳂（王寵）	譎（懷素）	諫（李懷琳）

行、草筆韻觀摩

四體書例

疏（董其昌）	疎（水島修三）	疋疏（何紹基）	䟽（鄧石如）

左旁書例	阝陶	原形草	乙匋	代表符號	乙甸	同符部首	弓張 比	貝賤 けう	台師 けう	艮既 けう

註解	右部"匋"草符習作"匋、匋"，標草符號"匋"帖例罕見。

草帖書例	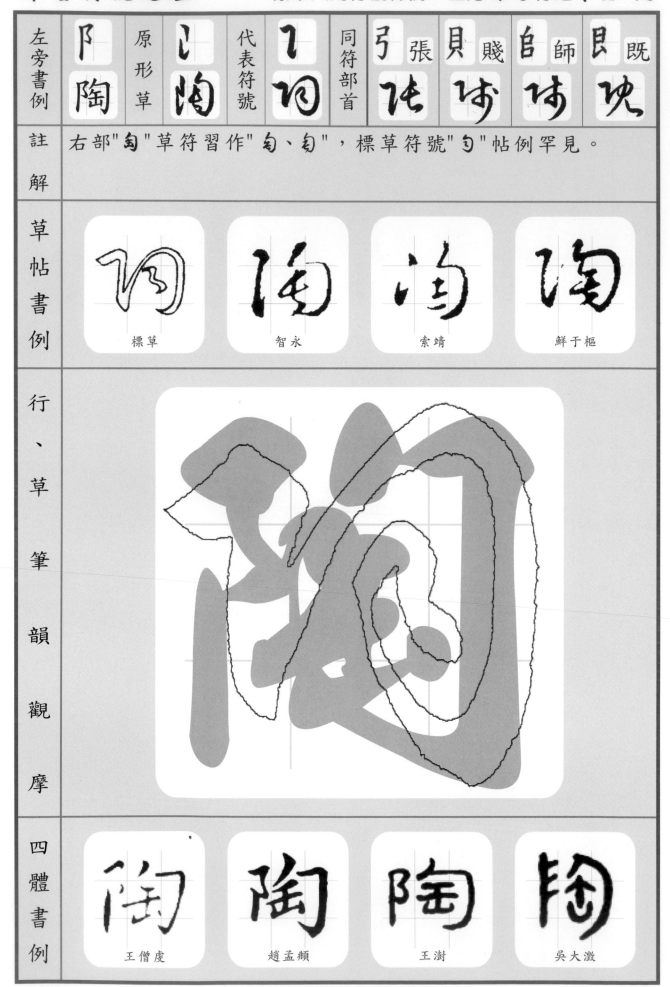

標草　　智永　　索靖　　鮮于樞

王僧虔　　趙孟頫　　王澍　　吳大澂

行、草筆韻觀摩

四體書例

左旁書例	弓張	原形草	弓張	代表符號	弓张	同符部首	阝隨	貝賤	自師	艮即

註解

"弓"單草作"弓"。
"長"單草"長"、用於字右、字下部首時均同。

草帖書例

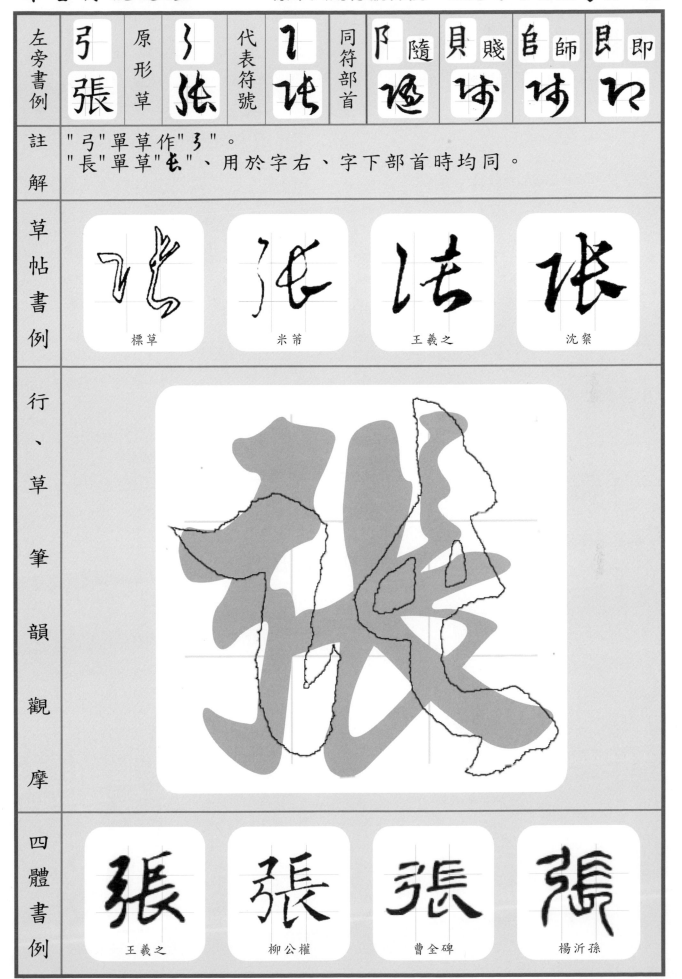

標草　　米芾　　王羲之　　沈粲

行、草筆韻觀摩

四體書例

王羲之　　柳公權　　曹全碑　　楊沂孫

左旁書例	貝　賤	原形草	見　錢	代表符號	同符部首	阝　隨	弓　彈	自　歸	即

註解

"貝"單草作"贝"，於左部時作"亻"習與右部形聯。
右部"戔"，原形草作"戋"，
　　代表符號"ヲ"用於字右、上、下：如"錢、盞、箋"皆同。

草帖書例

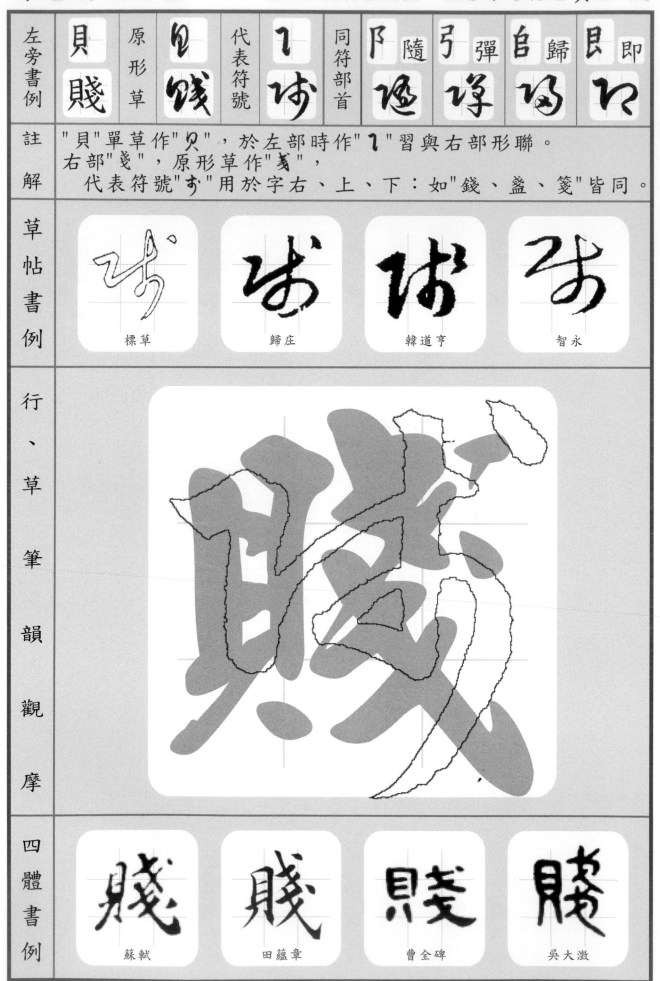

標草　　　　歸庄　　　　韓道亨　　　　智永

行、草筆韻觀摩

四體書例

蘇軾　　　　田蘊章　　　　曹全碑　　　　吳大澂

左旁書例	自師	原形草	𨸏師	代表符號	乙师	同符部首	阝隨 隈	弓張 弛	貝賊 球	艮既 㳒

| 註解 | "乙"標草習慣上與右部相連。
古文"自"無上撇，原形草作"𨸏"，常簡為"川"。
右部"帀"作"す"草符同"市"，為"師"沿襲慣用草法。 |

草帖書例

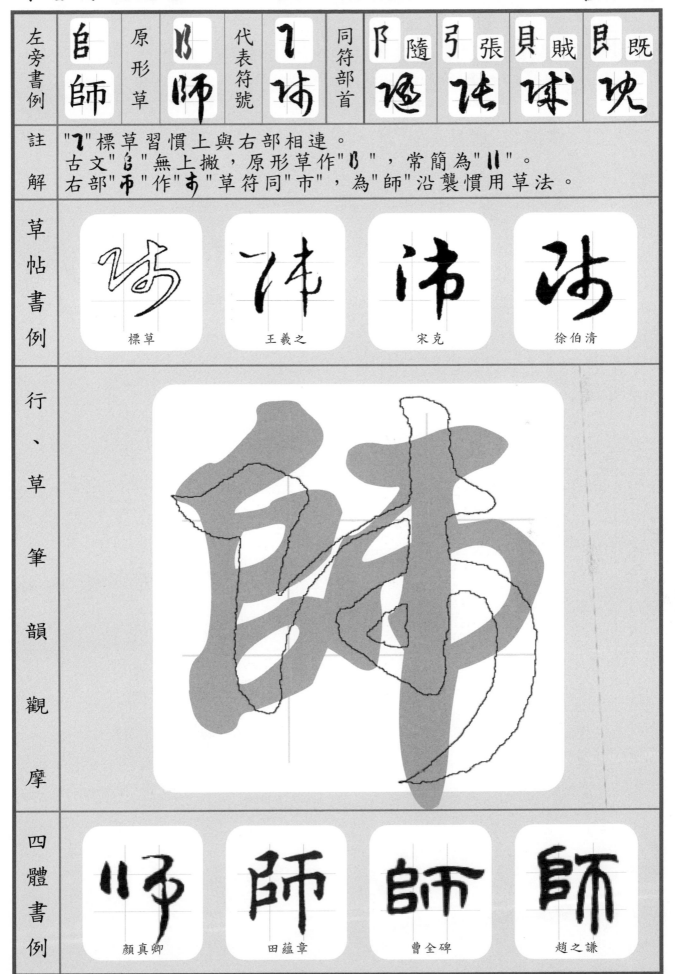

標草　　　王羲之　　　宋克　　　徐伯清

行、草筆韻觀摩

四體書例

顏真卿　　　田蘊章　　　曹全碑　　　趙之謙

左旁書例	艮既	原形草	阝既	代表符號	乚灾	同符部首	阝陶 引彈 貝賤 𦣞歸

註解

"乚"標草習慣上與右部相連。
因左、右部必須形聯，"灾"為"既"之單符。

草帖書例

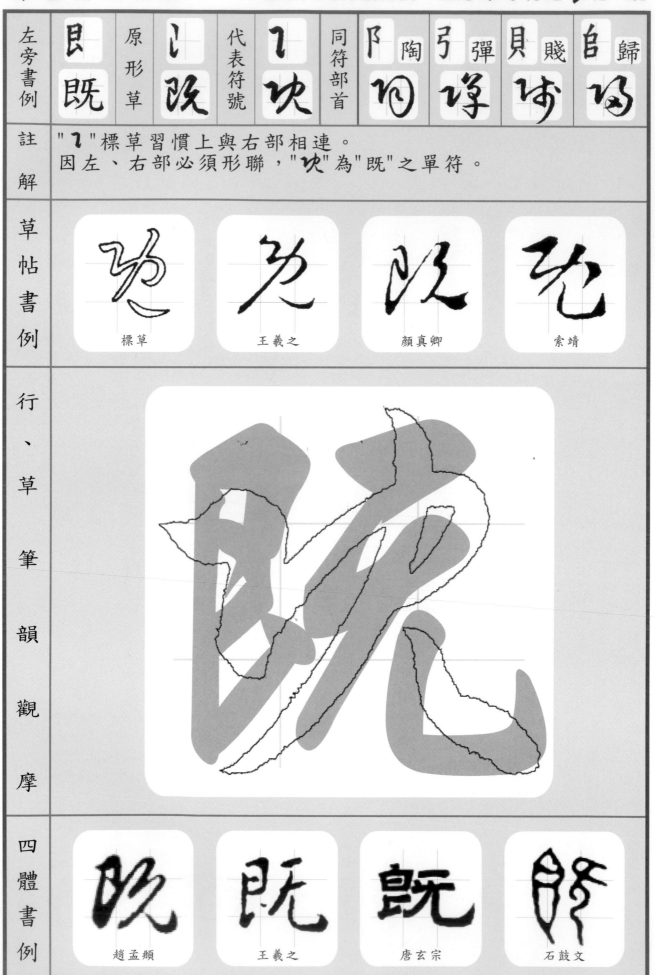

標草　　　　王羲之　　　　顏真卿　　　　索靖

行、草筆韻觀摩

四體書例

趙孟頫　　　　王羲之　　　　唐玄宗　　　　石鼓文

左旁書例	原形草	代表符號	同符部首				
齒 齡			鄙 齒 齦				

註解	"齒"單草作" "。 "令"單草作" "，用於右部亦同。

草帖書例

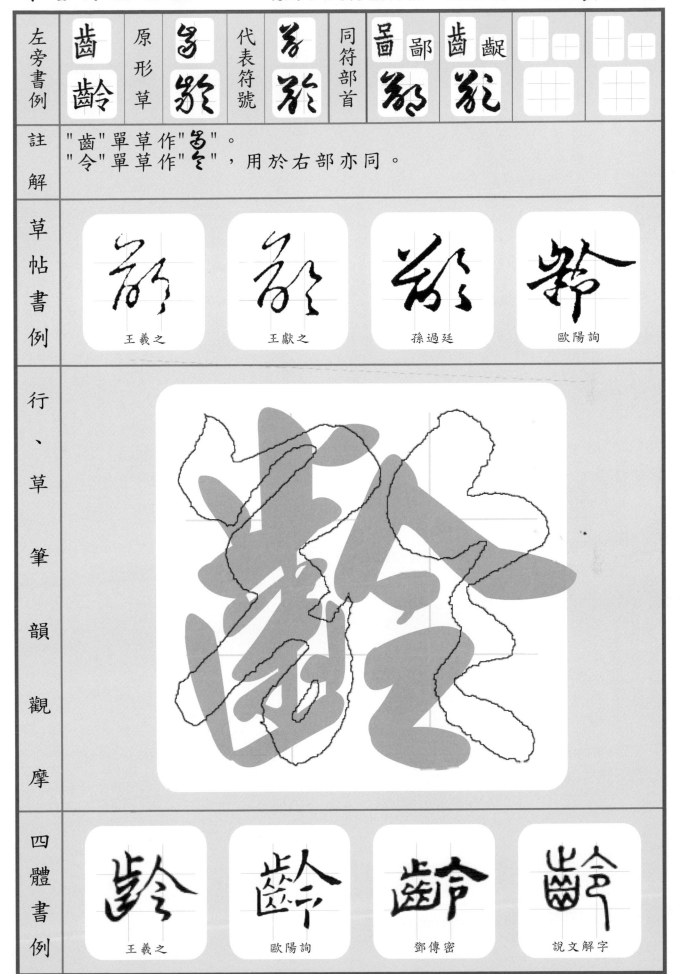

| 王羲之 | 王獻之 | 孫過廷 | 歐陽詢 |

行、草筆韻觀摩

四體書例

| 王羲之 | 歐陽詢 | 鄧傳密 | 說文解字 |

左旁書例	㗊 鄙	原形草	（草）	代表符號	（草）	同符部首	齒 齡 齒 齜 （草） （草）			

註解	"鄙"之草法各家碑帖各異，甚多與正體字迥異者。標草以"㗊"作"（草）"：字上"口"作"心"，字下"回"作"回"，與右部形聯作"ロ"，上下部形聯作"（草）"

草帖書例

王羲之　　米芾　　文徵明　　孫過廷

行、草筆韻觀摩

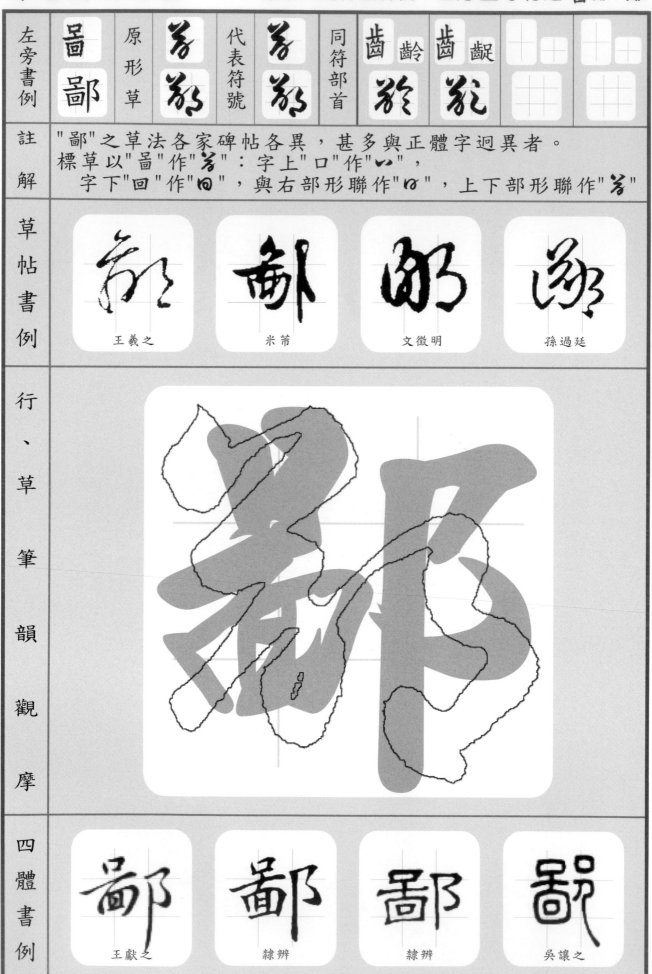

四體書例

王獻之　　隸辨　　隸辨　　吳讓之

左旁書例	米 精	原形草 半精	代表符號 牛精	同符部首 耒耕 耕	半叛 叛	帛制 朱	素款 米

註解
"米"單草"米"。
"青"字下"月"草符"3"，其上筆聯借字上"主"之下筆作"青"。

草帖書例

標草　　懷素　　智永　　孫過廷

行、草筆韻觀摩

四體書例

趙孟頫　　鍾紹京　　史晨碑　　鄧石如

左旁書例	耒耕	原形草	耒耕	代表符號	耒耕	同符部首	半 叛 叛	制 和 制	素 款 彩	采 釋 釋

註解	"耒"單草作"朱"。 於左部碑帖例多作"耒"均自右向左起筆，標草之"耒"少見。 "井"單草作"井"。

草帖書例

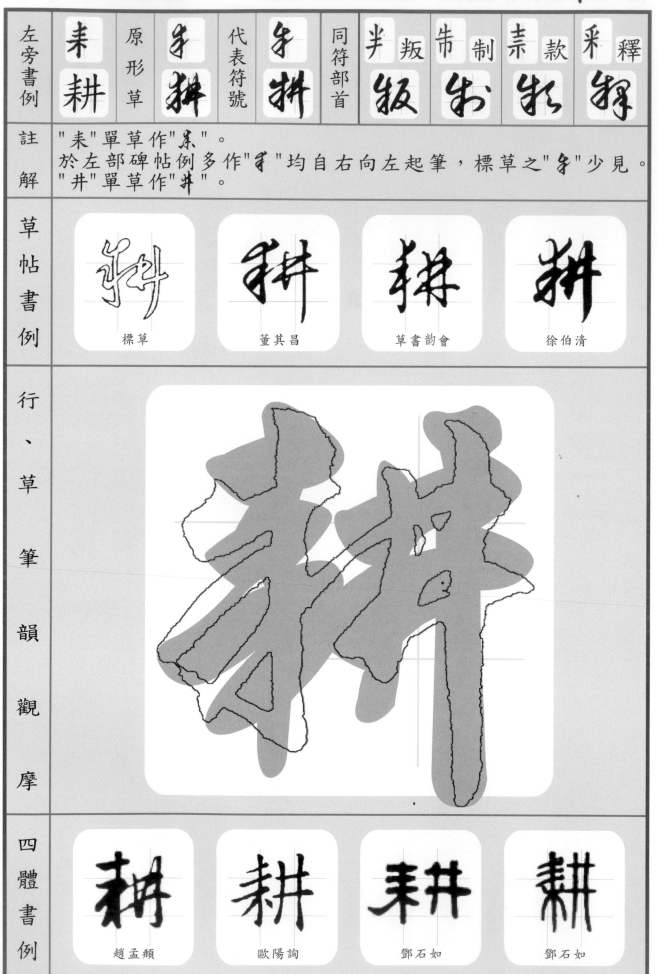

標草　　董其昌　　草書韵會　　徐伯清

行、草筆韻觀摩

趙孟頫　　歐陽詢　　鄧石如　　鄧石如

左旁書例	半叛	原形草	半叛	代表符號	半叛	同符部首	帛 制 耒 款 采 釋 吴 疑

註解	"反"單草作"反"，於右部時亦同。

草帖書例	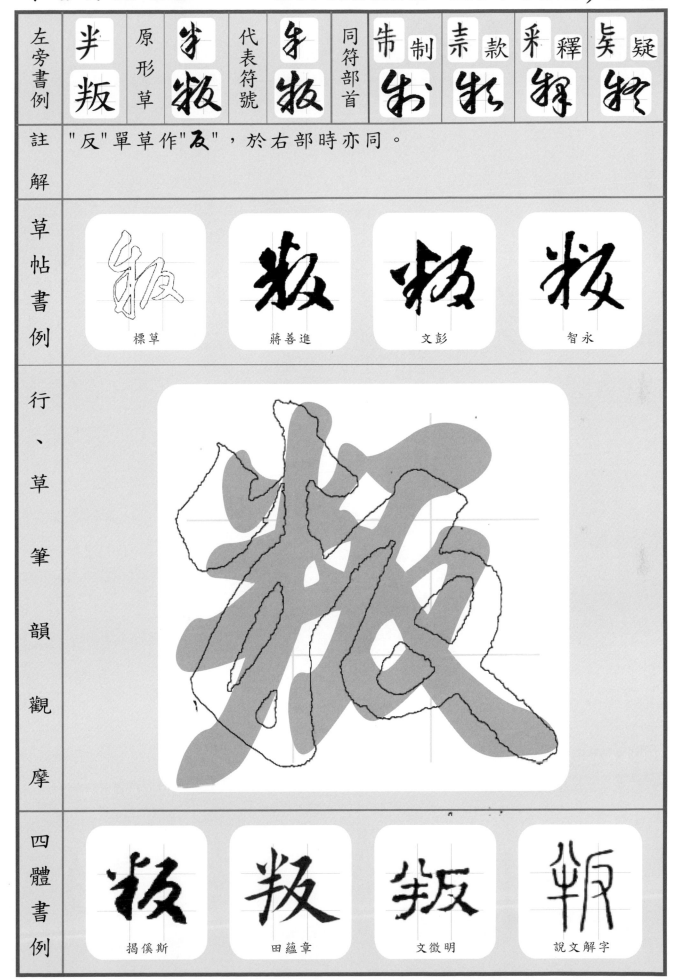

標草　　　　蔣善進　　　　文彭　　　　智永

行、草筆韻觀摩

揭傒斯　　　　田蘊章　　　　文徵明　　　　說文解字

四體書例

左旁書例	帯制	原形草	朱判	代表符號	朱判	同符部首	釆釋	釋 素款	款 半叛	叛 米糟	糟

註解	右部 "刂" 標草作 "つ"（C001），其右上補點可免。

草帖書例

標草	沈粲	懷素	孫過廷

行、草筆韻觀摩

四體書例

陸柬之	智永	何紹基	楊沂孫

左旁書例	素款	原形草	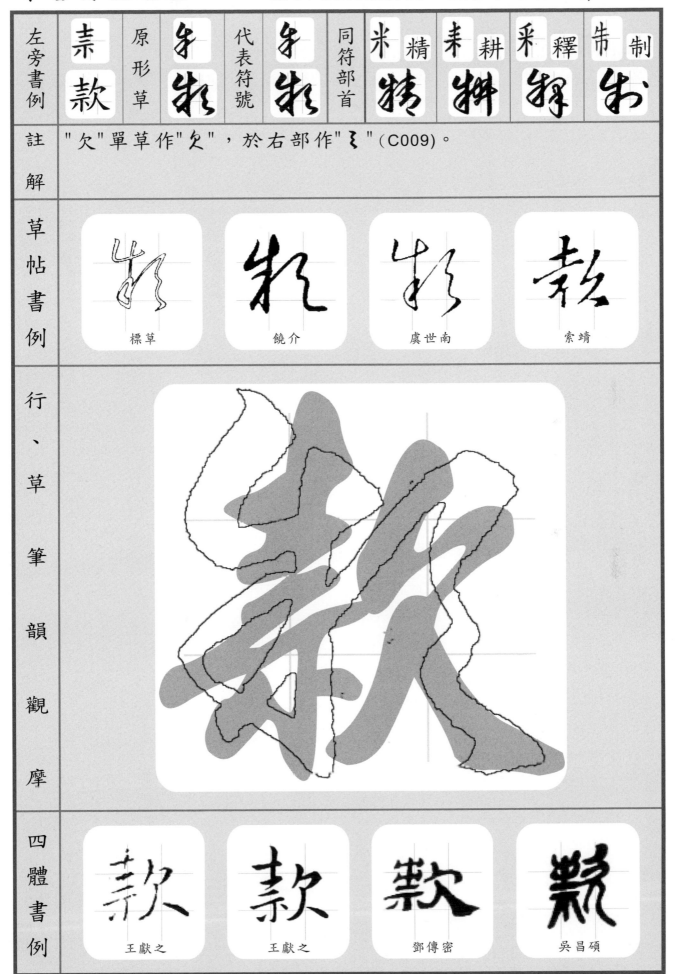	代表符號		同符部首	米 精	耒 耕	釆 釋	朿 制

註解："欠"單草作"欠"，於右部作"ᡃ"（C009）。

行、草筆韻觀摩

草帖書例　標草　饒介　虞世南　索靖

四體書例　王獻之　王獻之　鄧傳密　吳昌碩

左旁書例	采釋	原形草	釋	代表符號	釋	同符部首	耕 耕	款 款	制 制	叛 叛

註解

"采"單草作"釆"，於左部，原形草作"半"，無上撇，同"米"
右"睪"單草作"睪"，其字上"四"作"一"（D005），
字下"幸"作"幸"，上下形聯而作"子"。

草帖書例

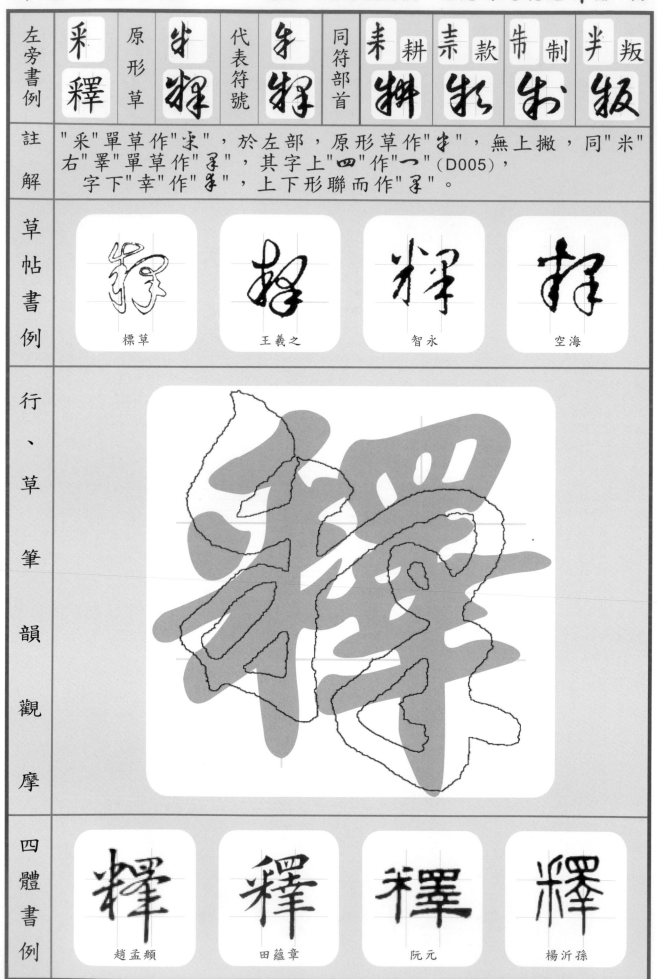

標草　　　王羲之　　　智永　　　空海

行、草筆韻觀摩

四體書例

趙孟頫　　　田蘊章　　　阮元　　　楊沂孫

| 左旁書例 | 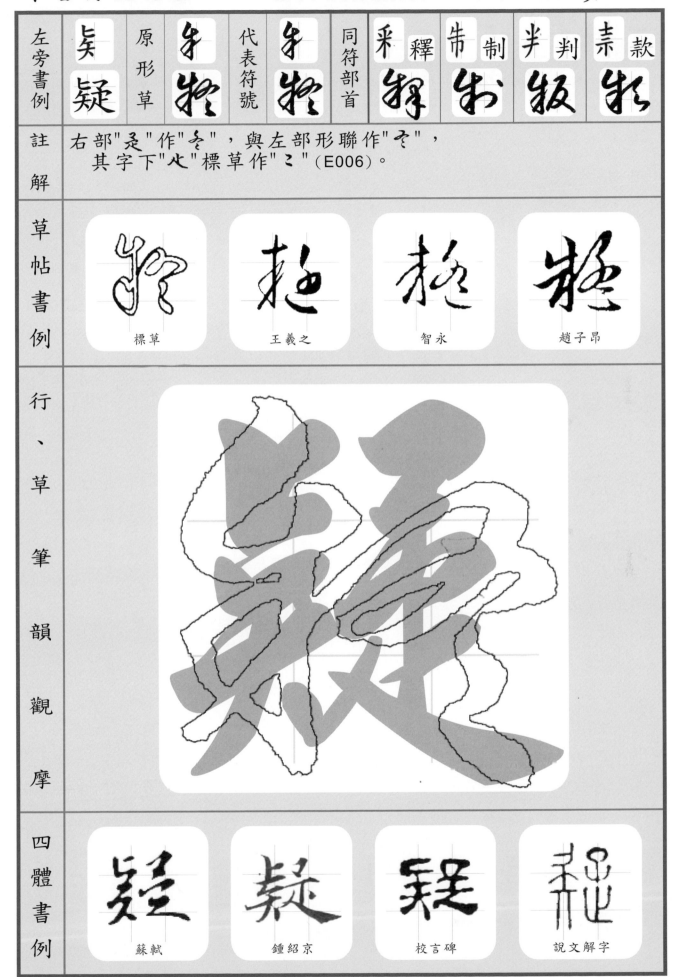 矣疑 | 原形草 | 代表符號 | 同符部首 | 采 釋 | 帗 制 | 半 判 | 款 |

註解：右部"矣"作"を"，與左部形聯作"を"，
其字下"止"標草作"こ"（E006）。

草帖書例：
標草　　王羲之　　智永　　趙子昂

行、草筆韻觀摩

四體書例：
蘇軾　　鍾紹京　　校官碑　　說文解字

左旁書例	牙雅	原形草	手雅	代表符號	手雅	同符部首	亲 新 犹	亲 親 犹	牙 邪 犸	

註解	"佳"單草作"隹"，用於右部則作"圭"。 帖例右點為駐筆點，可免。

草帖書例

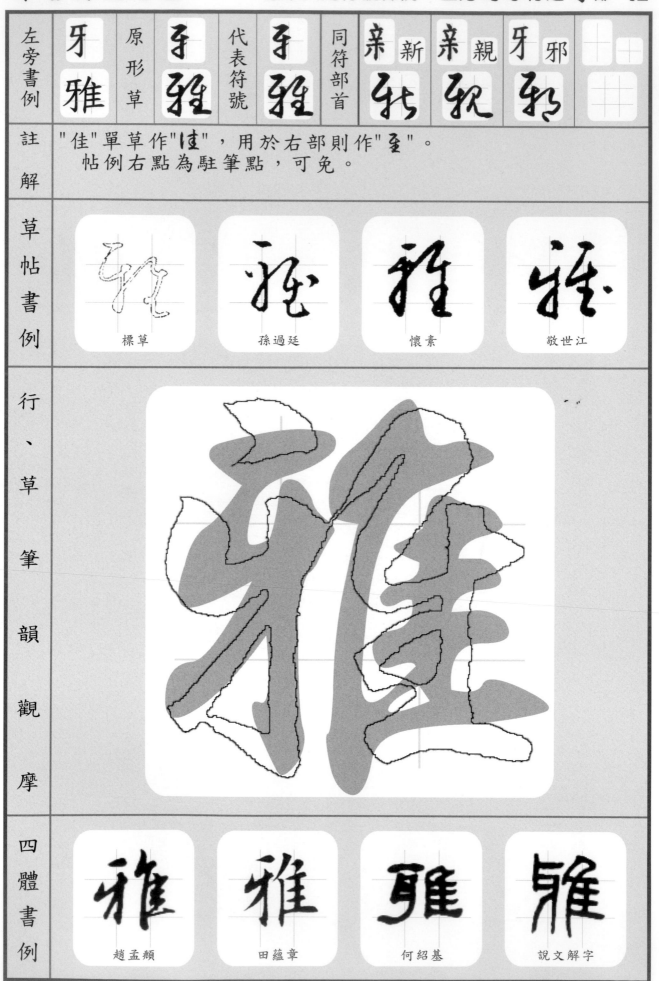

標草　　　　孫過廷　　　　懷素　　　　敬世江

行、草筆韻觀摩

四體書例

趙孟頫　　　　田蘊章　　　　何紹基　　　　說文解字

左旁書例	亲親	原形草	亲親	代表符號	手親	同符部首	牙雅 牙邪 亲新		

註解　"亲"用於左部常作"亲、手、手、主"。
　　　"見"單草作"見"。

草帖書例

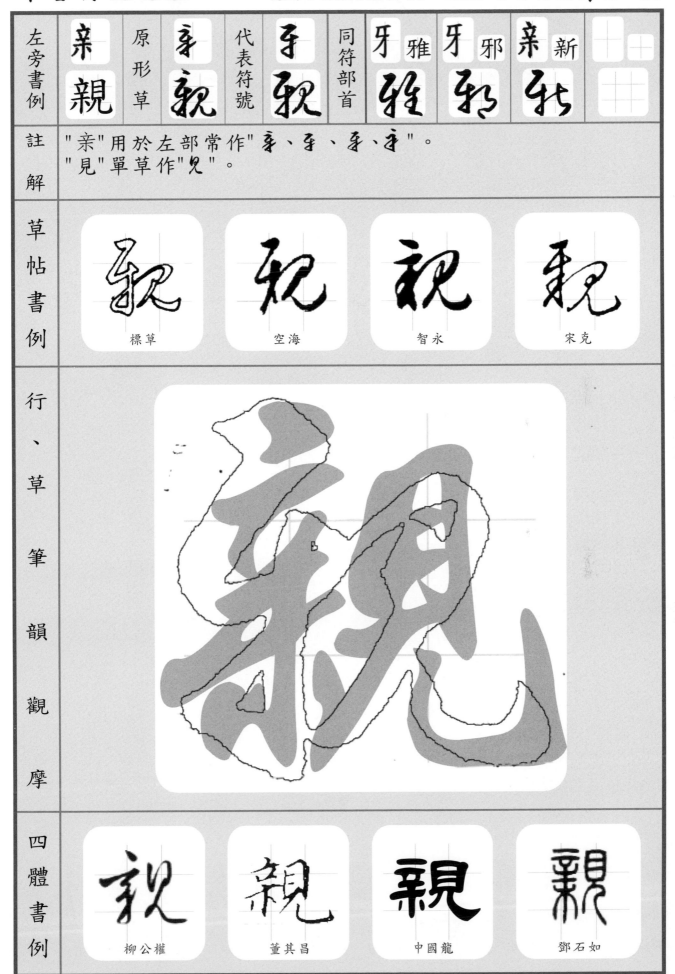

標草　　空海　　智永　　宋克

行、草筆韻觀摩

四體書例

柳公權　　董其昌　　中國龍　　鄧石如

左旁書例	原形草	代表符號	同符部首			
扁 翩	扁 翩	扁 翩	扁 嗣	肩 厭	腐 廠	

註解

"扁"單草作"扁"。
"羽"單草作"羽"，為右部時亦同。

草帖書例

標草　　　　　敬世江　　　　　徐伯清　　　　　佚名

行、草筆韻觀摩

四體書例

陸東之　　　　中國龍　　　　　隸辨　　　　　說文解字

左旁書例	原形草	代表符號	同符部首					
冊 嗣			扁 翩	屑	厭	腐	廠	
			翩	厭	厥			

註解
左部首"冊"之草符多類"扁"，標草亦然。
依草法："冊"上為口，符"つ"；下為"冊"，符"冊"，
　上下形聯宜為"扇"，書例唯蔣帖近。

草帖書例

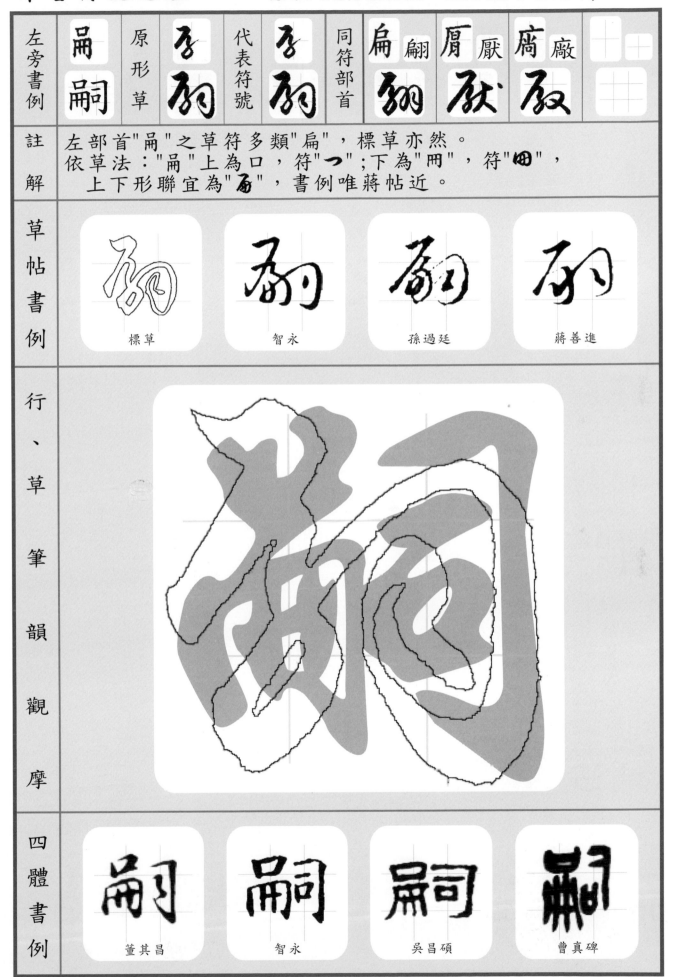

標草　　　智永　　　孫過廷　　　蔣善進

行、草筆韻觀摩

四體書例

董其昌　　　智永　　　吳昌碩　　　曹真碑

左旁書例	原形草	代表符號	同符部首	扁 翩	丽 嗣	腐 厰	
屑 厭							

註解

"骨"字上"日"作"マ"(D021)，字下"月"作"了"，
　上下聯借仍作"了"，又與右部形聯而作"孓"。
"犬"單草作"ㄆ"，自右起筆免補點。同則如"求㵄"。

草帖書例

標草　　　歐陽詢　　　王寵　　　趙佶

行、草筆韻觀摩

四體書例

中國龍　　　水島修三　　　文徵明　　　金石篆

左旁書例	腐廠	原形草	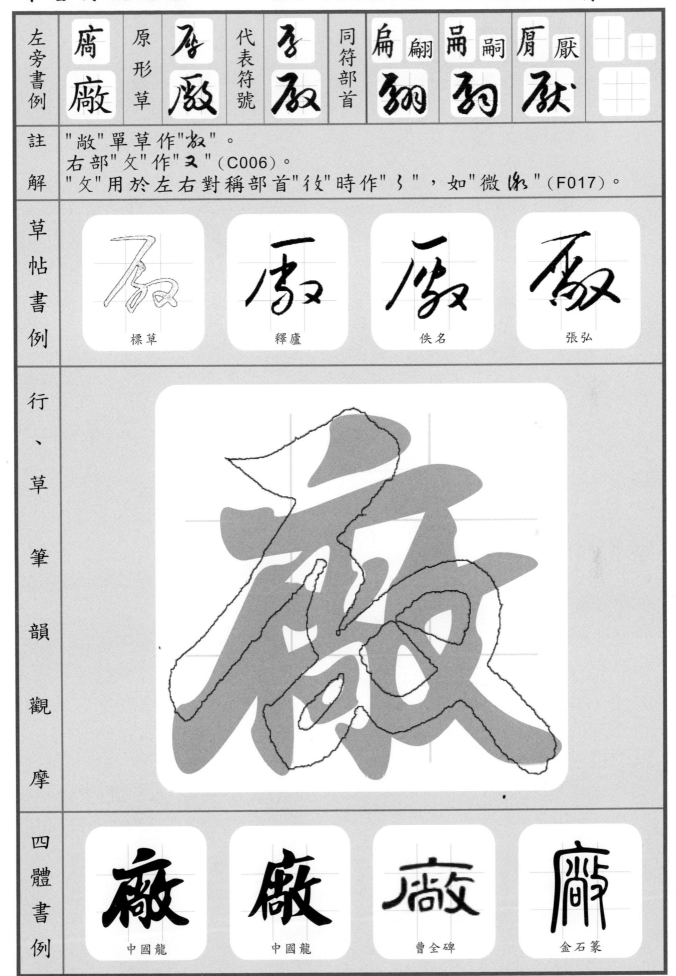	代表符號		同符部首	扁翩	冊嗣	肩厭		

註解

"敞"單草作"𢾳"。
右部"攵"作"又"（C006）。
"攵"用於左右對稱部首"攸"時作"彡"，如"微"（F017）。

草帖書例

標草	釋盧	佚名	張弘

行、草筆韻觀摩

四體書例

中國龍	中國龍	曹全碑	金石篆

左旁書例	音韻	原形草	代表符號	同符部首	音部	音剖	音韻	

註解

"音"單草作"音"。
"音"於字中部首時，常簡筆作"幺"，如"識"作"讖"。
"員"單草作"夊"，於右部時亦同。

草帖書例

陸居仁　　　宋高宗　　　董其昌

行、草筆韻觀摩

四體書例

蘇軾　　　趙孟頫　　　謝景卿　　　楊沂孫

左旁書例 音剖	原形草	代表符號	同符部首	音韻 韻	音韵 韵	音部 部	

註解

右部"刂"作"ソ"（C001），
　右上點補"刂"右內部之短畫，可不補。

草帖書例

草書韵會	草書韵會	敬世江	徐伯清

行、草筆韻觀摩

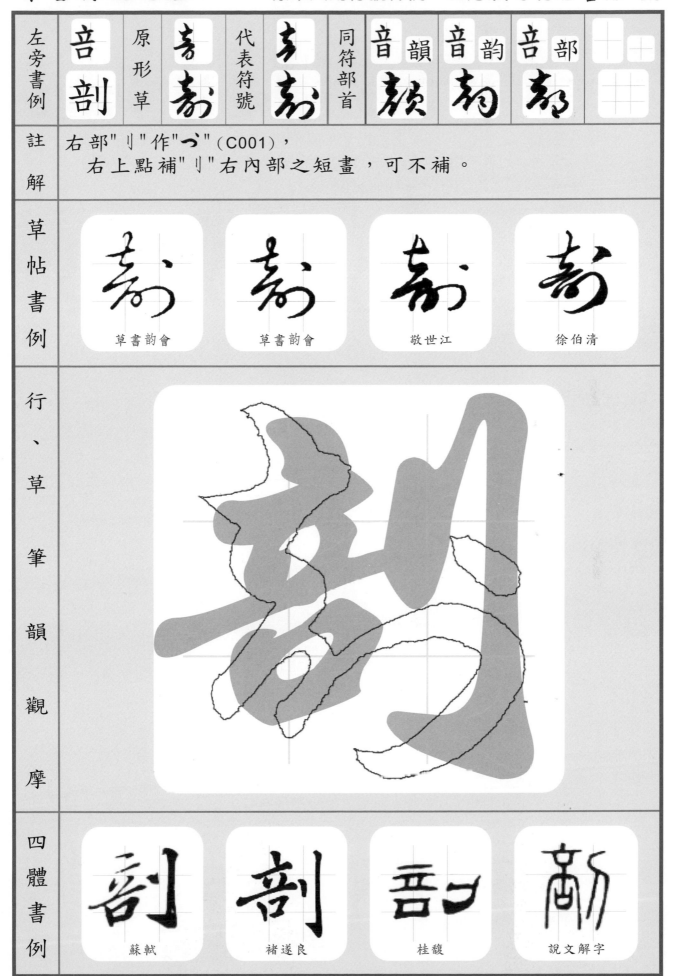

四體書例

蘇軾	褚遂良	桂馥	說文解字

左旁書例	良朗	原形草	 	代表符號	 	同符部首	至致	區歐	鹽斷	虽雖

註解

"良"草符無上點，如良為"己"。
"月"單草依原形作"月"，於右部作"弓"如"胡 胡"（C067），
　於左部作"多"如"肥 肥"（B079）。

草帖書例

歐陽詢	智永	蔣善進	敬世江

行、草筆韻觀摩

四體書例

董其昌	智永	趙孟頫	吳讓之

左旁書例	原形草	代表符號	同符部首	良 朗	區 鷗	豳 斷	虽 雖
至 致							

註解

"至"單草作"𡊄"（G007），常草作"主"，與"主主"同符。
右部"攵"作"又"（C006），於"𠂤"之右部時作"弓"，
如"微𣸪"（F018）。

草帖書例

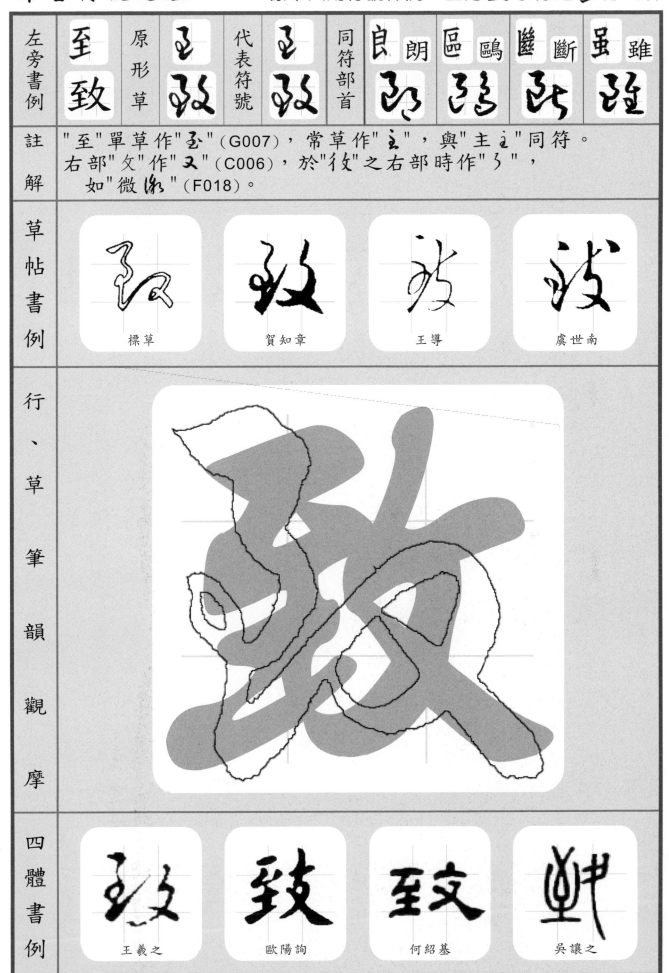

標草　　　賀知章　　　王導　　　虞世南

行、草筆韻觀摩

四體書例

王羲之　　　歐陽詢　　　何紹基　　　吳讓之

左旁書例	區歐	原形草	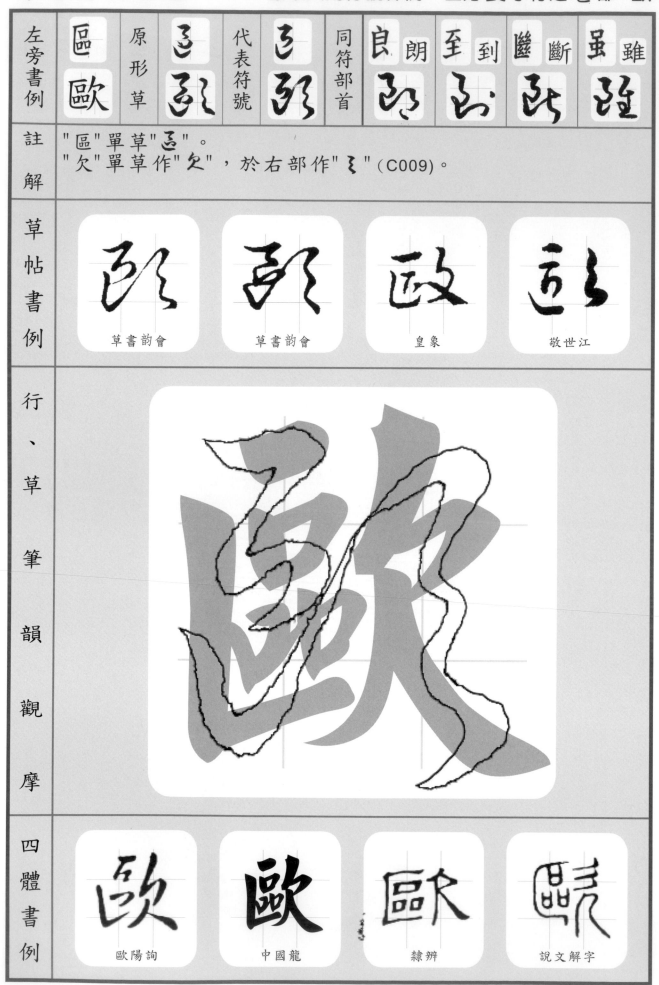	代表符號		同符部首	良 朗	至 到	䜌 斷	虽 雖

註解
"區"單草"㐫"。
"欠"單草作"欠"，於右部作"�33"（C009）。

草帖書例

皇象
草書韵會　　　草書韵會　　　皇象　　　敬世江

行、草筆韻觀摩

四體書例

歐陽詢　　　中國龍　　　隸辨　　　說文解字

左旁書例	原形草	代表符號	同符部首	良 朗	至 致	區 歐	虽 雖
䜌斷							

註解

"䜌"中"絲"作"ᶜᶜ"，常簡筆為兩點"ヽヽ"或一筆"宀"（F020），
如"䜌"作"言>言">中筆與下筆互借再簡為"了"。
右部"斤"作"七"（C061），或依原形草"ㄅ"。

草帖書例

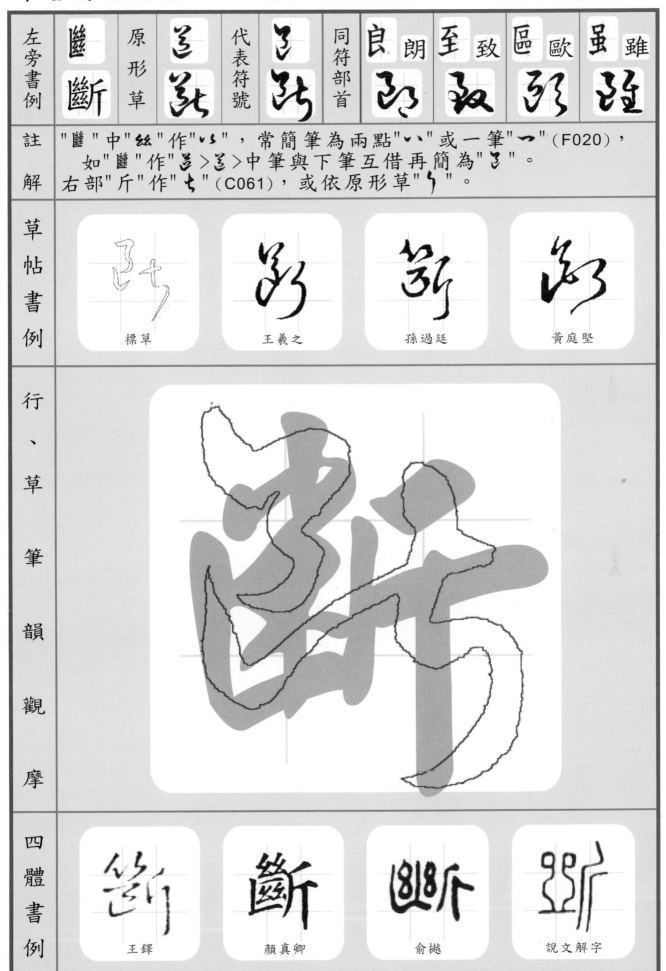

標草	王羲之	孫過廷	黃庭堅

行、草筆韻觀摩

四體書例

王鐸	顏真卿	俞樾	說文解字

左旁書例	原形草	代表符號	同符部首	良 朗	至 致	區 鷗	鹽 斷
虽 雖	雖	雖	雖	良	致	鷗	斷

註解	"隹"單草"隹"，於右部常作"至"或"隹"。

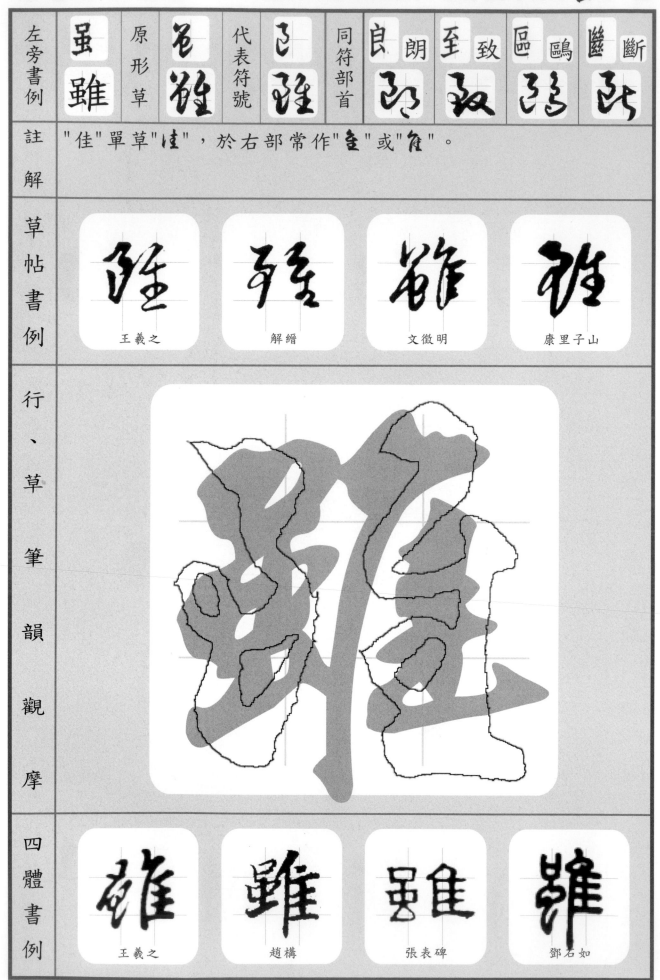

草帖書例

王羲之　　解縉　　文徵明　　康里子山

行、草筆韻觀摩

四體書例

王羲之　　趙構　　張表碑　　鄧石如

左旁書例	子孤	原形草	子孤	代表符號	子孤	同符部首	糸維強	舟能舵	弓弱弱	子孫孫

註解

右部"瓜"作"乙"，"爪、辰"亦用此符，如"抓、派"。

草帖書例

標草　　王羲之　　孫過廷　　歐陽詢

行、草筆韻觀摩

四體書例

蔡襄　　顏真卿　　伊秉授　　莫友芝

左旁書例	糸維	原形草	糹経	代表符號	孑鉯	同符部首	孑孤	舟能	弓弱	糸紅

註解

"隹"單草"隹"，於右部常作"隹"或"隹"。

草帖書例

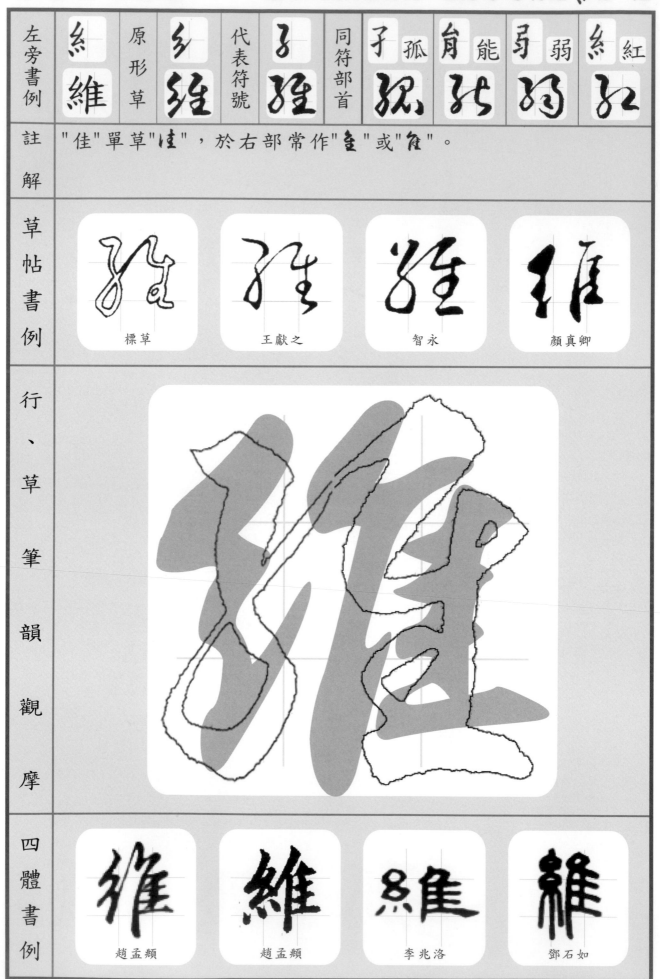

標草　　　王獻之　　　智永　　　顏真卿

行、草筆韻觀摩

四體書例

趙孟頫　　　趙孟頫　　　李兆洛　　　鄧石如

左旁書例	原形草	代表符號	同符部首	孤	維	紅	弱
舟能	乡能	子孔	子	糸	糸	弓	
			孙	弦	纪	羽	

註解

左部"舟"之上"厶"作"乛"（D026），下"月"作"弓"（C067），
上下聯借，尾筆上揚與右部形聯"舟"簡作"弓"，
右部"匕"作"七"（C064）。

草帖書例

標草　　　　王羲之　　　　懷素　　　　陸游

行、草筆韻觀摩

四體書例

王羲之　　　水島修三　　　史晨碑　　　鄧石如

B-061

左旁書例	原形草	代表符號	同符部首	子孤	子孫	自能	糸維
弓弱	子弱	子弱		子孤	子孫	自能	糸維

註解

草帖書例

標草　智永　王獻之　蔡松年

行、草筆韻觀摩

四體書例

趙孟頫　田蘊章　馬王堆帛書　曾紀澤

左旁書例	原形草	代表符號	同符部首	鹹	辟	醉	鹼
酉 酬			鹵	礒	启	酉	鹵 碎

註解

"酉"單草作"云"，用於右部亦同如"酒泙"。
"州"單草"州"，用於右部亦同，其右上之點可不補。

草帖書例

索靖　王守仁　歸庄　唐伯虎

行、草筆韻觀摩

四體書例

傅山　歐陽通　中國龍　說文解字

B-063

左旁書例	鹵鹹	原形草	厉鹹	代表符號	乡鹹	同符部首	辟 名	酬 酉	醉 酉	鹹 鹵

註解：
"鹵"單草作"乌"。
"鹹"單草作"钱"，用於右部亦同。

草帖書例

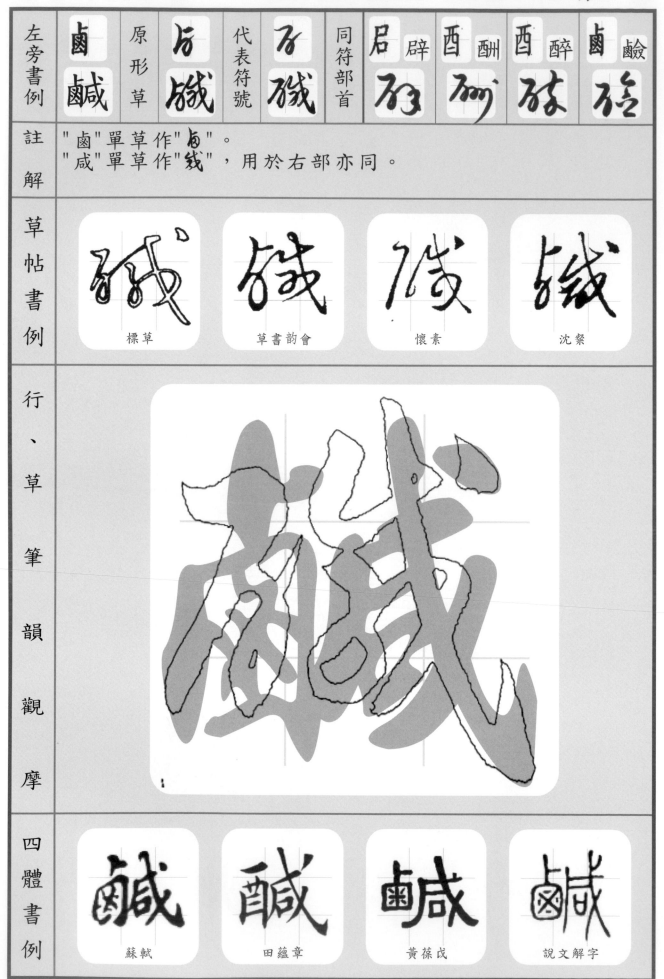

標草　　　草書韵會　　　懷素　　　沈粲

行、草筆韻觀摩

四體書例：蘇軾　　　田蘊章　　　黃葆戊　　　說文解字

左旁書例	启辟	原形草		代表符號		同符部首	酉 醉	酉 酬	鹵 鹹	鹵 鹼

註解　"辛"單草作"亍"。用於右部作"彡"（C033）。

草帖書例

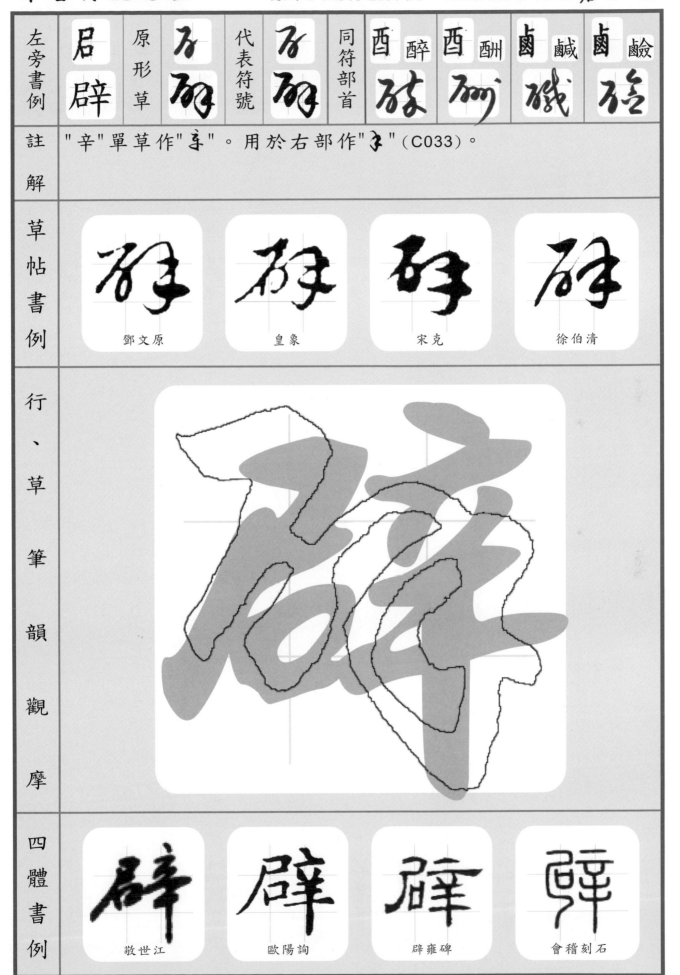

鄧文原　　　　　皇象　　　　　宋克　　　　　徐伯清

行、草筆韻觀摩

四體書例

敬世江　　　　　歐陽詢　　　　　辟雍碑　　　　　會稽刻石

左旁書例	原形草	代表符號	同符部首	而 耐	蜀 雛	鬲 融	畐 副
豸豬							

註解
"者"單草作"者"，原形草作"者"，
　用於字上如"煮"、字下如"著"亦同。
"豸"單草作"豸"。

草帖書例

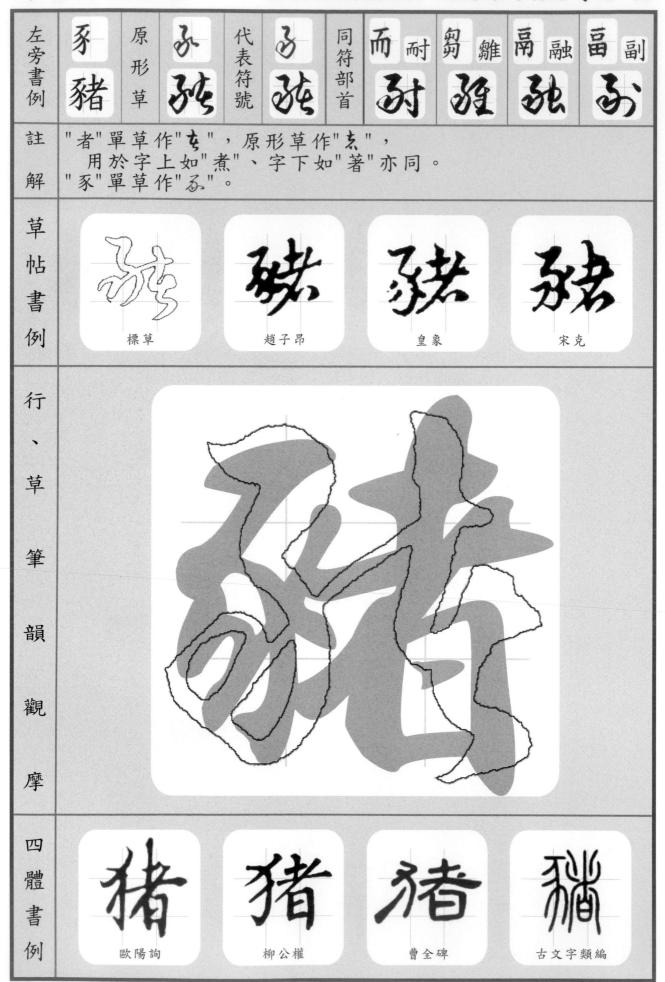

標草　　　　趙子昂　　　　皇象　　　　宋克

行、草筆韻觀摩

四體書例

歐陽詢　　　　柳公權　　　　曹全碑　　　　古文字類編

左旁書例	原形草	代表符號	同符部首				
而耐	寸耐	弓耐	豸 犯 死	帚 融 弦	畐 副 弓	耳 敢 永	

註解

右部"寸"作"弓"，
　　惟"耐、副"草同形，習慣上"耐"右部"寸"從原形草。
"而"單草做"弓、弓"。"冊"於下部作"弓、弓"（E020）。

草帖書例

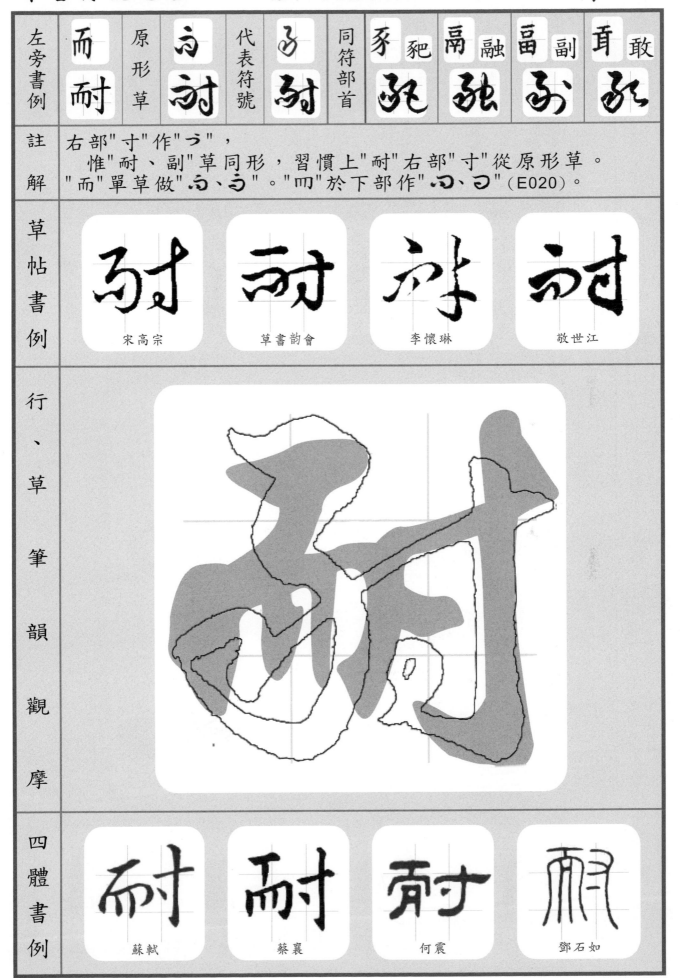

宋高宗　　　草書韵會　　　李懷琳　　　敬世江

行、草筆韻觀摩

四體書例

蘇軾　　　蔡襄　　　何震　　　鄧石如

左旁書例	芻雛	原形草	鳥雊	代表符號	孖雖	同符部首	鬲融 張	畐副 弱	頁敢 乑	豕豬 弞

註解	"芻"單草做"亐"。"佳"單草作"侳"，於右部作"圣、隹"。 草書習慣，凡同字重疊之合成字，其上部多以"マ"代， 如"芻亐"、"呂孖"，亦有以下部代者，如"棗棗"（D029）。

草帖書例

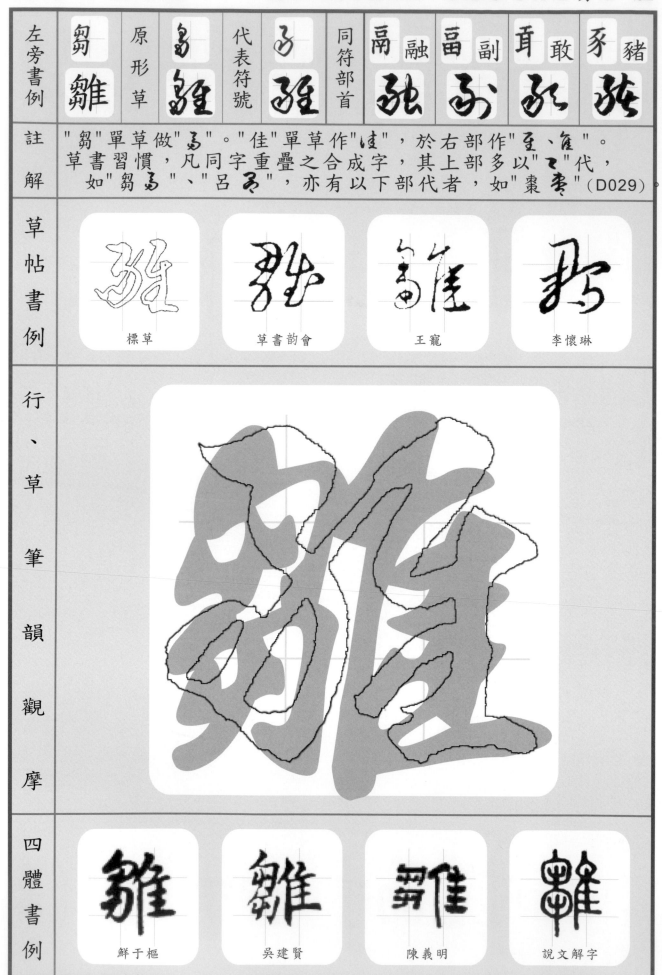

標草　　　　　草書韵會　　　　王寵　　　　　李懷琳

行、草筆韻觀摩

四體書例

鮮于樞　　　　吳建賢　　　　陳義明　　　　說文解字

左旁書例	鬲融	原形草	融	代表符號	独	同符部首	畐 副	耳 敢	豕 豬	而 耐

註解

"鬲"於左部作"弓"。於右部作"弓"（C056）如"隔弓"。
"虫"單草作"古"，於右部亦同。

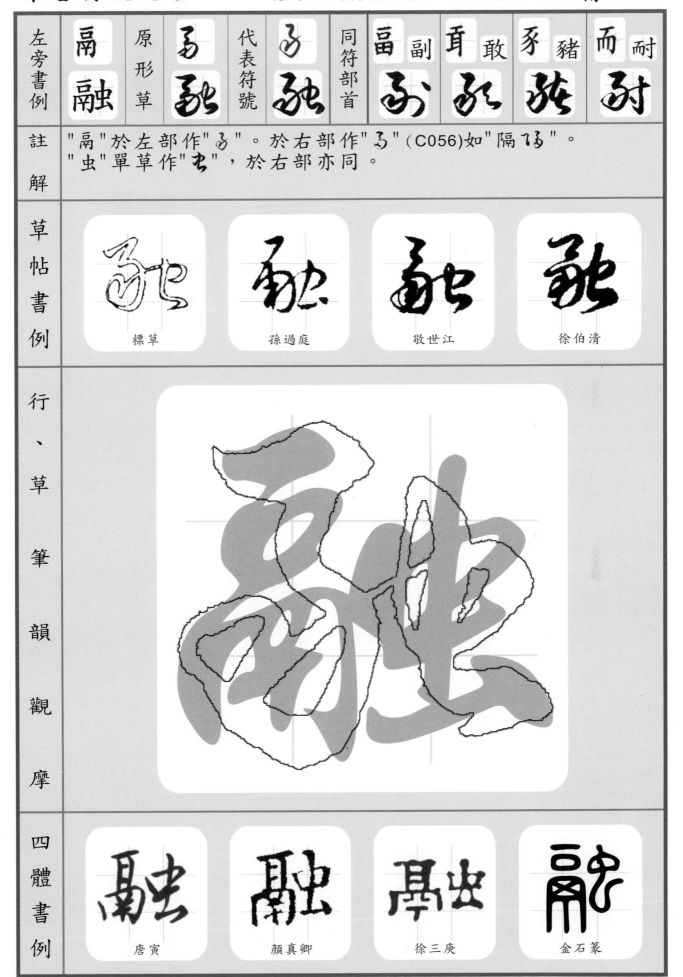

草帖書例

標草　　孫過庭　　敬世江　　徐伯清

行、草筆韻觀摩

四體書例

唐寅　　顏真卿　　徐三庚　　金石篆

左旁書例	畐 副	原形草	 	代表符號	 	同符部首	頁 敢	豕 豬	而 耐	芻 鄒

註解：
"畐"於左部作"弓"，於右部作"弓"（C057），如"福祸"。
"刂"作"つ"（C001），可不補點。

草帖書例：

| 標草 | 王羲之 | 姜立綱 | 敬世江 |

行、草筆韻觀摩：

四體書例：

| 米芾 | 柳公權 | 曹全碑 | 徐秉義 |

左旁書例	原形草	代表符號	同符部首	豬	而	雛	融
頁敢	頁敢			豕豬	耐而耐	芻雛雅	鬲融融

註解

右"攵"作"又"，常簡作"ㄅ"（F018）。

草帖書例

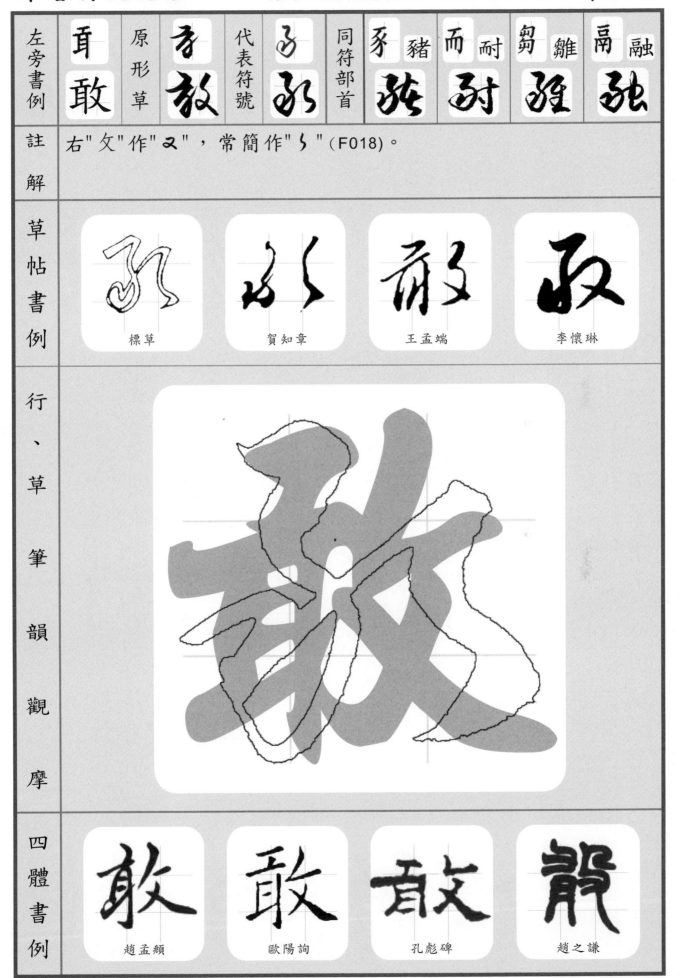

標草　　　　賀知章　　　　王孟端　　　　李懷琳

行、草筆韻觀摩

四體書例

趙孟頫　　　　歐陽詢　　　　孔彪碑　　　　趙之謙

左旁書例	原形草	代表符號	同符部首	景 影	肴 辭	肴 亂	骨 體

註解
"骨"單草作"骨、骨"。
右部"各"字下"口"作"つ"（E028）。亦常簡作"ハ"如"吞元"。

草帖書例

標草	祝允明	懷素	徐伯清

行、草筆韻觀摩

四體書例

歐陽詢	顏真卿	單曉天	林時九

左旁書例	景影	原形草	景影	代表符號	言影	同符部首	骨骼 骨髓	骨體 骨髓	胬亂 胬	胬辭 胬

註解

"景"單草作"景"。
右部"彡"作"彡"（C011）。

草帖書例

標草　　　王鐸　　　王寵　　　趙子昂

行、草筆韻觀摩

四體書例

王羲之　　　顏真卿　　　童鈺　　　金石篆

左旁書例	肙辭	原形草		代表符號		同符部首	景 影	骨 體	肙 亂	骨 骼
註解										

"辛"單草"辛"，於右部作"彡"（C033）。

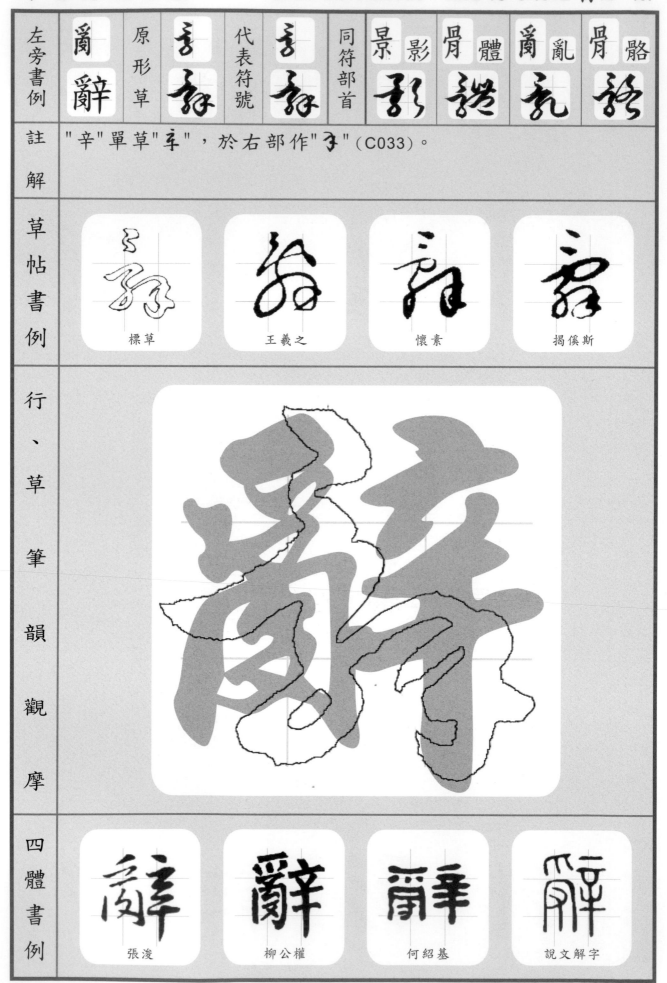

標草	王羲之	懷素	揭傒斯

張浚	柳公權	何紹基	說文解字

左旁書例	原形草	代表符號	同符部首	翱 皋	采 彩	采 釉	豸 貍
豸 貌							

註解：　"貌"古文右部有從 "皃己"、有從"頁彡 "，
　　　　惟帖例多從"皃己"。

草帖書例

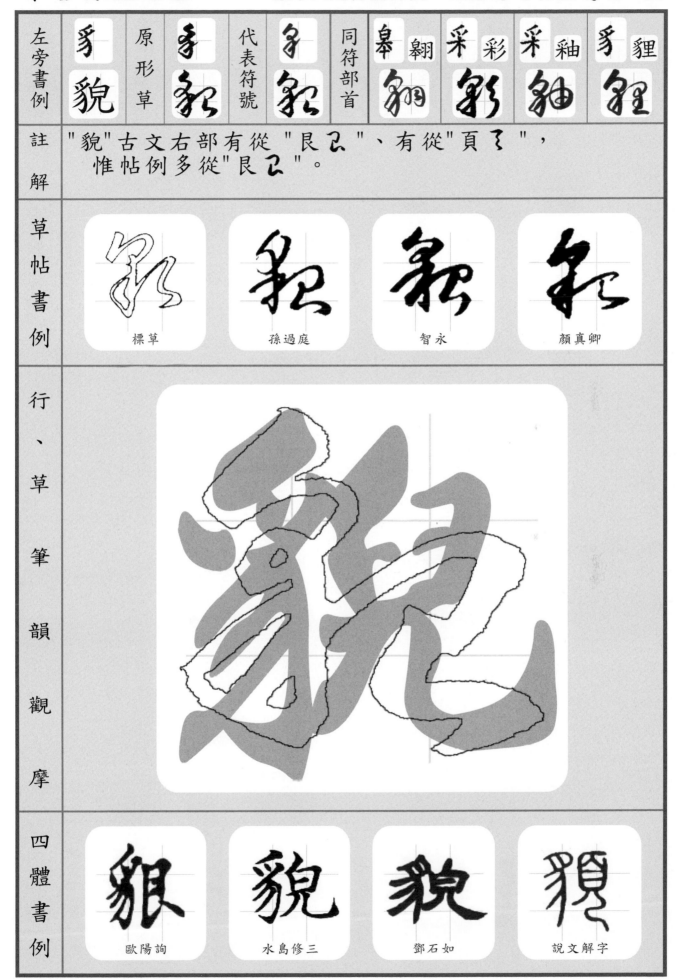

標草	孫過庭	智永	顏真卿

行、草筆韻觀摩

四體書例

歐陽詢	水島修三	鄧石如	說文解字

左旁書例	原形草	代表符號	同符部首				
采彩 彩	彩 彩	彩 彩	豸 貌 象	皋 翱 翔	采 釉 軸	豸 貍 貍	

註解：
"采"單草"彩"，為左部首作"彩"。
註："采"易與"采"混，"采"單草作"采"，於左部原草作"半"
　　無上撇，同"米"；草符作"彩"，如"釋釋"（B044）。

草帖書例

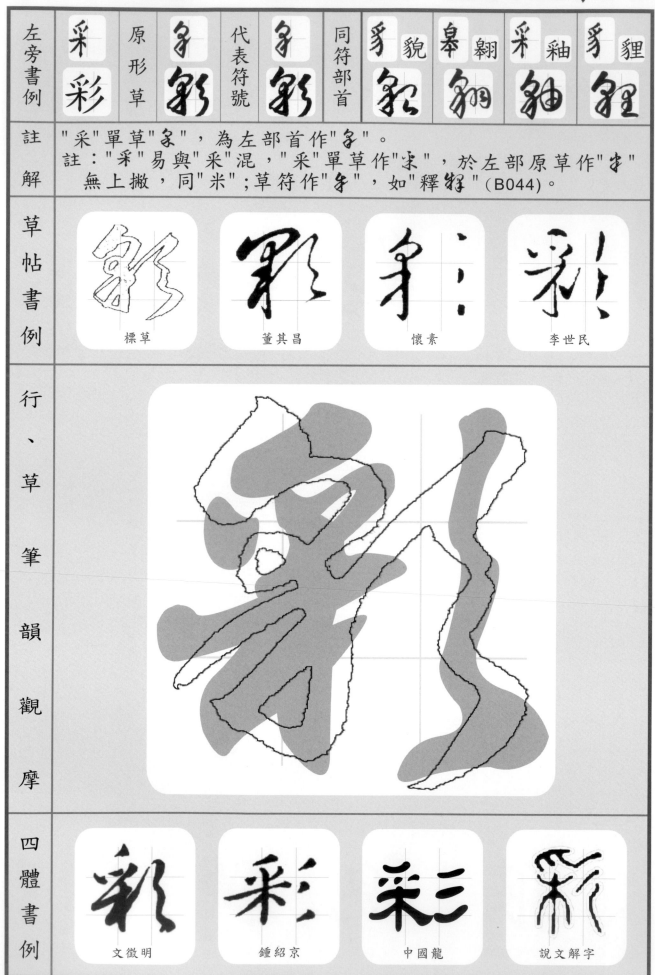

標草　　　董其昌　　　懷素　　　李世民

行、草筆韻觀摩

四體書例

文徵明　　　鍾紹京　　　中國龍　　　說文解字

左旁書例	桑顙	原形草	(草書)	代表符號	(草書)	同符部首	殺 剎 (草書)			

註解　字上"叕"作"丟"，如"桑棗"。（F048）。
　　　"頁"單草作"夏"，用於右部作"乥"（C009）。

草帖書例

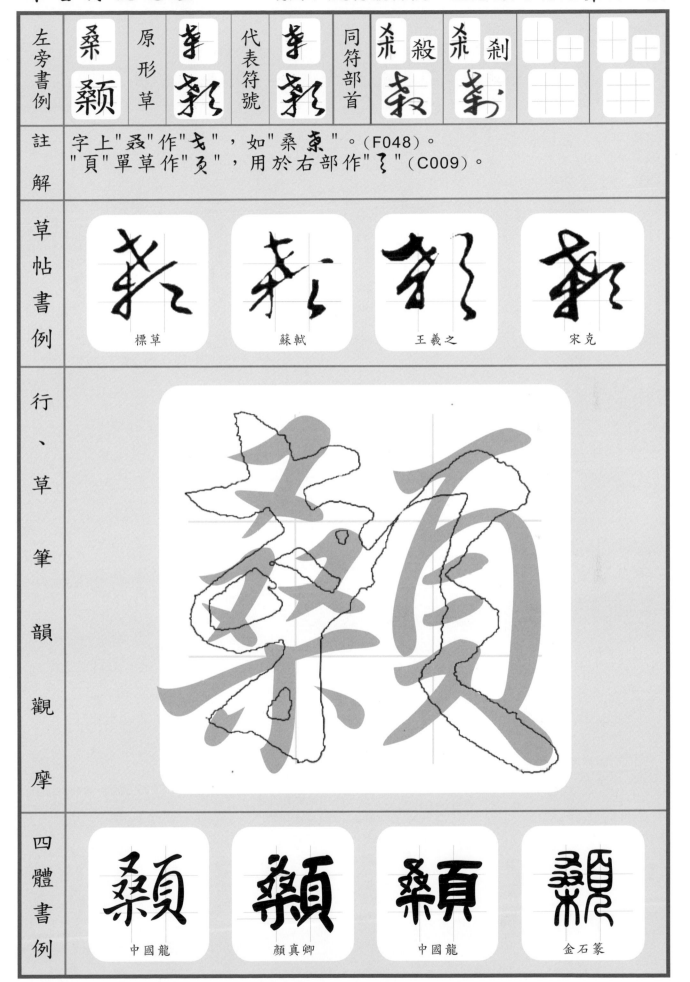

標草　　　　　蘇軾　　　　　王羲之　　　　　宋克

行、草筆韻觀摩

四體書例　中國龍　　　顏真卿　　　中國龍　　　金石篆

左旁書例	殺	原形草	教	代表符號	報	同符部首	桑 顙 㐱 刹 報 㐱		

註解　右"殳"作"又"（C006），
　　惟亦有依原草作"殳"者，如"股殳"。

草帖書例

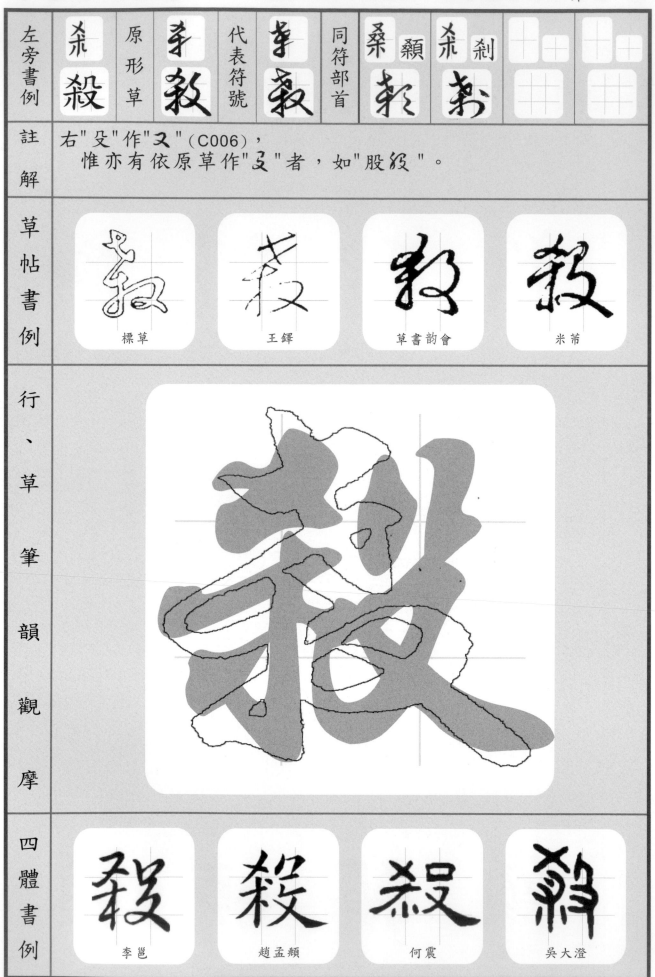

標草　　　　王鐸　　　　草書韵會　　　　米芾

行、草筆韻觀摩

四體書例

李邕　　　　趙孟頫　　　　何震　　　　吳大澄

B-078

左旁書例	原形草	代表符號	同符部首			
月朦	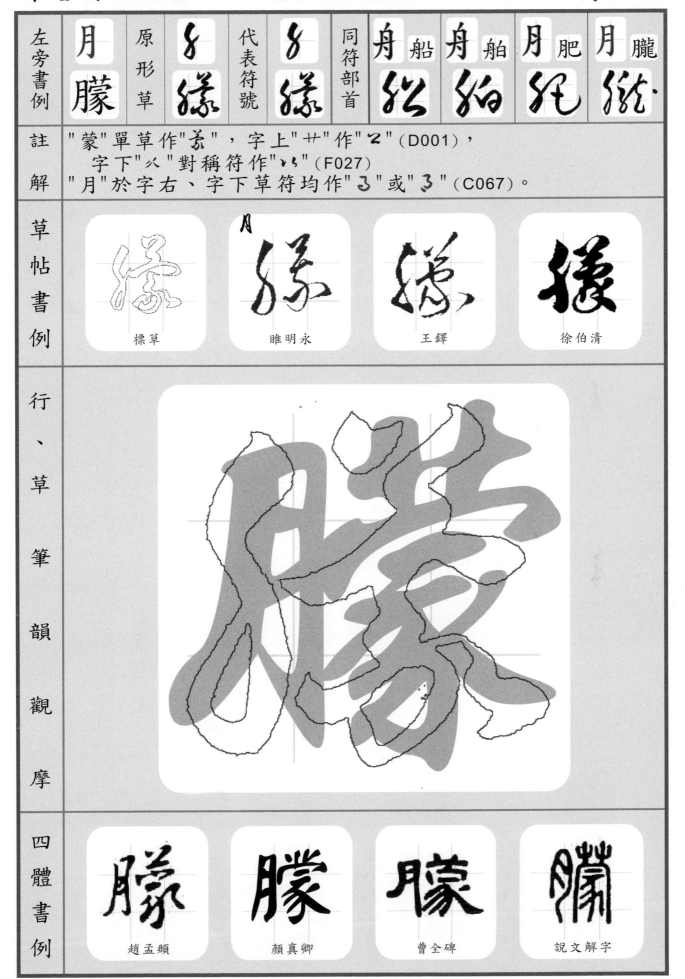彡緣	彡緣	舟 船 絽	舟 舶 舶	月 肥 肥	月 朧 從

註解	"蒙"單草作"荄"，字上"艹"作"乙"（D001）， 　字下"氺"對稱符作"ゝゝ"（F027） "月"於字右、字下草符均作"ろ"或"ろ"（C067）。

草帖書例			
標草	睢明永	王鐸	徐伯清

行、草筆韻觀摩

四體書例			
趙孟頫	顏真卿	曹全碑	說文解字

左旁書例	原形草	代表符號	同符部首				
月腸	8筠	8筠	月朦 朦	月朧 朧	舟船 船	舟舶 舶	

註解

右部"易"作"ろ"（C032），
　惟帖例常作"ゟ"如"腸筠、場堭"，
　但如"陽陽、揚揚"則作"ろ"

草帖書例

標草	智永	懷素	歐陽詢

行、草筆韻觀摩

四體書例

趙孟頫	張廉卿	曹全碑	說文解字

左旁書例	原形草	代表符號	同符部首	月 朦	月 朧	月 肥	月 腸
舟 船	舟 船	𠃌 船		朦 縁	朧 縱	肥 𠤎	腸 𢭃

註解

"舟" 單草作 "舟"。
右 "合" 作 "𠃌"（C019）。

草帖書例

| 標草 | 懷素 | 董其昌 | 王鐸 |

行、草筆韻觀摩

四體書例

| 趙孟頫 | 國詮 | 單曉天 | 吳讓之 |

左旁書例	原形草	代表符號	同符部首	甥 生	封 圭	動 重	靜 青
武 鵡	書 鵡	書 鵡		甥	封	動	靜

註解	"武"單草作"書"，右補點可免。 "鳥"單草作"亐"， 　　於右部首時作"了"(C069)，如"鵡鴉、鳴吗"。

草帖書例	懷素	董其昌	敬世江	徐伯清

行、草筆韻觀摩

四體書例	中國龍	顏真卿	中國龍	金石篆

左旁書例	生甥	原形草	生甥	代表符號	专甥	同符部首	番 翻 翔	圭 封 封	重 動 動	青 靓 靓

註解	"男"單草作"弓"，為右部首時亦同。

草帖書例

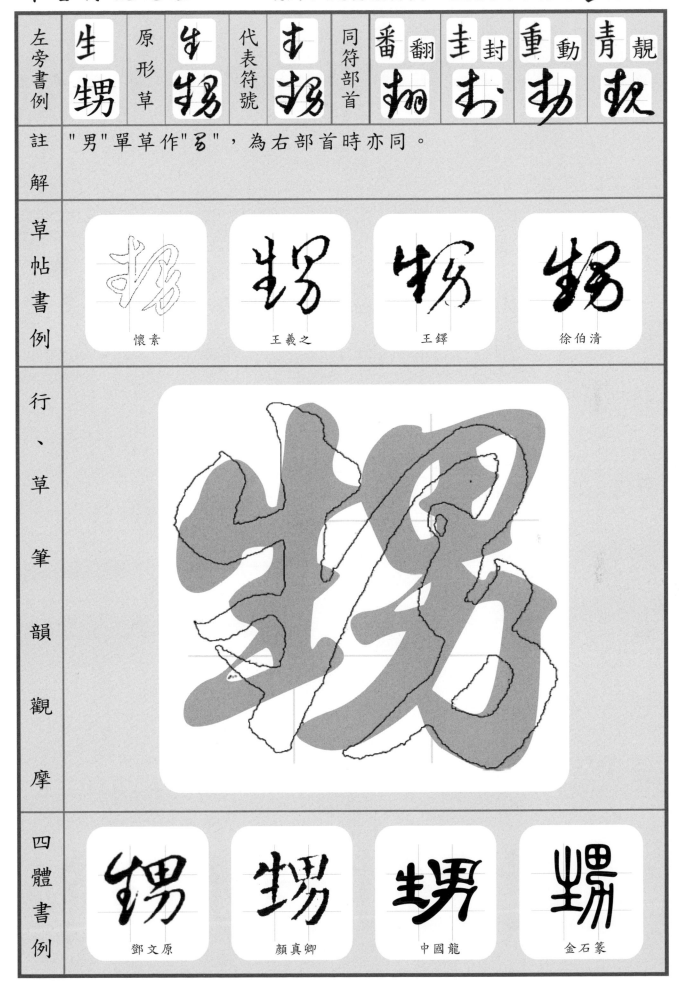

懷素	王羲之	王鐸	徐伯清

行、草筆韻觀摩

四體書例

鍚	甥	甥	甥
鄧文原	顏真卿	中國龍	金石篆

左旁書例	圭封	原形草	圭封	代表符號	圭封	同符部首	甥甥	翻翻	動動	靓靓
							生	番	重	青

註解	"圭"單草作"圭"。 右部"寸"作"づ"（C002），右上補點可免。

草帖書例	標草	智永	懷素	陸居仁

行、草筆韻觀摩	

四體書例	歐陽詢	顏真卿	王澍	楊沂孫

左旁書例	重動	原形草	生動	代表符號	主動	同符部首	生甥	圭封	武鵡	青靜

註解：
"重" 單草作 "壹、重"。
　於左部首，帖例多自右起筆如 "生、生"。

草帖書例

標草	王羲之	孫過庭	宋克

行、草筆韻觀摩

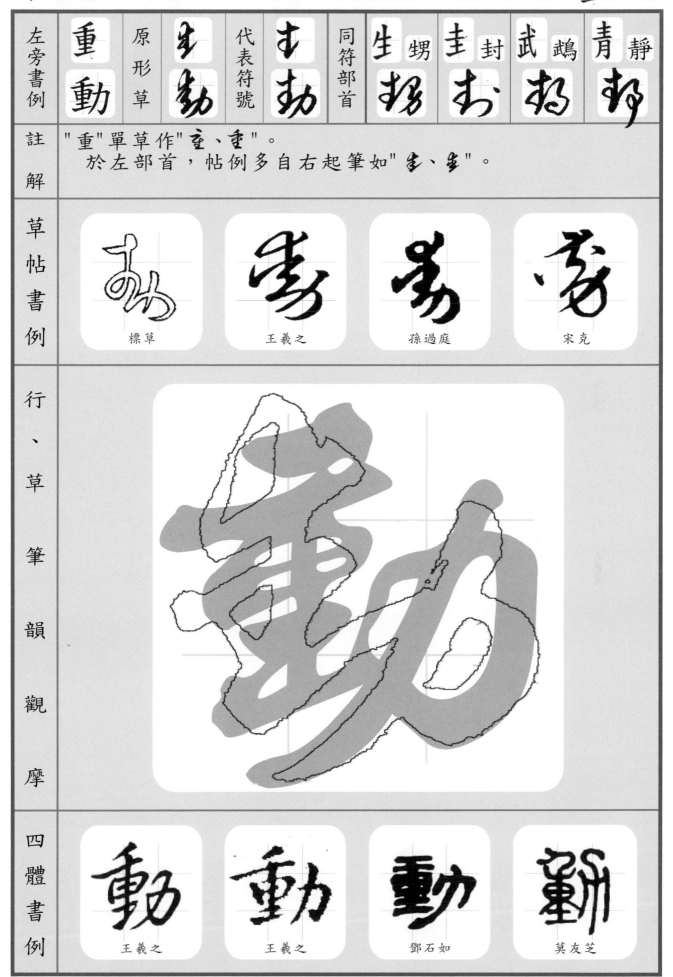

四體書例

王羲之	王羲之	鄧石如	莫友芝

B-085

左旁書例	青靜	原形草	青邹	代表符號	主邹	同符部首	生甥	圭封	重動	番翻翔

註解

"青"單草作"青"，於左部首時，帖例多依原行草作"青"。
"爭"單草作"爭"，於右部首時作"予"。

草帖書例

| 標草 | 王羲之 | 懷素 | 康里子山 |

行、草筆韻觀摩

四體書例

| 王獻之 | 王羲之 | 伊秉授 | 鄧石如 |

左旁書例	番翻	原形草	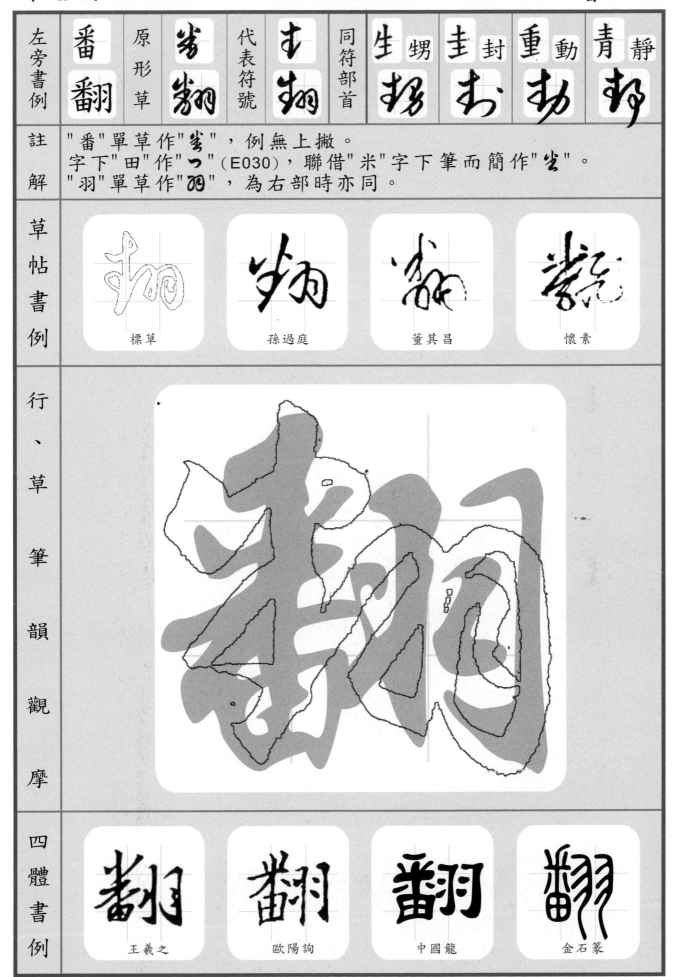	代表符號		同符部首	甥 生	封 圭	動 重	靜 青

註解："番"單草作" "，例無上撇。
字下"田"作" "（E030），聯借"米"字下筆而簡作" "。
"羽"單草作" "，為右部時亦同。

草帖書例

標草　　　孫過庭　　　董其昌　　　懷素

行、草筆韻觀摩

四體書例

王羲之　　　歐陽詢　　　中國龍　　　金石篆

左旁書例	原形草	代表符號	同符部首	眠 目	略 田	魄 白	時 日
日晚	日晚	日晚		目眠	田略	白魄	日時

註解

"免"單草作"免"，於右部時亦同。
"日"為上部首時作"マ"，如"星星"（D021），
　為下部首時作"ら"如"晉晉"（E027）。

草帖書例

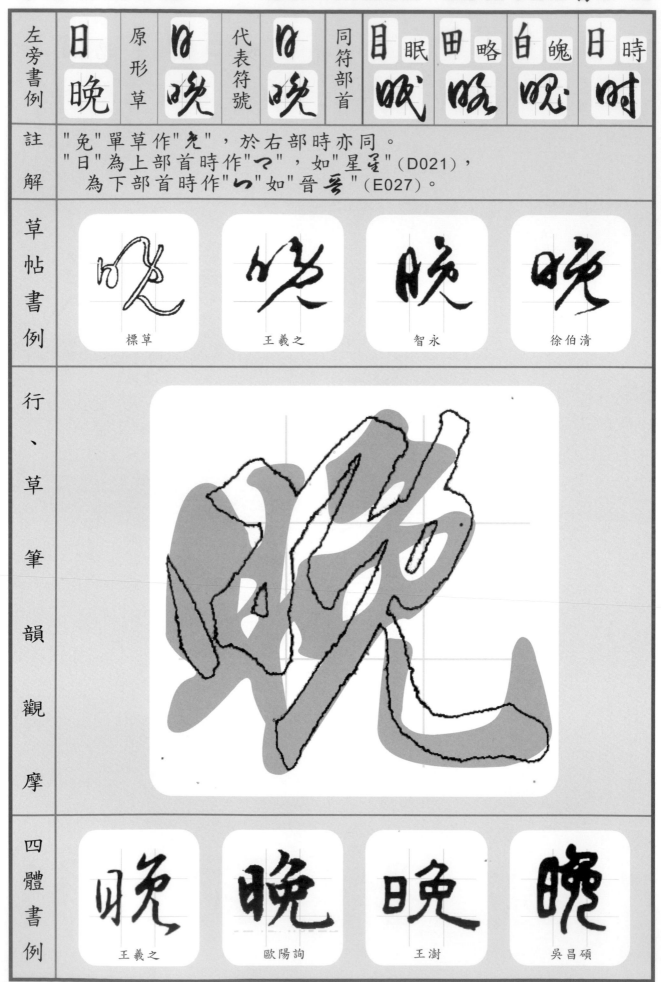

標草　　　　王羲之　　　　智永　　　　徐伯清

行、草筆韻觀摩

四體書例

王羲之　　　　歐陽詢　　　　王澍　　　　吳昌碩

左旁書例	原形草	代表符號	同符部首	晚	疇	皓	睦
目眠	目眠	日眠	日	田	白	目	

註解

"暝"為"眠"之異體字。"目"單草作"目"。
"目"為下部首時作"灬"如"省志"(E029)。
"民"單草作"氏"，其右上點為補"民"右上之短畫，可不補。

草帖書例

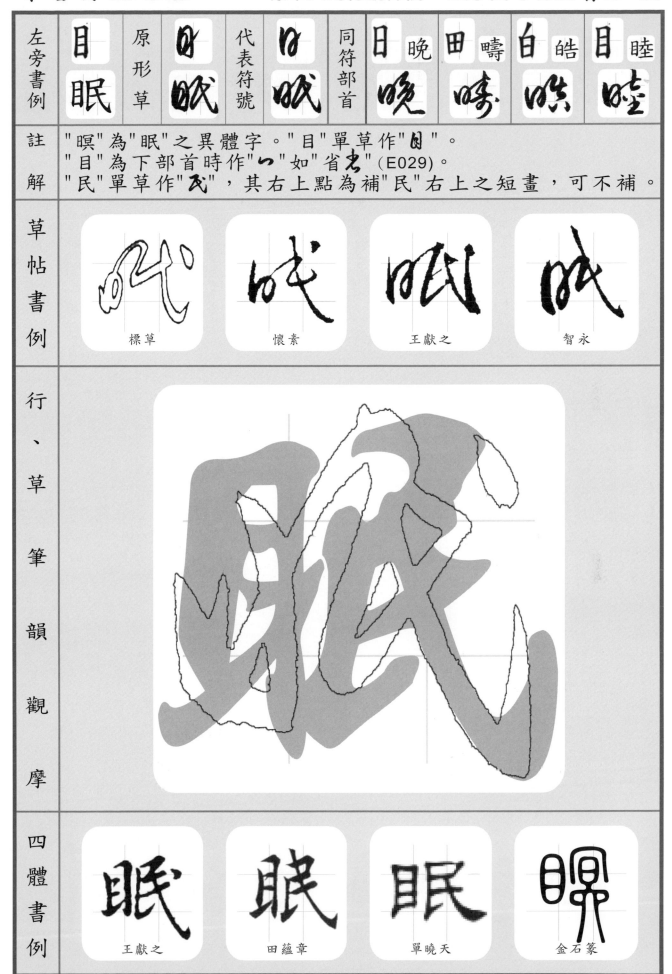

標草　　　懷素　　　王獻之　　　智永

行、草筆韻觀摩

四體書例

王獻之　　　田蘊章　　　單曉天　　　金石篆

左旁書例		原形草		代表符號		同符部首		晚		眠		魄		疇
田略							日	晚	目	眠	白	魄	田	疇

註解	"田"單草作"囙"，為上部首時作"⌐"如"異关"（D022） 　　為下部首時作"ㄥ"如審霊（E030）。 右部"各"下之"口"作"つ"（C028）。

草帖書例	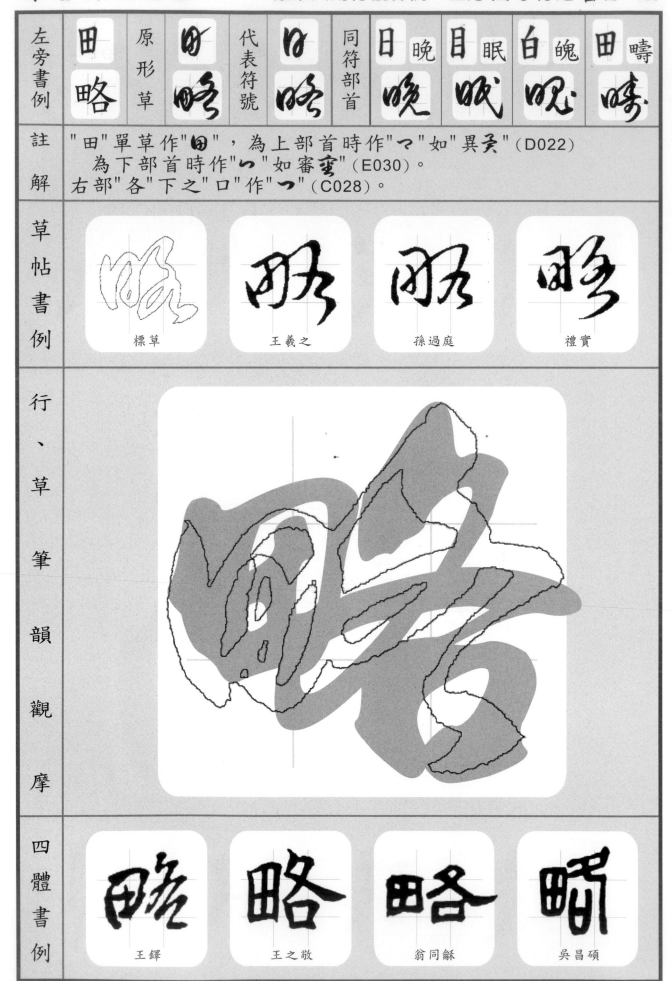

標草　　　王羲之　　　孫過庭　　　禮實

行、草筆韻觀摩

四體書例

王鐸　　　王之敬　　　翁同龢　　　吳昌碩

左旁書例	原形草	代表符號	同符部首	日 時	目 睦	田 略	白 皓
白魄	白魄	日魄		时	睦	略	皓

註解：
"白"單草作"白"。為下部首時作"⺊"如"習習"（E031）
"鬼"單草作"免"，例無上撇。

草帖書例

| 標草 | 孫過庭 | 懷素 | 趙佶 |

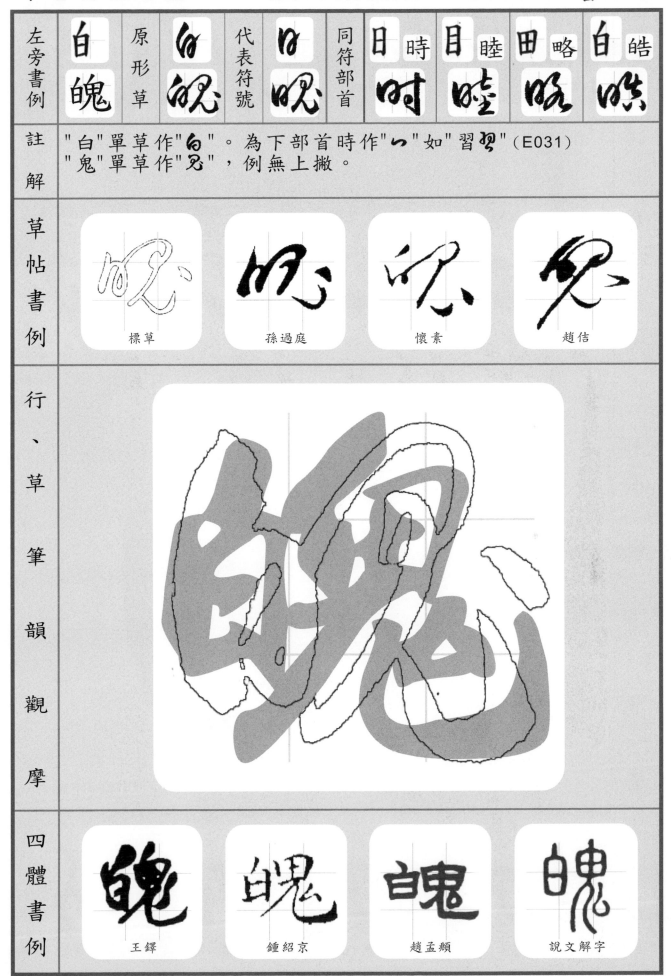

行、草筆韻觀摩

| 王鐸 | 鍾紹京 | 趙孟頫 | 說文解字 |

四體書例

左旁書例	七切 原形草	七切 代表符號	七切 同符部首	地 土地	域 土域	勘 甚劫	戡 甚戋
註解							
草帖書例	趙子昂	沈粲	趙佶	懷素			
行、草筆韻觀摩							
四體書例	蘇軾	顏真卿	趙孟頫	趙孟頫			

左旁書例	土地 原形草	七地 代表符號	七地 同符部首	七切 切	甚戈 勘功	甚戈 戡	七域 域

註解

"也"單草作"也、也"，
用於右部首，習省中劃，作"也"，如"他也、池池"。

草帖書例

標草　　　王羲之　　　祝枝山　　　月儀帖

行、草筆韻觀摩

四體書例

王世貞　　　顏真卿　　　馬王堆帛書　　　鄧石如

左旁書例	原形草	代表符號	同符部首			
甚 勘	甚 勘	七 切	七 切	七 切 切	土 地 地	土 域 域

	戡 戡

註解
"甚"單草作"七"，
　用於左部首時與右部形聯尾筆上揚而作"七"。

草帖書例

| 標草 | 草書韻會 | 徐伯清 | 趙構 |

行、草筆韻觀摩

四體書例

| 趙構 | 水島修三 | 董大年 | 金石篆 |

左旁書例	角解	原形草	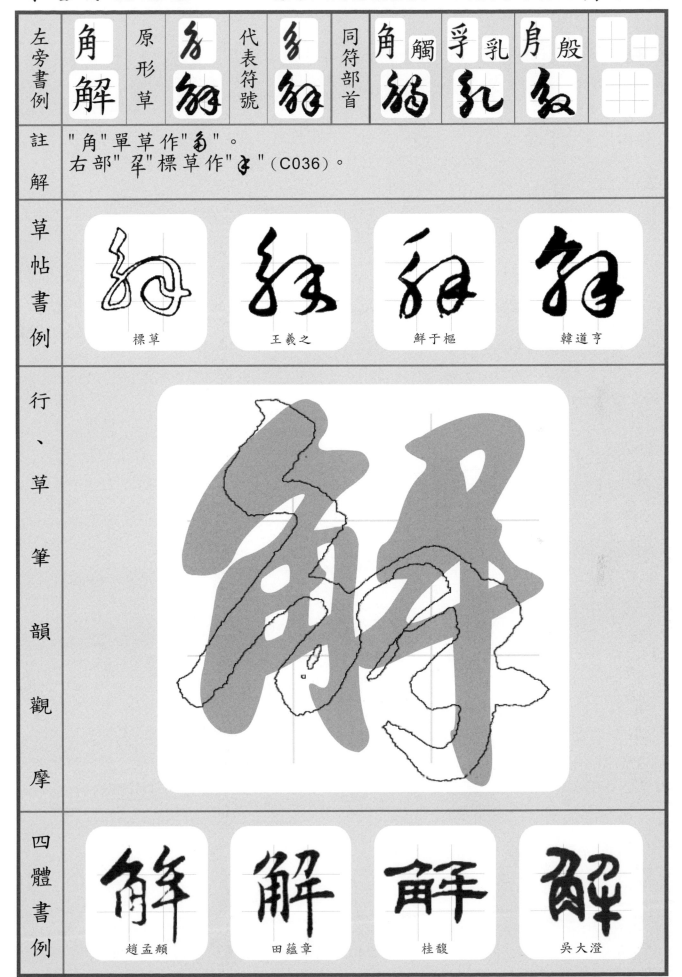	代表符號		同符部首	角 觸 孚 乳 身 殷				

註解

"角"單草作" "。
右部"羊"標草作" "（C036）。

草帖書例

標草　　　　王羲之　　　　鮮于樞　　　　韓道亨

行、草筆韻觀摩

四體書例

趙孟頫　　　　田蘊章　　　　桂馥　　　　吳大澄

左旁書例	孚乳	原形草	孚乳	代表符號	乳	同符部首	角解 解	角觸 紹	身殷 殳		

註解	"巛"標草作"彡"（D025）。 "孚"單草作"手"，用於右部首時亦同，如"浮洼"。

草帖書例	 王寵　　　草書韵會　　　敬世江　　　宋高宗

行、草筆韻觀摩	

四體書例	 蘇軾　　　搖懿碑　　　馬王堆帛書　　　楊沂孫

左旁書例	月殷	原形草	殷	代表符號	叙	同符部首	孚乳孔	角解解	角觸觸		

註解	右部"殳"作"又"（C007）。

草帖書例	標草	草書韵會	王羲之	智永

行、草筆韻觀摩	

四體書例	歐陽詢	趙孟頫	中國龍	吳讓之

左旁書例	原形草	代表符號	同符部首				
盧顱			盧戲	雐虧	豦劇	虘獻	

註解：
"盧"單草作"雪"，其字上"虍"作"雪"（D008）、
　　字中"田"略而不筆、字下"皿"作"つ"。
"頁"單草作"及"，用於右部首作"し"（C009）。

草帖書例

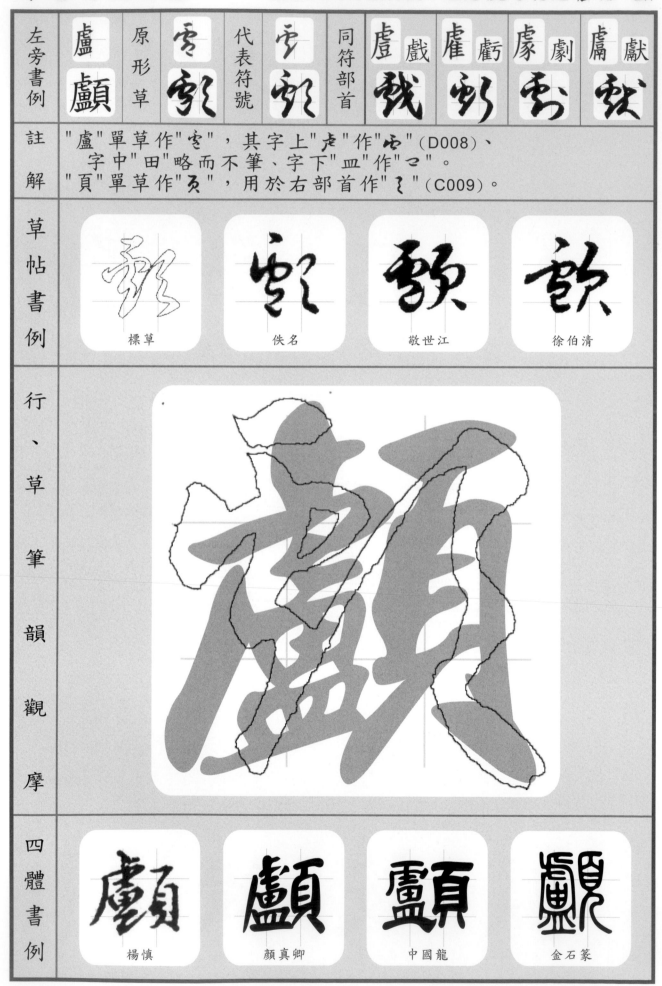

標草　　　　俠名　　　　敬世江　　　　徐伯清

行、草筆韻觀摩

四體書例

楊慎　　　　顏真卿　　　　中國龍　　　　金石篆

B-098

左旁書例	虘戲	原形草	戲	代表符號	戲	同符部首	虘 虧	豦 劇	虜 獻	虎 彪

註解

"虘"字上"虍"作"雪"（D008）、
　左下"豆"作"王"（E008），上下聯借作"雪"，簡筆作"雪"。

草帖書例

標草　　　　　宋高宗　　　　　孫過庭　　　　　米芾

行、草筆韻觀摩

四體書例

米芾　　　　　顏真卿　　　　　莫易　　　　　吳昌碩

左旁書例	虐 虧	原形草	雩 雩	代表符號	雩 雩	同符部首	豦 劇 我	虜 獻 我	虛 覷 歌	盧 顱 覑

| 註解 | "虐"上部"虍"作"雩"(D008)，下部"隹"作"至"，
　上下聯借作"雩"，帖例多作此符，惟標草簡作"雩"。
右部"亐"作"了"。 |

草帖書例

標草　　　孫過庭　　　懷素　　　揭傒斯

行、草筆韻觀摩

四體書例

李世民　　　趙孟頫　　　鄧石如　　　趙孟頫

左旁書例	原形草	代表符號	同符部首				
豦 劇	雩 雩	雩 宀	膚 獻 戕	盧 顧 �33	虘 戲 戕	雇 虧 乱	

註解

"豦"上部"虍"作"雩"（D008）、下部"豕"作"孑"（B066），
形聯作"雩"，簡作"宀、雩"。
右部"刂"標草作"づ"（C001）。

草帖書例

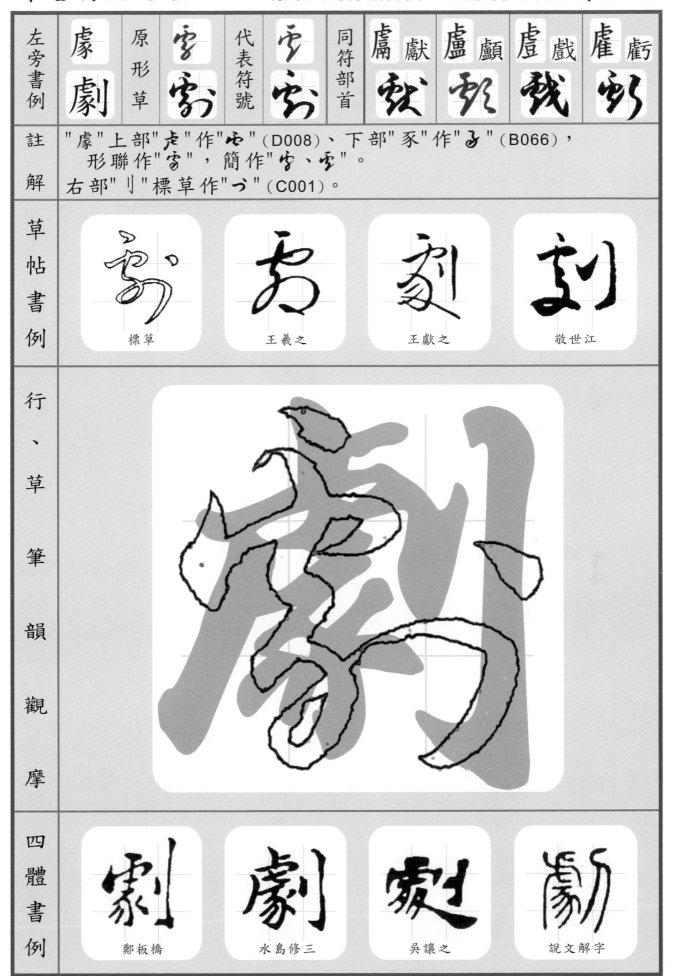

標草　王羲之　王獻之　敬世江

行、草筆韻觀摩

四體書例

鄭板橋　水島修三　吳讓之　說文解字

左旁書例	原形草	代表符號	同符部首	顱	戲	虧	劇
虍獻	獻	獻	獻	盧	虛	雇	虜

註解

"虍"上部"虍"作"云"(D008)、下部"高"作"孑"(B069)，
　上下聯借作"字"，簡筆作"字"，標草符簡作"云"。
"犬"用於右部首時，標草作"古"(C060)

草帖書例

標草	王羲之	王獻之	孫過庭

行、草筆韻觀摩

四體書例

中國龍	歐陽詢	唐玄宗	曾紀澤

左旁書例	号號	原形草 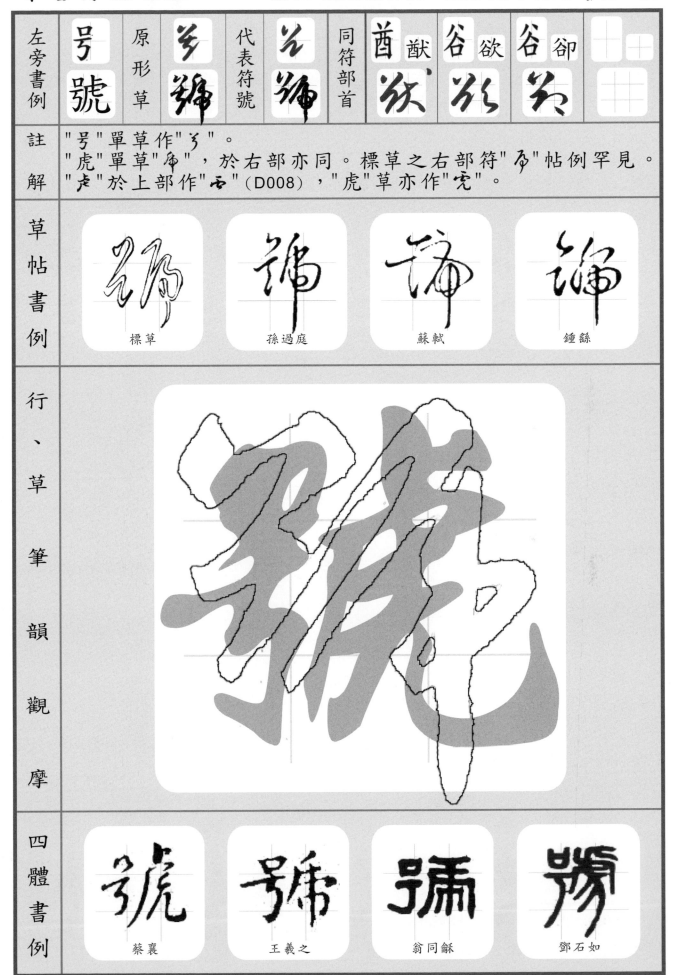	代表符號	同符部首	猷	欲	卻		

註解
"号"單草作"ʒ"。
"虎"單草"庀"，於右部亦同。標草之右部符"孚"帖例罕見。
"虐"於上部作"ﾎ"（D008），"虎"草亦作"宄"。

草帖書例

標草　　　　孫過庭　　　　蘇軾　　　　鍾繇

行、草筆韻觀摩

四體書例

蔡襄　　　　王羲之　　　　翁同龢　　　　鄧石如

左旁書例	酉猷	原形草	〔草〕猷	代表符號	〔符〕猷	同符部首	号 號 〔草〕	谷 欲 〔草〕	谷 卻 〔草〕	

註解
"酉"單草作"〔草〕、酋"。
"犬"單草作"犬"，自右起筆無補點。
　用於右部首時，標草作"七"如"獻〔草〕"（C060）。

草帖書例			
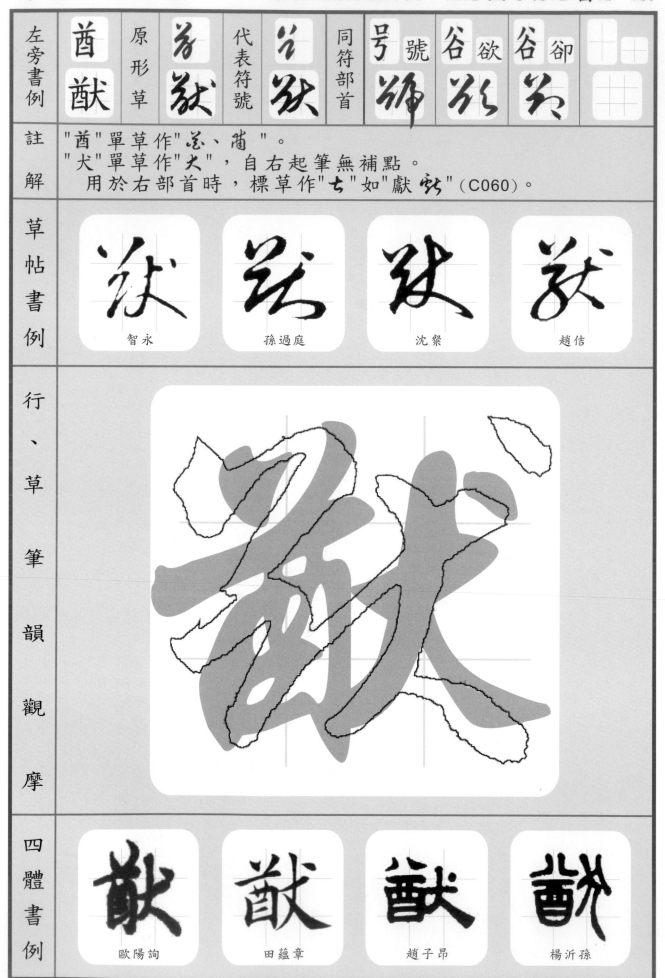			
智永	孫過庭	沈粲	趙佶

行、草筆韻觀摩

四體書例			
歐陽詢	田蘊章	趙子昂	楊沂孫

| 左旁書例 | 谷欲 | 原形草 | 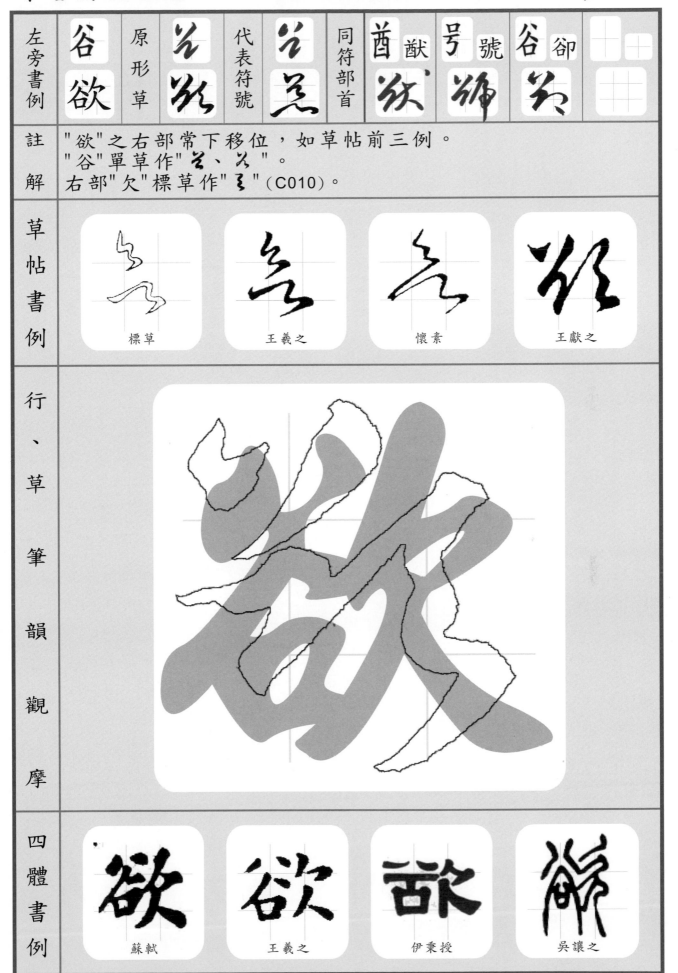 | 代表符號 | | 同符部首 | 酋猷 | 号號 | 谷卻 | | |

註解：

"欲"之右部常下移位，如草帖前三例。

"谷"單草作"　、　"。

右部"欠"標草作"　"（C010）。

草帖書例

標草　　王羲之　　懷素　　王獻之

行、草筆韻觀摩

四體書例

蘇軾　　王羲之　　伊秉授　　吳讓之

右旁書例	刂劍	原形草	刂劍	代表符號	つ纟	同符部首	寸封	口知	亍衡	刂刻

註解

"僉"單草作"仝"，
"刀、刂"同義異體並常以"刃"代。
符號"つ"右上點係補"刂、刀"字左之短畫，可不補。

草帖書例

標草　　　智永　　　趙佶　　　沈粲

行、草筆韻觀摩

四體書例

王羲之　　　褚遂良　　　楊峴　　　楊沂孫

右旁書例	寸 謝	原形草	寸 付	代表符號	つ	同符部首	刂 劍	口 知	亍 術	寸 封

註解

"言"單草作"言"，於左部符作"し"。
"身"單草作"多"，於左部符作"多"(B016) 習與右部形聯。
"つ"符右上點，可不補。

草帖書例

| 標草 | 王羲之 | 空海 | 王獻之 |

行、草筆韻觀摩

四體書例

| 王羲之 | 智永 | 何紹基 | 說文解字 |

右旁書例	口知	原形草	口知	代表符號	つむ	同符部首	刂刻 刼	寸謝 汭	亍衡 渀	口和 禾

註解：
"矢"單草作"も"，與"失"同符，單草時依原形作"乀"以別之
右部"口"作"つ"，恆與左部尾筆形聯。
"口"上部作"マ"如"另弓"（D023），下部作"ㄣ"如"言言"（E028）

草帖書例

標草　　　　懷素　　　　懷素　　　　徐伯清

行、草筆韻觀摩

四體書例

米芾　　　　王羲之　　　　馬王堆帛書　　　　金石篆

右旁書例	丁衡 原形草	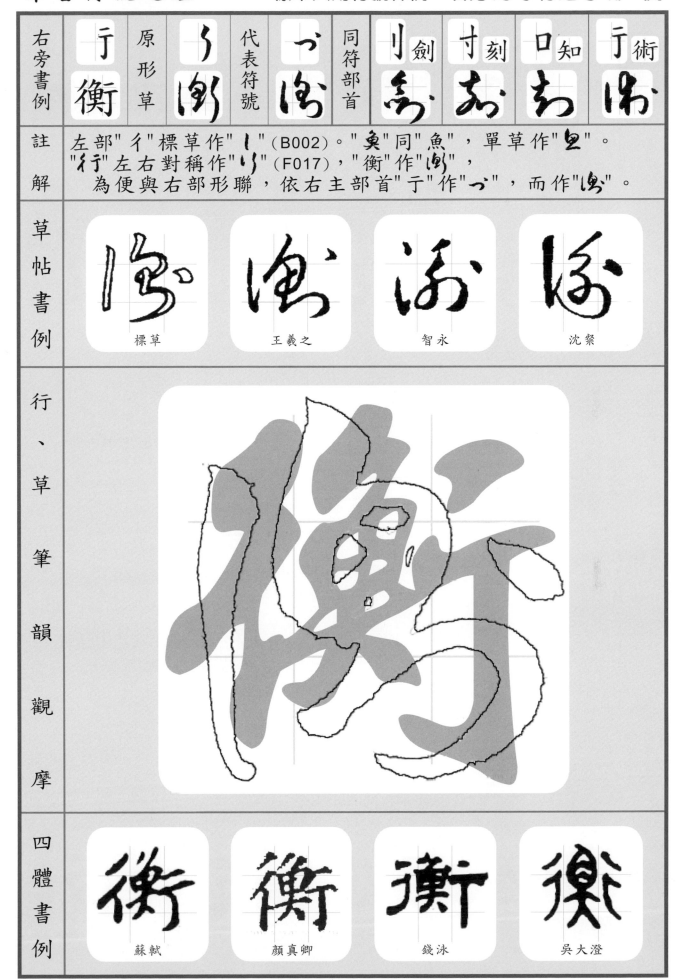 代表符號	同符部首	刂劍	寸刻	口知	丁術

註解：左部"彳"標草作"丨丨"（B002）。"奧"同"魚"，單草作"⿱"。
"行"左右對稱作"丨丨"（F017），"衡"作"⿱"，
為便與右部形聯，依右主部首"丁"作"⿱"，而作"⿱"。

草帖書例

標草　王羲之　智永　沈粲

行、草筆韻觀摩

四體書例

蘇軾　顏真卿　錢泳　吳大澄

右旁書例	又取	原形草	又取	代表符號	又取	同符部首	攵收	殳毀	欠欶	又奴

註解

"又"亦可省作"⺇"，如"取"作"取"。
"耳"單草作"�861"，用於左部首，如"形"亦習用之。
標草"耳"作"⻖"(B015)用於"聆於、耶耶"等，獨不用於"取"

草帖書例

標草	王羲之	王羲之	智永

行、草筆韻觀摩

趙孟頫	歐陽詢	顧藹吉	吳大澂
四體書例

右旁書例	夂收	原形草	又收	代表符號	又收	同符部首	夂般 敀	久畝 敀	又奴 奴	夂敦 敀

註解

"夂"為左右對稱部首"彳"之右部時作"彡"，
如"微 彿 徹 彿"（F017）。

草帖書例

標草　　　　　智永　　　　　智永　　　　　敬世江

行、草筆韻觀摩

四體書例

趙孟頫　　　　趙孟頫　　　　阮元　　　　　沙神芝

右旁書例	殳毀 原形草		代表符號		同符部首	又取	攵敦	夂歔	殳殷

註解

左上"臼"字上對稱符標草作"〪〬"（F013）。
"殳"為右主部首時作"ㄆ"
　於右上部時亦作"ㄆ"，或簡作"ㄑ"，如"盤～"（F049）。

草帖書例

標草	王羲之	智永	趙佶

行、草筆韻觀摩

四體書例

王羲之	趙孟頫	王澍	楊沂孫

右旁書例	原形草	代表符號	同符部首	取	收	毀	畝
久畝	久放	又取	又取	又取	攵收	殳毀	久畝

註解

"畝"字下"田"作"日"（B090），"畝"作"方"，
　惟帖例習見"土、才"。
右部"久"草作"又"（C008），常簡作"彡"，如"放"作"部"。

草帖書例

宋克　　趙構　　趙子昂　　敬世江

行、草筆韻觀摩

四體書例

王羲之　　田蘊章　　趙孟頫　　說文解字

右旁書例	頁顛	原形草	頁頗	代表符號	之顁	同符部首	頁顧頗	欠欣作	彡形形	彡彩彩

註解

"頁"單草作"了"。
"頗"與"欣"草同形，故"頗"用原形草"頗"以別之。
"真"單草作"糸"，於左部時與右部形聯簡作"乞"。

草帖書例

標草

鮮于樞

懷素

智永

行、草筆韻觀摩

四體書例

王羲之

智永

趙孟頫

鄧石如

右旁書例	原形草	代表符號	同符部首	顛頁	顧頁	欣欠	形彡

註解："哥"原形草作"哥"、標草作"亐"，
　　以其為上下同形之合成字，其上部習以"乙"代之，
　下標草書例左符取自韓道亨草訣百韻歌，帖例少見。

草帖書例

標草	蘇軾	歐陽詢	皇象

行、草筆韻觀摩

四體書例

褚遂良	王庭筠	史晨碑	吳昌碩

右旁書例	彡形	原形草	彡形	代表符號	彡形	同符部首	頁顛	次歌	欠欣	彡彩

註解　右部"彡"草作"彡"，常簡作"乀"。

草帖書例

標草	王羲之	趙構	孫過庭

行、草筆韻觀摩

四體書例

趙孟頫	趙孟頫	莫友芝	楊沂孫

右旁書例	原形草	代表符號	同符部首	聶攝	聶懾	矞稱	屬曞
屬囑				攝	懾	稱	曞

註解

"屬"單草亦作"孑"。
"口"於右部作"フ"如"知ぉ"（C003），
　上部作"マ"如"另孑"（D023），下部作"ㄥ"如"言늘"（E028）

草帖書例

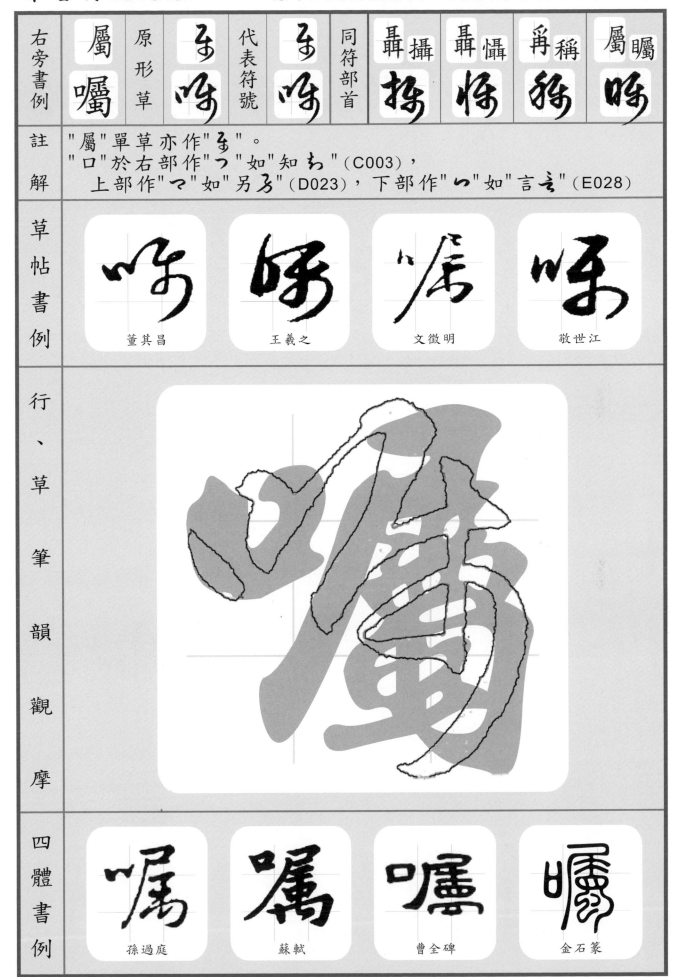

董其昌　　　王羲之　　　文徵明　　　敬世江

行、草筆韻觀摩

四體書例

孫過庭　　　蘇軾　　　曹全碑　　　金石篆

右旁書例	攝聶	原形草	抒	代表符號	抒	同符部首	稱爾	屬囑	屬矚	懾聶

註解　"聶"單草作"ろ"，與"屬"同符，
　　習以原形草作"扉"或下部以對稱符"心"代之，"聶"作"忍"。
　三部同形之合成字如："犇、淼"作"焦、灸"(F026)。

草帖書例

趙孟頫　　趙構　　邊武　　孫過庭

行、草筆韻觀摩

四體書例

董其昌　　智永　　鈕樹玉　　胡澍

右旁書例	爯稱	原形草	代表符號	同符部首	屬囑	屬矚	聶攝	聶懾

註解：　"禾"單草作"禾"。

草帖書例

標草　　　　王羲之　　　　孫過庭　　　　卷菱湖

行、草筆韻觀摩

四體書例

趙孟頫　　　　董其昌　　　　唐玄宗　　　　李斯

右旁書例	帚掃 原形草	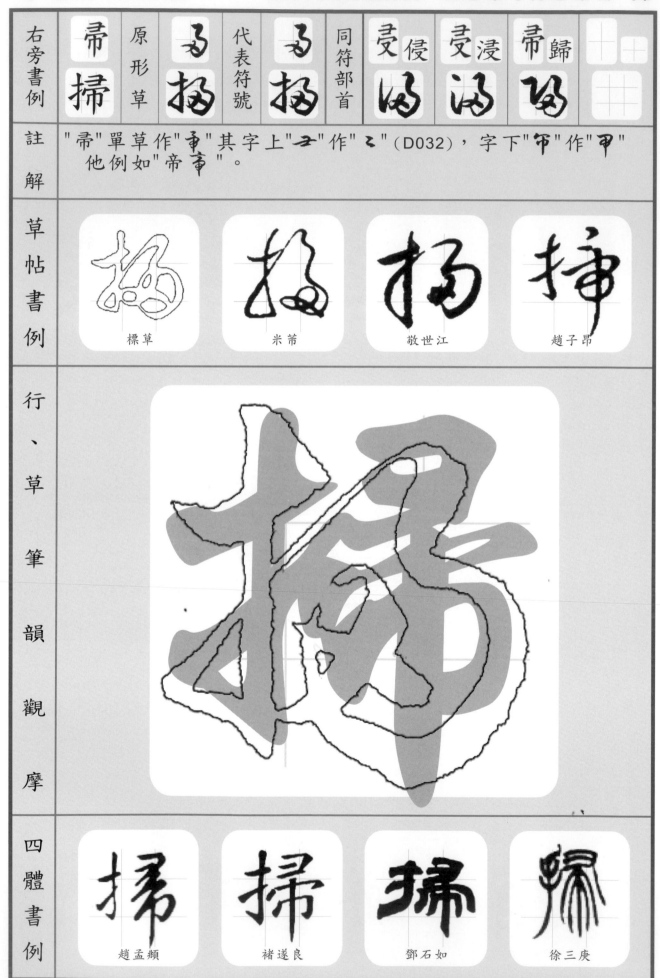 代表符號	同符部首	曼侵	曼浸	帚歸	

註解　　"帚"單草作"帚"其字上"彐"作"ㄓ"（D032），字下"巾"作"甲"他例如"帝帝"。

草帖書例

標草　　　米芾　　　敬世江　　　趙子昂

行、草筆韻觀摩

四體書例

趙孟頫　　　褚遂良　　　鄧石如　　　徐三庚

右旁書例	㞃侵	原形草	㐱	代表符號	㐱	同符部首	帚掃 捣	帚歸 㚻	㞃浸 沒	

註解	左部"亻"作"丨"（B001），惟帖例多依原形草"亻"。

草帖書例

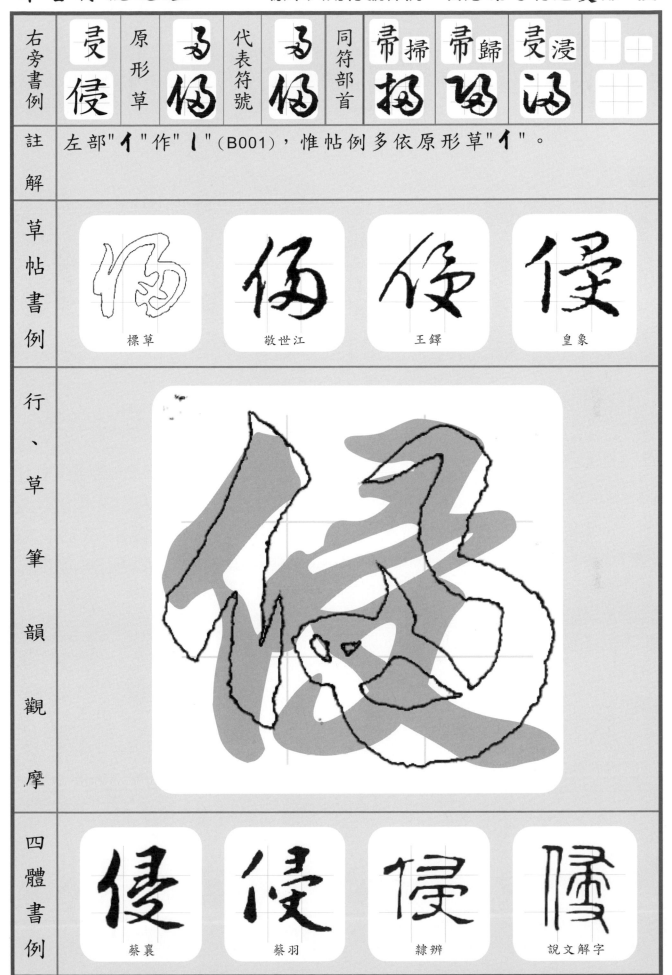

標草	敬世江	王鐸	皇象

行、草筆韻觀摩

四體書例

蔡襄	蔡羽	隸辨	說文解字

右旁書例	原形草	代表符號	同符部首	招	船	昭	訟
公松	松	松		召招	𠯠船	召昭	公訟

註解	"公"單草作"𠃋"。

草帖書例

標草　　王羲之　　徐伯清　　智永

行、草筆韻觀摩

四體書例

張即之　　趙孟頫　　許威　　吳讓之

右旁書例	召招	原形草	弓招	代表符號	弓招	同符部首	公松	岀船	岀沿	召昭

註解：

"召"單草作"弓"。

草帖書例：

標草　　　懷素　　　鮮于樞　　　趙雍

行、草筆韻觀摩：

四體書例：

陸柬之　　　柳公權　　　唐玄宗　　　說文解字

右旁書例	原形草	代表符號	同符部首	公松	召招	公訟	凸沿
凸船	凸船	凸船	凸船	松	招	讼	沿

註解："舟"單草作"母"，於左部作" 身 "（B081）。

草帖書例

懷素　　　王羲之　　　董其昌　　　王鐸

行、草筆韻觀摩

四體書例

趙孟頫　　　顏真卿　　　單曉天　　　鄧石如

右旁書例	原形草	代表符號	同符部首			
兩 輛	甬 輛	甬 輛	葡 備 淐	繭 滿 淐	繭 蹣 淐	兩 倆 淐

註解：同符例中"倆、備"同形，然"倆"必與你我他連，易辨。
左部"車"之習用草法甚多，常見者有"東、丰、車、車"，
惟標草符之"車"罕見。"兩"單草作"甬"。

草帖書例

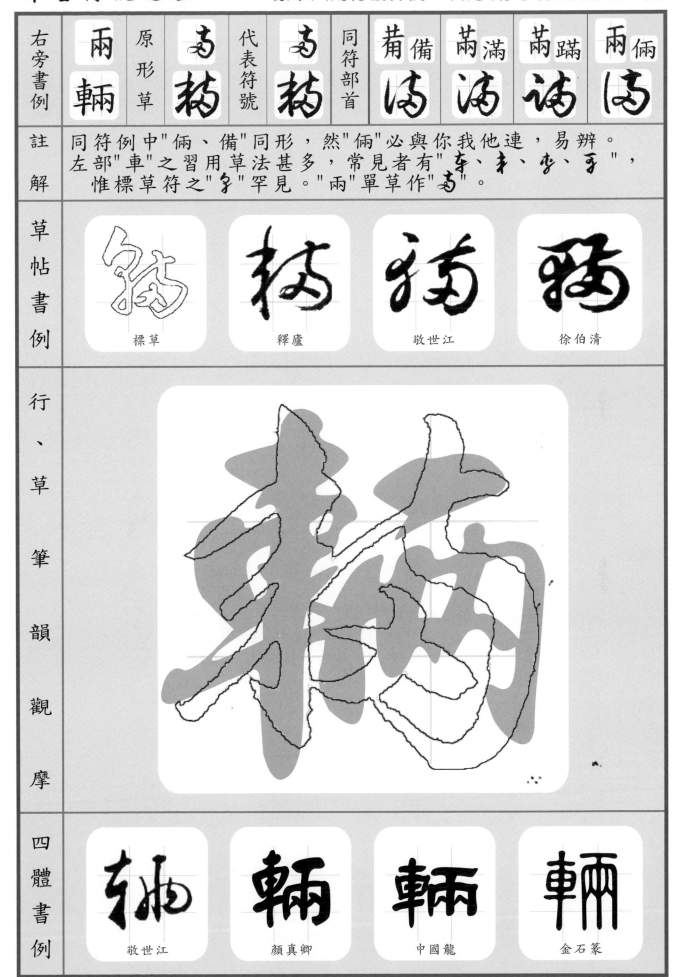

| 標草 | 釋廬 | 敬世江 | 徐伯清 |

行、草筆韻觀摩

| 敬世江 | 顏真卿 | 中國龍 | 金石篆 |

四體書例

右旁書例	甫備	原形草	甫備	代表符號	甫備	同符部首	兩輛輛	兩倆倆	㒼滿滿	㒼蹣蹣

註解

左部"亻"作" 丨 "（B001），
　　惟"備、倆"同形，故"備"左部依原形草作"亻"以別之。

草帖書例

標草	王羲之	康里子山	徐伯清

行、草筆韻觀摩

四體書例

米芾	王洽	錢松	楊沂孫

右旁書例	原形草	代表符號	同符部首	備	輛	倆	蹁
芇滿	芮洈	吂洈	莆偹	兩輛	兩俩	芇讈	

註解
"芇"：下中"ハ"為對稱符作"ル"，
　　常簡筆為兩點"ル"或一筆"ㄱ"（F020），
　　故"芇"作"莆>芮>吂>吂"。

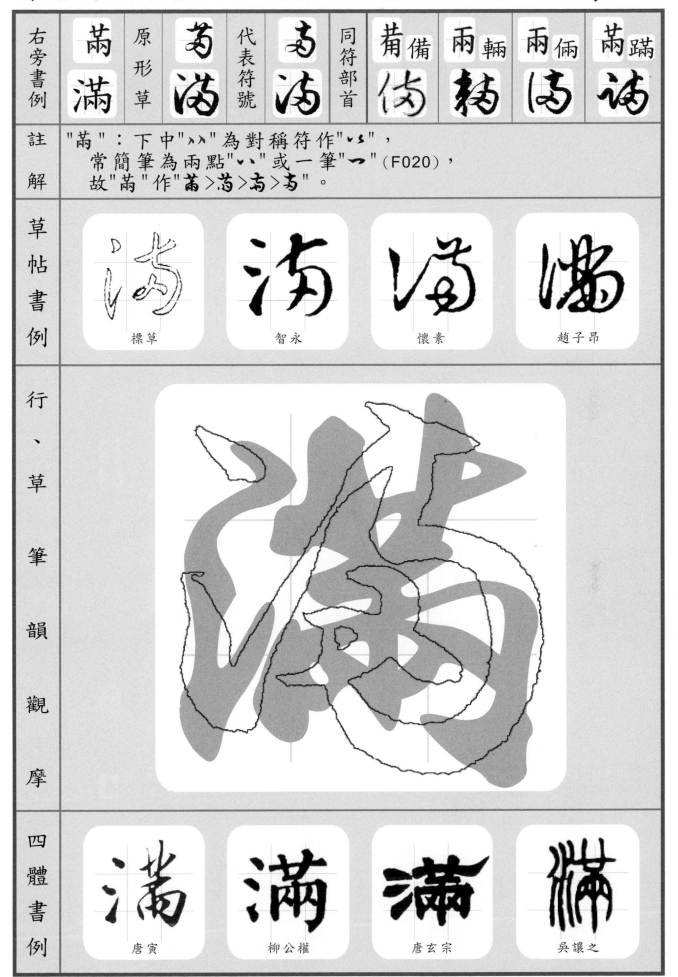

草帖書例

標草　　智永　　懷素　　趙子昂

行、草筆韻觀摩

四體書例

唐寅　　柳公權　　唐玄宗　　吳讓之

右旁書例	彔綠	原形草	彔孫	代表符號	彔孫	同符部首	匊鞠 綠	匊掬 探	彔祿 祿		

註解	左部："糸"作"孑"（B060）。

草帖書例	標草	文徵明	歸庄	敬世江

行、草筆韻觀摩	

四體書例	李世民	安定王墓志	曹全碑	吳讓之

右旁書例	匊鞠 原形草	匊鞠 代表符號	承祿 同符部首	彔 綠 綠	录 祿 祿	匊 掬 掬	

註解	"革"單草作"羊、羊"。

草帖書例	標草	懷素	智永	王寵

行、草筆韻觀摩	

四體書例	歐陽詢	田蘊章	隸辨	說文解字

右旁書例	原形草	代表符號	同符部首			
豆短			互恆恒	亘垣坦	豆逗逗	

註解

"矢"單草"么"，常依原形作"夂"以別於"失"。
"矢"於左部作"夫"（B021）。

草帖書例

標草　　　　　米芾　　　　　王羲之　　　　　王寵

行、草筆韻觀摩

四體書例

趙孟頫　　　　顏真卿　　　　馬王堆帛書　　　　徐真木

右旁書例	亙恆	原形草	豆恆	代表符號	亙恆	同符部首	豆 短	亙 垣	豆 逗		
							短	垣	逗		

註解	"左部" ㄐ "草作" ㄐ （B017）。

草帖書例

標草　　　王羲之　　　王獻之　　　智永

行、草筆韻觀摩

四體書例

中國龍　　　顏真卿　　　中國龍　　　金石篆

右旁書例	亘垣	原形草	豆垣	代表符號	豆垣	同符部首	豆短	豆逗	亘恆	
註解										
草帖書例							懷素　　　　孫過庭　　　　智永　　　　趙子昂			
行、草筆韻觀摩										
四體書例							張即之　　　田蘊章　　　　錢泳　　　　中山王墓			

右旁書例	原形草	代表符號	同符部首	爪 抓	辰 派	辰 脈	瓜 弧
	瓜孤	孤	孤	抓	汦	弧	弧

註解							

草帖書例

標草　　　　王羲之　　　　孫過庭　　　　歐陽詢

行、草筆韻觀摩

四體書例

趙孟頫　　　　趙孟頫　　　　伊秉授　　　　吳大澂

右旁書例	爪抓	原形草	不抓	代表符號	石抓	同符部首	瓜孤弧	辰派沉	瓜弧弧	辰脈孤
註解										

草帖書例

標草	敬世江	徐伯清	擔當

行、草筆韻觀摩

四體書例

胡向遂	翁闓運	單曉天	方去疾

右旁書例	辰派	原形草	石沉	代表符號	石沉	同符部首	瓜孤	爪抓	瓜弧	辰脈
							孤	抓	弧	孤

註解

草帖書例

標草　　　　孫過庭　　　　敬世江　　　　徐伯清

行、草筆韻觀摩

四體書例

蘇軾　　　　水島修三　　　　顧藹吉　　　　說文解字

右旁書例	易踢	原形草	易 **ら**	代表符號	易 **ら**	同符部首	易 陽 **ゟ**	易 湯 **ゟ**	易 蝪 **ゟ**	

註解	左部"足"作"彳"（B028）。 "易"：字上"日"作"つ"，字下"勿"作"匆"，形聯作"ゟ"。

草帖書例	標草	徐伯清	敬世江	釋廬

行、草筆韻觀摩	

四體書例	中國龍	顏真卿	曹全碑	金石篆

右旁書例	昜 陽	原形草	易 昜	代表符號	易 昜	同符部首	昜 踢 踢	昜 蜴 蜴	昜 湯 湯		

註解

左部"阝"作"乙"（B032）。
右部"昜"標草作"弓"（C032），
　惟帖例常作"ち"如"腸 �ち"，但如"陽 昜"則作"弓"。

草帖書例

標草　　　　文徵明　　　　皇象　　　　趙炅

行、草筆韻觀摩

四體書例

王羲之　　　　褚遂良　　　　曹全碑　　　　吳讓之

右旁書例	辛僻 原形草	辛僻 代表符號	子倘 同符部首	余餘	董謹	翆解	羊拜

註解

左部"亻"作"丨"（B001）。
字中"召"作"层'"（B065）。
"辛"單草作"辛"。

草帖書例

董其昌	徐伯清	敬世江	樓鑰

行、草筆韻觀摩

四體書例

董其昌	翁闓運	劉炳森	吳大澂

右旁書例	余餘	原形草	余餘	代表符號	字符	同符部首	辛 避	菫 謹	翠 懈	羊 湃

註解

"食"單草作"　"，於左部時作"　"。
"余"單草作"　"。

草帖書例

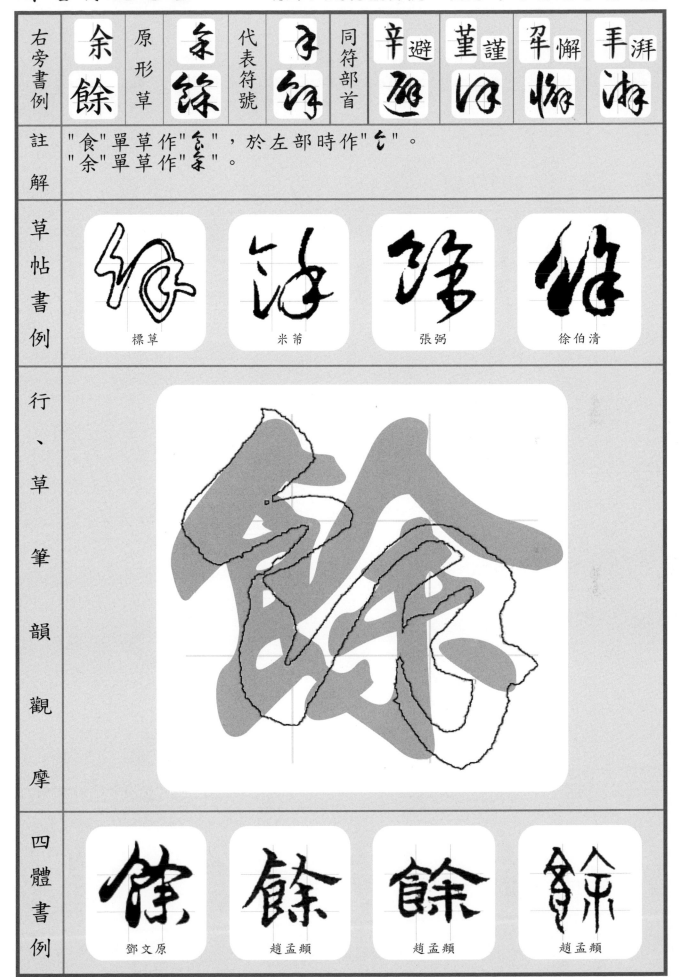

標草　　　　米芾　　　　張弼　　　　徐伯清

行、草筆韻觀摩

四體書例

鄧文原　　　趙孟頫　　　趙孟頫　　　趙孟頫

右旁書例	堇謹	原形草	堇謹	代表符號	子	同符部首	辛 僻	余 餘	翆 解	手 拜

註解：

"堇"作"堇"，僅於"謹"之右部時作"弓、子"。
"言"單草作"言"，用於左部，原形草作"讠"，草符作"�lㄑ"，
如"詩"作"诗、诗"，用於下部仍用"言"，如"誓誓"。

草帖書例

| 標草 | 月儀帖 | 皇象 | 敬世江 |

行、草筆韻觀摩

四體書例

| 王羲之 | 鍾繇 | 桂馥 | 鄧石如 |

右旁書例	原形草	代表符號	同符部首	拜	餘	謹	避

註解　左部"忄"作"忄"（B017）。
字中"角"為左部時作"多"（B095），單草作"角"。

草帖書例

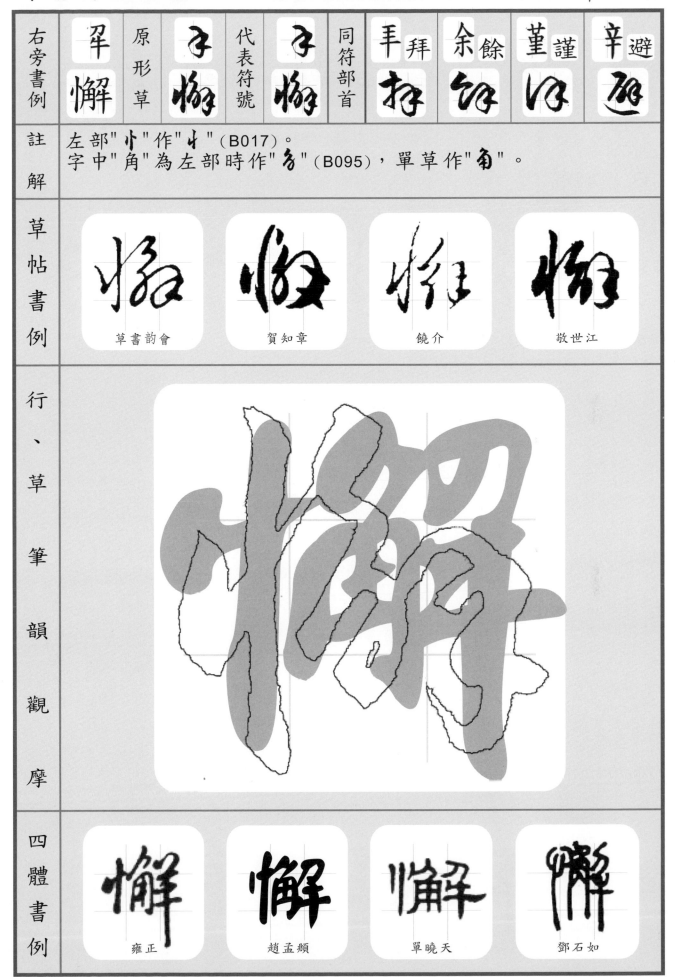

草書韵會　　　賀知章　　　饒介　　　敬世江

行、草筆韻觀摩

四體書例

雍正　　　趙孟頫　　　單曉天　　　鄧石如

右旁書例	手拜 原形草	代表符號	同符部首	辟僻	餘余	謹董	解

註解：左部"手"作"扌"，同左部"扌"符（B003）。

草帖書例

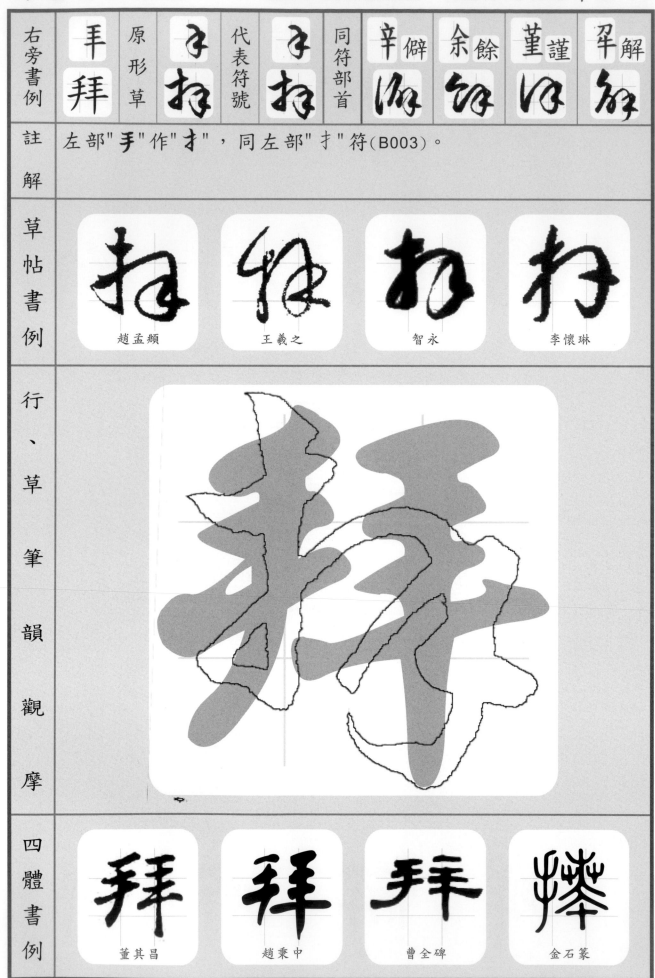

趙孟頫　　王羲之　　智永　　李懷琳

行、草筆韻觀摩

四體書例

董其昌　　趙秉中　　曹全碑　　金石篆

右旁書例	原形草	代表符號	同符部首	申 神	申 伸	中 仲	
中沖	中沖	中沖	中沖	神	伸	仲	

註解

"中"單草作"中、中"。其形聯如左弧留空則需補左點如"巾"
但如聯弧無缺口，則無須補點，如"中"。
"伸""仲"難辨，"申"宜補其字中短畫，作"中"。

草帖書例

標草	王羲之	王鐸	徐伯清

行、草筆韻觀摩

四體書例

米芾	顏真卿	隸辨	鄧石如

右旁書例	申神	原形草	申神	代表符號	申神	同符部首	中沖沖	中伸沖	申伸沖	

註解

左部"礻"作"ㄔ"（B013）。

"申"單草"申"，於右部亦同，如作"中"符，字中短化應於右下補點如"巾"，如聯弧缺口，亦應於其左補點作"巾"。

標草例左右均未補疑似漏補，王寵草帖依原形又加右點可解為駐筆點。

草帖書例

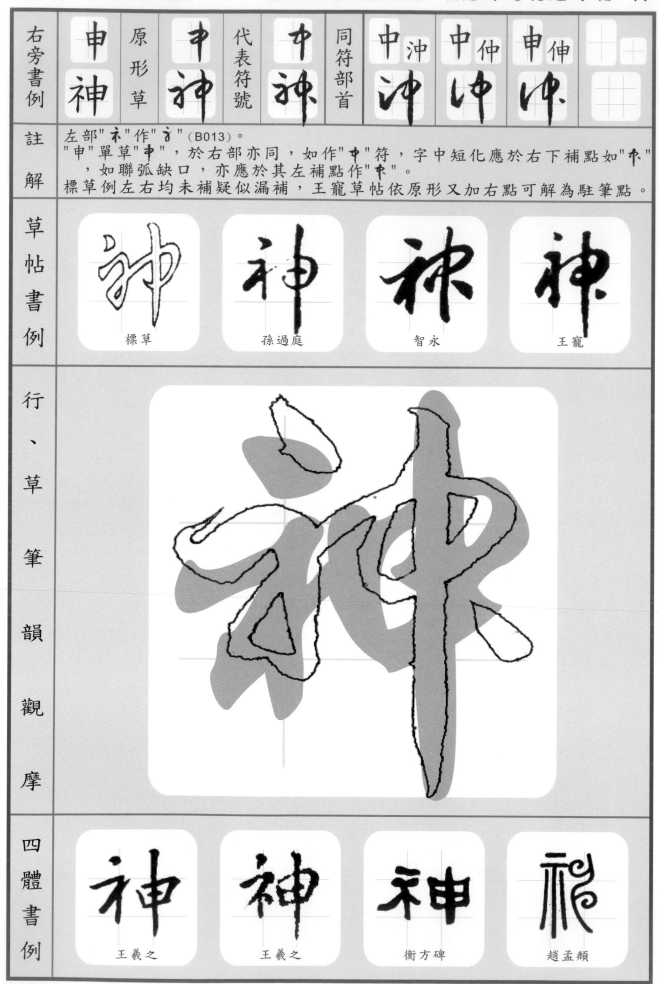

標草　　孫過庭　　智永　　王寵

行、草筆韻觀摩

四體書例

王羲之　　王羲之　　衡方碑　　趙孟頫

右旁書例	司 詞	原形草	习 闭	代表符號	习 闭	同符部首	勻 均 均	因 烟 烟	匋 陶 陷	勻 韵 钧

註解	"言"單草作"言"， 用於左部首時原形草作"讠"，草符作"𠃌"。 字下"口"作"𠃌"如"言言"（E028）。

草帖書例	

標草　　　　孫過庭　　　　徐伯清　　　　敬世江

行、草筆韻觀摩	

四體書例	

董其昌　　　　柳公權　　　　葉慧明碑　　　　楊沂孫

右旁書例	勻 原形草 均	勻 代表符號 均	习 同符部首 均	司 詞 同	因 姻 姻	匋 淘 洵	勻 韵 均

註解

右部"勻"作"司"，習與左部形聯，無上撇。
他例如"陶洵、的的、釣釣"之右部均與左部形聯無上撇。

草帖書例

標草	孫過庭	黃庭堅	敬世江

行、草筆韻觀摩

四體書例

吳說	柳公權	隸辨	吳讓之

右旁書例	因烟	原形草	囵烟	代表符號	习烟	同符部首	司詞同	匀均均	匋陶旬	因姻姻

註解

"火"單草作"丷"，於左部作"扌"（B024）。
"因"單草作"囵"。

草帖書例

標草	祝枝山	懷素	文徵明

行、草筆韻觀摩

四體書例

鮮于樞	董其昌	桂馥	達受

右旁書例	匋陶 原形草	匋陶 代表符號	刁刁 同符部首	司伺 勻韵 因烟 匋淘

註解
左部"阝"作"乙"（B032）。
右部"匋"習依原形草作"匋"，標草之"司"帖例罕見。

草帖書例

標草　　智永　　鮮于樞　　索靖

行、草筆韻觀摩

四體書例

趙孟頫　　趙孟頫　　王澍　　吳大澂

右旁書例	原形草	代表符號	同符部首			
既 慨	坑 坑	坑 坑	免 晚 晚	免 娩 娩	既 概 枕	

註解

左部"忄"作"忄"（B017）。
"既"單草作"坑"（B036）。

草帖書例

王羲之	索靖	李懷琳	敬世江

行、草筆韻觀摩

四體書例

王羲之	王羲之	曹全碑	吳昌碩

右旁書例	免晚 原形草	代表符號	同符部首	既 概 既 慨 免 娩

註解　左部"日"作"日"（B088）。
　　　"免"單草作"免"，用於右部時亦同，
　　　　但如與左部形聯則省上撇而作"晚"。

草帖書例

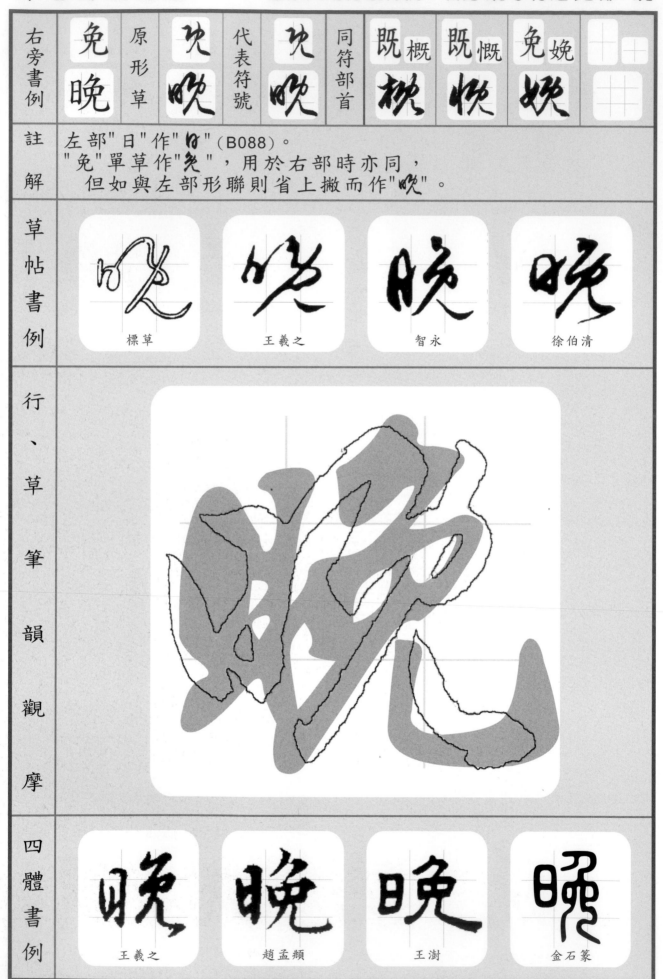

標草　　　　王羲之　　　　智永　　　　徐伯清

行、草筆韻觀摩

四體書例

王羲之　　　　趙孟頫　　　　王澍　　　　金石篆

右旁書例	原形草	代表符號	同符部首	藏	朧	魷
尤就	尤就	尤就	龍龍	蘢	朧縱	尤就

註解：

"京"單草作"京"，用於左部首時作"ㄔ"（B008）。
草符"尤、ㄜ"右上之點可不補。

草帖書例

王鐸　　趙子昂　　黃庭堅　　王羲之

行、草筆韻觀摩

四體書例

蘇軾　　柳公權　　鄧石如　　楊沂孫

右旁書例	[乞]龍	原形草	[乞]龍	代表符號	[草]	同符部首	[草]就 尤	[草]藏 或	[草]賦 或	[草]魷 尤

註解	左部"青"草符作"[草]"，同符"馬"如"騎[草]"。 右部符"[草]"之右上點為補"[乞]"右旁之數點，可不補(G009)。

草帖書例	標草	懷素	王鐸	草書韵會

行、草筆韻觀摩	

四體書例	趙孟頫	鍾紹京	郭有道碑	吳大澂

右旁書例	戜藏	原形草	 茇	代表符號	 茇	同符部首	尤 就 犹	尤 魷 犹	皀 龍 龍	皀 贓 䝑

註解	上部"卝"作"ㄥ"（D001）。 左部"爿"作"忄"（B019）， 　　標草書例此部省略，草例罕見。

草帖書例	標草	智永	賀知章	懷素

行、草筆韻觀摩

四體書例	空海	王羲之	秦文錦	陳豫鐘

右旁書例	氏 紙	原形草	氏 孤	代表符號	氏 孤	同符部首	民 眠 眠	民 岷 诋	民 岷 氐	氏 舐 舐

註解

"糸"單草作"ふ"，於左部作"る"（B060）。
"氏"單草作"氏、氏"。
"紙"帖例中常見將"糸"部移置字下作"ふ>ふ>小"。

草帖書例

標草　　　王羲之　　　智永　　　王寵

行、草筆韻觀摩

四體書例

歐陽詢　　　鍾紹京　　　趙孟頫　　　楊沂孫

右旁書例	民眠	原形草	眠	代表符號	眠	同符部首	氏 紙 祇	氏 舐 舐	民 岷 峨	民 泯 泯

註解	"瞑"為"眠"之異體字。 "目"單草作"目"，於左部作"日"（B089）。 "民"單草作"氏"，用於右部亦同，其右上駐筆點可不補。

草帖書例

標草	懷素	王獻之	智永

行、草筆韻觀摩

四體書例

王獻之	田蘊章	單曉天	金石篆

| 右旁書例 | 冬終 | 原形草 | 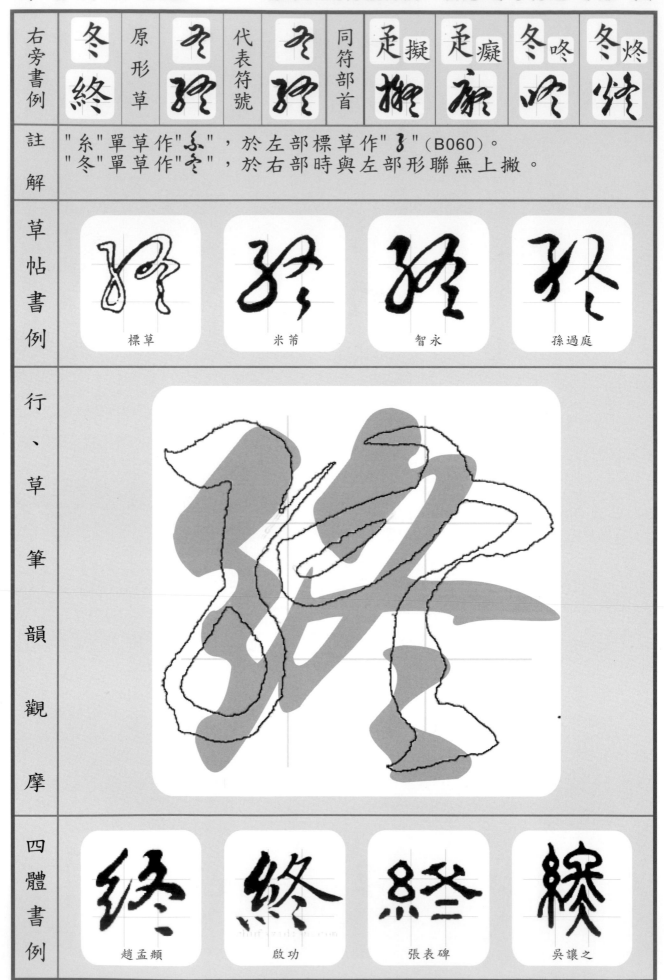 | 代表符號 | | 同符部首 | 擬 走 攦 | 癡 走 㾪 | 咚 冬 | 烃 冬 |

註解

"糸"單草作"　"，於左部標草作"　"（B060）。
"冬"單草作"　"，於右部時與左部形聯無上撇。

草帖書例

標草　　米芾　　智永　　孫過庭

行、草筆韻觀摩

四體書例

趙孟頫　　啟功　　張表碑　　吳讓之

右旁書例	原形草	代表符號	同符部首	冬 終	冬 咚	夗 癡	夗 凝
夗 擬							

註解
左部"扌"作"扌"（B003）。
左部"㐂"草作"㐂"（B045）。

草帖書例

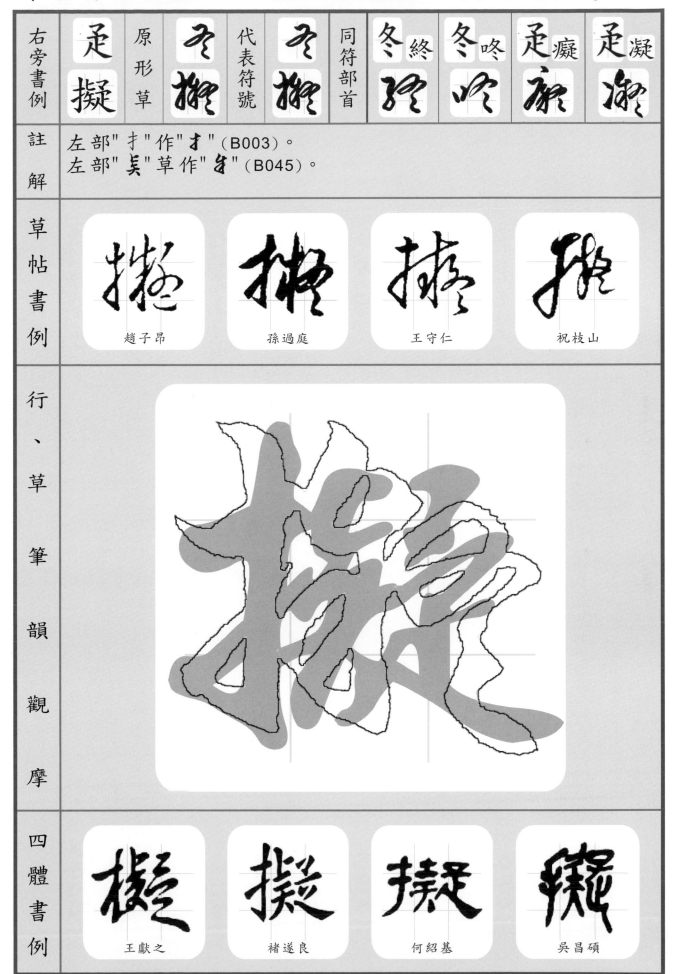

趙子昂　　孫過庭　　王守仁　　祝枝山

行、草筆韻觀摩

四體書例

王獻之　　褚遂良　　何紹基　　吳昌碩

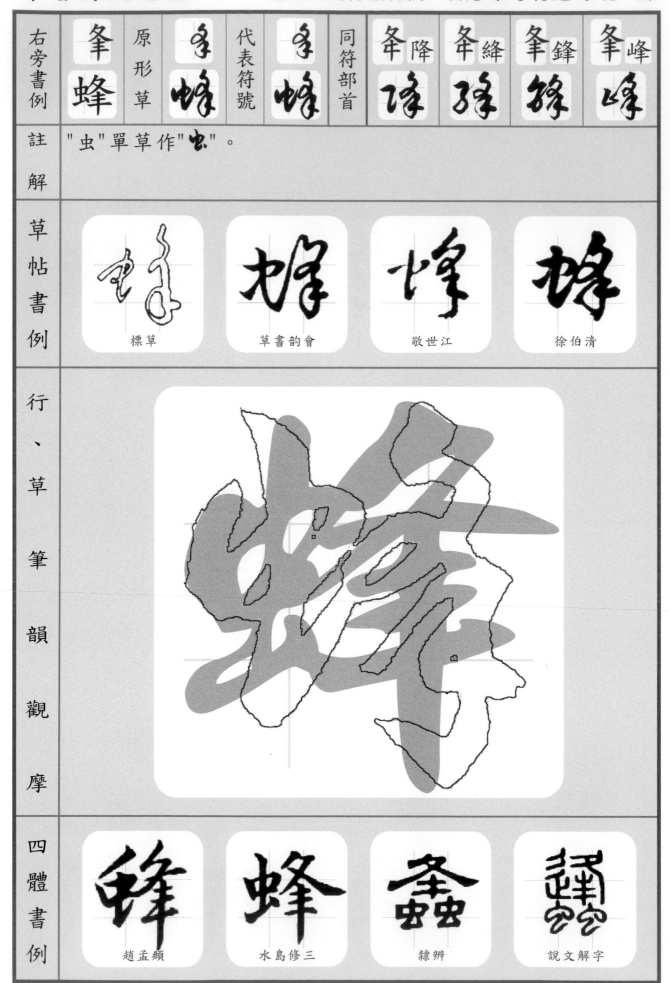

右旁書例	夆蜂 原形草	夆蜂 代表符號	夆蜂 同符部首	夆降 降	夆絳 絳	夆鋒 鋒	夆峰 峰

註解："虫"單草作"虫"。

草帖書例

標草　　　草書韵會　　　敬世江　　　徐伯清

行、草筆韻觀摩

四體書例

趙孟頫　　　水島修三　　　隸辨　　　說文解字

右旁書例	夆降	原形草	夆	代表符號	夆	同符部首	夆 蜂	夆 峰	夆 絳	夆 鋒
							蜂	峰	絳	鋒

註解	左部 " 阝 " 草作 " ㇓ "（B032）。

草帖書例	降 李懷琳	降 文徵明	降 鮮于樞	降 懷素

行、草筆韻觀摩	

四體書例	降 趙孟頫	降 趙孟頫	降 桐柏廟碑	開 鄧石如

右旁書例	原形草	代表符號	同符部首	隔	福	蝠	謅

註解

"走"單草作"㐧、㐧"，於左部作"㐧"（B020）。
"芻"單草做"㐧"，為左部時作"㐧"，如"雛㐧"（B068）。

草帖書例

| 解縉 | 孫過廷 | 李世民 | 敬世江 |

行、草筆韻觀摩

四體書例

| 米芾 | 歐陽詢 | 隸辨 | 莫友芝 |

右旁書例	原形草	代表符號	同符部首	芻趨	畐福	畐蝠	帚嗝
帚隔	帚隔	帚隔		福	福	蝸	嗝

註解　左部"卩"草作"乁"（B032）。

草帖書例

標草　　　王守仁　　　懷素　　　徐伯清

行、草筆韻觀摩

四體書例

王鐸　　　歐陽詢　　　鄧石如　　　吳讓之

右旁書例	畐福	原形草	畐福	代表符號	畐福	同符部首	畺趨畐福	畐隔畐隔	畐嗝畐嗝	畐蝠畐暢

註解　左部 "礻" 作 "方"（B013）。

草帖書例

標草　　王羲之　　懷素　　徐伯清

行、草筆韻觀摩

四體書例

歐陽詢　　褚遂良　　何紹基　　鄧石如

右旁書例	土杜 原形草	七杜 代表符號	七杜 同符部首	七化 比	火秋 秋	犬獻 獻	斤新 新

註解	"木"單草作"杢、朩"。 "土"單草作"土、去"，右點為駐筆點（G002），可免。

草帖書例

| 標草 | 趙子昂 | 懷素 | 王寵 |

行、草筆韻觀摩

四體書例

| 鮮于樞 | 褚遂良 | 唐玄宗 | 楊沂孫 |

右旁書例	火秋	原形草	七秋	代表符號	七秋	同符部首	犬獻飛	斤新釆	甚堪㘴	匕化化

註解

左部"禾"單草作"禾"。
右部"火"單草作"灬"，用於左部時做"屮"如"煌煌"（B024）。

草帖書例

標草

懷素

王守仁

孫過庭

行、草筆韻觀摩

四體書例

趙孟頫

歐陽通

衛方碑

趙之謙

右旁書例	原形草	代表符號	同符部首	新	堪甚	化	能
犬 獻	犬 戣	七 矧		斤 斥	甚 比	匕 化	㠪 能

註解

左部"虍"作"⺊、雩"（B102）。
"犬"單草作"犬"，自右起筆無補點。

草帖書例

| 標草 | 王羲之 | 王獻之 | 孫過庭 |

行、草筆韻觀摩

四體書例

| 中國龍 | 歐陽詢 | 唐玄宗 | 曾紀澤 |

右旁書例	斤新	原形草	七束	代表符號	七束	同符部首	甚堪	七北	㠯能	土杜

註解

"亲"用於左部草常見"亲、乎、乎、乎"。
"斤"單草作"斤"，為右部時依原形草作"ㄅ"。

草帖書例

| 標草 | 王羲之 | 懷素 | 徐伯清 |

行、草筆韻觀摩

四體書例

| 顏真卿 | 王羲之 | 梁同書 | 吳讓之 |

右旁書例	甚堪	原形草	七比	代表符號	七比	同符部首	七北	능能	火秋	犬獸
							北	弘	秋	獣

註解	"甚"單草作"七"，為右部時亦同， 　　為左部時與右部形聯尾筆上揚而作"七"如"勘功"(B094)

草帖書例	王羲之	張旭	王守仁	宋曹

行、草筆韻觀摩	

四體書例	歐陽詢	啟功	姚元之	吳讓之

右旁書例	匕化	原形草	七化	代表符號	七化	同符部首	能 匕能	吐 土吐	秋 火秋	獻 犬獻

註解	左部"亻"原形草作"亻"，標草作"亻"（B001）。

草帖書例	孫過庭　　懷素　　王羲之　　徐伯清

行、草筆韻觀摩	

四體書例	王羲之　　趙孟頫　　趙孟頫　　鄧石如

右旁書例	訁能	原形草	訁能	代表符號	七九	同符部首	土 杜 杜	火 秋 秋	犬 獻 獻	甚 堪 比

註解	左部"訁"原形作"訁"，草作"訁"（B061）。

草帖書例

標草　　　王羲之　　　懷素　　　陸游

行、草筆韻觀摩

四體書例

王羲之　　　水島修三　　　史晨碑　　　鄧石如

右旁書例	武賦	原形草	㣤㣤	代表符號	㣤㣤	同符部首	悳德㣤	悳聽㣤	武斌㣤	

註解	"貝"單草作"贝"，於左部作"ㄟ"（B034），習慣上與右部形聯 "弋"作"㞢"，為與左下形聯，尾筆轉左作"才"，"正"作"乙" 左右形聯作"㣤"，右上下點互借省上點➡"武作㣤"。

草帖書例

孫過庭	趙構	黃庭堅	周天球

行、草筆韻觀摩

四體書例

陸游	董其昌	曹全碑	說文解字

右旁書例	悳德	原形草	之役	代表符號	圭圭	同符部首	武賦圡	武斌姓	悳聽沛		

註解	左部"彳"作"丨"（B002）。 右部"悳"古文作"悳"，字中"四"作"の、一"，字下"心"作"灬" "悳"原形草作"之"，標草作"圭"，其右補點為駐筆點。

草帖書例

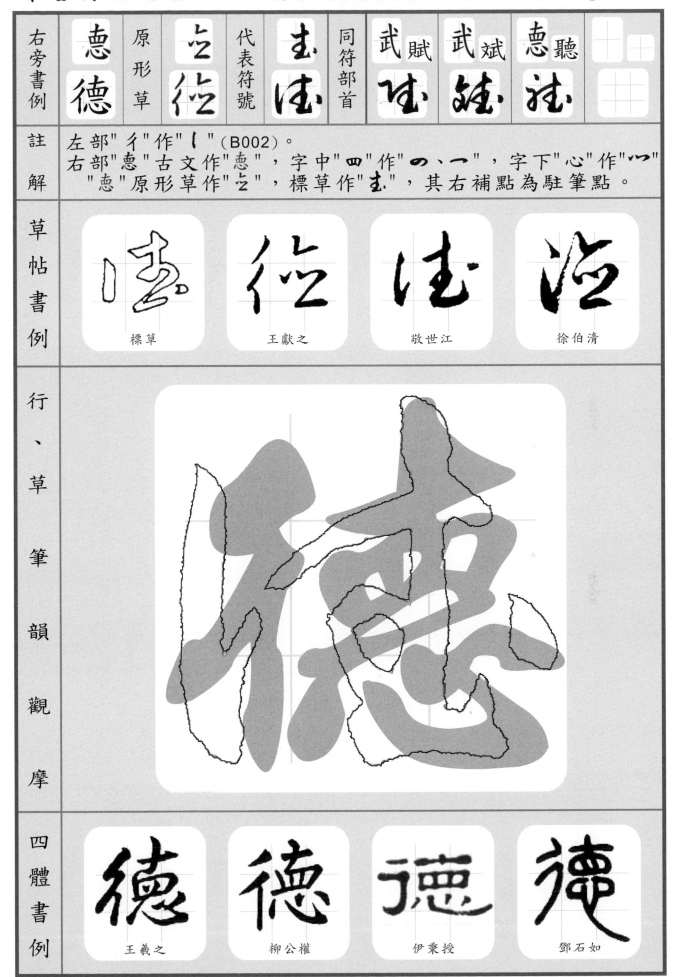

標草	王獻之	敬世江	徐伯清

行、草筆韻觀摩

四體書例

王羲之	柳公權	伊秉授	鄧石如

右旁書例	原形草	代表符號	同符部首	鳥鳴	蜀獨	咼禍	夛將
月 胡	丮 胡	丮 坮		吗	狇	狑	怊

註解	"月"於字右、字下作"丮、乃"，於字左作"彡"（B079） "古"字下"口"作"冖"，亦常作"丷"（E028），"古"作"ち、士"， 於左部與右部形聯，尾筆右揚，左部"古"作"七"。

草帖書例

標草　　　　王鐸　　　　王寵　　　　徐伯清

行、草筆韻觀摩

四體書例

趙孟頫　　　　趙孟頫　　　　錢泳　　　　胡謝

右旁書例	蜀獨	原形草	弓獨	代表符號	弓獨	同符部首	咼禍	夛將	寻得	鳥鸘

註解

"蜀"單草作"弓"，
　其上部"四"作"つ"（D005），下部"虫"作"く"（E012）

草帖書例

標草	王羲之	月儀帖	李世民

行、草筆韻觀摩

四體書例

趙孟頫	顏真卿	王澍	吳讓之

右旁書例	鳥鳴	原形草	鸟鸣	代表符號	弓鸣	同符部首	蜀觸 豸	咼過 乚	寽將 帰	旱得 圴

註解

"鳥"單草作"弓"（E019）。
"口"於右部作"つ"如"知圴"（C003），
　於上部作"つ"如"另弓"（D023），下部作"ω"如"言言"（E028）

草帖書例

標草	顏真卿	米芾	徐伯清

行、草筆韻觀摩

四體書例

米芾	田蘊章	隸辨	說文解字

右旁書例	咼禍	原形草	子禍	代表符號	子禍	同符部首	多將�	旱得馬	鳥鸚馬	月明馬

註解	左部"礻"作"衤"（B013）。

草帖書例

標草　　智永　　米芾　　文徵明

行、草筆韻觀摩

四體書例

趙孟頫　　姚孟起　　何震　　吳讓之

右旁書例	夛將	原形草	手將	代表符號	马将	同符部首	月 胡 胡	鳥 鳴 鳴	蜀 獨 犸	咼 禍 犸

註解	左部"爿"作"4"（B019）。

草帖書例

標草	王獻之	懷素	索靖

行、草筆韻觀摩

四體書例

趙孟頫	柳公權	樊敏碑	莫友芝

右旁書例	寻 得	原形草	寻 寻	代表符號	马 冯	同符部首	鸚鳥 鹅	胡月 右	禍咼 祸	將夛 将

註解	左部"彳"作"乚"（B002）。 "寻"：上"彐"作"マ"（D023），下"寸"作"つ"（E017）， 　　形聯作"ろ"。

草帖書例

標草	王羲之	懷素	王鐸

行、草筆韻觀摩

四體書例

趙孟頫	姚孟起	孔廟碑	鄧石如

上部書例	原形草	代表符號	同符部首	節	答	筆	落
莫							

註解	"莫"字下"旲"草符同"失ㄥ"。 "莫"為上部首時作"ㄱ"，如"暮 ㄱ"。

行、草筆韻觀摩

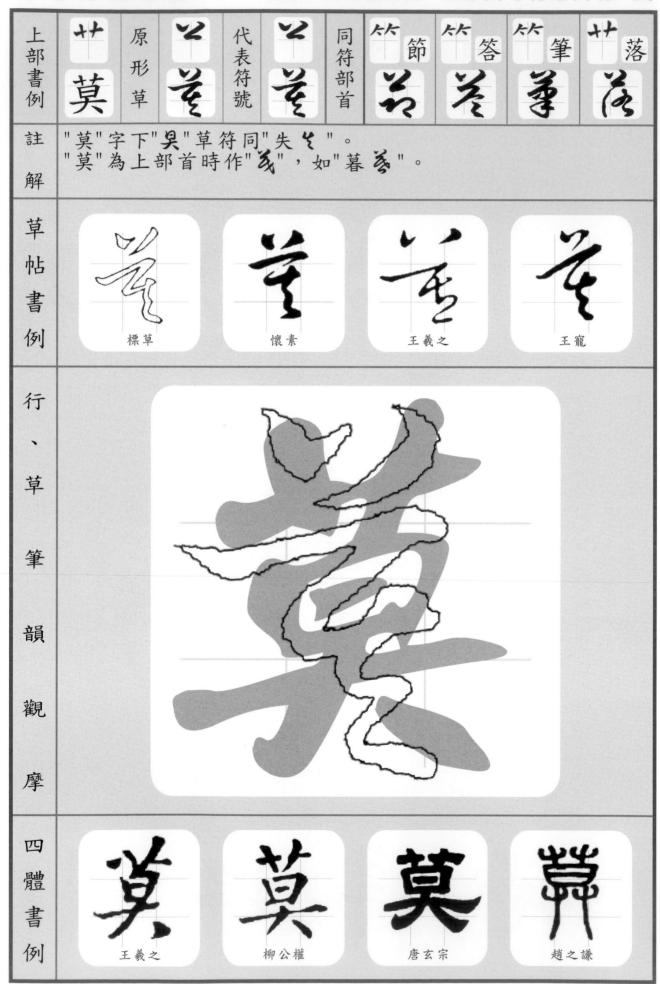

草帖書例

標草　　　懷素　　　王羲之　　　王寵

四體書例

王羲之　　　柳公權　　　唐玄宗　　　趙之謙

上部書例	竹節	原形草	代表符號	同符部首	艸莫	艸落	竹筆	竹答

註解： "即"單草作"マ"，其左部"艮"標草作"乙"（B036），右部"卩"草作"ㄗ"。

草帖書例

標草　　智永　　王羲之　　王寵

行、草筆韻觀摩

四體書例

鄧文原　　顏真卿　　曹全碑　　鄧石如

上部書例	門開	原形草	门开	代表符號	宀开	同符部首	四 罪 宛	鬥 鬧 系	宀 冠 弖	門 閣 子

註解	"門"字下"开"草例常同"井"作"丗、丼"而少做"开"。

草帖書例

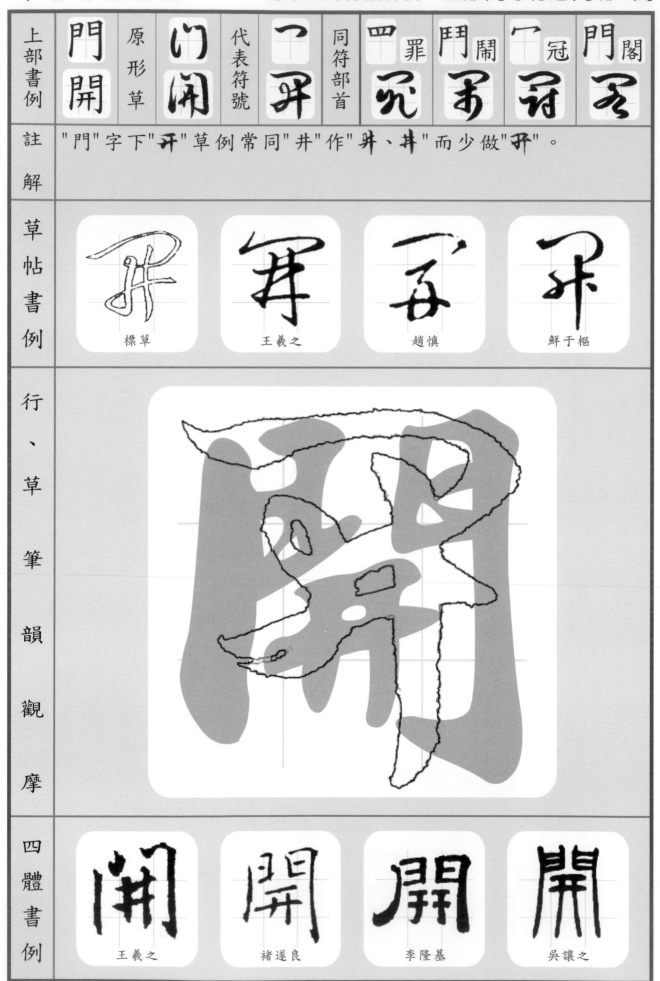

標草	王羲之	趙慎	鮮于樞

行、草筆韻觀摩

四體書例

王羲之	褚遂良	李隆基	吳讓之

上部書例	鬥鬧	原形草	鬥鬧	代表符號	宀鬥	同符部首	門 閣 鬥 鬥	四 罪 鬥 鬥	宀 冥 王 王	鬥 鬪 才

註解	"鬥、鬪、斗"異體同義，"鬥"單草從"斗、才"。 "市"單草作"才"，用於右、下部首時亦同。

草帖書例

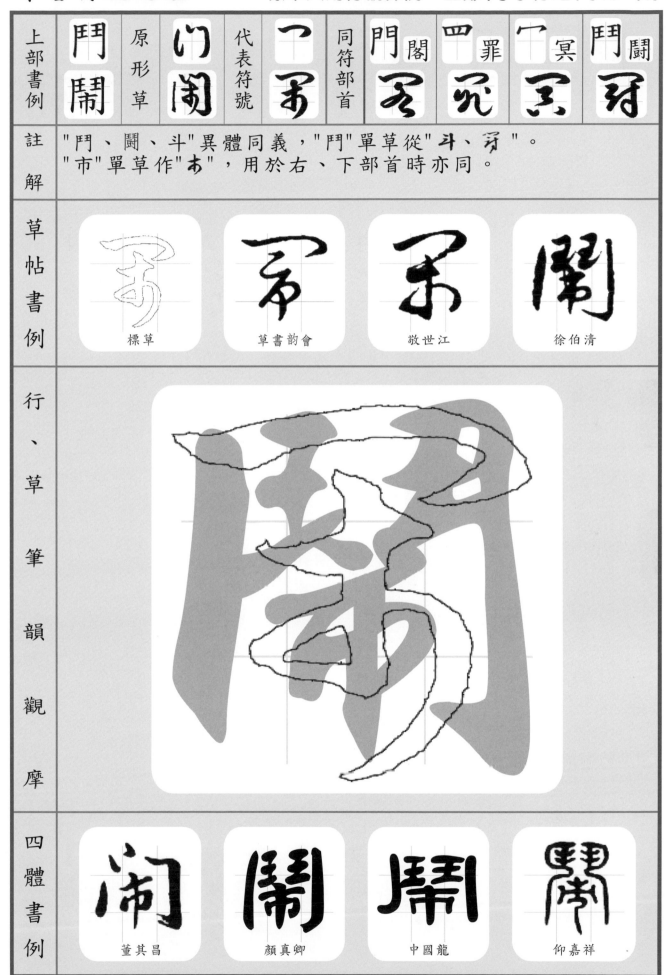

標草　　　　草書韻會　　　　敬世江　　　　徐伯清

行、草筆韻觀摩

四體書例

董其昌　　　　顏真卿　　　　中國龍　　　　仰嘉祥

上部書例	原形草	代表符號	同符部首				
四 羅	⺈ 羅	⺈ 羅	門 開 丼	鬥 鬧 弔	冖 冠 弓	罒 罪 兂	

註解

"維"單草作"𦆅"，
　其左部"糹"作"彡"（B060），
　右部"隹"單草作"隹"，於右部常作"至"或"隹"。

草帖書例

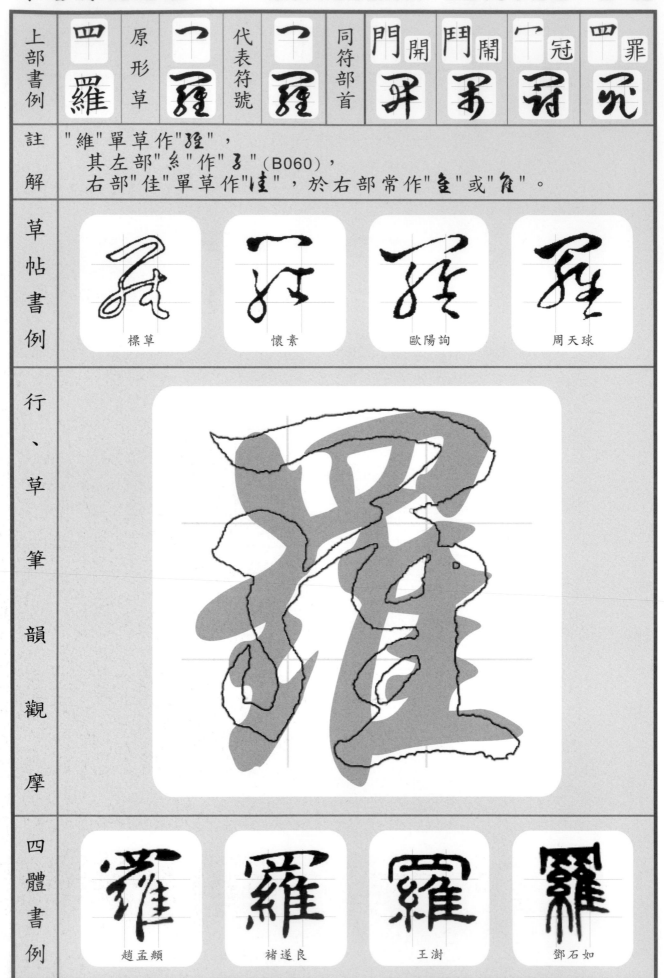

標草　　　懷素　　　歐陽詢　　　周天球

行、草筆韻觀摩

四體書例

趙孟頫　　　褚遂良　　　王澍　　　鄧石如

上部書例	原形草	代表符號	同符部首	門閣	鬥鬧	罒羅	冖冥

上部書例：冖／冠　原形草：冗　代表符號：冗　同符部首：冗　門閣：邑　鬥鬧：邧　罒羅：罜　冖冥：丟

註解

"冠"之下左部"元"作"兊"，於左部與右部"寸"形聯作"討"，簡作"討"，標草又略"兊"上之點作"乚"，易疑似漏點。

草帖書例

標草	黃庭堅	王鐸	鮮于樞

行、草筆韻觀摩

四體書例

蘇軾	趙孟頫	樊敏碑	楊沂孫

上部書例	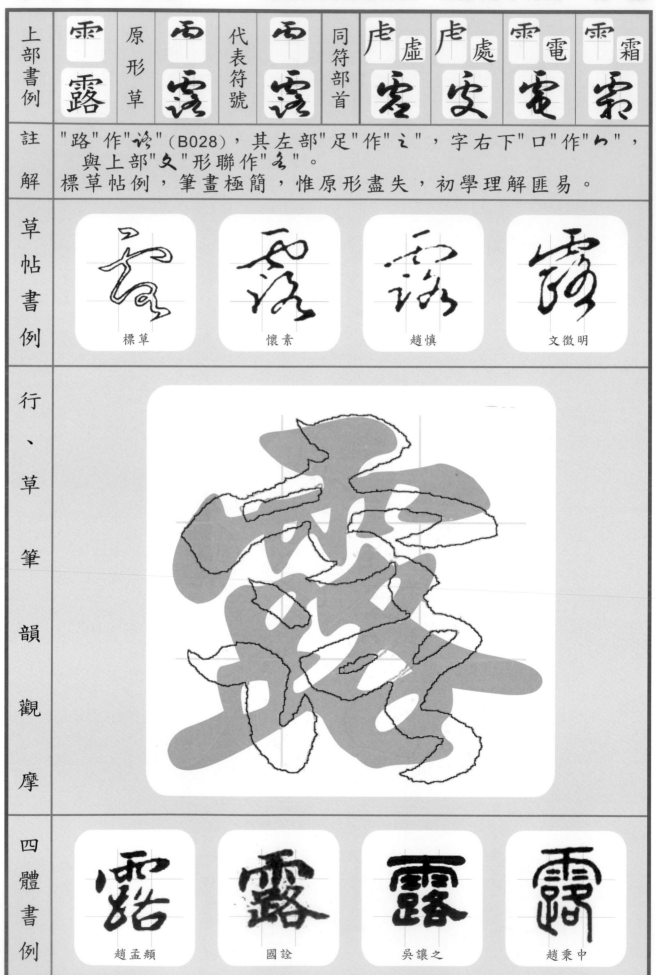 雴露	原形草	雴露	代表符號	雴露	同符部首	虍虛处	虍處处	雴電电	雴霜霜

| 註解 | "路"作"诿"（B028），其左部"足"作"ㄋ"，字右下"口"作"ㄣ"，與上部"夊"形聯作"ㄋ"。標草帖例，筆畫極簡，惟原形盡失，初學理解匪易。 |

草帖書例

標草　　　懷素　　　趙慎　　　文徵明

行、草筆韻觀摩

四體書例

趙孟頫　　　國詮　　　吳讓之　　　趙秉中

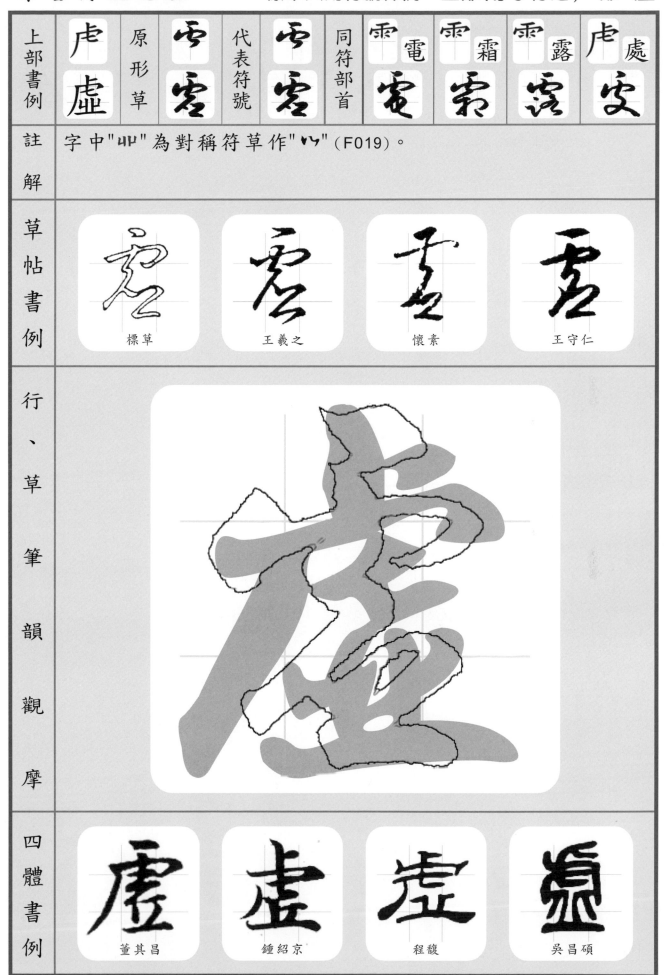

| 上部書例 | 虍虛 | 原形草 | 雲 | 代表符號 | 雲 | 同符部首 | 雲電／電 | 霏霜／霜 | 雲露／露 | 虍處／虛空 |

註解　字中"屮屮"為對稱符草作"心"（F019）。

草帖書例

| 標草 | 王羲之 | 懷素 | 王守仁 |

行、草筆韻觀摩

四體書例

| 董其昌 | 鍾紹京 | 程馥 | 吳昌碩 |

上部書例	厂原	原形草	フ原	代表符號	フ原	同符部首	戶扇 羽	尸屋 屋	尸居 居	戶房 苪

| 註解 | "白"作"る"，"泉"作"泉"，聯借"フ"之尾筆 ➡ "原"作"尿"。 |

草帖書例

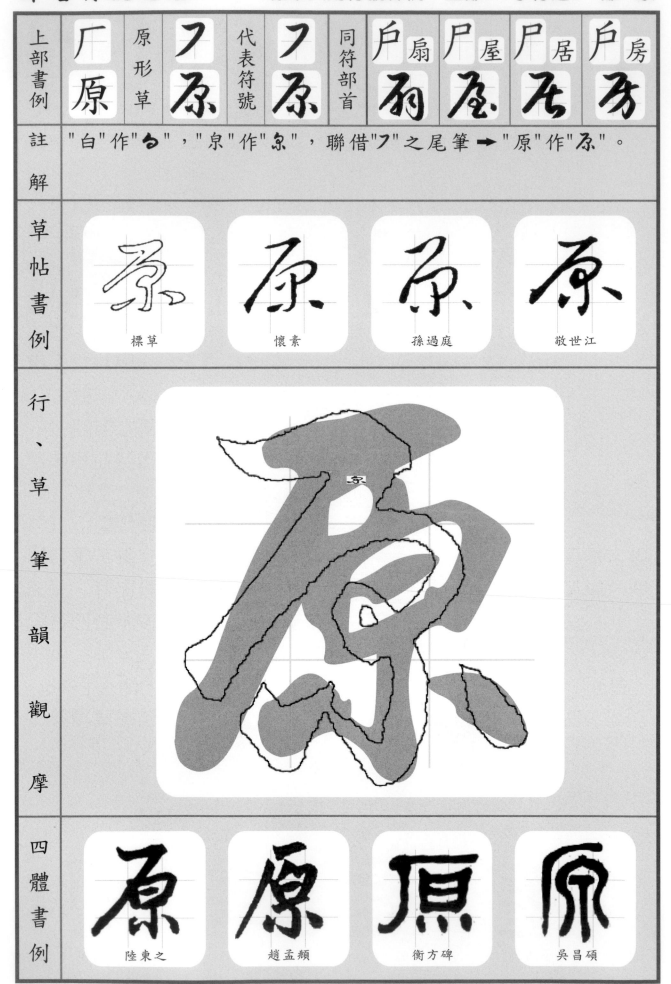

| 標草 | 懷素 | 孫過庭 | 敬世江 |

行、草筆韻觀摩

四體書例

| 陸柬之 | 趙孟頫 | 衡方碑 | 吳昌碩 |

上部書例	原形草	代表符號	同符部首			
戶房	フ方	フ方	厂原 原	尸屋 屋	尸居 及	戶扇 扇

註解
"方"單草作"ち"。為左部時作"扌"如"於お"（B004）。

草帖書例

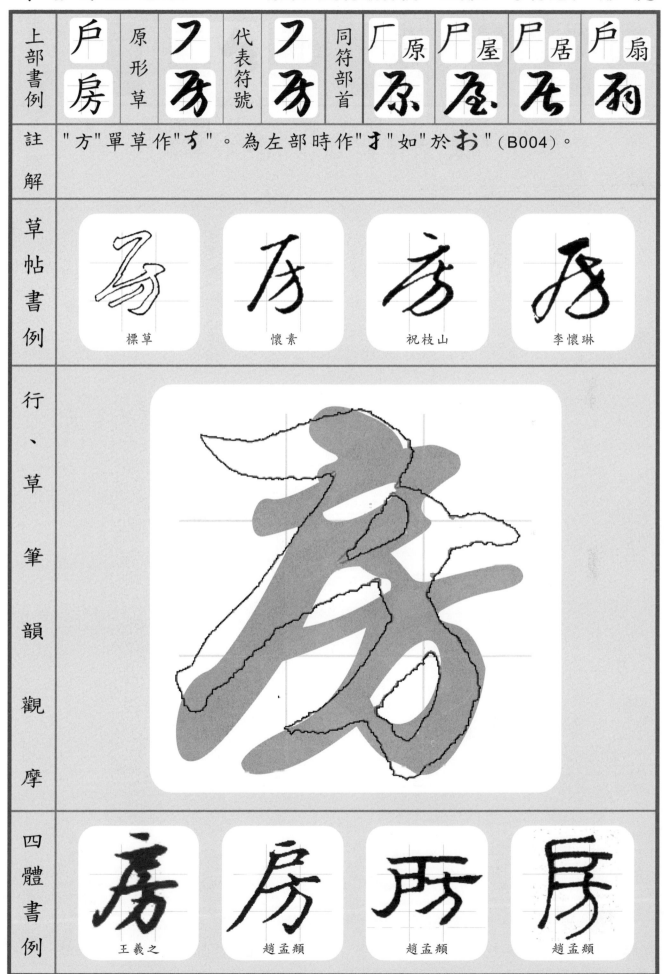

標草　　　　懷素　　　　祝枝山　　　　李懷琳

行、草筆韻觀摩

四體書例

王羲之　　　　趙孟頫　　　　趙孟頫　　　　趙孟頫

上部書例	尸居	原形草	フ居	代表符號	フ居	同符部首	厂原 原	戶扇 丽	戶房 厉	尸屋 屋

| 註解 | "古"單草作"古"。其下"口"作"ᴗ"（E028），亦常簡以兩點"古"作"古"。 |

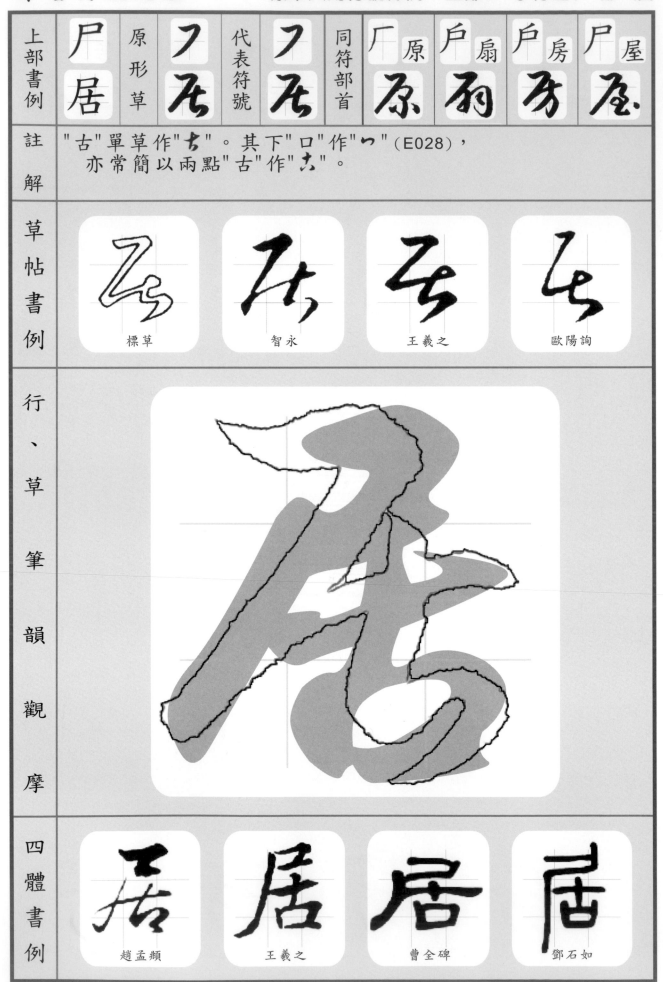

草帖書例

標草　　智永　　王羲之　　歐陽詢

行、草筆韻觀摩

四體書例

趙孟頫　　王羲之　　曹全碑　　鄧石如

上部書例	北 背	原形草	此 背	代表符號	小 背	同符部首	非 輩	加 駕	癶 登	非 斐

註解
"北"單草作"山"、用於上部首亦同。
"月"於字右、字下草符均作"了"或"了"（C067），
　　於字左則作"多"（B079），"月"單草依原形作"月"。

草帖書例

標草	王羲之	祝枝山	敬世江

行、草筆韻觀摩

四體書例

米芾	智永	黃葆戉	鄧石如

上部書例	非輩	原形草	北紫	代表符號	小峯	同符部首	加駕	北背	癶登	非斐
							岁	岢	岁	岁

註解	"非"單草作"兆"。 "車"單草作"东"，為左部，草例筆法繁多 　常見如"东、末、东、末、季、手"（B009）。

草帖書例	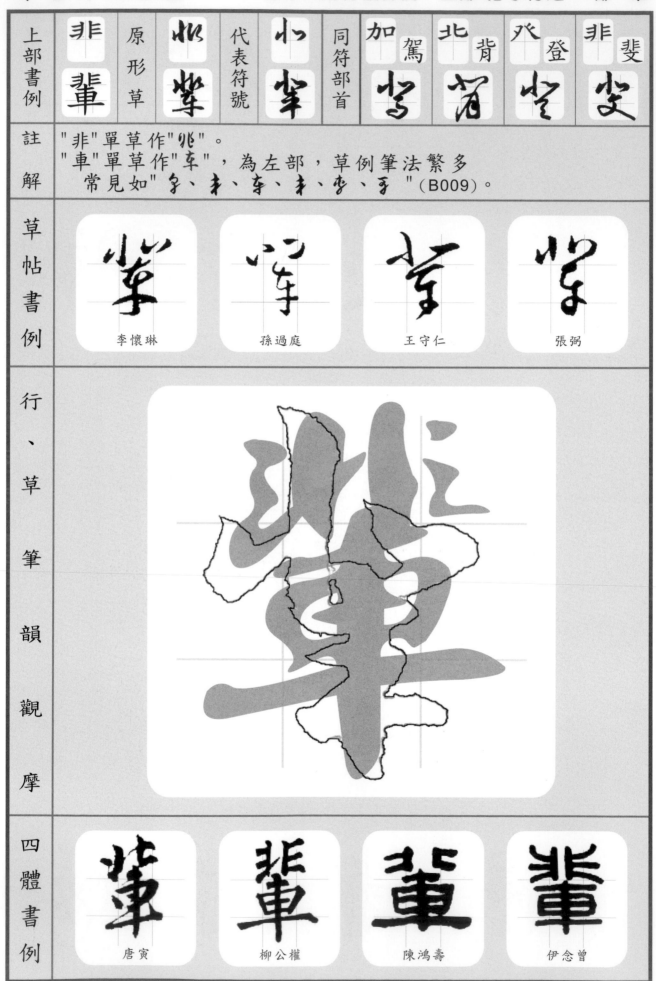

李懷琳　　孫過庭　　王守仁　　張弼

行、草筆韻觀摩

四體書例

唐寅　　柳公權　　陳鴻壽　　伊念曾

上部書例	加 駕	原形草	駕	代表符號	加馬	同符部首	非 輩	癶 登	北 背	非 斐
							輦	登	背	斐

註解	"加"作"加"。"馬"作"馬"，於左部時作"馬"如"騎駘"。標草"駕"作"馬"，其上部"加"標草作"小"，帖例僅見；同部符如"架、袈"概不適用。

草帖書例				
	標草	王羲之	懷素	張旭

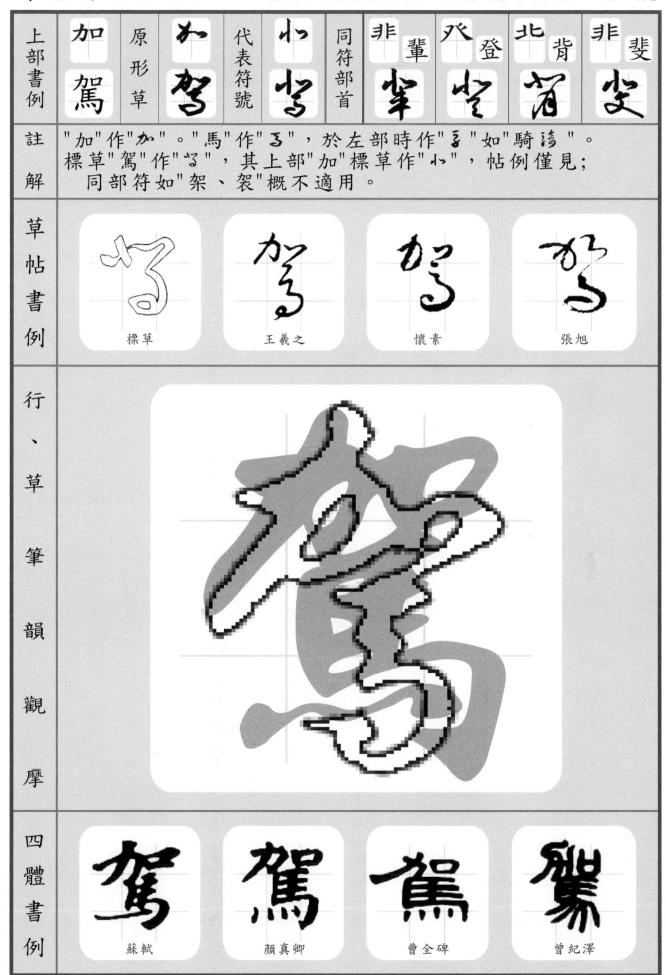

| 行、草筆韻觀摩 | | | | |

四體書例				
	蘇軾	顏真卿	曹全碑	曾紀澤

| 上部書例 | 癶登 | 原形草 | み登 | 代表符號 | 小癶 | 同符部首 | 北背 | 非輩 | 非斐 | | |

註解

"豆"單草作"豆"，於右、下部時，其字下"豆"標草作"乙"，故"豆"作"乙"，如"短短"（E008）。

"登"之標草以"乙"之起筆聯借上部"小"之尾筆而作"乚"。

草帖書例

| 標草 | 王羲之 | 懷素 | 張旭 |

行、草筆韻觀摩

四體書例

| 黃庭堅 | 趙孟頫 | 孔廟碑 | 楊沂孫 |

上部書例	原形草	代表符號	同符部首	北 背	非 輩	癶 登	非 斐
玨琴	亞亞	小业		背	罕	岁	尖

註解

字上"玨"部多從"珏、亞"。標草作"小"，帖例罕見。
"今"單草作"今"，用於部首時亦同，
書例"亞"："今"之上筆聯借上部"亞"之下筆而省之。

草帖書例

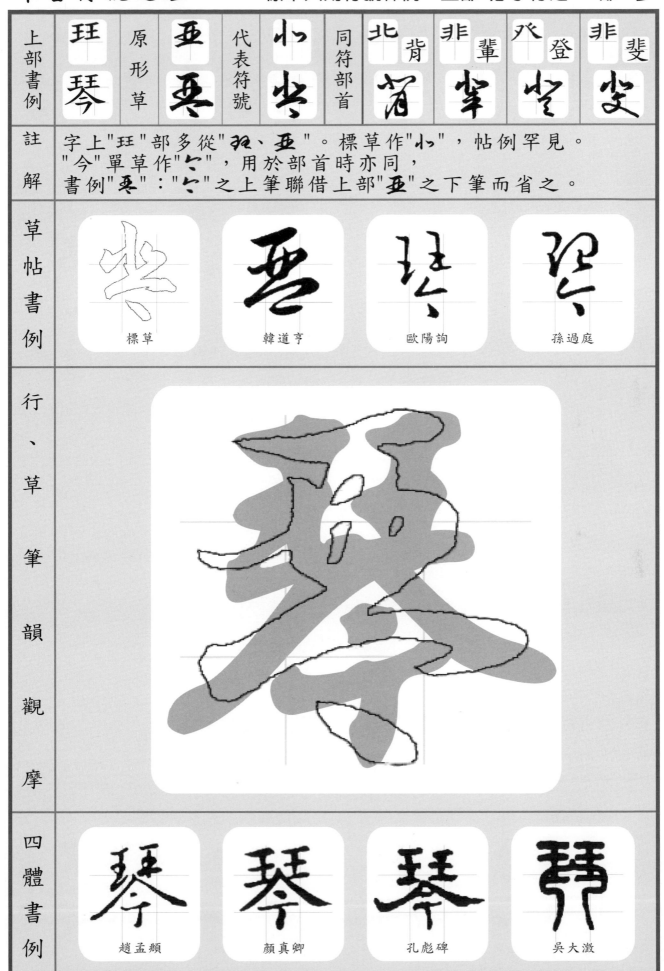

標草　　　韓道亨　　　歐陽詢　　　孫過庭

行、草筆韻觀摩

四體書例

趙孟頫　　　顏真卿　　　孔彪碑　　　吳大澂

上部書例	原形草	代表符號	同符部首	槑懋	槳攀	槲鬱	林禁
林楚							

註解

字上"林"單草作"抹"。
字下"疋"古文同"足"，草作"乙"。標草符作"ぐ"（E006）。

草帖書例

董其昌	懷素	歐陽詢	敬世江

行、草筆韻觀摩

四體書例

吳琚	趙孟頫	校官碑	吳讓之

上部書例	樊林 戀	原形草	樊 戀	代表符號	找 找	同符部首	林 楚	樊 鬱 尋	樊 攀 搴	樊 樊 樊

註解　"心"單草作"心"，用於下部首時常簡至一筆作"一"。

草帖書例

標草　　　草書韵會　　　王寵　　　文彭

行、草筆韻觀摩

四體書例

中國龍　　　顏真卿　　　史維則　　　楊沂孫

上部書例	檾攀 原形草	找掌 代表符號	找掌 同符部首	林楚梵	棥懋恕	棥鬱尋	棥樊棥
註解	"手"單草作"手"。						

草帖書例

祝枝山

宋克

徐伯清

敬世江

行、草筆韻觀摩

四體書例

顏真卿

褚遂良

李隆基

說文解字

上部書例	原形草	代表符號	同符部首	林 楚	棥 懋	棥 攀	棥 樊
棥 鬱	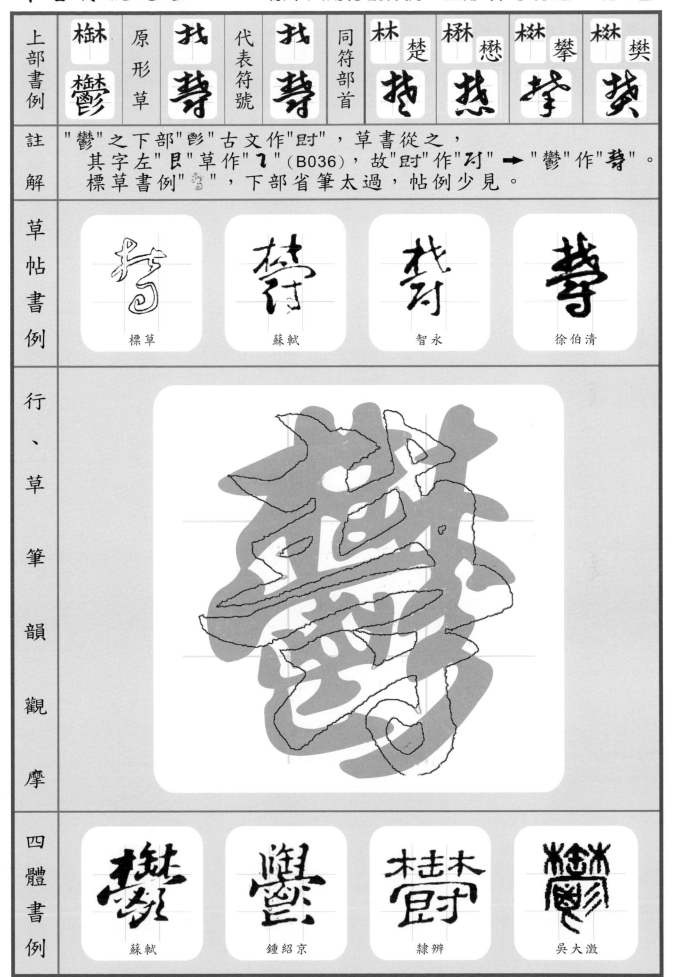						

註解

"鬱"之下部"鬯"古文作"尉"，草書從之，
　其字左"匕"草作"乙"（B036），故"尉"作"��"➡"鬱"作"�"。
標草書例"�"，下部省筆太過，帖例少見。

草帖書例

標草　　　蘇軾　　　智永　　　徐伯清

行、草筆韻觀摩

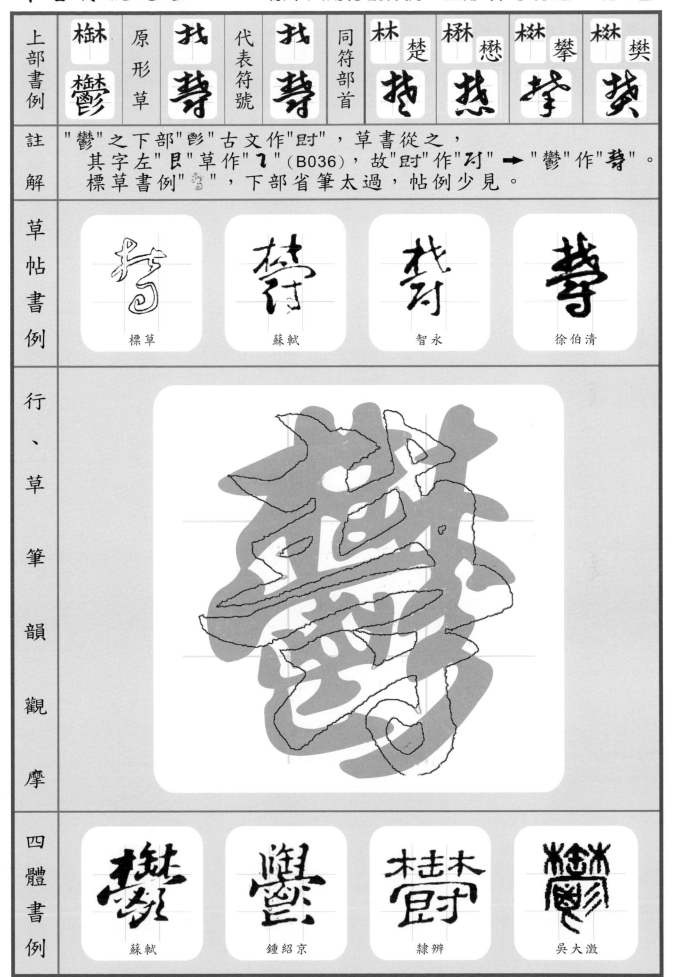

四體書例

蘇軾　　　鍾紹京　　　隸辨　　　吳大澂

上部書例	原形草	代表符號	同符部首	異 田 吳	另 口 易	要 西 芬	受 ⺍ 受
星	日星	星	星				

註解

"日"單草作"日"，於左部時作"日"，如"晚 晚"（B088）。
"生"單草作"生"。

草帖書例

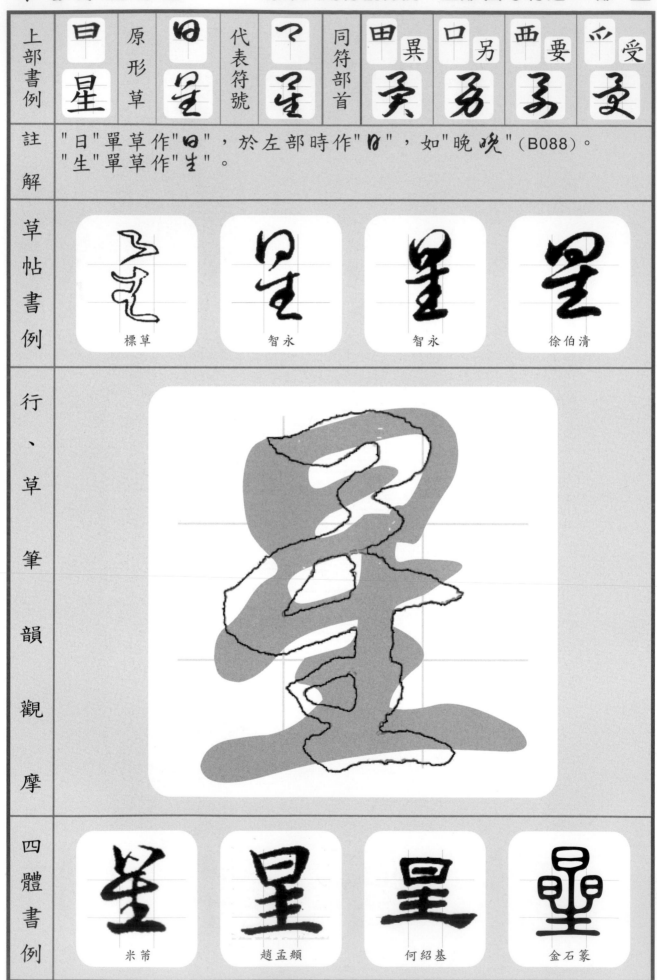

標草　　　智永　　　智永　　　徐伯清

行、草筆韻觀摩

四體書例

米芾　　　趙孟頫　　　何紹基　　　金石篆

上部書例	田 異	原形草	つ 美	代表符號	つ 美	同符部首	口 另 另	西 要 多	爫 受 爻	厶 矣 弓

註解：
"田"單草作"囬"。"共"單草作"キ"。
"異"之下部"共"草符與原形迥異，為"異"之獨用草符。
　其變化不外表列草帖書例四型。

草帖書例

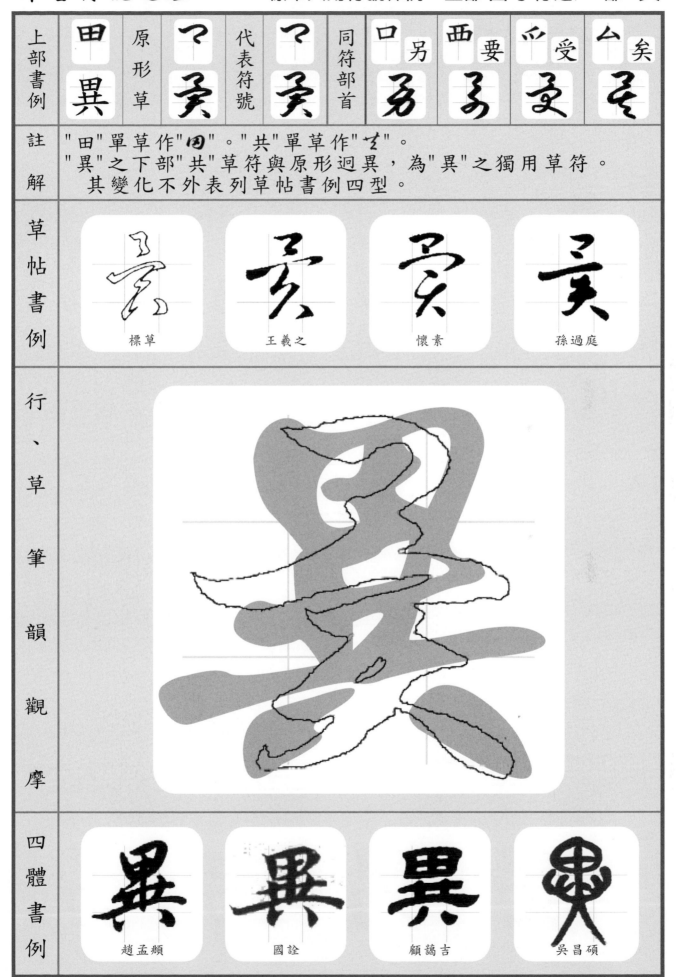

標草　　　王羲之　　　懷素　　　孫過庭

行、草筆韻觀摩

四體書例

趙孟頫　　　國詮　　　顧藹吉　　　吳昌碩

上部書例	口另	原形草	つ另	代表符號	つ另	同符部首	西要多	受受	厶矣吳	日星呈
註解										

草帖書例

標草	敬世江	徐伯清	釋廬

行、草筆韻觀摩

四體書例

中國龍	顏真卿	單曉天	方去疾

上部書例	西要	原形草	西多	代表符號	て多	同符部首	爫受 爰	厶矣 乑	旦星 呈	田異 癸

註解："女"單草作"め"，用於下部首時亦同，
　　　為筆順貫暢，亦常作"ふ"，如"女ふ、要ゑ、安す"。

草帖書例：

標草　　智永　　孫過庭　　邢慈靜

行、草筆韻觀摩：

四體書例：

歐陽詢　　蔡襄　　曹全碑　　吳讓之

上部書例	爫受 原形草	爫受 代表符號	乀受 同符部首	厶矣 厶乇	四還 還逺	與譽 受呂	匃芻 匃芻
註解							
草帖書例	標草	懷素	王羲之	康里子山			
行、草筆韻觀摩							
四體書例	趙孟頫	褚遂良	郭有道碑	鄧石如			

上部書例	厶矣	原形草	厶矣	代表符號	乞矣	同符部首	四還	與譽	匃芻	百夏

註解：
"矢"單草作"せ"，形同"失"，
　用於左部首時作"す"如"知知"（B021）。

草帖書例

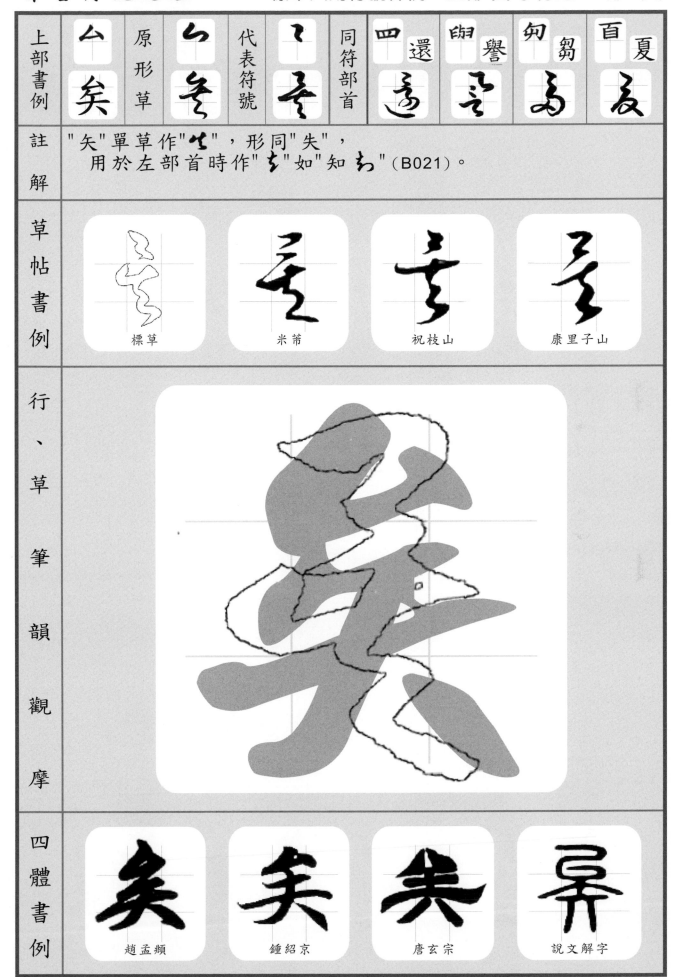

標草　　米芾　　祝枝山　　康里子山

行、草筆韻觀摩

四體書例
趙孟頫　　鍾紹京　　唐玄宗　　說文解字

上部書例	四還	原形草	辶 辶	代表符號	辶 辶	同符部首	舆譽	勾芻	百夏	回骨

註解

"辶"草符作"乀"（E003）。
字下"䏍"部草符作"弓"，與"乀"形聯，尾筆左拉而作"弓"，
➡"還"作"達"。

草帖書例

王羲之	孫過庭	徐伯清	敬世江

行、草筆韻觀摩

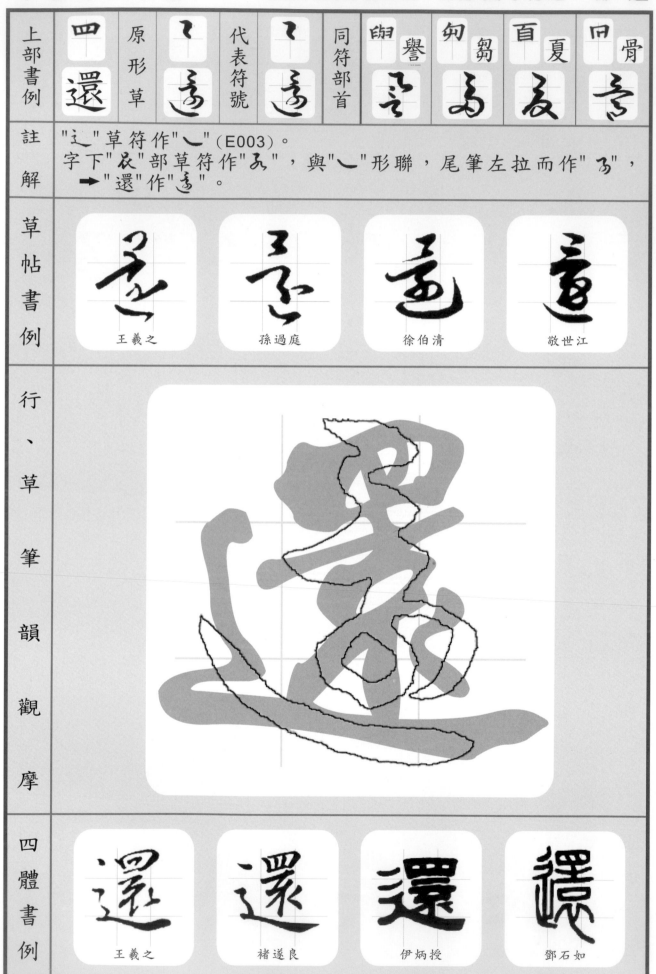

四體書例

王羲之	褚遂良	伊炳授	鄧石如

上部書例	與 譽	原形草	⺍ 䕺	代表符號	て 言	同符部首	匈 蜀 為	百 夏 友	同 骨 言	尹 尋 為

註解

"與"原草作"⺍"，與"學学"之上部同符(F006)，
下"言"草作"言"（E028）➡"譽"作"䕺"。
標草以"與"作"て"➡"譽"作"言"。同符字如"舉枀"。

草帖書例

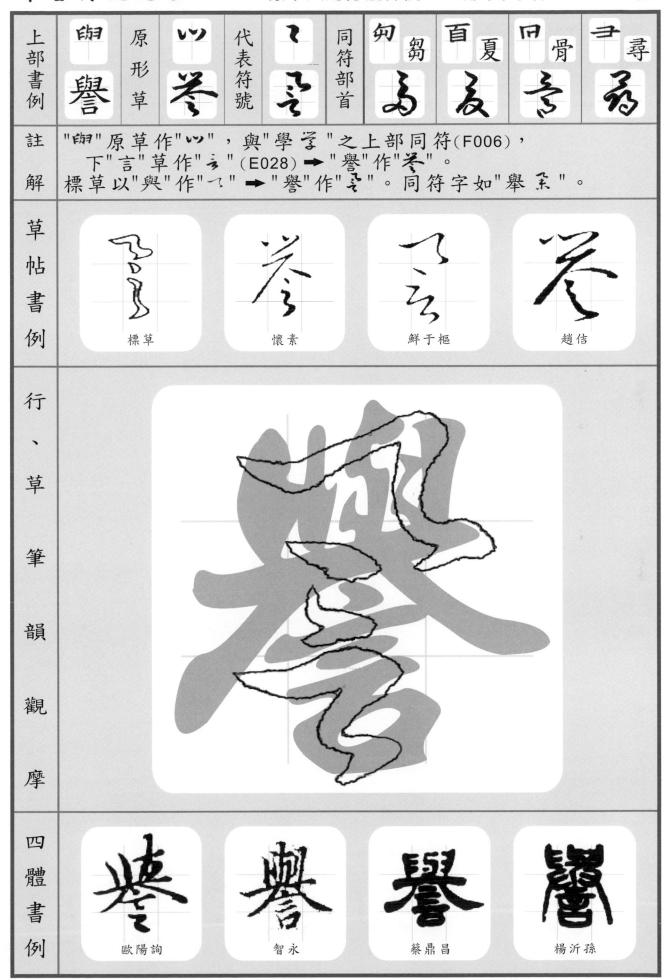

標草　　　　懷素　　　　鮮于樞　　　　趙佶

行、草筆韻觀摩

四體書例

歐陽詢　　　　智永　　　　蔡鼎昌　　　　楊沂孫

上部書例	芻 原形草	て 代表符號	て 同符部首	尋	ム 矣	四 還	與 譽

註解	草書習慣，凡字上下部相同者，其上部多以"て"代，如"呂𠃊"、"芻𠃊"，亦有以下部代者，如"棗𠆢"。

草帖書例	標草	草書韵會	王守仁	徐伯清

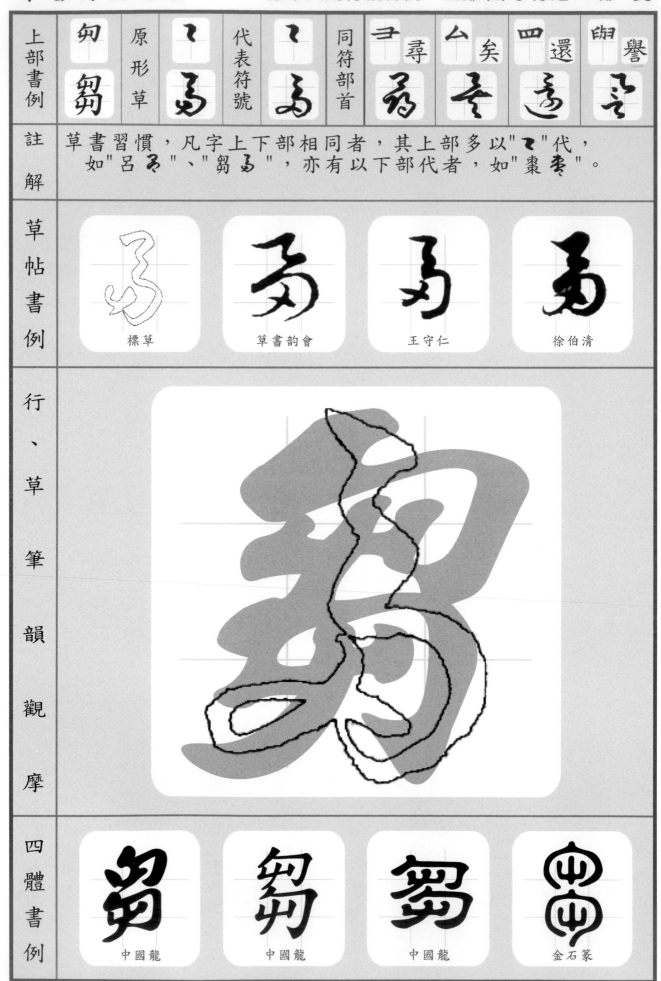

四體書例	中國龍	中國龍	中國龍	金石篆

上部書例	百夏	原形草	百夏	代表符號	⻊夊	同符部首	冐骨	尋尋	四還	㚈譽

| 註解 | | | | | | | | | | |

草帖書例				

標草　　懷素　　孫過庭　　王守仁

行、草筆韻觀摩

四體書例				

趙孟頫　　褚遂良　　曹全碑　　吳大澄

上部書例	原形草	代表符號	同符部首	尋	還	譽	芻

註解

"月"於字右、字下作"ろ"或"ろ"（C067），
　　　於字左作"ろ"（B079）。
"月"單草依原形作"月"。

草帖書例

孫過庭	沈粲	趙構	祝枝山

行、草筆韻觀摩

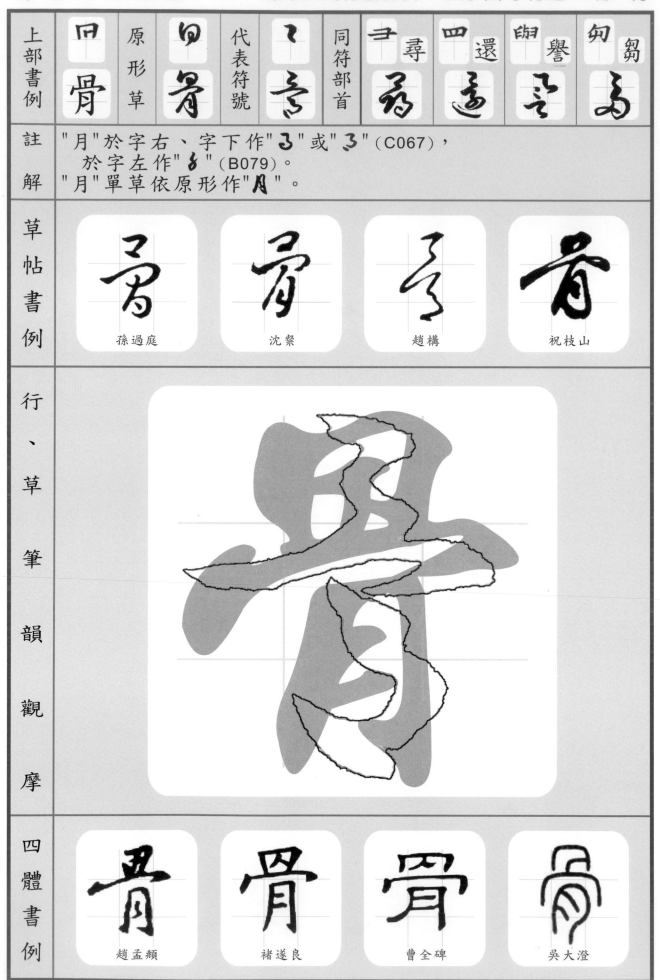

四體書例

趙孟頫	褚遂良	曹全碑	吳大澂

上部書例	尋 原形草	代表符號	同符部首	四還	與譽	匆蜀	百夏

註解

"ヨ"作"乙"（D032）。"工"作"乙"，"口"作"フ"（C003），
"寸"於下部作"フ"（E017），"フ"、"フ"形聯"尋"作"弓"，
"乙"、"弓"形聯"尋"作"弓"，"乙"、"弓"形聯"尋"作"弓"。

草帖書例

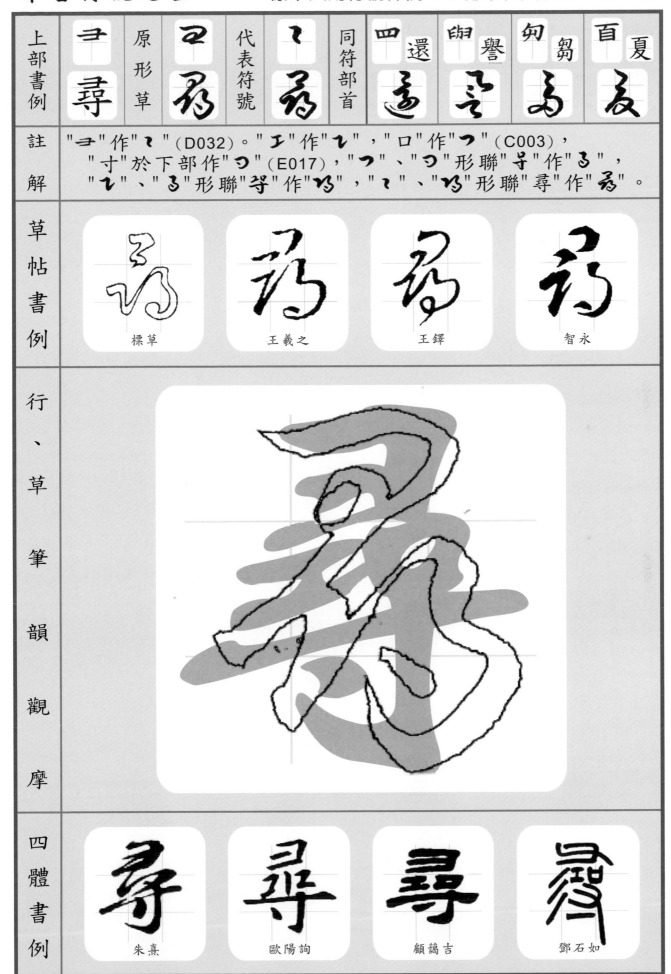

標草　　　　王羲之　　　　王鐸　　　　智永

行、草筆韻觀摩

四體書例

朱熹　　　　歐陽詢　　　　顧藹吉　　　　鄧石如

下部書例	原形草	代表符號	同符部首	參寥 參廖 木樂		
木桑	朩枲	朩枲		寥廖 枀㦱 朶		

註解　"桑"上部"叒"為字上交筆符作"�"（F048）。

草帖書例

標草　　祝允明　　王寵　　趙子昂

行、草筆韻觀摩

四體書例

米芾　　褚遂良　　何紹基　　鄧石如

下部書例	原形草	代表符號	同符部首	木桑木樂參廖			
參寥		木棄	棄朵槀				

註解

"羽" 單草作 "羽"。
"參" 於右部時，草符作 "尓"，如 "珍琜"。

草帖書例

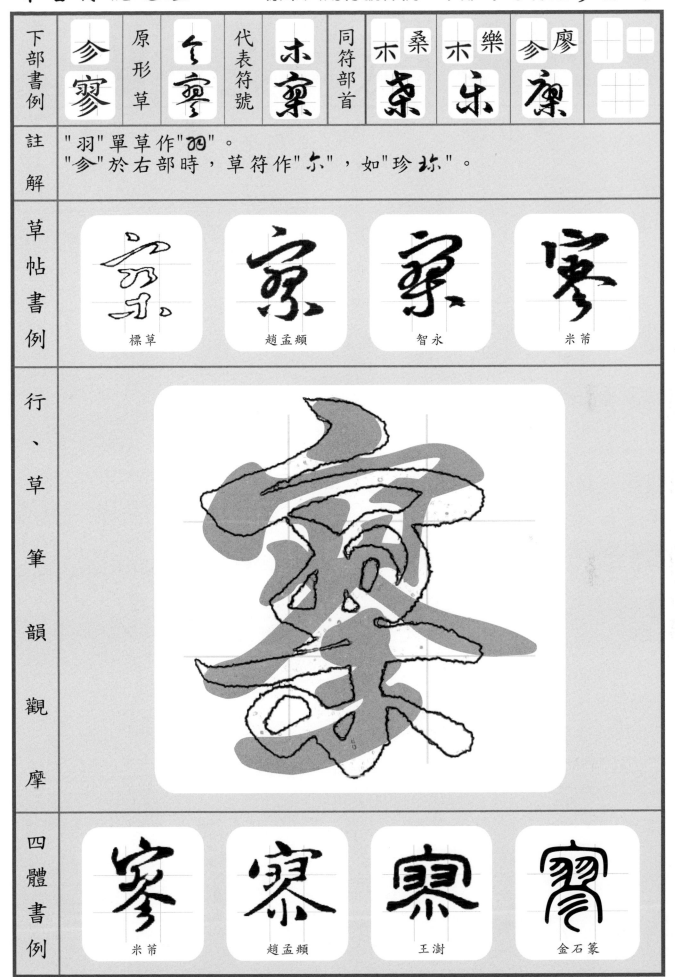

標草　　　趙孟頫　　　智永　　　米芾

行、草筆韻觀摩

四體書例

米芾　　　趙孟頫　　　王澍　　　金石篆

下部書例	原形草	代表符號	同符部首	桑木	廖參	建又	迴辶
辶道				桑	廖	建	迴

註解	"首"單草作"𠬝"。

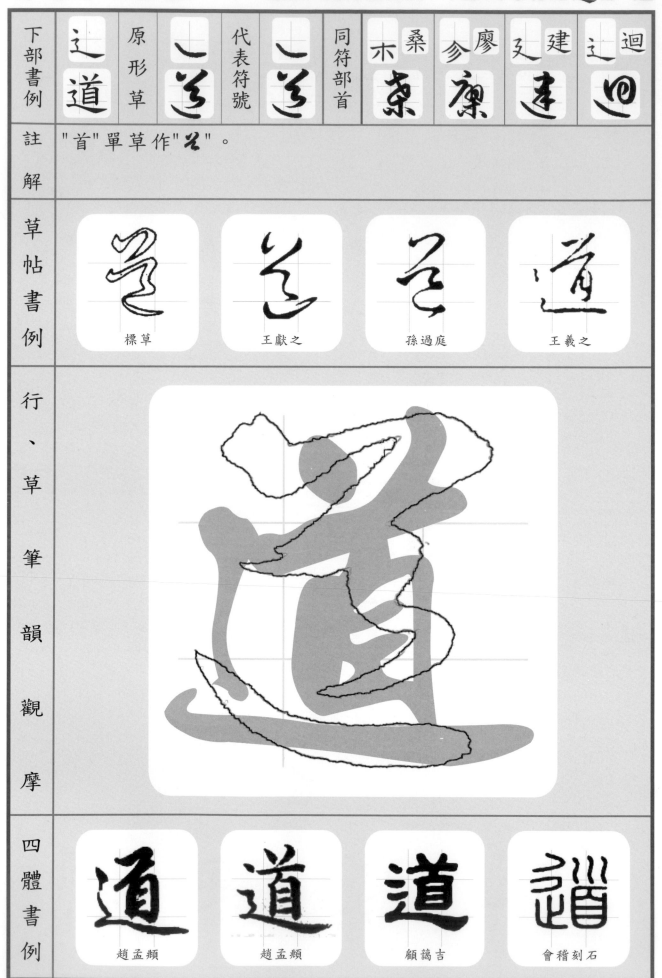

草帖書例

標草　王獻之　孫過庭　王羲之

行、草筆韻觀摩

四體書例

趙孟頫　趙孟頫　顧藹吉　會稽刻石

E-003

下部書例	原形草	代表符號	同符部首	樂木 樂	寥參 棄	遇辶 遒	延廴 延
廴建 建	建	建	建				

註解	"聿"單草作"聿"。

草帖書例

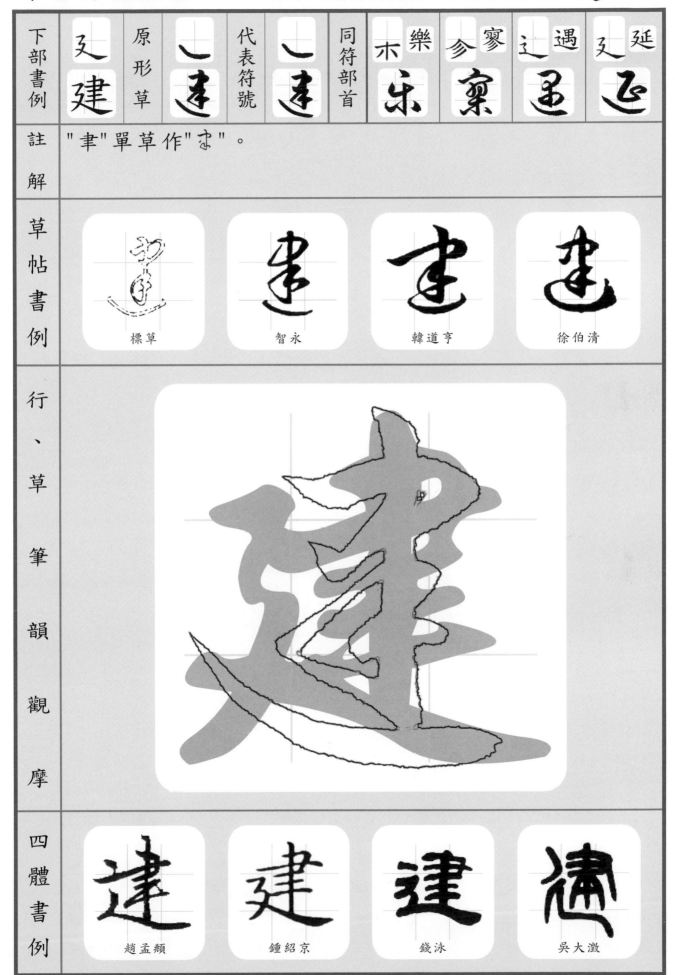

標草　　智永　　韓道亨　　徐伯清

行、草筆韻觀摩

四體書例

建 趙孟頫　　建 鍾紹京　　建 錢泳　　律 吳大澂

下部書例	二些	原形草	飞些	代表符號	飞些	同符部首	楚 止楚	左 工左	老 匕き	冬 冫冬

| 註解 | "此"單草作"屯、以"。 |

| 草帖書例 | 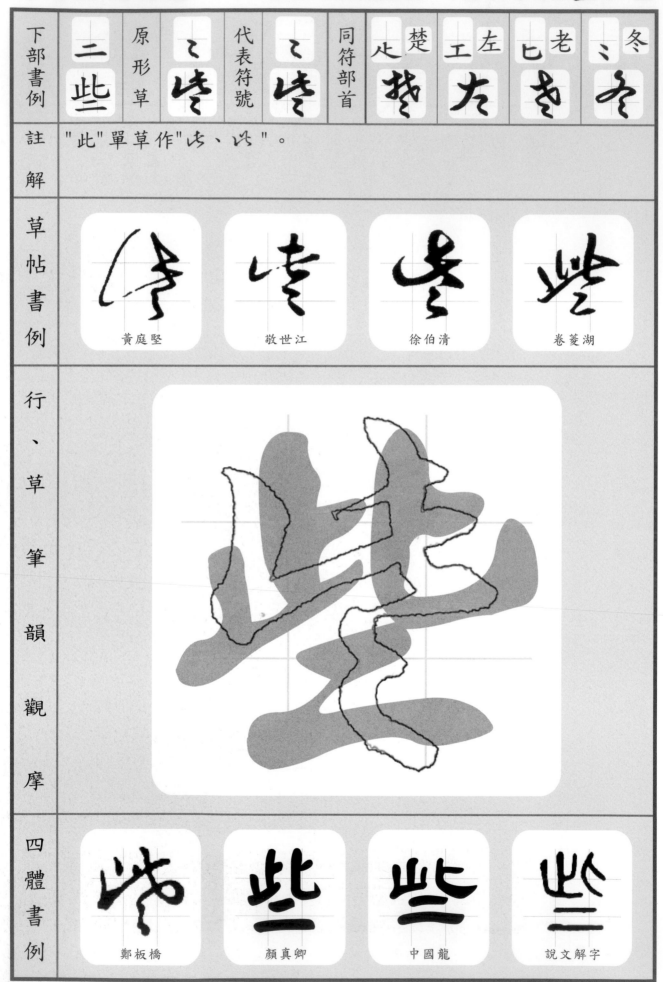 黃庭堅 | 敬世江 | 徐伯清 | 卷菱湖 |

行、草筆韻觀摩

| 四體書例 | 鄭板橋 | 顏真卿 | 中國龍 | 說文解字 |

下部書例	止楚	原形草	之楚	代表符號	と楚	同符部首	丂羲羡	虫風凡	論而氵	共八苐

註解	字上"林"單草作"朴"。 字下"龰"古文同"足"，單草作"乡、彡"。

草帖書例

董其昌　　懷素　　歐陽詢　　敬世江

行、草筆韻觀摩

四體書例

吳琚　　趙孟頫　　校官碑　　吳讓之

下部書例	工左	原形草	乇左	代表符號	乇左	同符部首	老 巳き	風 虫 孔	輪 兩 於	兵 八 乒
註解										

草帖書例

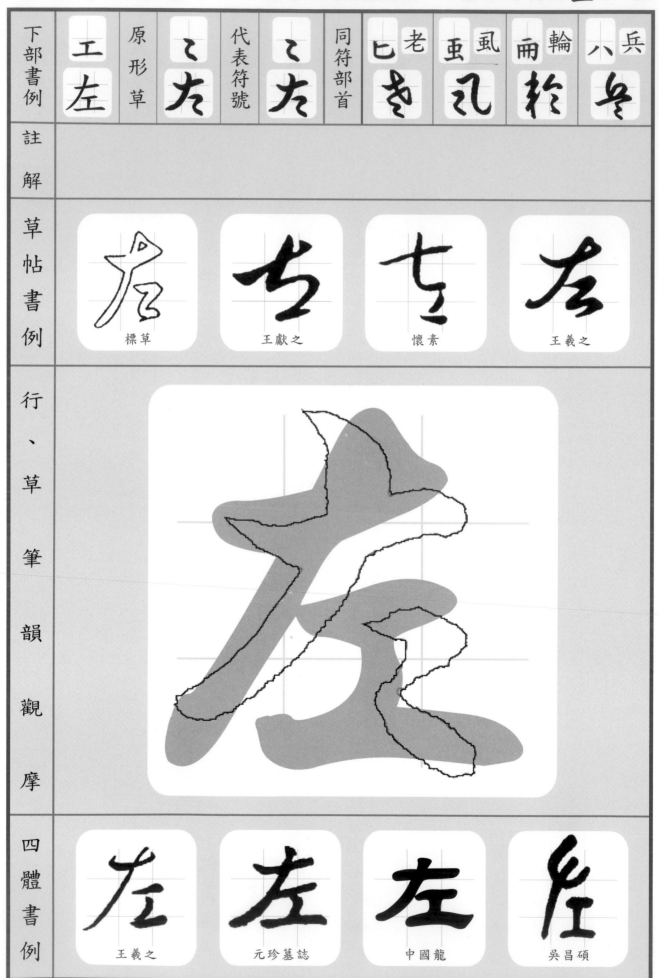

標草　　　王獻之　　　懷素　　　王羲之

行、草筆韻觀摩

四體書例

王羲之　　　元珍墓誌　　　中國龍　　　吳昌碩

下部書例	原形草	代表符號	同符部首	些 二	冬 冫	楚 ⻊	老 匕
豆登							

註解

"豆"單草作"豆"，於右部"作"三"，如"短短"（C025）。
"八"原形作"ふ"，草符作"小"（D015）。
標草以"小"、"三"形聯而省"三"之上筆，作"ᐧ"。

草帖書例

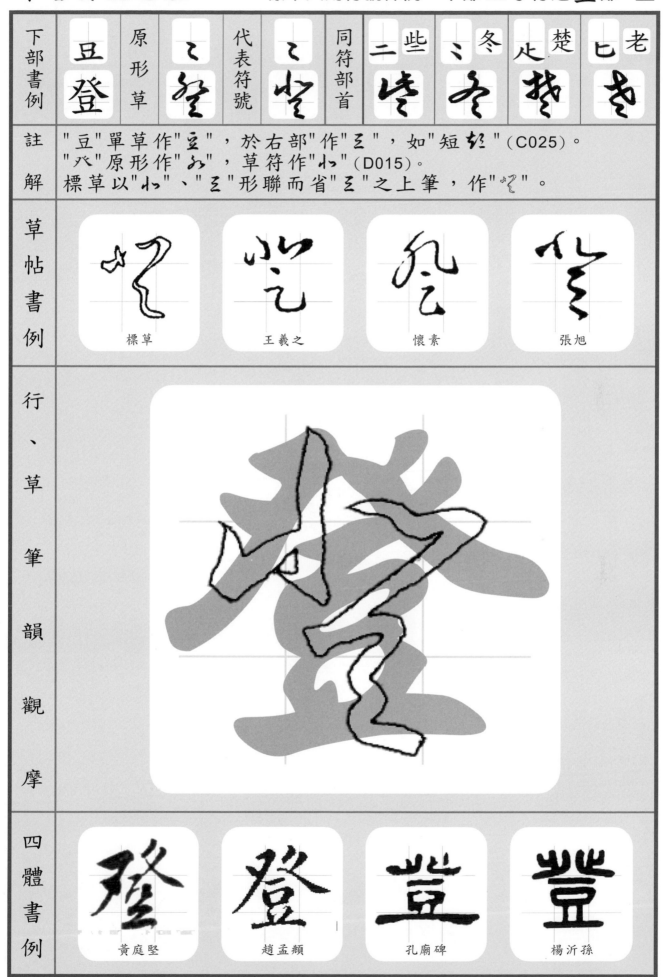

標草　　王羲之　　懷素　　張旭

行、草、筆韻觀摩

四體書例

黃庭堅　　趙孟頫　　孔廟碑　　楊沂孫

下部書例	原形草	代表符號	同符部首	疑 夊	老 匕	論 雨	左 工
⺀冬	乙冬	乙冬		乡終	き	冷	左
註解							

草帖書例

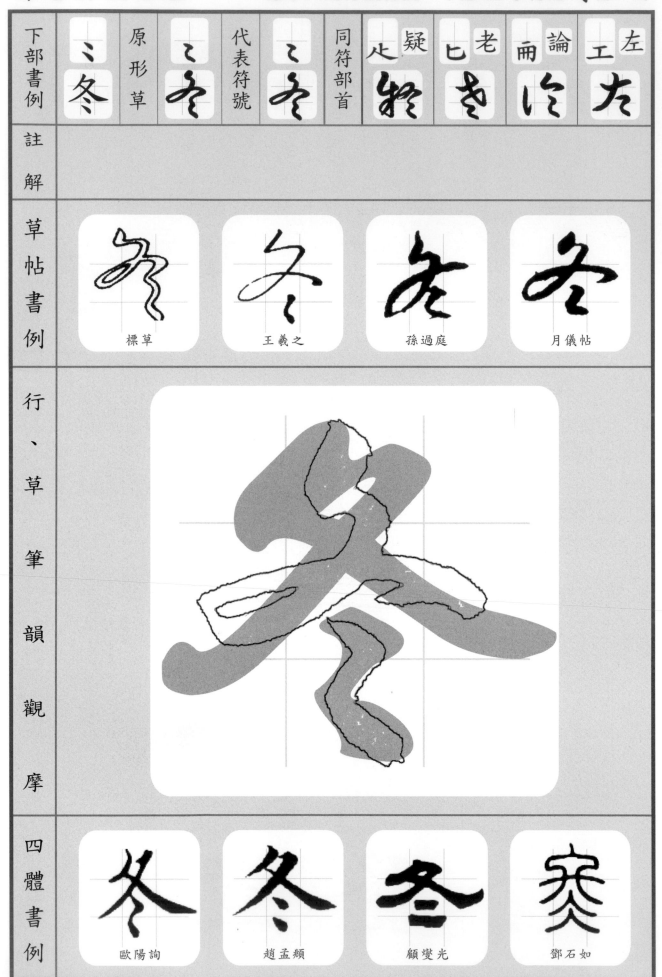

| 標草 | 王羲之 | 孫過庭 | 月儀帖 |

行、草筆韻觀摩

四體書例

| 歐陽詢 | 趙孟頫 | 顧燮光 | 鄧石如 |

下部書例	原形草	代表符號	同符部首	輪 雨 衫	虽 蚤 孔	冬 冬	共	
匕老	匕老	亾老	乞				芒	

註解：上部"耂"為字上交筆符，作"乞"（F043）。

草帖書例

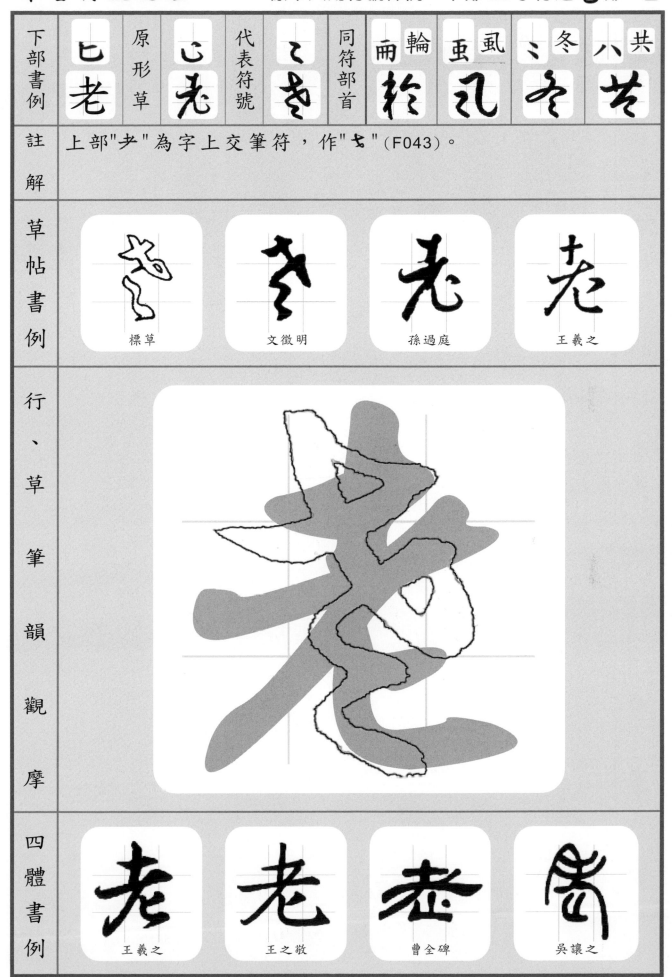

| 標草 | 文徵明 | 孫過庭 | 王羲之 |

行、草筆韻觀摩

四體書例

| 王羲之 | 王之敬 | 曹全碑 | 吳讓之 |

下部書例	原形草	代表符號	同符部首	風蚨凰	輪輛輅	兵八乒	些二垰
丂羲	乙羨	乙羨					

註解

　　"羲"之上部"義"原形作"義"，同"義"，草作"羔"。
　　標草符作"茇"，與"莫"於上部首同符，如"墓堂"（D001）。

草帖書例

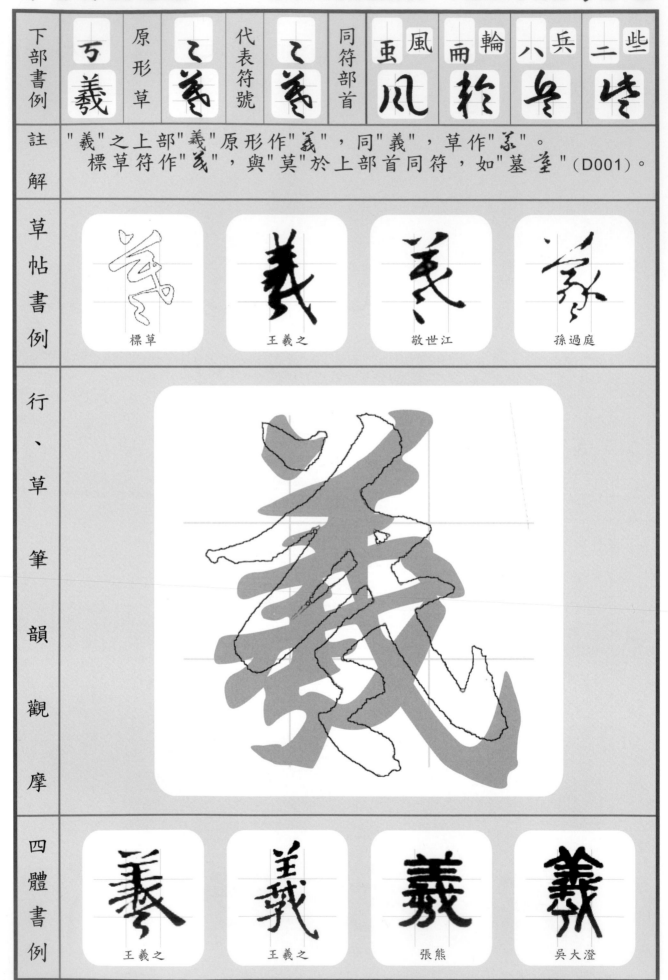

標草　　　王羲之　　　敬世江　　　孫過庭

行、草筆韻觀摩

四體書例

王羲之　　　王羲之　　　張熊　　　吳大澄

下部書例	原形草	代表符號	同符部首	論 而 氵	疑 疋 糸	差 工 美	老 匕 夬
虫風	乭風	乀風					

註解	"風"之草法亦常見自上部起筆，如"飞"。

草帖書例

張旭　　孫過庭　　徐伯清　　敬世江

行、草筆韻觀摩

四體書例

趙孟頫　　柳公權　　伊秉綬　　吳讓之

下部書例	原形草	代表符號	同符部首	楚	登	冬	風
帀論				止 楚	豆 登	ミ 冬	虫 風

註解	"言"單草作"言"，用於左部時，原形草作"讠"，草符作"丨"　"侖、仑"同字異體，單草、部首皆從"仑"作"仑"。

草帖書例

標草　　懷素　　王守仁　　智永

行、草筆韻觀摩

四體書例

王羲之　　董其昌　　唐玄宗　　楊沂孫

下部書例	原形草	代表符號	同符部首				
八共	心苄	乙苄	二	些 凷	止 楚 垈	工 左 左	而 輪 轮

註解：" 共 "下部符" 乙 "之上筆聯借" 卝 "之下筆而作" 苄 "。

草帖書例

| 王獻之 | 王羲之 | 孫過庭 | 徐伯清 |

行、草筆韻觀摩

四體書例

| 董其昌 | 國詮 | 曹全碑 | 趙孟頫 |

下部書例	原形草	代表符號	同符部首			
大契	大契	大契	貝 賢 契	貝 賀 賀	大 奕 奕	

註解	"契"右上"刀"部為字右上符作"ㄥ"（F049）。

草帖書例

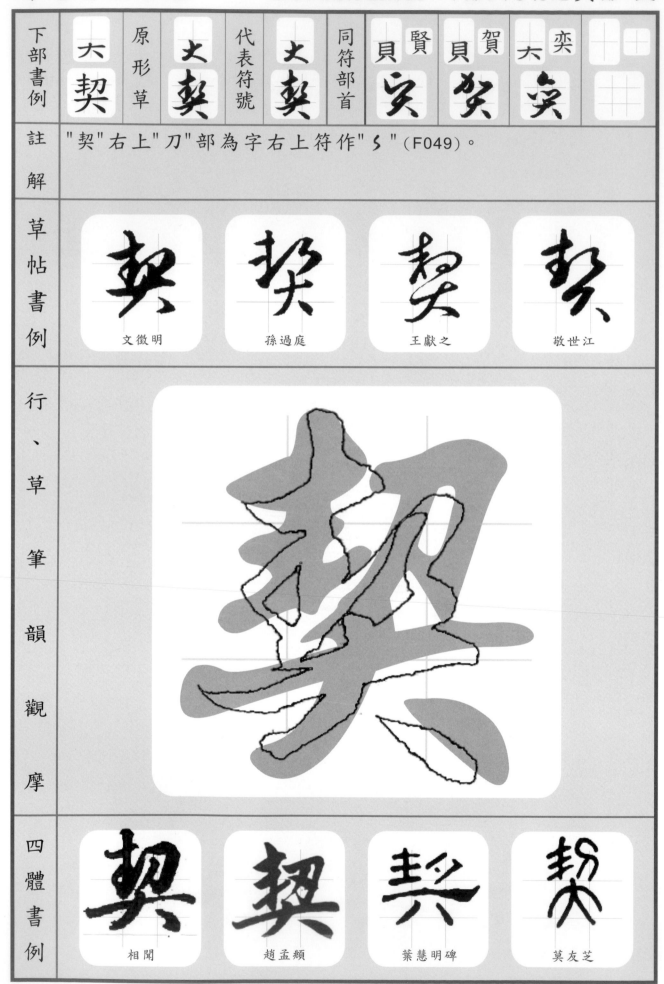

文徵明　　孫過庭　　王獻之　　敬世江

行、草筆韻觀摩

四體書例

相聞　　趙孟頫　　葉慧明碑　　莫友芝

下部書例	原形草	代表符號	同符部首			
貝 賢	贝 賢	大 叟	大 契 契	大 奕 奕	貝 賀 賀	

註解

"臣"單草作"臣"，於左部原形草作"卪"簡成兩畫作"刂"，草符作"乙"（F055）。
字右上符"又"原形草作"又"，草符作"ㄑ"。
字上"臤"，左右形聯原形草作"似"，草符作"以"，與字下部形聯簡作"ㄇ"。
標草"賢"作"叟"，其上部聯省過當，與"矢台"易混。

草帖書例

標草	孫過庭	黃庭堅	桂彥良

行、草筆韻觀摩

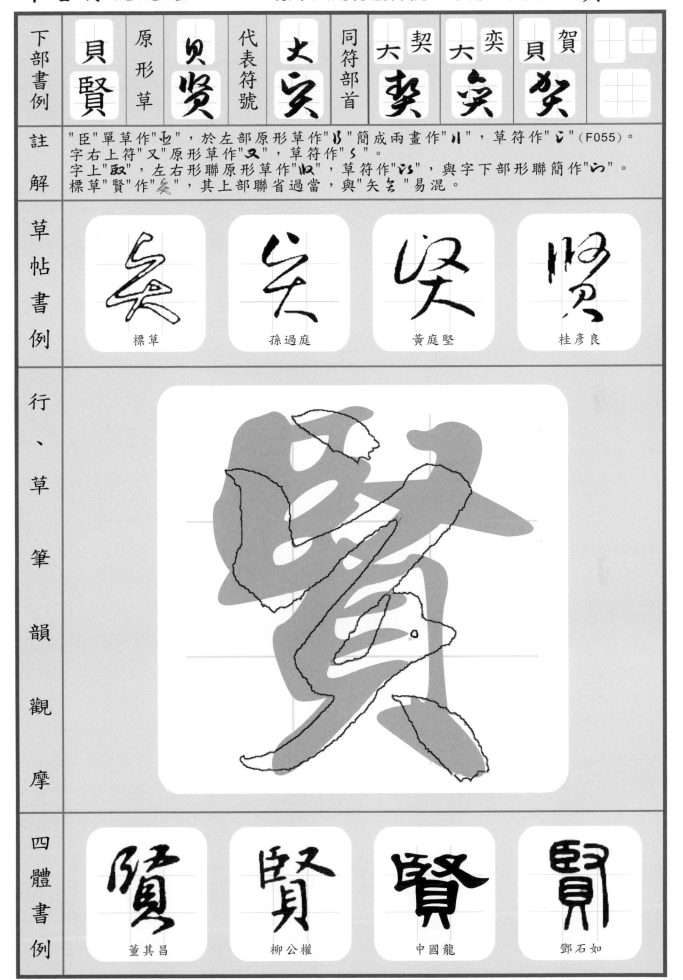

四體書例

董其昌	柳公權	中國龍	鄧石如

下部書例	原形草	代表符號	同符部首	高同	鳥冊	而皿	寺寸
寸守	寸守	曰专	专	亳	彡	彐	专

註解	"寸"單草作"寸"。為右部首時作"づ"如"謝伌"（C002）。

草帖書例				
	標草	歐陽詢	懷素	智永

行、草筆韻觀摩

四體書例				
	蘇軾	王羲之	華山神廟碑	吳讓之

下部書例	原形草	代表符號	同符部首	為 冏	需 皿	而 皿	寺 寸
同 高	日 高	日 高	冏	為	雪	弓	古

註解	"口"於字中作"つ"，與下部"同 弓"形聯"高"作"る"。

草帖書例

標草　　王羲之　　鮮于樞　　文徵明

行、草筆韻觀摩

四體書例

王羲之　　趙孟頫　　曹全碑　　吳讓之

下部書例	冎鳥	原形草	日弓	代表符號	日弓	同符部首	寸守弓	高高弓	需需雪	為為为

註解	"鳥"之上部"臼"，帖例多作"弓、弓"， "弓"、"コ"形聯，"鳥"作"弓、弓"。 標草帖例作"弓"，多見於部首如"鳴鳴、鳳鳳"，單草罕見

草帖書例

標草　　　王寵　　　智永　　　王寵

行、草筆韻觀摩

四體書例

歸庄　　　歐陽詢　　　章鈺　　　楊沂孫

下部書例	皿而	原形草	弓	代表符號	弓	同符部首	寸守弓	高同高	鳥兩多	需皿雪

註解："而"作"弓"，常略其中筆作"弓"。
。

草帖書例

標草	王羲之	智永	文徵明

行、草筆韻觀摩

四體書例

王羲之	王羲之	曹全碑	鄧石如

下部書例	巾希	原形草	巾希	代表符號	少ㄅ	同符部首	萬肉亇	叼可ㄋ	少步步	时壽壽

註解	字上交筆符"羊"草作"七"（F044）。

草帖書例	王羲之	索靖	月儀帖	文徵明

行、草筆韻觀摩	

四體書例	顏真卿	趙孟頫	伊秉授	鄧石如

下部書例	原形草	代表符號	同符部首	巾 希	叮 可	少 步	吋 壽
ㄣ 萬	ㄗ乙又	ㄗ乙又		巾 �633	可 可	少 步	壽 壽

註解：
"禺"單草作"写"，於上、下部時亦同，如"寓 寓"、"愚 愚"
"萬"："∠"之尾筆聯"弓"而略之如"万"，習作"芳"。

草帖書例

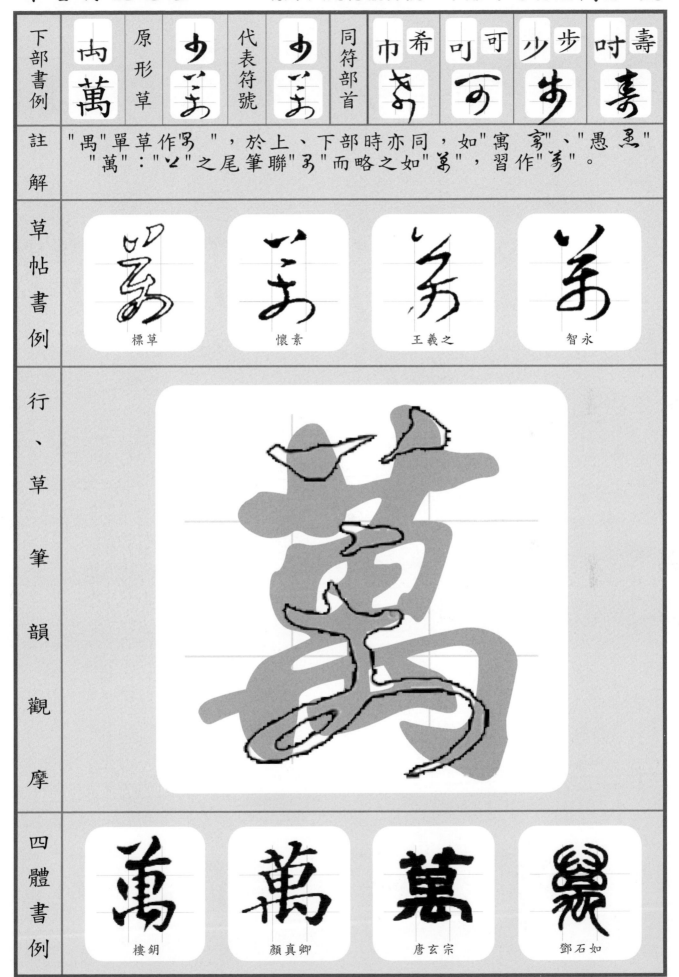

標草　　　懷素　　　王羲之　　　智永

行、草筆韻觀摩

四體書例

樓鑰　　　顏真卿　　　唐玄宗　　　鄧石如

下部書例	叼可	原形草	ㄅㄅ	代表符號	ㄅㄅ	同符部首	布巾	禽肉	步少	壽吋
							夺	仐	步	壽
註解										
草帖書例	可 標草		可 王羲之		可 王羲之		可 敬世江			
行、草筆韻觀摩										
四體書例	可 王羲之		可 褚遂良		可 趙孟頫		可 胡澍			

下部書例	原形草	代表符號	同符部首			
少步	少步	少步	吋壽 壽	巾希 希	両萬 萬	叮奇 寺

註解
"止"單草作"凵"。

草帖書例

步 標草	步 王羲之	步 皇象	步 徐伯清

行、草筆韻觀摩

四體書例

步 趙孟頫	步 褚遂良	步 中國龍	步 趙孟頫

| 下部書例 | 吋壽 | 原形草 | 少壽 | 代表符號 | 少壽 | 同符部首 | 巾希 ㄘ | 丽萬 ㄨ | 叮可 ㄱ | 少步 |

註解

"壴"作"主"，"口"作"�"，"寸"作"⊃"（E017）➡"吋"作"叫"。
復以"ㄣ"作"ノ"、"⊃"自內點起筆作"の"➡"吋"作"叫"。
再以其左圓弧代"口"省筆作"の"。終可補點於外作"が"。

草帖書例

標草

王羲之

李懷琳

韓道亨

行、草筆韻觀摩

四體書例

唐寅

趙孟頫

禮器碑

吳大澄

下部書例	原形草	代表符號	同符部首	口言	目省	田審	白習
日會				言	書	寥	習

註解：
"會、会"同字異體，草書多從"会"，字下從"云"而不從"日"。
標草"會"下部為"日"之例恐係誤植。
"日"於上部作"マ"如"星星"（D021），於左部作"日"如"晚晚"。

草帖書例

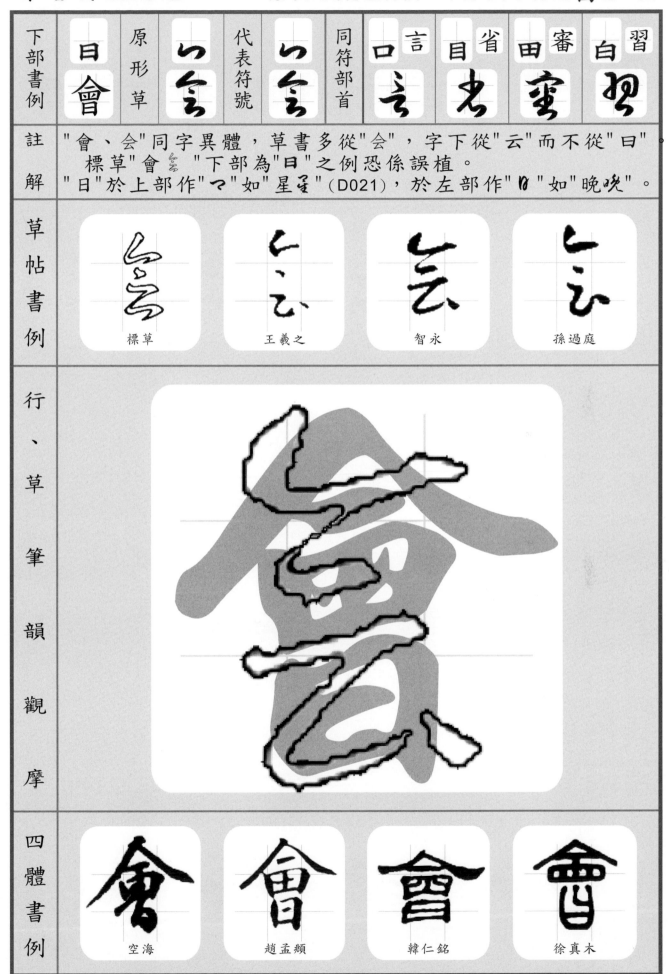

標草	王羲之	智永	孫過庭

行、草筆韻觀摩

四體書例

空海	趙孟頫	韓仁銘	徐真木

下部書例	原形草	代表符號	同符部首	召口	省目	番田	習白
日晉	日晉	口号		口弓	目去	田业	白羽

註解
字中對稱符"ㄙㄙ"作"ㄢ"（F019）。 "日"用於上部作"ㄋ"如"星星"（D021）， 　用於左部作"日"如"晚晚"（B088）。

草帖書例

標草	孫過庭	智永	李世民

行、草筆韻觀摩

趙孟頫	歐陽詢	翁同龢	吳大澂

四體書例

下部書例	原形草	代表符號	同符部首	目 省	田 番	白 皙	日 春
口言				者	番	皙	春

註解：
"言"於左部，原形草作"讠"，草符作"ㄑ"，如"詩"作"诗、峕" 用於下部仍用"言"，如"誓挈"。

草帖書例

標草　　　　懷素　　　　王羲之　　　　徐伯清

行、草筆韻觀摩

四體書例

柳公權　　　　國詮　　　　郭有道碑　　　　吳大澄

E-028

下部書例	目省	原形草	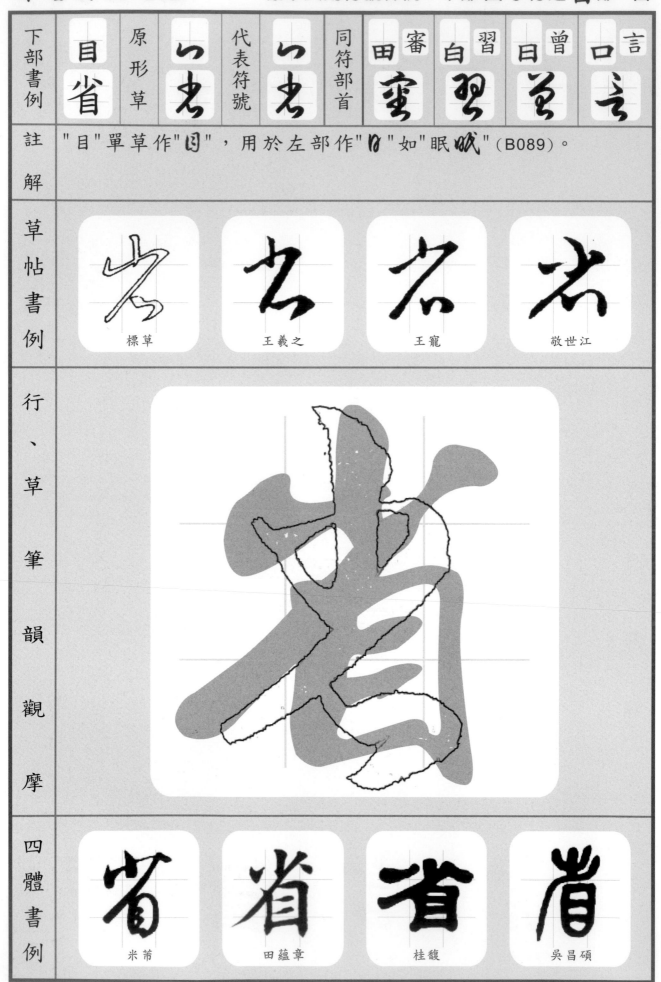	代表符號		同符部首	田審	白習	日曾	口言

註解：　"目"單草作"目"，用於左部作"日"如"眠眠"（B089）。

草帖書例：　標草　　王羲之　　王寵　　敬世江

行、草筆韻觀摩

四體書例：　米芾　　田蘊章　　桂馥　　吳昌碩

下部書例	原形草	代表符號	同符部首	白 習	日 曾	口 言	目 省
田 審							

註解

"采"為"辨"之古文，單草作"采"，

"采"於左部，草作"生"，無上撇，同"米"（B044）。

"番"單草作"生"，字上"采"作"米"，尾筆"凵"下移兼代"田"

草帖書例

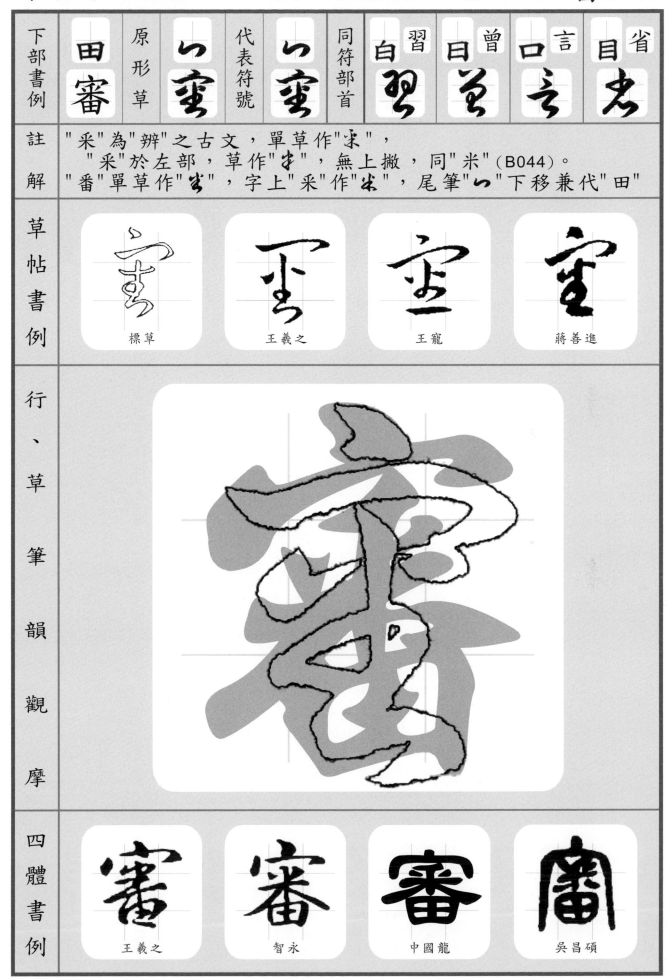

| 標草 | 王羲之 | 王寵 | 蔣善進 |

行、草筆韻觀摩

四體書例

| 王羲之 | 智永 | 中國龍 | 吳昌碩 |

下部書例	原形草	代表符號	同符部首	春 日	召 口	省 目	番 田
白 習	白 習	白 習		春	召	省	番

註解	"羽"單草作"羽"，於上部、右部時亦同。 "白"單草作"白"，於左部時作"白"，如"魄映"（B091）。

草帖書例	標草	懷素	王羲之	徐伯清

行、草筆韻觀摩

四體書例	董其昌	顏真卿	中國龍	會稽刻石

字上書例	竹策	原形草	ㅆ策	代表符號	ㅆ策	同符部首	炊營 營	賏嬰 安	臼留 甾	眀懼 懼

註解

凡字上為左右對稱者，皆適作"字上對稱符ㅆ"。

　如"竹、炊、賏、臼、眀、與、爾、业、曲、叩、巛、臼、巴、田"屬之。

"束"為左部時作"書"，如"刺 敕"。

草帖書例

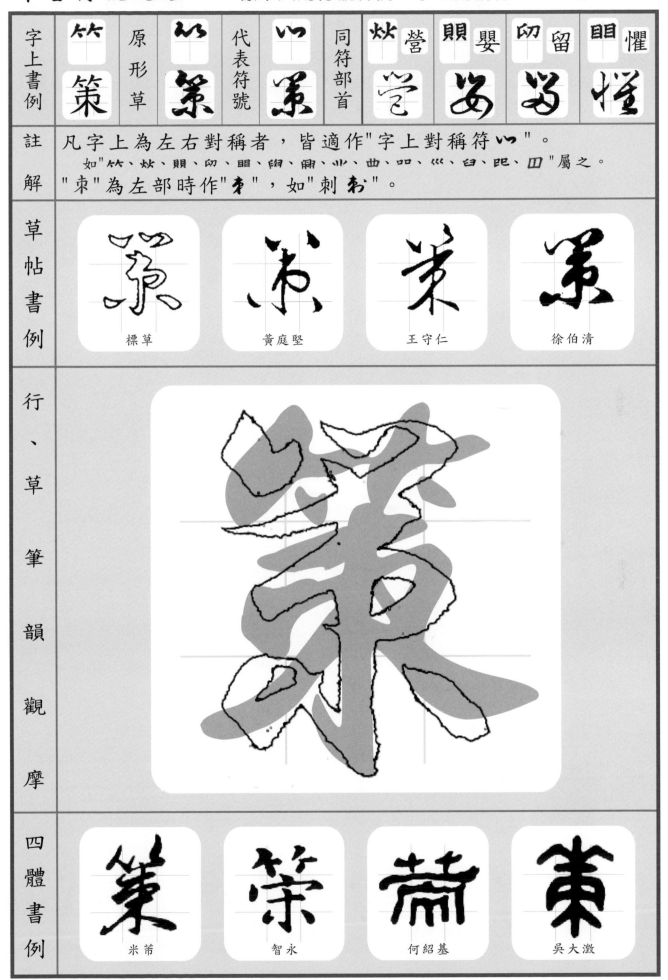

| 標草 | 黃庭堅 | 王守仁 | 徐伯清 |

行、草筆韻觀摩

四體書例

| 米芾 | 智永 | 何紹基 | 吳大澂 |

字上書例	炏營 原形草	屵苦 代表符號	ⅢＴ營 同符部首	學學	興兴	業罘	農荒

註解｜凡字上為左右對稱者，皆適作"字上對稱符 ⅢＴ"（F001）。"呂"單草作"号"。

草帖書例

懷素	智永	鮮于樞	敬世江

行、草筆韻觀摩

四體書例

智永	陸柬之	翁同龢	徐三庚

字上書例	嬰嬰	原形草	嬰	代表符號	ソ安	同符部首	嚴岁	巢棠	選送	舅舅

註解　凡字上為左右對稱者，皆適作"字上對稱符ソ"（F001）。
　　　"女"單草作"め"，用於下部時亦同，亦常作"ゟ"，如"安ゟ"

草帖書例

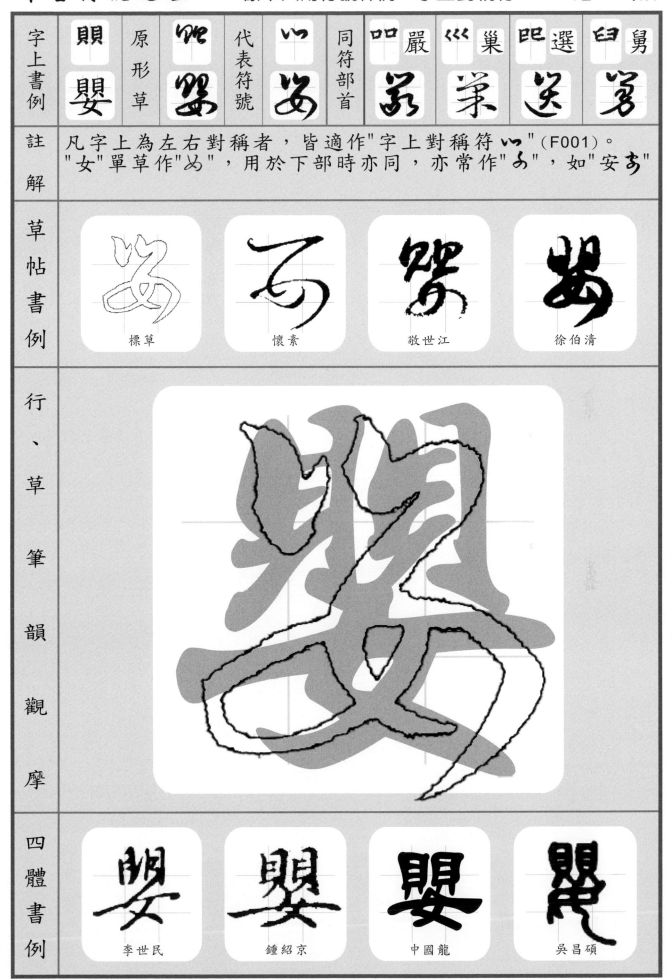

標草　　　　　懷素　　　　　敬世江　　　　　徐伯清

行、草筆韻觀摩

四體書例　　　李世民　　　鍾紹京　　　中國龍　　　吳昌碩

F-003

字上書例	�囟留	原形草	ⅠⅠ	代表符號	ⅠⅠ	同符部首	田貫	竹策	炊營	賏嬰

註解　凡字上為左右對稱者，皆適作"字上對稱符 ⅠⅠ"（F001）。
"田"單草作"田"。

草帖書例

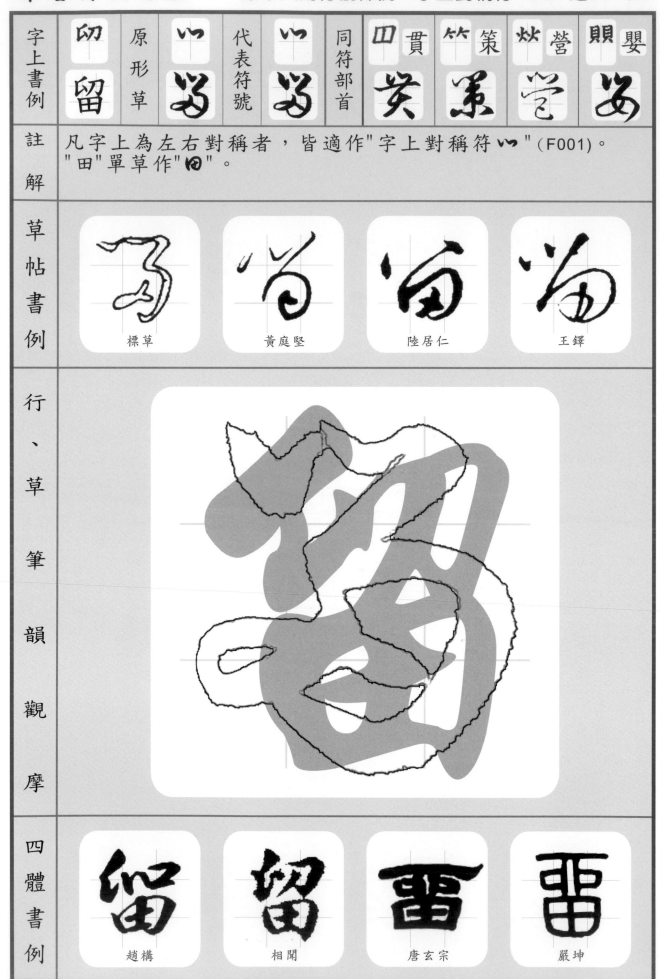

標草　　黃庭堅　　陸居仁　　王鐸

行、草筆韻觀摩

四體書例

留 趙構　　留 相聞　　畱 唐玄宗　　畱 嚴坤

字上書例	睅懼	原形草 懼	代表符號 懼	同符部首 懼	學 學	業 筆	農 荒	嚴 弟

註解　凡字上為左右對稱者，皆適作"字上對稱符ⅱ"（F001）。
"佳"作"佳"，為右部、下部時作"隹、隹"。

草帖書例

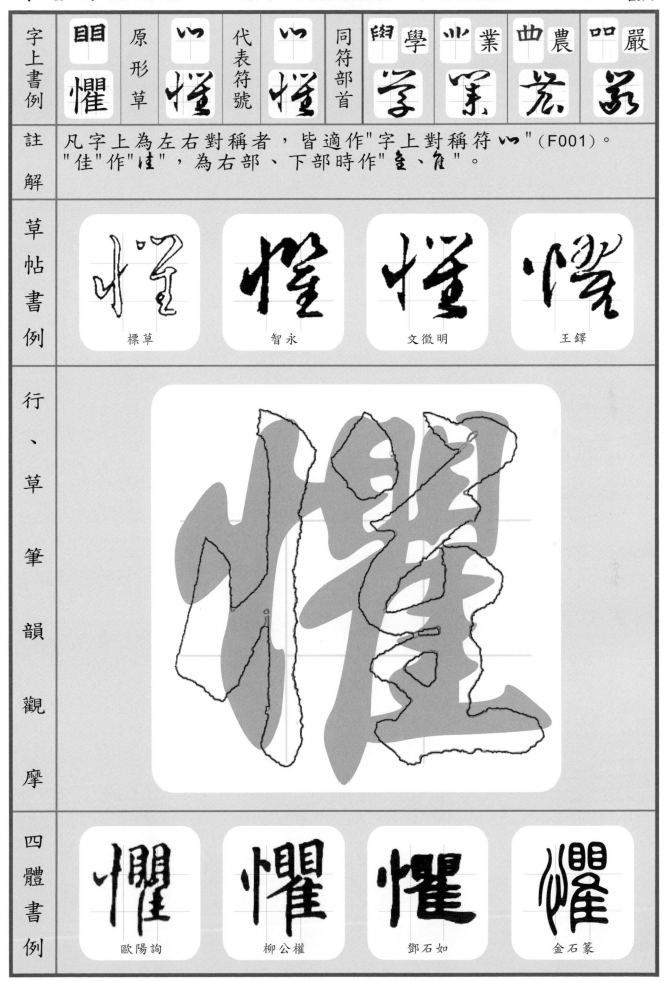

標草　　　　智永　　　　文徵明　　　　王鐸

行、草筆韻觀摩

四體書例

懼　　　懼　　　懼　　　懼
歐陽詢　　柳公權　　鄧石如　　金石篆

字上書例	學 原形草	代表符號	同符部首	業	農	策	巢

註解：凡字上為左右對稱者，皆適作"字上對稱符ⅢⅡ"（F001）。標帖"學"作"了"，上部"ⅢⅡ"之右筆"っ"與"中筆"ⅠⅠ"、下部"子"之上筆形聯共一筆，省筆之極致也。

草帖書例

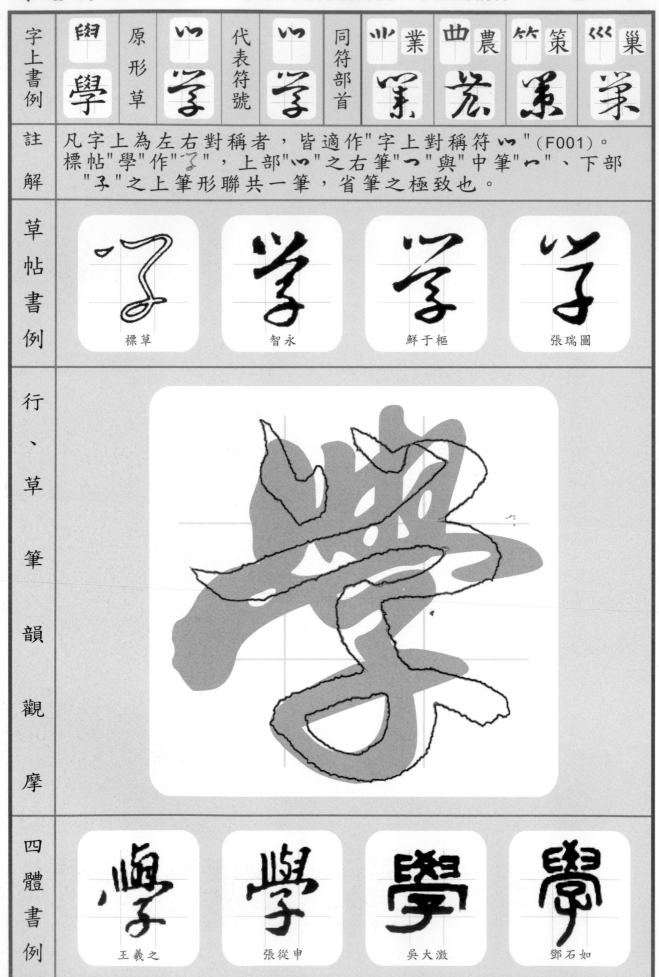

標草　　智永　　鮮于樞　　張瑞圖

行、草筆韻觀摩

四體書例

王羲之　　張從申　　吳大澂　　鄧石如

字上書例	原形草	代表符號	同符部首			
興	興	興	學	策	業	留

註解：凡字上為左右對稱者，皆適作 "字上對稱符 ᴗ"（F001）。

草帖書例

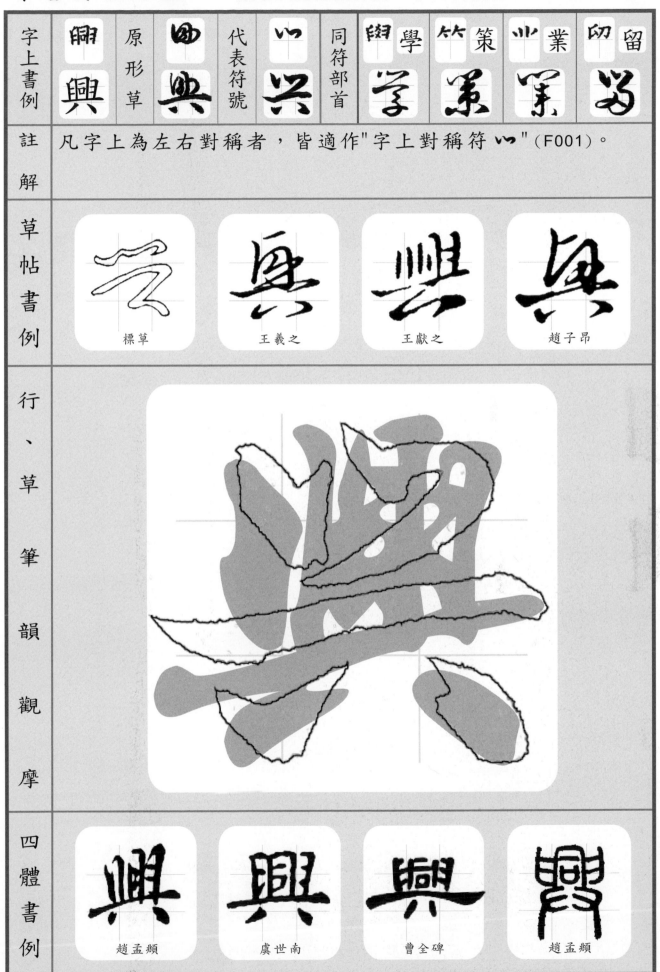

標草　王羲之　王獻之　趙子昂

行、草筆韻觀摩

四體書例

趙孟頫　虞世南　曹全碑　趙孟頫

字上書例	心業	原形草	心罩	代表符號	心罩	同符部首	顗嬰安	眪懼慄	曲農荒	巛巢巢

註解：凡字上為左右對稱者，皆適作"字上對稱符心"（F001）。
"粦"與"業"草同符作"粦"，如"樸樣"。

草帖書例

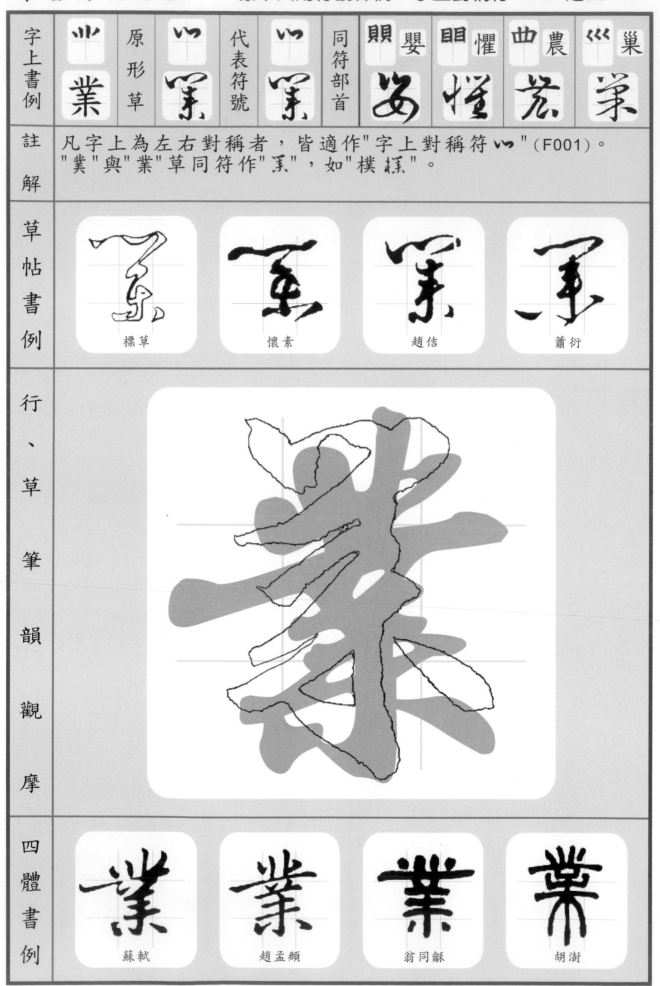

標草　　懷素　　趙佶　　蕭衍

行、草筆韻觀摩

四體書例

蘇軾　　趙孟頫　　翁同龢　　胡澍

字上書例	曲農	原形草	⺍荒	代表符號	⺍荒	同符部首	叩嚴弜	臼舅嵜	田貫哭	巴選選

註解

凡字上為左右對稱者，皆適作"字上對稱符⺍"（F001）。
"曲"單草作"㠯"。"辰"單草作"辰、辰"。

草帖書例

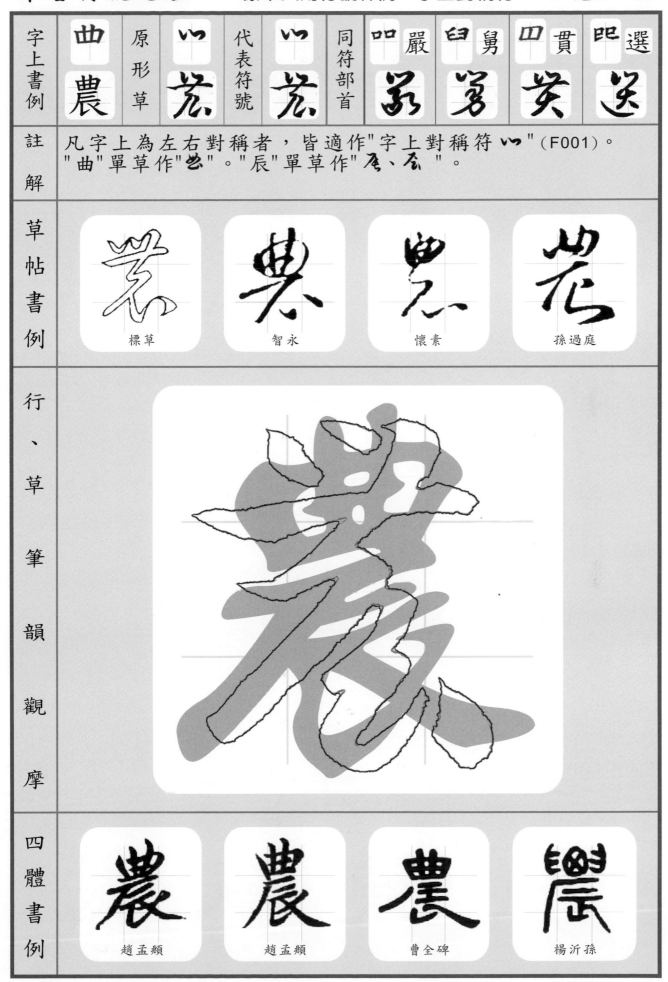

標草　　智永　　懷素　　孫過庭

行、草筆韻觀摩

四體書例

農　農　農　農
趙孟頫　　趙孟頫　　曹全碑　　楊沂孫

字上書例	叩 原形草	ㄓ 代表符號	ㄓ 同符部首	興 興	學 學	賏 嬰	瞿 懼
	嚴	弜	弜	兴	学	安	懼

註解	凡字上為左右對稱者，皆適作" 字上對稱符ㄓ "（F001）。 "敢"單草作" 弘 "（B071）。

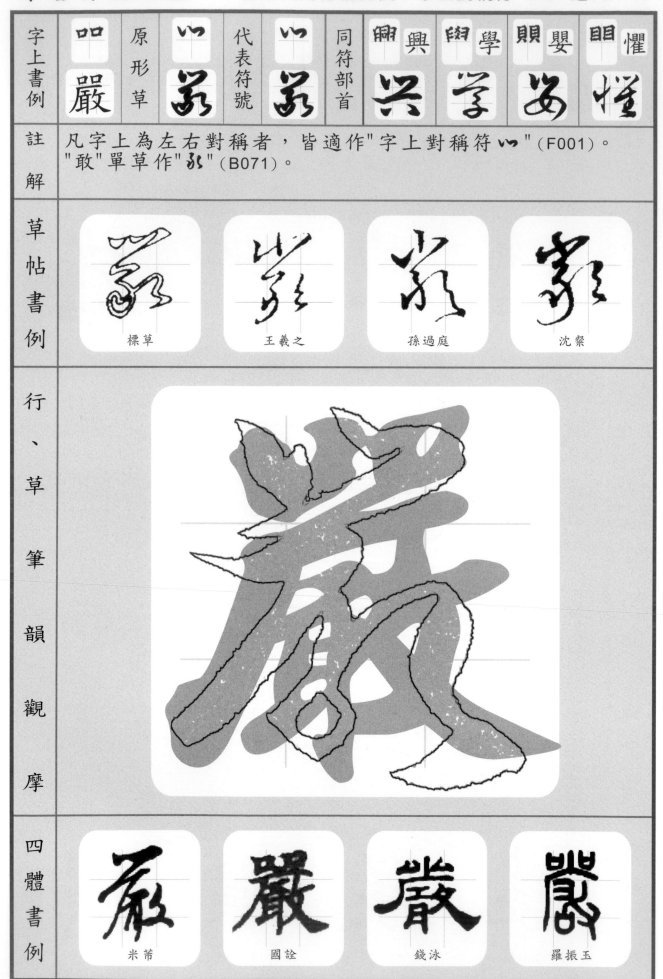

草帖書例

標草　　　王羲之　　　孫過庭　　　沈粲

四體書例

米芾　　　國詮　　　鑁泳　　　羅振玉

字上書例	巛 巢	原形草	ⅳ 業	代表符號	ⅳ 業	同符部首	竹 策 業	炊 營 営	ⅶ 業 罘	田 留 刃

註解　凡字上為左右對稱者，皆適作"字上對稱符 ⅳ"（F001）。
"果"單草作"果"。

草帖書例

王羲之	陳淳	陳基	饒介

行、草筆韻觀摩

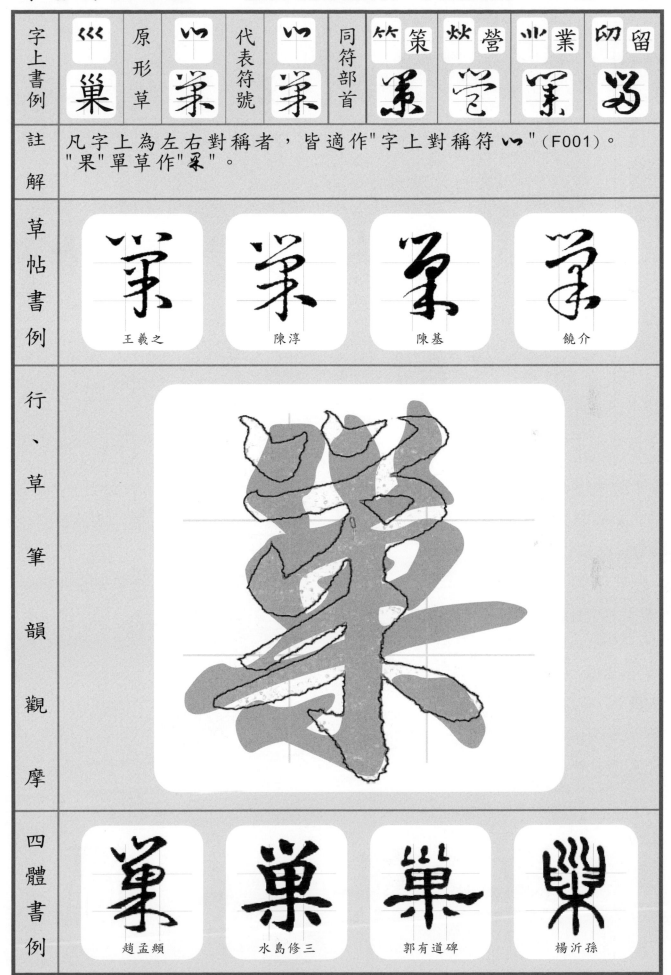

四體書例

趙孟頫	水島修三	郭有道碑	楊沂孫

字上書例	灬 無	原形草	ⅼ」 學	代表符號	ⅼ」 學	同符部首	鄉響 署	賏嬰 安	舉學 學	�æ興 兴

註解

凡字上為左右對稱者，皆適作"字上對稱符 ⅼ」"（F001），
"灬"為字下對稱符作"ⅼ」"常省為一筆作"一"（F035）。
"無"作"學"，其下部形變異於符規，宜熟識。

草帖書例

| 標草 | 王羲之 | 王羲之 | 索靖 |

行、草筆韻觀摩

四體書例

| 唐寅 | 柳公權 | 唐玄宗 | 鄧石如 |

字上書例	原形草	代表符號	同符部首	貫	農	懼	業
臼 舅	ㅛ 舅	ㅛ 舅	罒	曲	目	业	
				鼡	花	懼	罜

註解	凡字上為左右對稱者，皆適作"字上對稱符 ㅛ"（F001）。 "男"單草作"舅"。

草帖書例

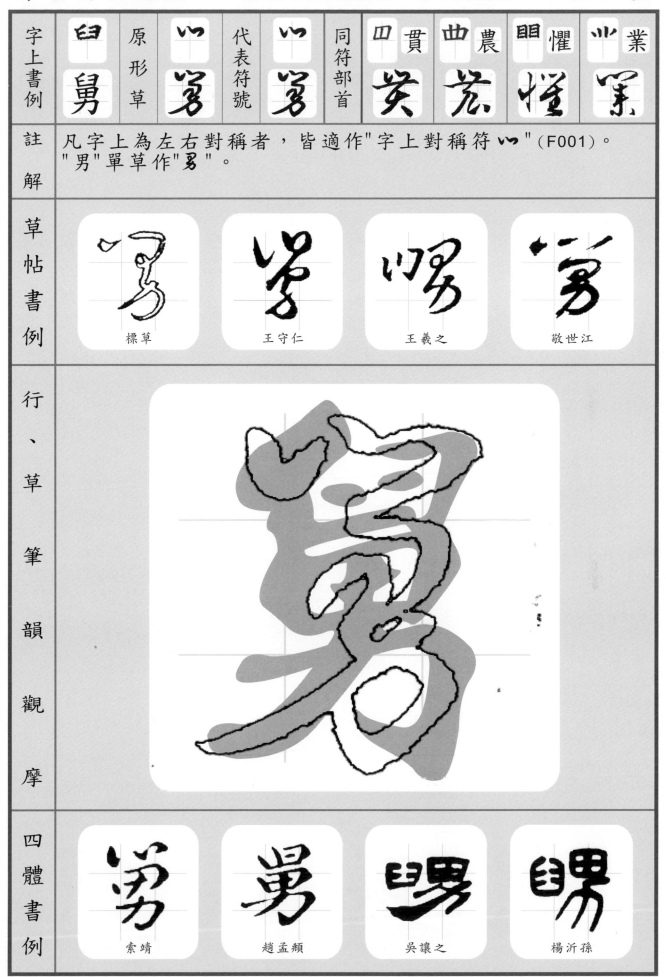

標草　　　　王守仁　　　　王羲之　　　　敬世江

行、草筆韻觀摩

四體書例

索靖　　　　趙孟頫　　　　吳讓之　　　　楊沂孫

字上書例	選	原形草	選	代表符號	選	同符部首	竹 策 策	炊 營 營	學 學 學	興 興 興

註解	凡字上為左右對稱者，皆適作"字上對稱符ㄣ"（F001）。 "辶"作"乀"（E003）。"巽"單草作"羣"，標草簡作"兴"。

草帖書例

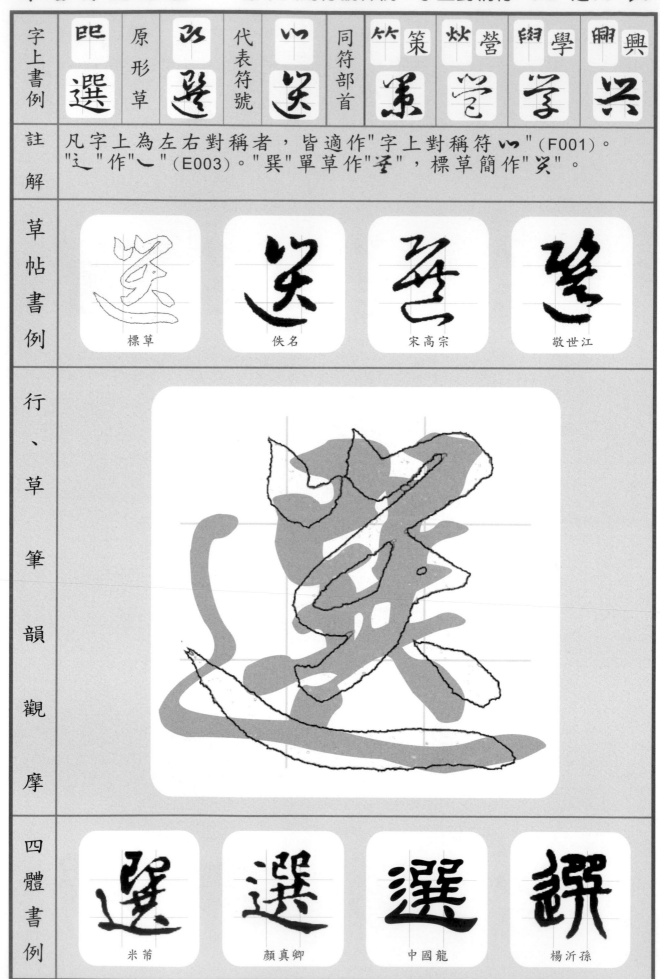

標草　　　　佚名　　　　宋高宗　　　　敬世江

行、草筆韻觀摩

四體書例

米芾　　　　顏真卿　　　　中國龍　　　　楊沂孫

字上書例	四貫 原形草	⺍笑 原形草	⺍笑 代表符號	⺍笑 同符部首	瞿懼懽	賏嬰 娿	學學 學	⺌業 筆

註解　凡字上為左右對稱者，皆適作"字上對稱符 ⺍ "（F001）。
"貝"作"⺜"，於左部時作" ⻐ "如"賤 ⻐ "（B034）。

草帖書例

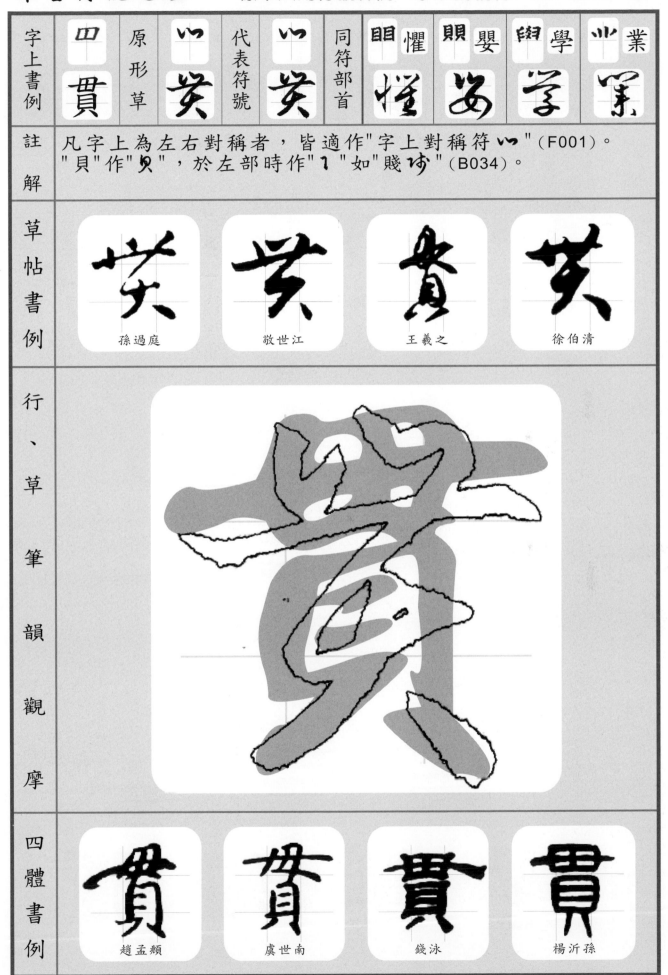

孫過庭　　　敬世江　　　王羲之　　　徐伯清

行、草筆韻觀摩

四體書例

趙孟頫　　　虞世南　　　錢泳　　　楊沂孫

字上書例	鄉響 原形草	ᴎ 代表符號	ᴎ 同符部首	血無	巴選	曲農荒	四貫

註解

凡字上為左右對稱者，皆適作"字上對稱符ᴎ"（F001）。
"鄉"作"ᴎ"。"音"作"音"，於左部時作"主"如"韻韰"（B052）

草帖書例

王寵	孫過庭	陳淳	王鐸

行、草筆韻觀摩

四體書例

蘇軾	虞世南	吳讓之	鄧石如

左右書例	原形草	代表符號	同符部首	微	徹	街	衝
行衛	丷衞	丷衞	衞	役衞	役衞	行衞	行衞

註解

左部〝彳〞標草作〝丨〞（B002）。
〝韋〞單草作〝书〞。
右部〝丁〞亦作〝づ〞，如〝衡彳、術术〞（C004）。

草帖書例

標草	宋高宗	王鐸	徐伯清

行、草筆韻觀摩

四體書例

董其昌	鍾紹京	顧藹吉	楊沂孫

左右書例	彳微	原形草	彳彡	代表符號	彳彡	同符部首	行 衛	行 衝	行 銜	彳徹

註解

"彳"作"丨"（B002）。

"屵"作"牛"，與"半、帇、釆、夆"等同符（B045）。

"攵"亦作"ㄗ"，如"收收"（C006）。

草帖書例

標草	智永	孫過庭	趙炅

行、草筆韻觀摩

四體書例

王羲之	趙構	鈕樹玉	鄧石如

F-018

字中書例	原形草	代表符號	同符部首				
人人 巫	巫	巫	絲 慈	爻爻 爽	小 迹	絲 變	
			慈	爽	逃	复	

註解

凡字中部首形為左右對稱者，皆適作"字中對稱符ㄣㄥ"。

如"人人、幺幺、絲、爻爻、小、絲、罒"屬之。

此符用於字中常省為兩點"ㄣㄥ"，如"稟稟"作"稟"。

亦有連成一線作"一"者如"迹逃作迂"、變复作复"。

草帖書例

| 標草 | 草書韵會 | 懷素 | 敬世江 |

行、草筆韻觀摩

四體書例

| 文徵明 | 顏真卿 | 吳睿 | 金石篆 |

字中書例	原形草	代表符號	同符部首				
絲慈	慈	慈	爽爽	小迹 迄	絲變 夒	如儉	

註解：凡字中為左右對稱者，皆適作"字中對稱符ᴗ˞"（F019）。
"心"作"⌣"，用於字下常連成一線作"一"，如"慈作慈"

草帖書例

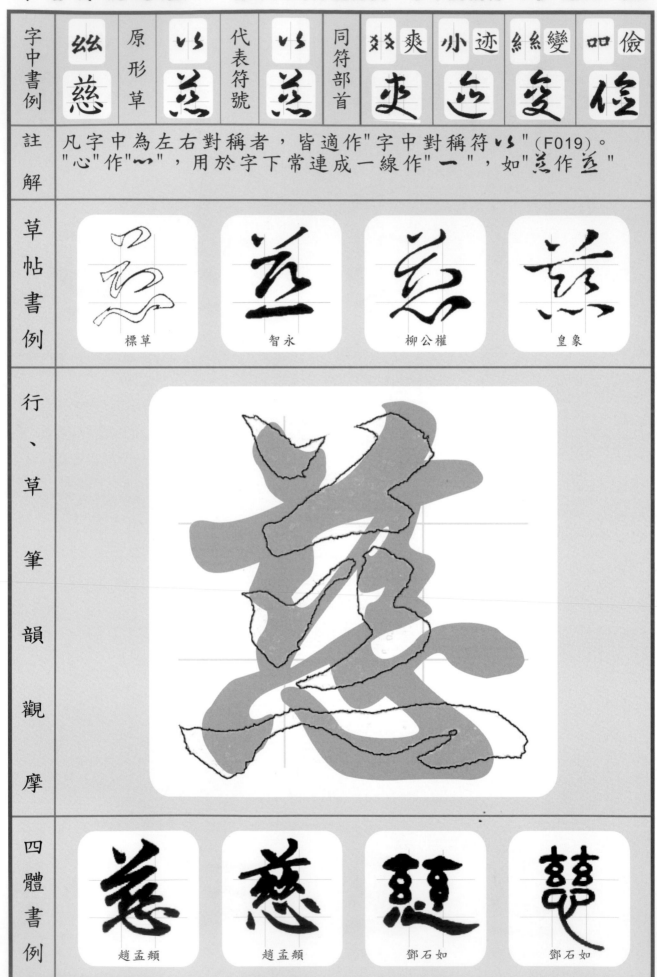

標草　智永　柳公權　皇象

行、草筆韻觀摩

四體書例

趙孟頫　趙孟頫　鄧石如　鄧石如

字中書例	原形草	代表符號	同符部首	小迹	絲變	叩劍	回壇
爽	夾	夾	夾	迹	爰	緐	壇

註解	凡字中為左右對稱者，皆適作"字中對稱符 ʋ∫ "（F019）。

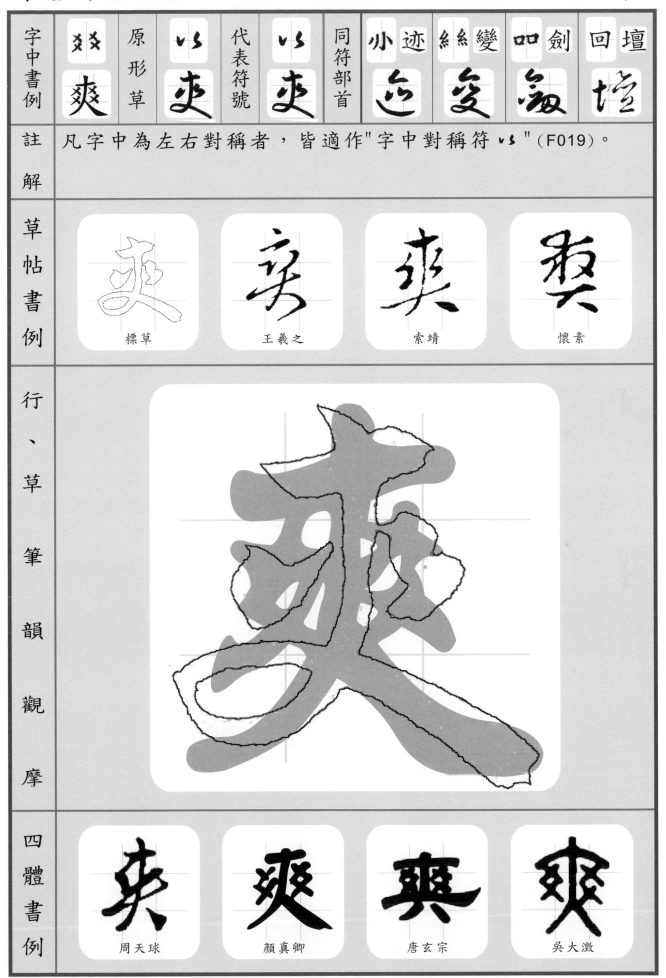

草帖書例

標草　　王羲之　　索靖　　懷素

行、草筆韻觀摩

四體書例

周天球　　顏真卿　　唐玄宗　　吳大澂

字中書例	小迹	原形草	ㄴㄣ辵	代表符號	ㄴㄣ辵	同符部首	絲變 夒	叩儉 倹	回壇 壇	絲孿 孿

| 註解 | 凡字中部為左右對稱者，皆適作"字中對稱符ㄴㄣ"（F019）。
"亦"單草作"六"，其下"小"原形草作"小"，簡筆作"冖>一" |

草帖書例

迹	迹	迹	己
王羲之	王守仁	李世民	智永

行、草筆韻觀摩

四體書例

逐	迹	迹	跡
樓鑰	褚遂良	校官碑	楊守敬

字中書例	原形草	代表符號	同符部首				
糸糸 變	ㄣ彡 夋	ㄣ彡 夋	回 壇 壇	从 巫 玉	丝 慈 兹	𢆉 爽 爽	

註解：凡字中為左右對稱者，皆適作"字中對稱符ㄣ彡"（F019）。
"變"：字上"𡘙"作"ㄥ"。對稱"絲絲"作"ㄣ彡"，"夊"作"夂"，
三部形聯作"夋"。

草帖書例

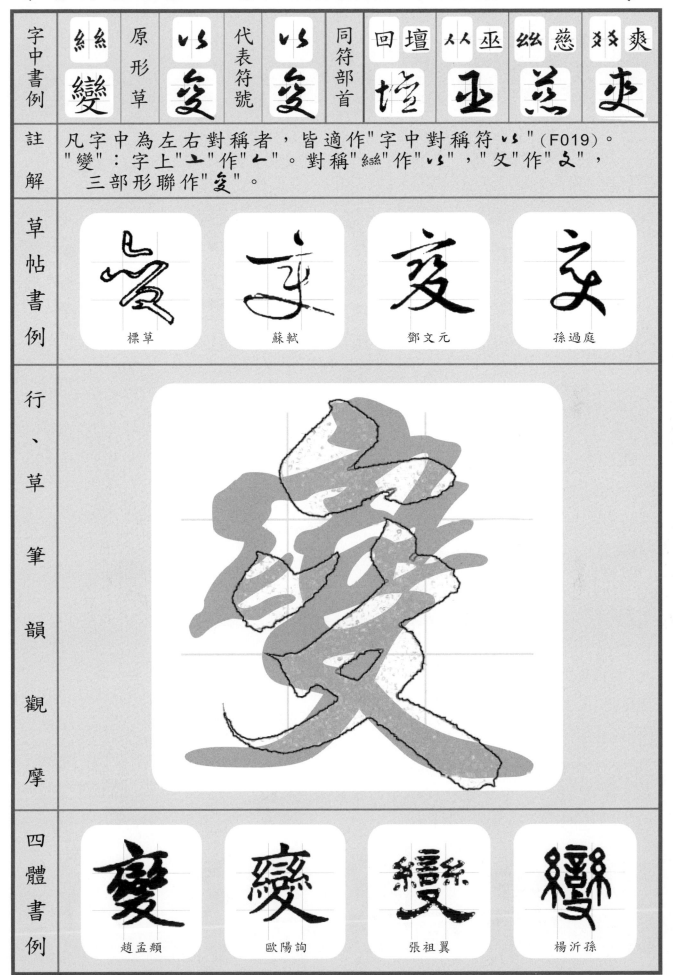

標草　　　蘇軾　　　鄧文元　　　孫過庭

行、草筆韻觀摩

四體書例

趙孟頫　　　歐陽詢　　　張祖翼　　　楊沂孫

字中書例	原形草	代表符號	同符部首				
吅 儉	ㄴ丿 儉	ㄴ丿 儉	回壇 壇	从巫 玊	絲慈 慈	小迹 迹	

註解	凡字中為左右對稱者，皆適作"字中對稱符ㄴ丿"（F019）。 "僉"單草作"全"，其字下"从"亦為對稱簡作"一"（F026）。

草帖書例

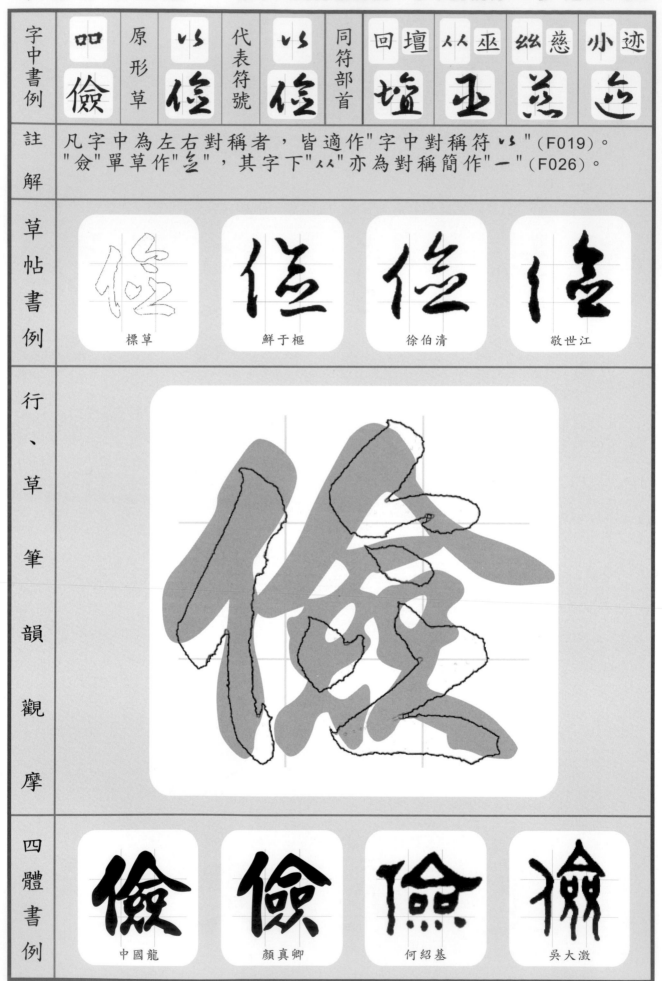

| 標草 | 鮮于樞 | 徐伯清 | 敬世江 |

行、草筆韻觀摩

四體書例

| 中國龍 | 顏真卿 | 何紹基 | 吳大澂 |

字中書例	回壇	原形草	ㄣ壇	代表符號	ㄣ壇	同符部首	从巫玉	絲慈茲	𤕫爽夾	小迹迩

註解	凡字中為左右對稱者，皆適作"字中對稱符 ㄣ "（F019）。

草帖書例

壇	壇	壇	壇
草書韵會	祝枝山	敬世江	徐伯清

行、草筆韻觀摩

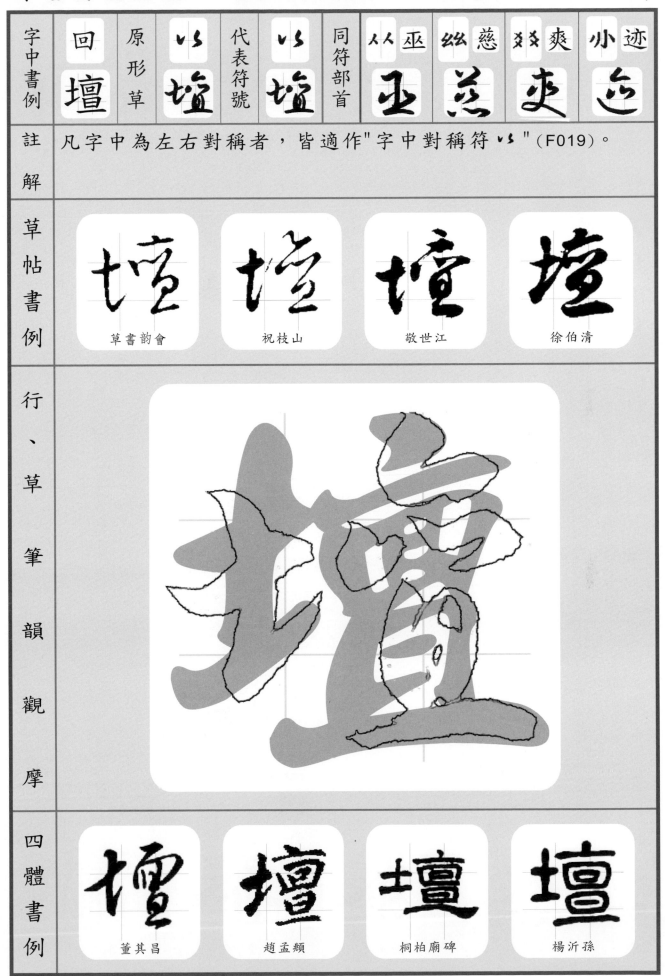

四體書例

壇	壇	壇	壇
董其昌	趙孟頫	桐柏廟碑	楊沂孫

字下書例	原形草	代表符號	同符部首			
泰	東	東	家	求	兆	繩

註解

凡字下為左右對稱者，皆適作"字下對稱符ㄣ"。

如"ㄥ、ㄥ、ㄥ、ㄥ、臼、罒、小、絲、比、灬、心、分、儿、㠯小、吅、昍、聑、轟、林、㳉、砳、矗、蟲、姦、畕、鑫、犇"皆屬之。

"夫"之草符於"泰東、奉李"習作"ㄥ"，於"春秦、秦壽"習作"圭"。

草帖書例

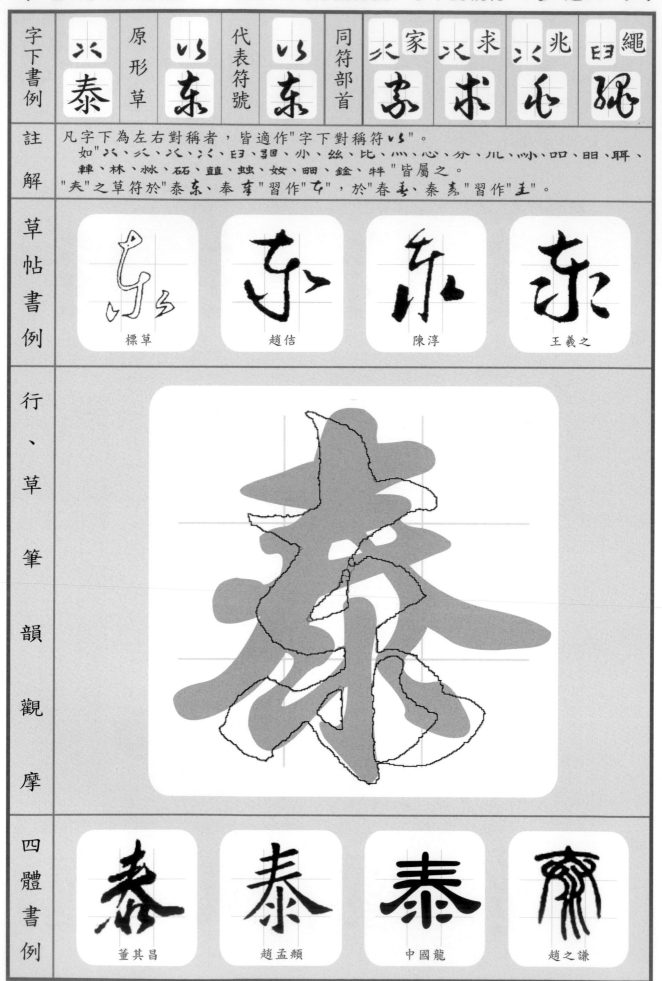

標草　趙佶　陳淳　王羲之

行、草筆韻觀摩

四體書例

董其昌　趙孟頫　中國龍　趙之謙

字下書例	灬家	原形草	ㄥ家	代表符號	ㄥ家	同符部首	灬求	灬兆	ㅌㅌ繩	龜黽

註解　凡字下為左右對稱者，皆適作"字下對稱符ㄥ"（F026）。
"豕"單草作"ろ"，於左部作"ろ"如"豬豭"（B066）。

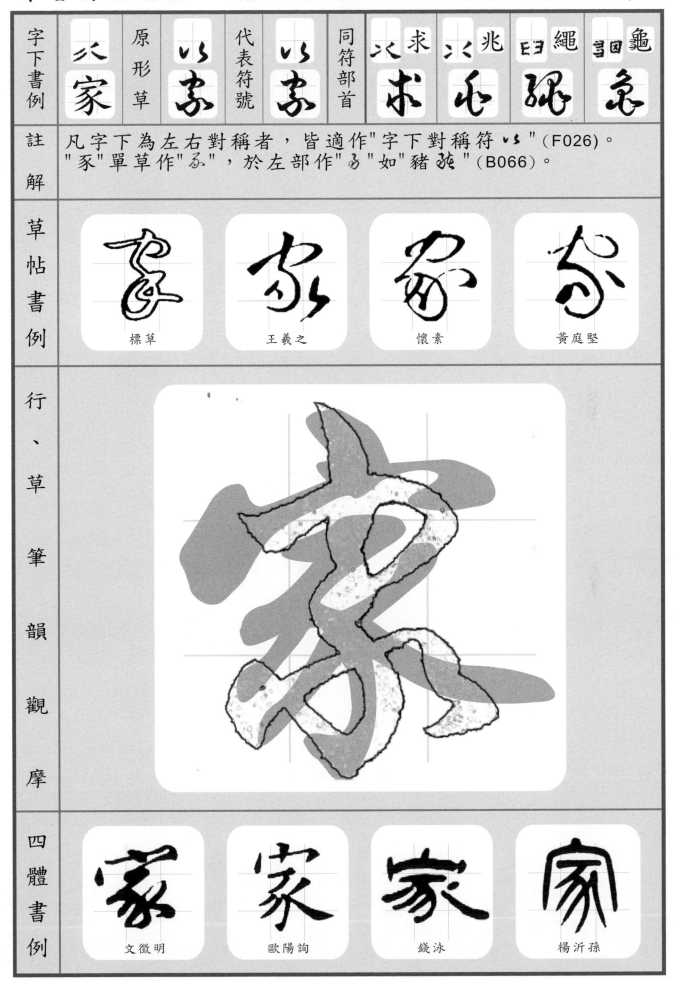

草帖書例

標草　　王羲之　　懷素　　黃庭堅

四體書例

文徵明　　歐陽詢　　錢泳　　楊沂孫

字下書例	求 原形草	ㄒ求 代表符號	ㄒ求 同符部首	兆 絕 龜 亦

註解：凡字下為左右對稱者，皆適作"字下對稱符 ㄒ"（F026）。
"求"草書習自右向左起筆，無須補點，如"犬"作"ㄡ"亦同。

草帖書例

標草　　黃庭堅　　敬世江　　徐伯清

行、草筆韻觀摩

四體書例

黃庭堅　　歐陽通　　中國龍　　說文解字

字下書例	原形草	代表符號	同符部首	繩	龜	小 亦	滋
兆	兆	兆	孫	急	点	浩	

註解　凡字下為左右對稱者，皆適作"字下對稱符 ▽ "（F026）。
"兆"字中"儿"作" ι "，以"儿"之左筆移位至" ι "之上筆也。

草帖書例

兆	兆	兆	兆
韓道亨	敬世江	皇象	陳道復

行、草筆韻觀摩

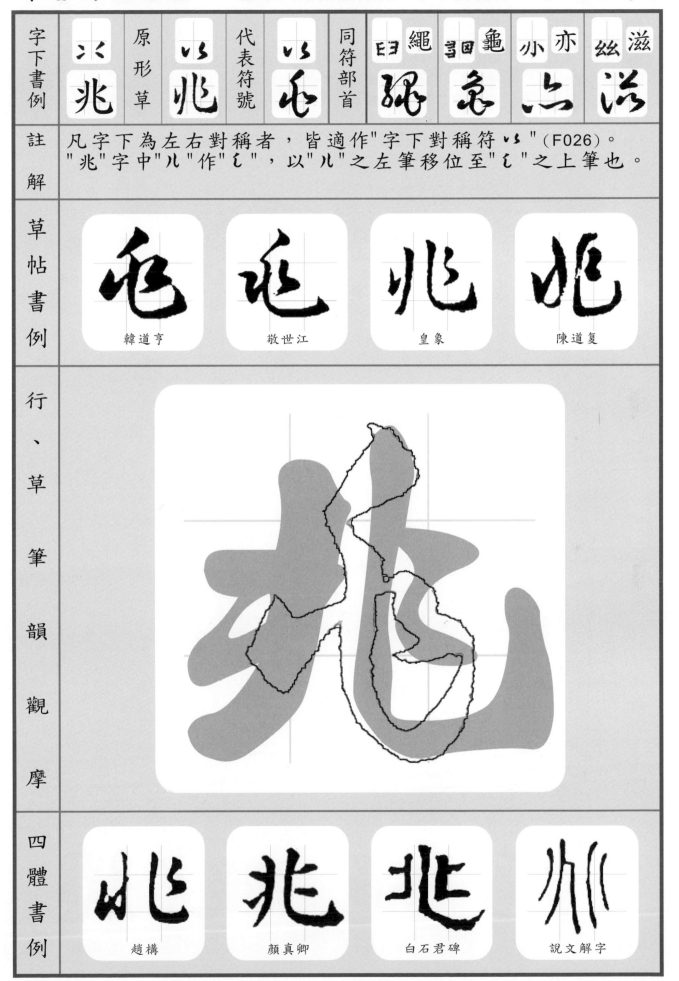

四體書例

兆	兆	北	兆
趙構	顏真卿	白石君碑	說文解字

字下書例	ⴹ∃ 繩	原形草	ᴗノ 弡	代表符號	ᴗノ 弡	同符部首	龜 黽 鼂	小 ⣀ 亦	絲 滋 滋	比 昆 ⴹ∃

註解	凡字下為左右對稱者，皆適作"字下對稱符ᴗノ"（F026）。 左部"糸"標草作"ろ"（B060）。

草帖書例	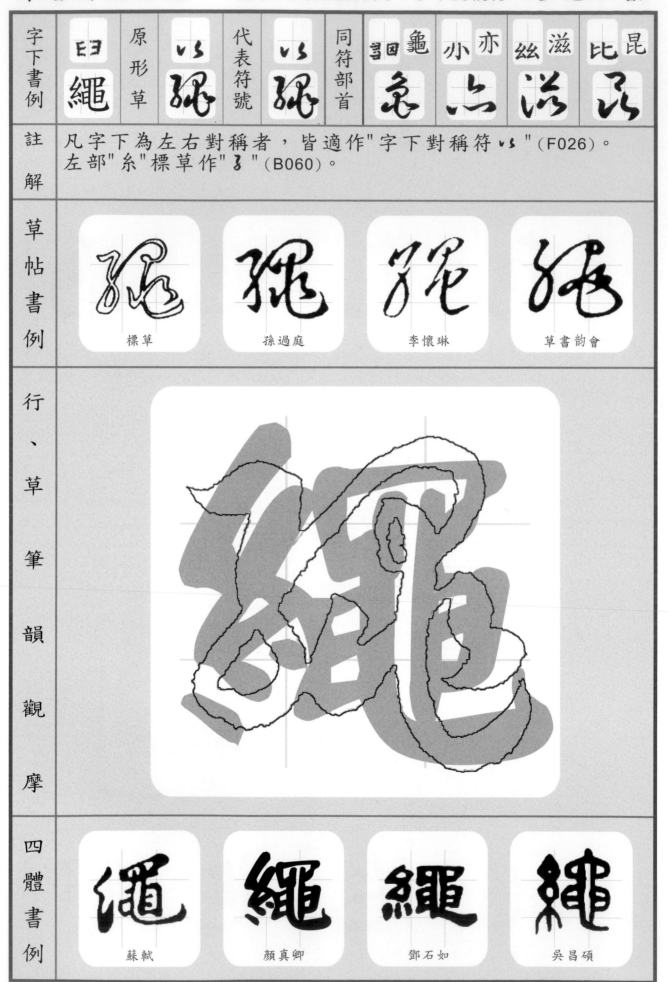 標草　　孫過庭　　李懷琳　　草書韵會

行、草筆韻觀摩	繩

四體書例	蘇軾　　顏真卿　　鄧石如　　吳昌碩

字下書例	原形草	代表符號	同符部首	亦小	滋絲	昆比	亦小
龜	龜	龜		点	滋	昆	点

註解　凡字下為左右對稱者，皆適作 "字下對稱符 ㄈ"（F026）。

草帖書例

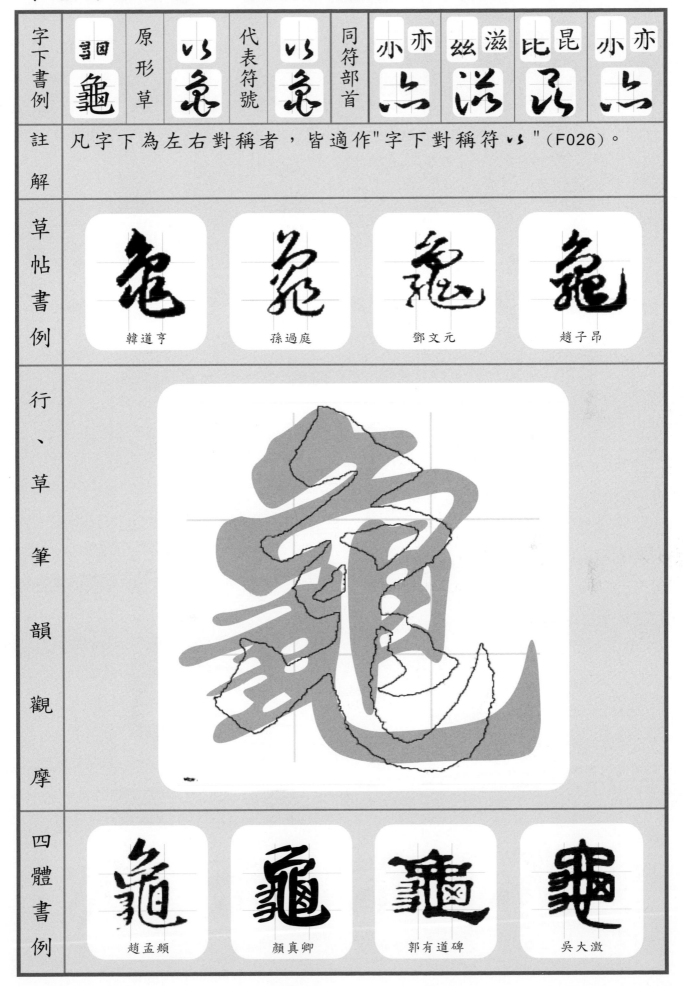

韓道亨　　孫過庭　　鄧文元　　趙子昂

行、草筆韻觀摩

四體書例

趙孟頫　　顏真卿　　郭有道碑　　吳大澂

字下書例	原形草	代表符號	同符部首	絲滋	比昆	氺求	川荒
小亦	小示	ㄴㄞ		洿	昆	求	荒

註解	凡字下為左右對稱者，皆適作"字下對稱符 ㄴㄞ "（F026）。 "小"原形草作"小"，簡筆作"ㄴㄞ＞ㄴㄞ＞一"。

草帖書例				
	韓道亨	懷素	趙孟頫	智永

行、草筆韻觀摩

四體書例				
	王鐸	國詮	張祖翼	吳大澂

字下書例	絲滋	原形草	ㄣ滋	代表符號	ㄣ滋	同符部首	比昆 民	曰繩 絚	爪荒 芸	ㄒ絲 絲

註解	凡字下為左右對稱者，皆適作"字下對稱符ㄣ"（F026）。

草帖書例	滋	滋	滋	滋
	標草	空海	孫過庭	敬世江

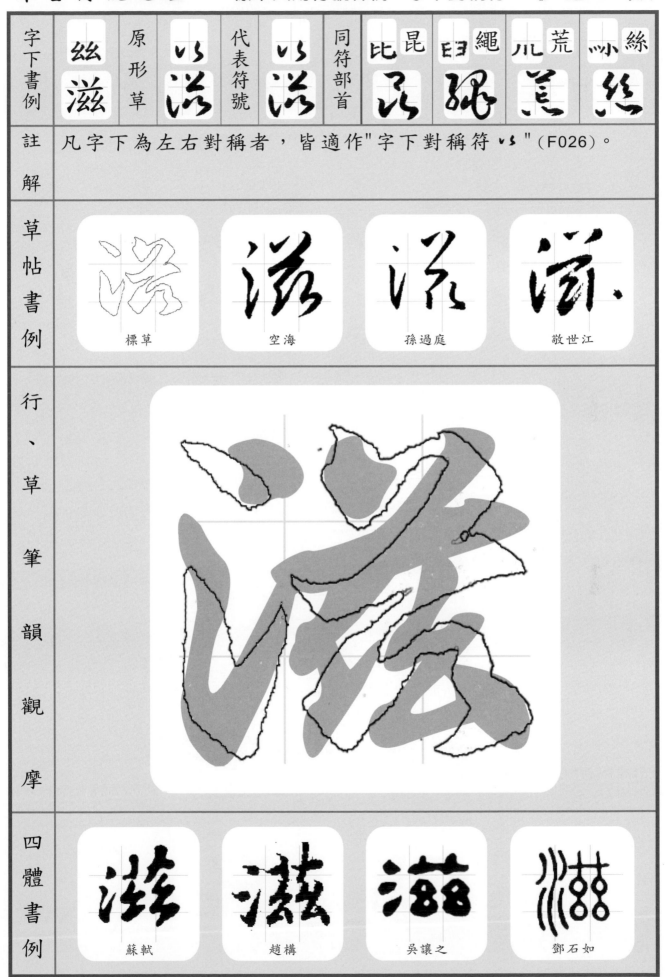

行、草筆韻觀摩				

四體書例	滋	滋	滋	滋
	蘇軾	趙構	吳讓之	鄧石如

字下書例	比昆	原形草	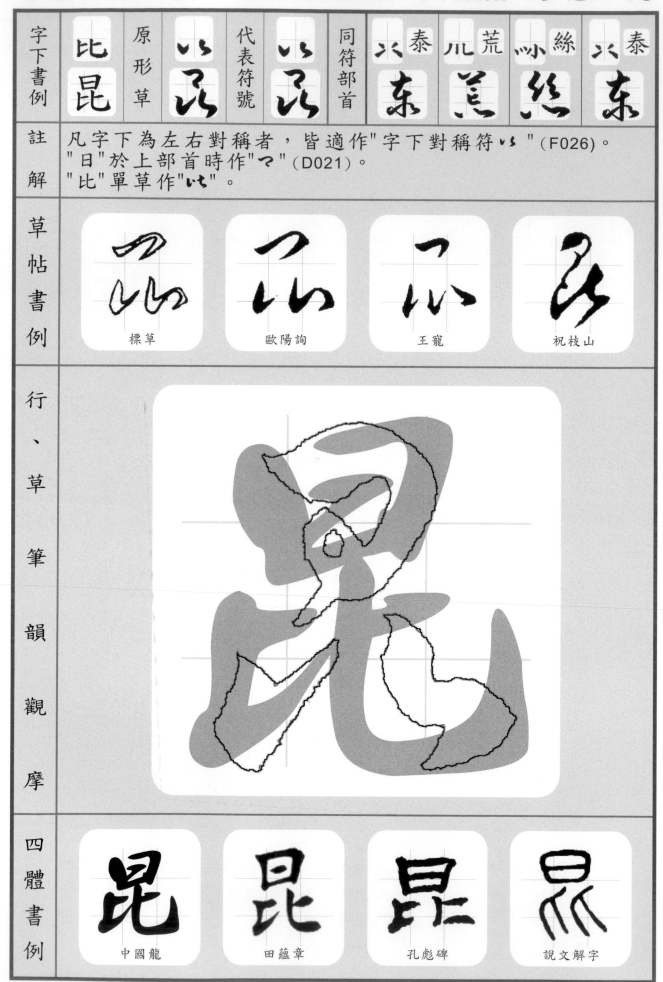	代表符號		同符部首	泰 秦	荒 芒	絲 絲	泰 秦

註解　凡字下為左右對稱者，皆適作"字下對稱符 ↄↄ "（F026）。
　　　"日"於上部首時作"マ"（D021）。
　　　"比"單草作"ↄↄ"。

草帖書例

標草　　　　歐陽詢　　　　王寵　　　　祝枝山

行、草筆韻觀摩

四體書例

中國龍　　　　田蘊章　　　　孔彪碑　　　　說文解字

字下書例		原形草	代表符號	同符部首	兆	泰	家	求
儿荒								

註解：凡字下為左右對稱者，皆適作"字下對稱符 ﾚﾉ "（F026）。上部"卄"作"ㄥ"（D001）。"亡"作"ﻨ"。

草帖書例

標草	歸庄	王鐸	智永

行、草筆韻觀摩

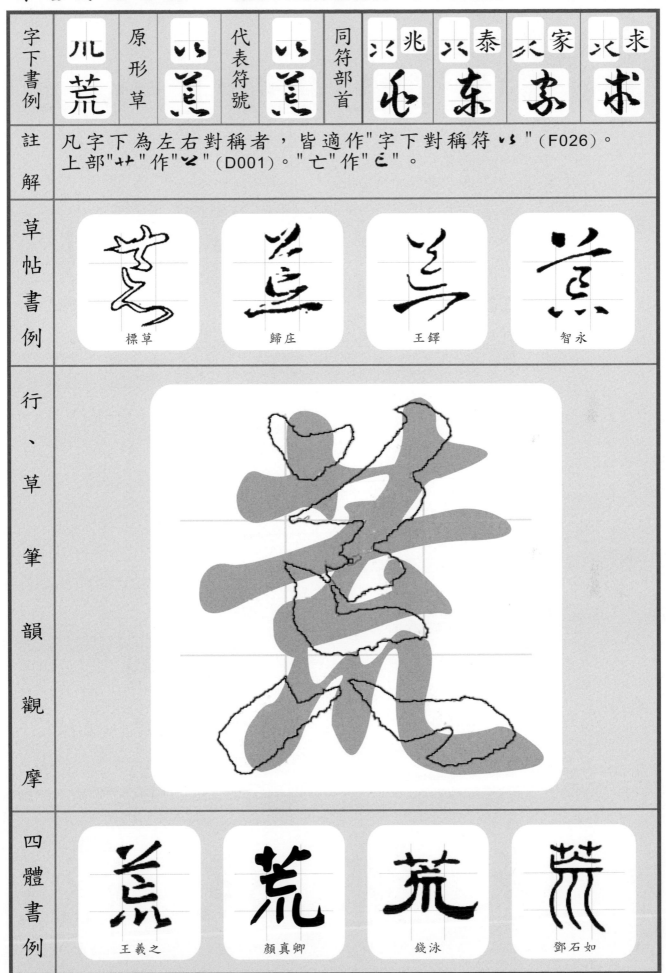

四體書例

王羲之	顏真卿	錢泳	鄧石如

字下書例	⺌絲	原形草	代表符號	同符部首	龜蟲	荒	繩	亦小

註解

凡字下部首形為左右對稱者，皆適作"字下對稱符ㄥ丨"。
"絲"：左部作"8"（B060），右部作"ふ"，原形草作"孫"。
依草符，"絲"作"ㄥ丨"（F020），"⺌"作"ㄱ、ㄴ"草符作"丛"。

草帖書例

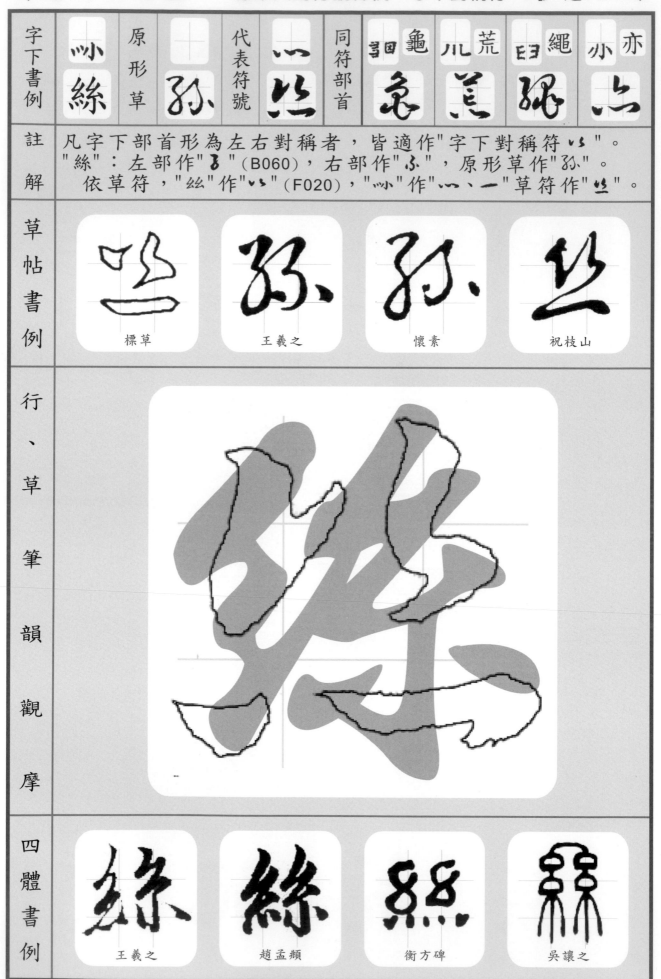

標草　　王羲之　　懷素　　祝枝山

行、草筆韻觀摩

四體書例

王羲之　　趙孟頫　　衡方碑　　吳讓之

字下書例	原形草	代表符號	同符部首	晶旧	淼㵵	森林	犇牪
口口品	ㄣ品	ㄣʒ		旧	㵵	麦	朱

註解：

凡字下部左右對稱者，皆適作"字下對稱符ㄣ"（F026）。
三同形部之合成字，其下二部必為對稱，標草作"ㄣ"。
如"品、晶、聶、轟、森、淼、磊、矗、蟲"等皆屬之。

草帖書例

標草	祝允明	宋克	顏真卿

行、草筆韻觀摩

四體書例

王羲之	顏真卿	華山廟碑	楊守敬

交筆書例	世葉	原形草	世葉	代表符號	弋葉	同符部首	戎羲羲	廿席㢉	共寒㝉	共塞室

註解 "世"單草原形作"屮"，草符作"弋"（F042）。
上部"艹"草作"丷"（D001）。

草帖書例

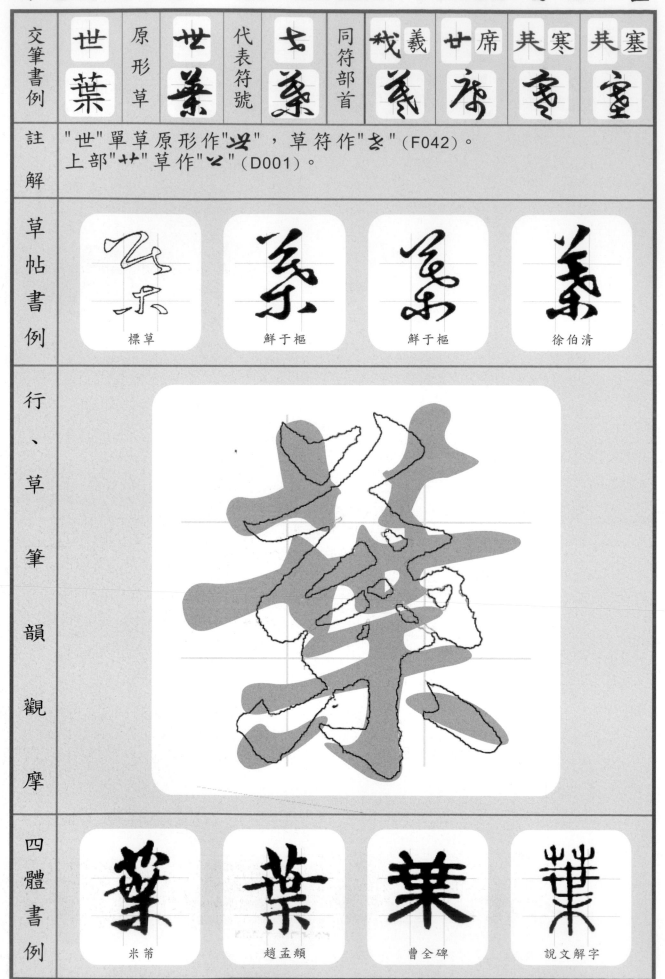

標草　　　　　鮮于樞　　　　　鮮于樞　　　　　徐伯清

行、草筆韻觀摩

四體書例

米芾　　　　　趙孟頫　　　　　曹全碑　　　　　說文解字

交筆書例	原形草	代表符號	同符部首	世 葉	廿 席	共 寒	共 塞

註解

"義"之上部"義"原形作"義"，符同"義"，草作"羔"。
　標草符作"差"，與"莫"於上部首同符，如"墓葦"（D001）。
"義"之左下部"丂"草符作"乙"（E011）。

草帖書例

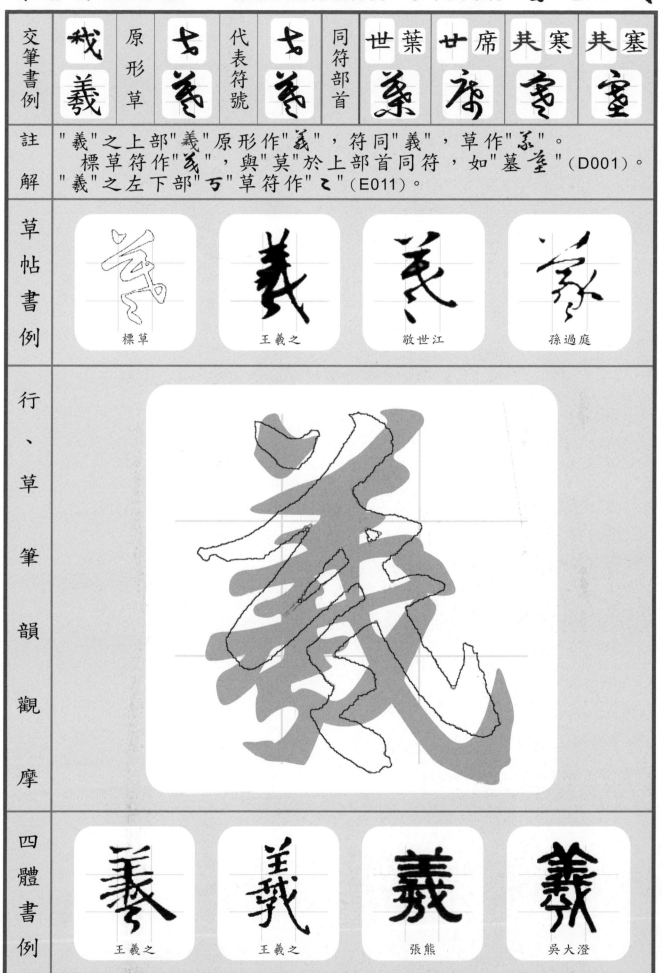

標草　　　　　　王羲之　　　　　　敬世江　　　　　　孫過庭

行、草筆韻觀摩

四體書例

王羲之　　　　　　王羲之　　　　　　張熊　　　　　　吳大澂

交筆書例	原形草	代表符號	同符部首	世葉	戈義	共寒	共塞
廿席	世席	弋席	世	葉	義	寒	塞

註解：字下 " 巾 " 作 " 少 " （E021）。

草帖書例

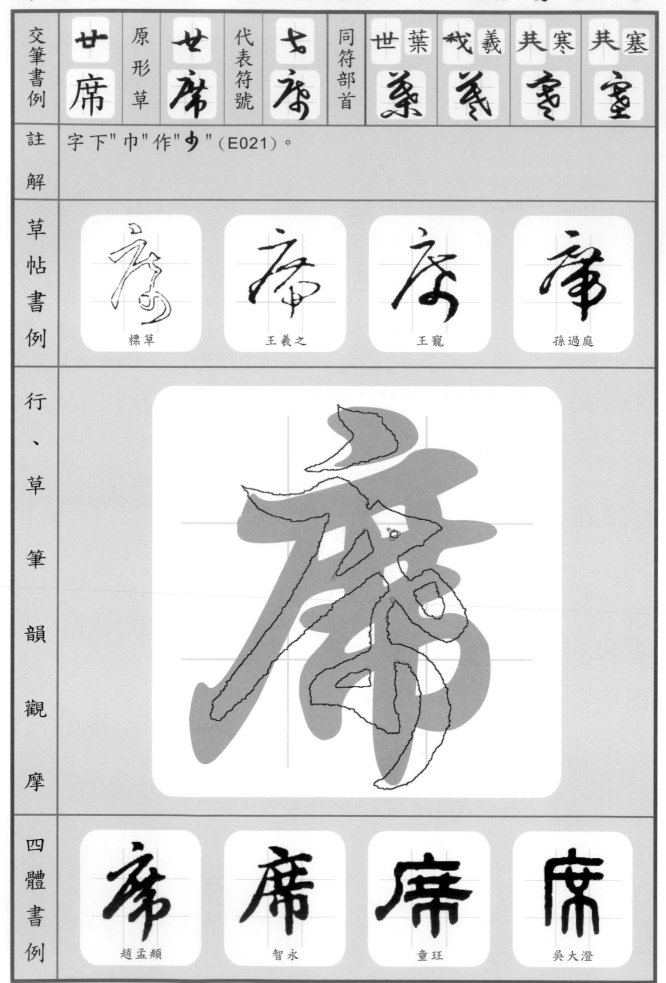

標草　　　王羲之　　　王寵　　　孫過庭

行、草筆韻觀摩

四體書例

趙孟頫　　　智永　　　童珏　　　吳大澄

交筆書例	共寒	原形草	弍宷	代表符號	弍宷	同符部首	世枽	戈義	廿席	甚塞
							枽	義	庿	窒

註解 | "寒"，碑帖例常見"宷、宨"。
標草符："共"作"弍"，如"寒宷、塞窒"皆用之，
　　　標草帖例作"乀"。並無他字適用。

草帖書例

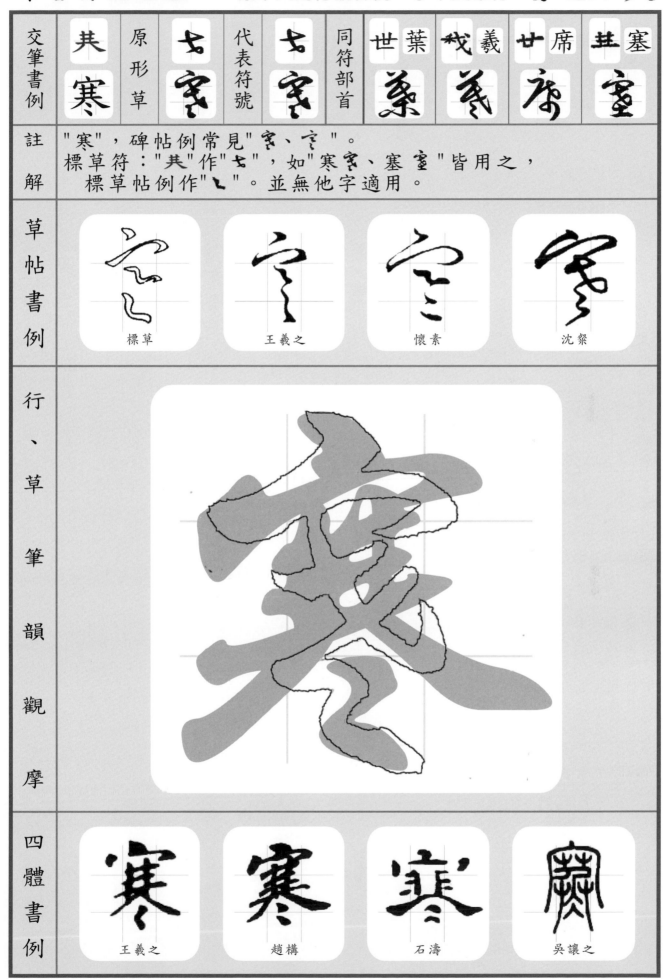

標草　　　王羲之　　　懷素　　　沈粲

行、草筆韻觀摩

四體書例

王羲之　　　趙構　　　石濤　　　吳讓之

交筆書例	世 原形草	世 代表符號	彐 同符部首	老	肴	遼	僥
	世	世	彐	老	肴	遼	侥
註解							
草帖書例							

標草　　　蔡松年　　　趙子昂　　　徐伯清

| 行、草筆韻觀摩 | |

| 四體書例 | |

王獻之　　　智永　　　吳昌碩　　　吳大澄

交筆書例	耂老	原形草	耂老	代表符號	弌き	同符部首	羊肴 き	大遼 遠	垚僥 侥	埊墳 埕

註解：字下 " ヒ " 草作 " ㇄ "（E010）。

草帖書例

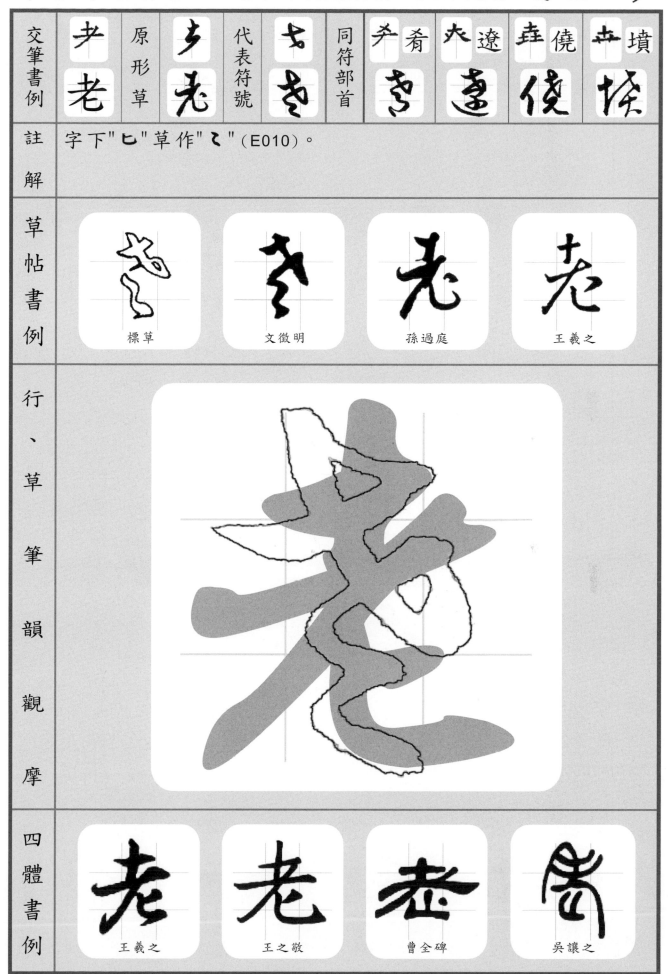

標草　　　文徵明　　　孫過庭　　　王羲之

行、草筆韻觀摩

四體書例

王羲之　　　王之敬　　　曹全碑　　　吳讓之

交筆書例	原形草	代表符號	同符部首	大 遼	垚 僥	卉 墳	叕 桑
				遠 俊	�		

註解
"有"單草作" "，"月"於右、下部時作" "（C067）。
"肴"原形草：上"乂"下"有"，草作" "。
"肴"標草：上"乂"下"月"，草作" "。

草帖書例

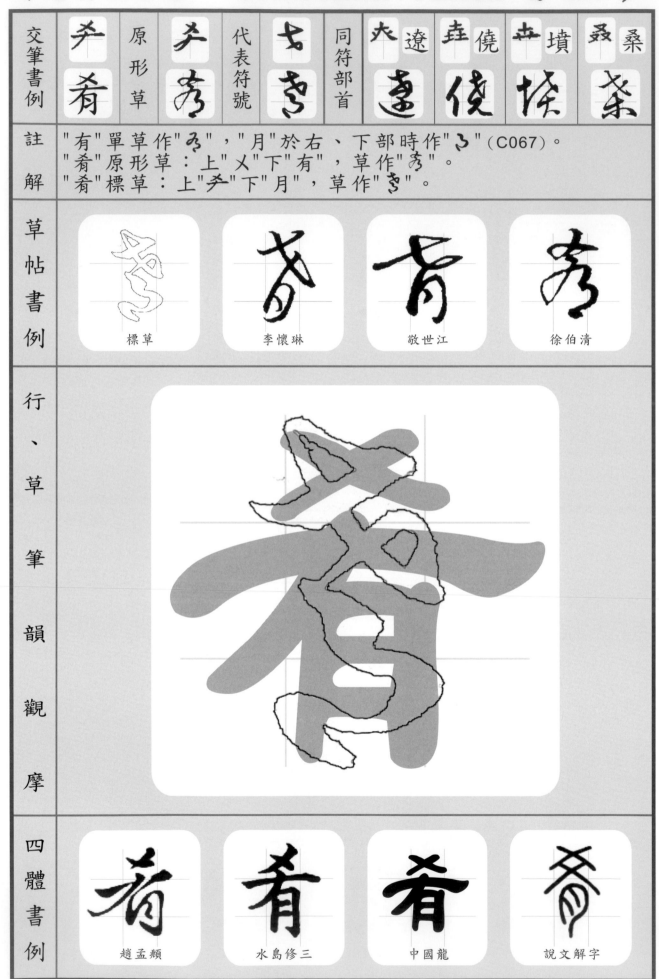

| 標草 | 李懷琳 | 敬世江 | 徐伯清 |

行、草筆韻觀摩

四體書例

| 趙孟頫 | 水島修三 | 中國龍 | 說文解字 |

交筆書例	大遼 原形草	夋筆 代表符號	𡗗遠 同符部首	堯僥僥	坴墳埃	叒桑桑	世𠀡

註解	"辶"草符作"乀"（E003）。

草帖書例

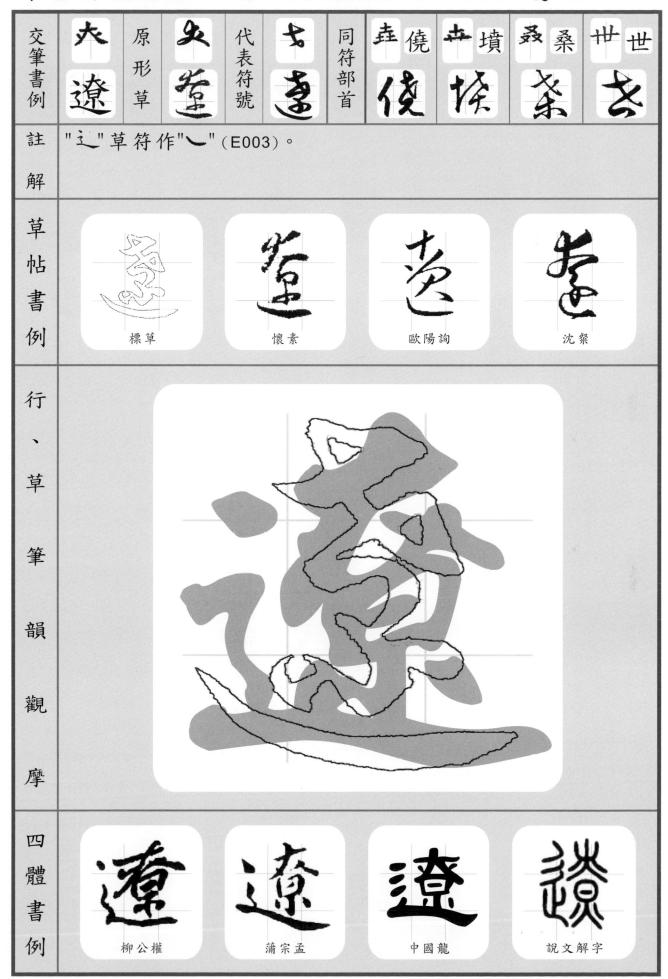

標草　　　　懷素　　　　歐陽詢　　　　沈粲

行、草筆韻觀摩

四體書例　　柳公權　　　蒲宗孟　　　中國龍　　　說文解字

交筆書例	垚僥	原形草	戋僥	代表符號	戋僥	同符部首	並 垻墻	叕 桑桑	世 世	耂 老

註解　　"堯"草法大致分為二體：一作"亳"，為沿襲慣用草體。
　　　一為上部"垚"草符作"戋"與下部"兀"形聯作"乞"。
左部"亻"草作"丨"（B001）。

草帖書例

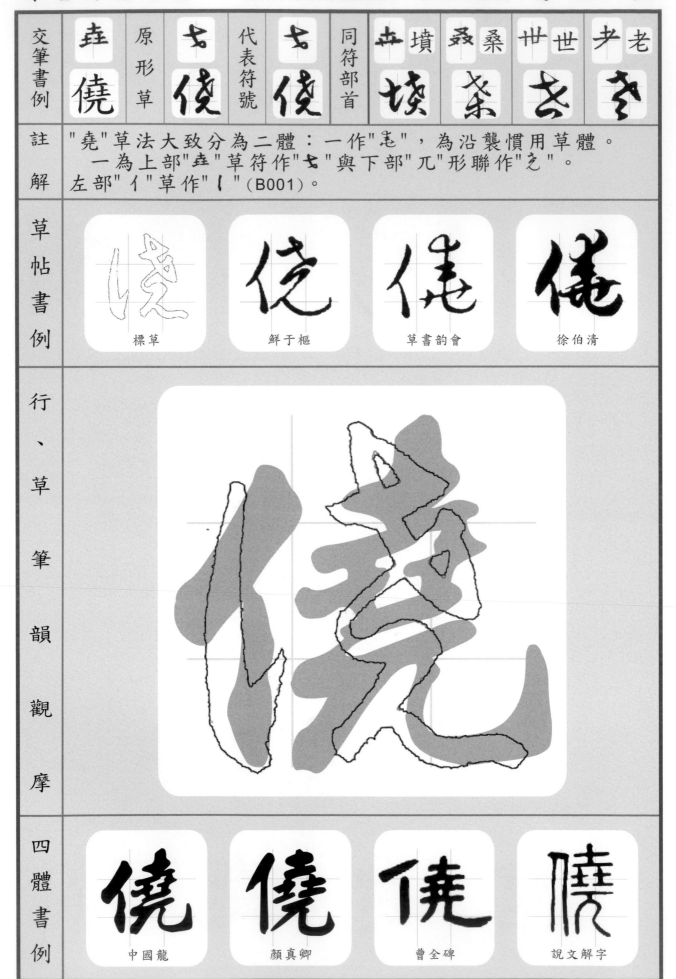

標草　　　　　鮮于樞　　　　　草書韵會　　　　徐伯清

行、草筆韻觀摩

四體書例

中國龍　　　　顏真卿　　　　　曹全碑　　　　　說文解字

交筆書例	並墳	原形草	ㄎ墳	代表符號	ㄎ墳	同符部首	叕桑 桼	卋世 圡	耂老 耂	屰肴 ㄎ

註解

"貝"單草作"貝"，用於右部首時亦同，如"鎖 銀 "、
　用於左部首時作" ㄟ "如賤 ㄐ "（B034），
　用於下部首時作" 大 "，如"賢 尖 "（B016）。

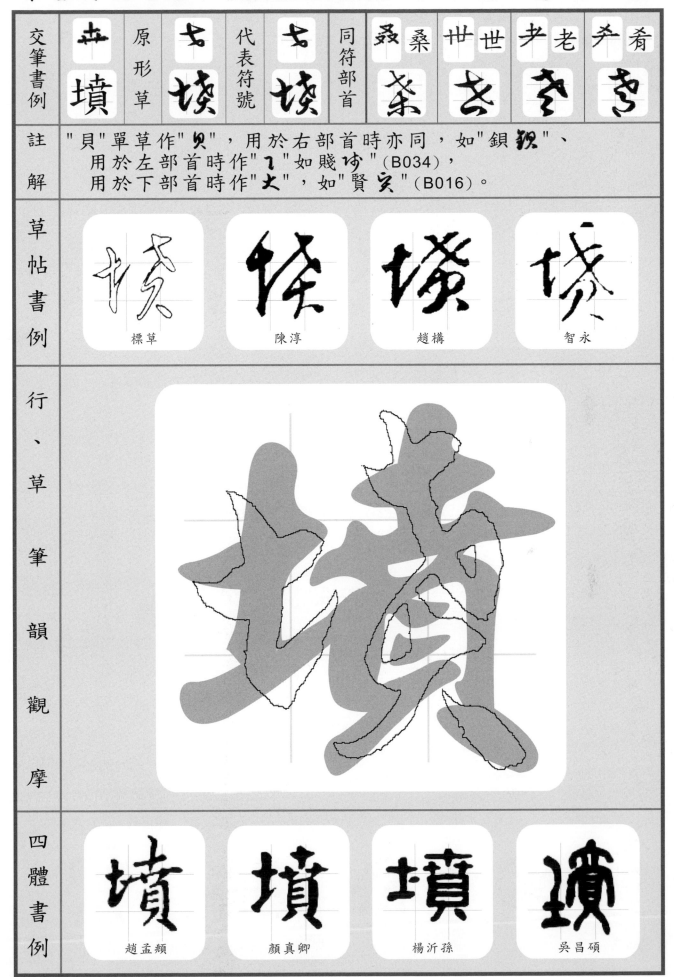

草帖書例

標草　　陳淳　　趙構　　智永

行、草筆韻觀摩

四體書例

趙孟頫　　顏真卿　　楊沂孫　　吳昌碩

交筆書例	原形草	代表符號	同符部首	世 世	耂 老	差 肴	大 遠
叒 桑		丰 枭	丰 枭	丰 枭	世 老	养	遠

註解	

草帖書例

標草　　　　祝允明　　　　王寵　　　　趙子昂

行、草筆韻觀摩

四體書例

米芾　　　　褚遂良　　　　何紹基　　　　鄧石如

右上符例	殳 原形草	又 代表符號	𝓢 同符部首	欠 盜	又 祭	丸 熟	月 盟
	盤	磐			祭		

註解：字右上通常為字之過筆，概以符號"𝓢"代之，如"殳、欠、乀、丸、月、辛、亡、又"。本符亦可省一轉作"ㄱ"，如"照皿、恐皿、望空"。
"舟"單草作"舟"，於左部草符作"彡"（B081）。"殳"於右部作"乄"如"毀毁"（C007）
"般"原形草作"船"，標草作"叙"。"皿"單草作"乙"，於下部草作"乛"。

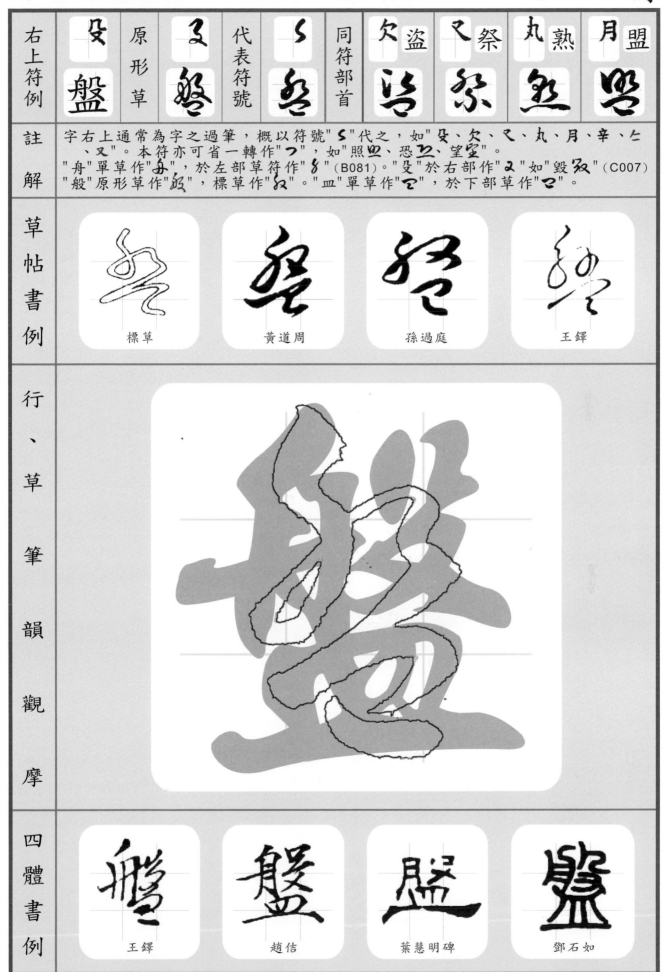

草帖書例

標草　　黃道周　　孫過庭　　王鐸

行、草筆韻觀摩

四體書例

王鐸　　趙佶　　葉慧明碑　　鄧石如

右上符例	欠盜	原形草	〜	代表符號	〜	同符部首	又祭 祭	丸熟 魚	月盟 盟	辛壁 壁

註解	字右上通為字之過筆，概以"〜"代之，如"丸、匕、又、辛、殳"亦常簡作"フ"，如"照囧、恐卫、望宝"（F049）。 "欠"作"久"，於左部作"〞"（C010）。"皿"於下部作"マ"。

草帖書例

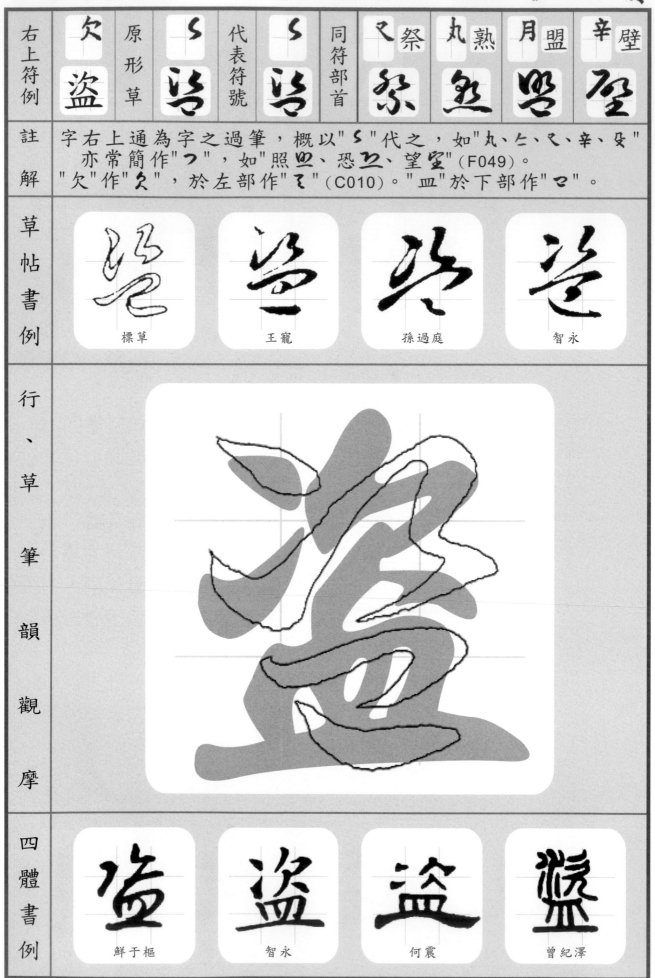

標草　　　　王寵　　　　孫過庭　　　　智永

行、草筆韻觀摩

四體書例

鮮于樞　　　　智永　　　　何震　　　　曾紀澤

右上符例	乀祭 原形草	S祭 代表符號	S祭 同符部首	丸 熟 熟	月 盟 盟	辛 壁 壁	殳 盤 盤

註解

字右上通為字之過筆，概以 " S " 代之，如 " 丸、乀、乀、辛、殳 "
亦常簡作 " フ "，如 " 照罒、恐卫、望望 "（F049）。
" 示 " 單草作 " 示 "，於左部作 " 礻 " 如 " 福福 "（B013）。

草帖書例

標草　　智永　　歐陽詢　　趙佶

行、草筆韻觀摩

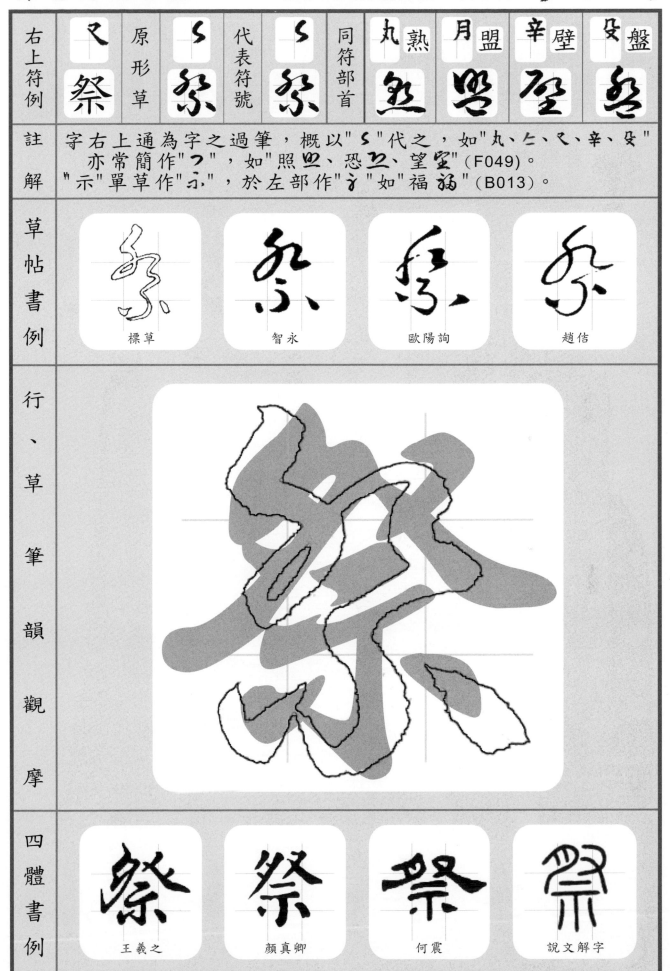

四體書例

王羲之　　顏真卿　　何震　　說文解字

右上符例	丸熟	原形草	丸執	代表符號	ㄟ丸	同符部首	月盟罒	辛壁坴	殳盤殳	仁監兴

註解	字右上通為字之過筆，概以 "ㄟ" 代之，如 "丸、仁、ㄟ、辛、殳" 亦常簡作 "ㄱ"，如 "照罒、恐ㄟ、望坖"（F049）。上左部 "享" 作 "ㄔ"（B007）。下部 "灬" 作 "ㄧ"，簡作 "一"。

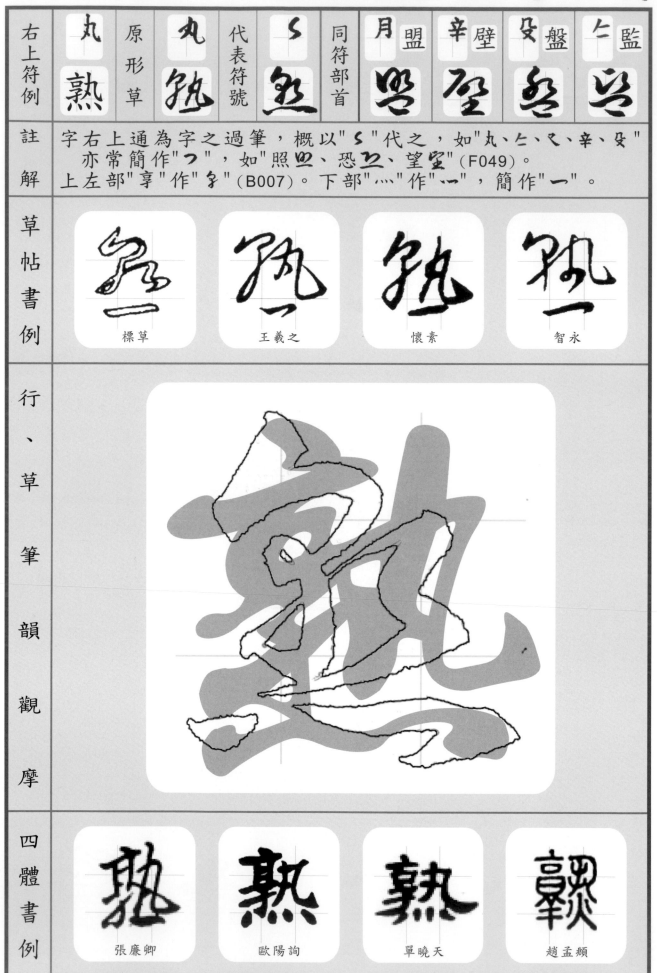

草帖書例	標草	王羲之	懷素	智永

四體書例	張廉卿	歐陽詢	單曉天	趙孟頫

行、草筆韻觀摩

右上符例	月盟	原形草	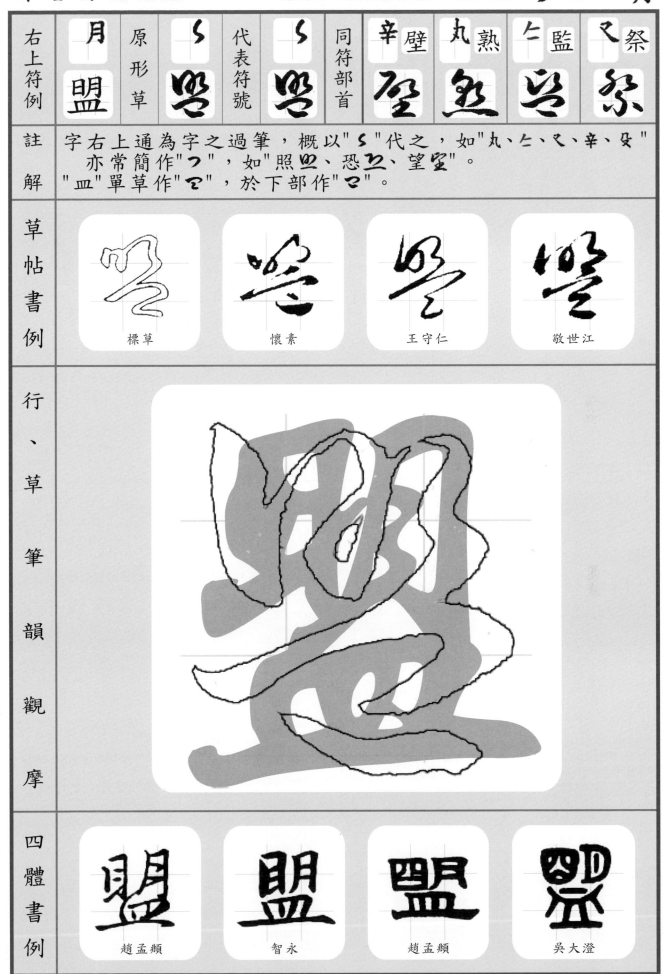	代表符號		同符部首	辛 壁	丸 熟	乇 監	又 祭

註解　字右上通為字之過筆，概以 " ⟋ " 代之，如 " 丸、乇、又、辛、殳 "
　　　亦常簡作 " ⤵ "，如 " 照罒、恐⟋、望⟋ "。
　　　" 皿 " 單草作 " ⟋ "，於下部作 " ⟋ "。

草帖書例

標草	懷素	王守仁	敬世江

行、草筆韻觀摩

四體書例

趙孟頫	智永	趙孟頫	吳大澄

右上符例	辛壁	原形草	子壁	代表符號 ら 壁	同符部首	監 亾	殳醫 滐	又祭 祭	丸熟 魚

註解	字右上常為字之過筆，概以" **ら** "代，如"監亾、祭祭、熟魚"亦常作" **フ** "，如"照旦、恐旦、望堂"(F049)。"辟"作" **碎** "，" **尸** "作" **フ** "(D011)，" **辛** "於右部作" **子** "(C033)。

草帖書例	標草	王鐸	沈粲	智永

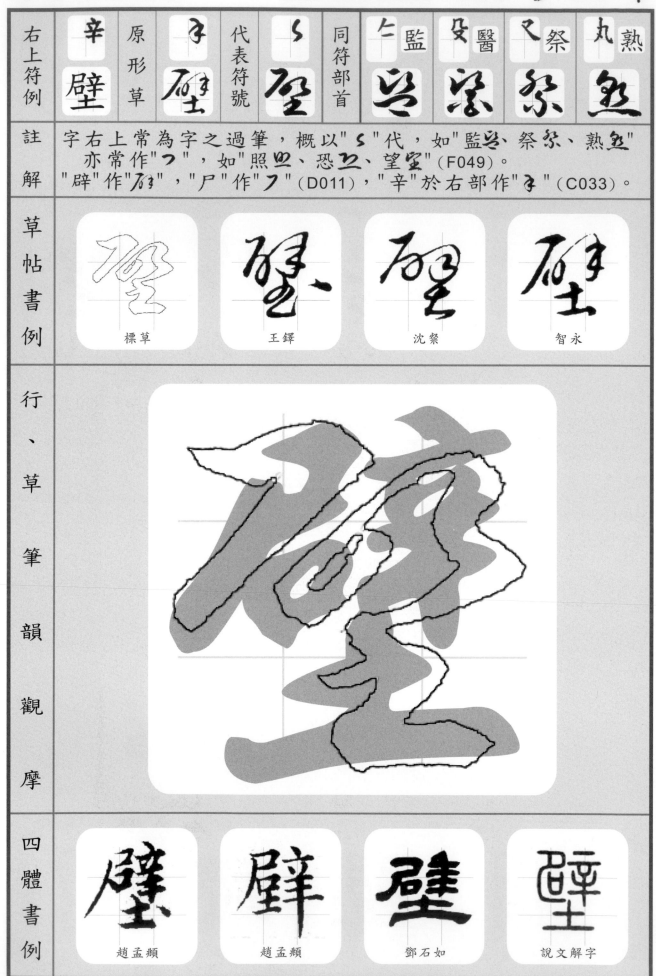

行、草筆韻觀摩			

四體書例	趙孟頫	趙孟頫	鄧石如	說文解字

右上符例	臣堅	原形草	╚堅	代表符號	╚堅	同符部首	亡望	医醫	臣監	臣賢
							望	察	監	賢

註解：
"臣"單草作"亞"，
　於左主部首時，原形草作"⺝"，常簡作"川"，標草作"讠"
如"臨作 昭、临、诿 "（B030）。

草帖書例

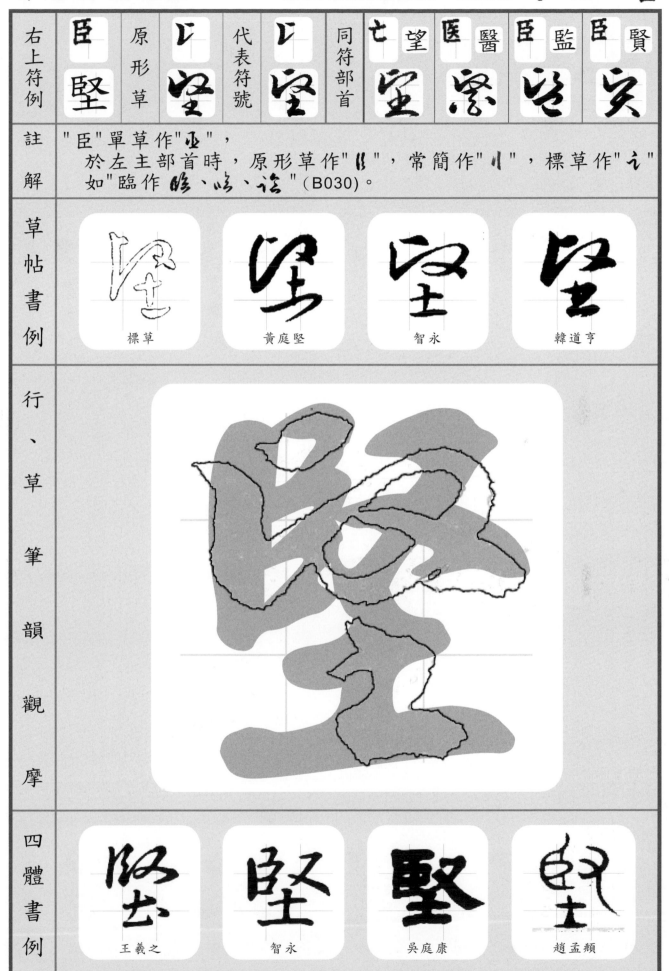

標草　　　黃庭堅　　　智永　　　韓道亨

行、草筆韻觀摩

四體書例

王羲之　　　智永　　　吳庭康　　　趙孟頫

左上符例	亡望	原形草	亡望	代表符號	乚望	同符部首	医醫 察	臣堅 堅	臣監 出	臣賢 与

註解	"亡"單草作"亡"，於右、下部時亦同，如"忙忙""芒芒"， 於左主部時作"亡"，如"眠眠"。 右上"夕"作"ら"或"つ"如"望、望"（F049）。"王"單草作"王"

草帖書例	標草	懷素	范大成	董其昌

行、草筆韻觀摩

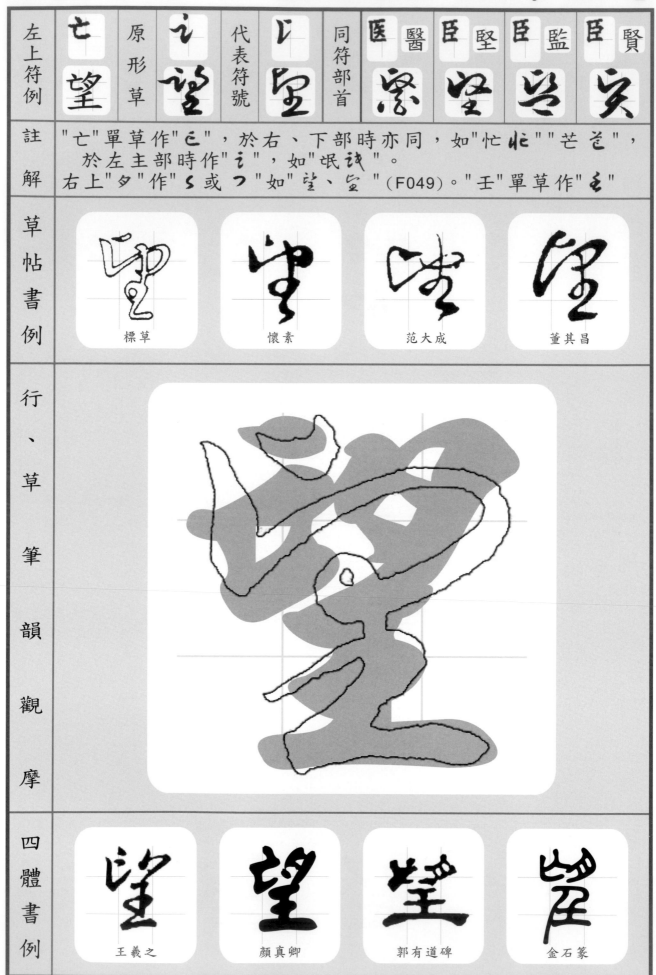

四體書例	王羲之	顏真卿	郭有道碑	金石篆

左上符例	原形草	代表符號	同符部首	堅	監	賢	望
医 醫	醫	榮		臣 堅	臣 監	臣 賢	亡 望

註解

"殳"為右主部首時作"又"，如"毀殳"（C007），
　於右上部時作"ン、ζ"，如"盤盤"（F049）。
"酉"作"亙"，於右部亦同，如"酒汜"，
　於左部首時作"石"，如"酬酬"（B063）。

草帖書例

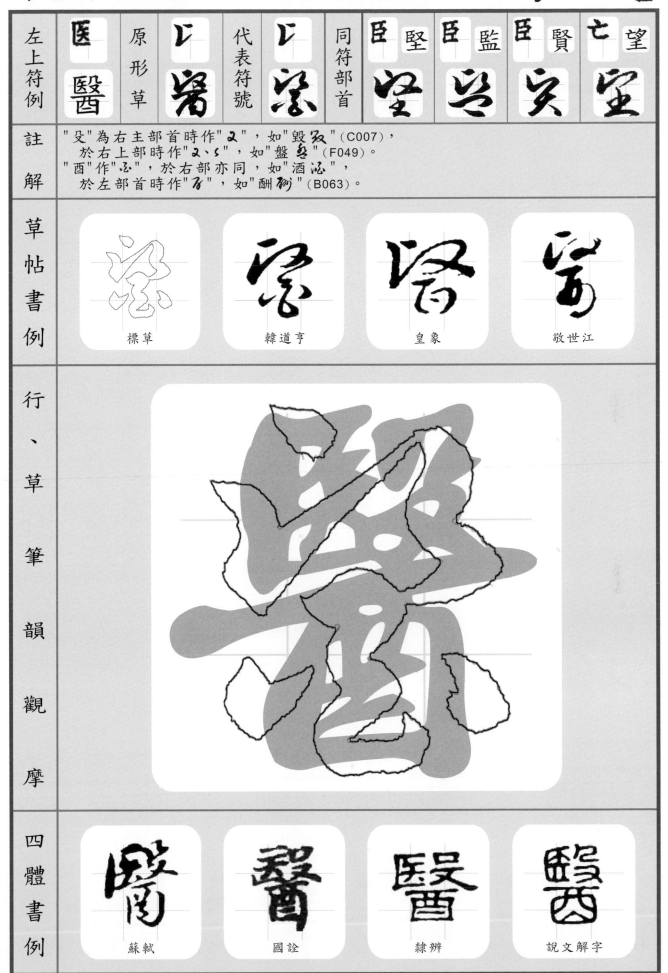

標草　　韓道亨　　皇象　　敬世江

行、草筆韻觀摩

四體書例

蘇軾　　國詮　　隸辨　　說文解字

補筆符例	土 去	同符字例	升外	民氏	神神	封封	別外	至丟	後後

註解	"土"之右補點為駐筆點，草書慣用之。

草帖書例

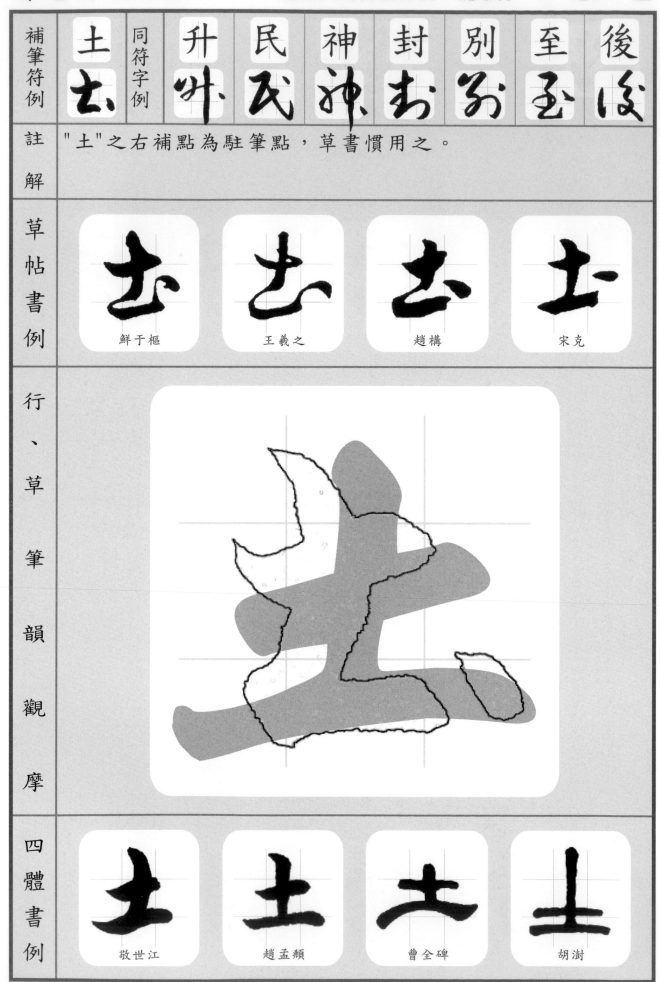

鮮于樞　　王羲之　　趙構　　宋克

行、草筆韻觀摩

四體書例

敬世江　　趙孟頫　　曹全碑　　胡澍

補筆符例	升外	同符字例	民氏	神神	封封	別另	至至	後後	龍龍

註解	"升"之右補點為駐筆點，草書慣用之。

草帖書例	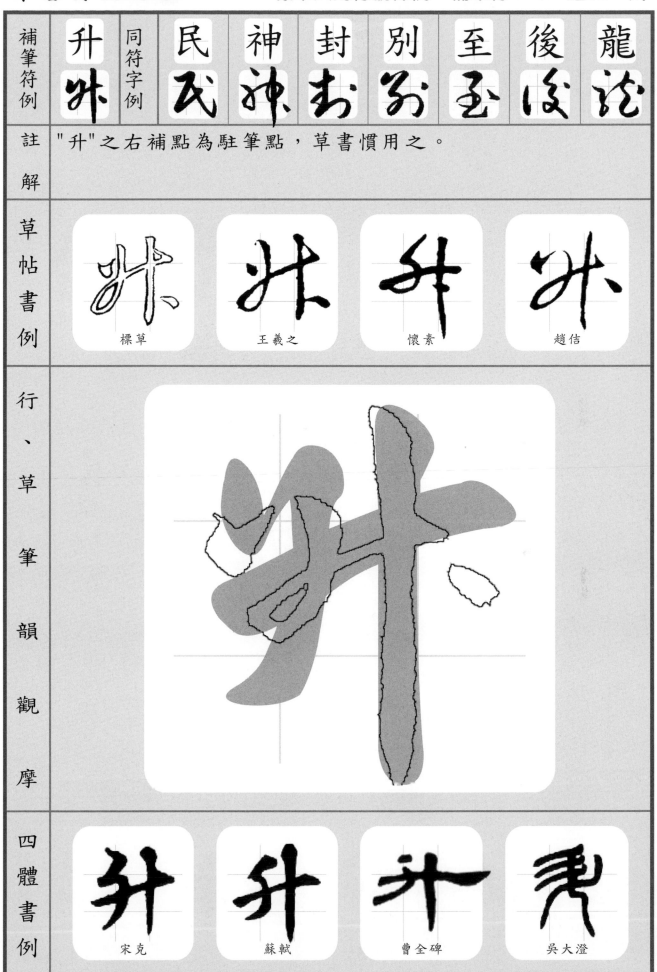
	標草　　　　王羲之　　　　懷素　　　　趙佶

行、草筆韻觀摩	

四體書例	
	宋克　　　　蘇軾　　　　曹全碑　　　　吳大澄

補筆符例	神 神	同符字例	民 民	封 封	別 別	至 至	後 後	龍 龍	飛 飛

註解	左部"礻"作"氵"（B013）。 "申"單草"申"，於右部亦同，如作"中"符，字中短化應於右下補點如"中"，如聯弧缺口，亦應於其左補點作"中"。 標草例左右均未補疑似漏補，王寵草帖依原形又加右點可解為駐筆點。

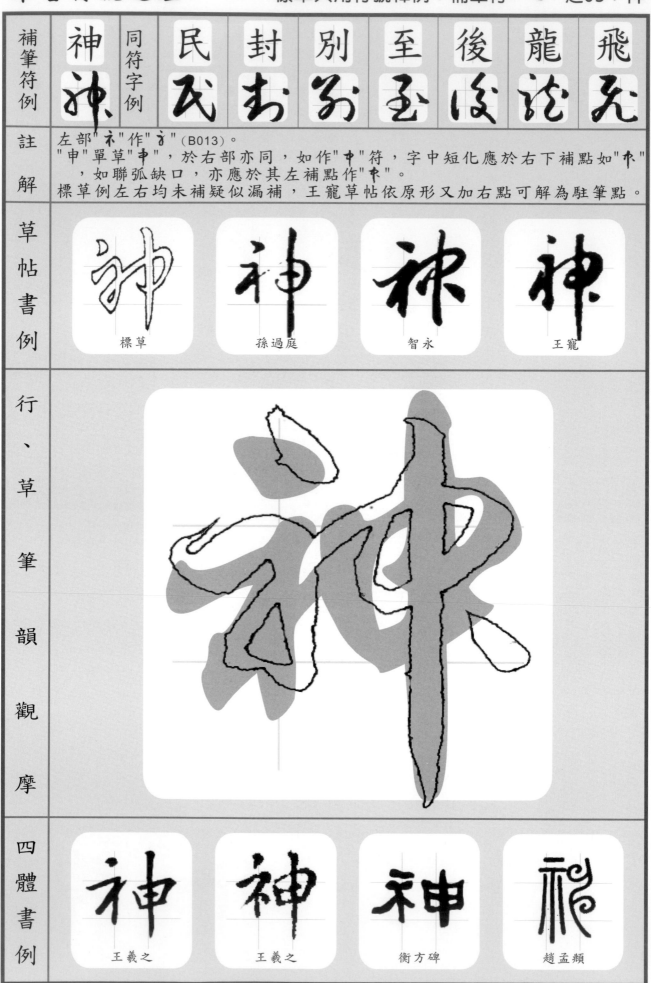

草帖書例	標草	孫過庭	智永	王寵

| 行、草筆韻觀摩 | | | | |

四體書例	王羲之	王羲之	衡方碑	趙孟頫

補筆符例	民 氏	同符字例	封 ぉ	別 カ	至 丟	後 後	龍 逹	飛 尢	萬 芛

註解	"氏"右上之補點為駐筆點，可免。

草帖書例	標草	王羲之	懷素	歸庄

行、草筆韻觀摩	

四體書例	米芾	王羲之	曹全碑	吳昌碩

| 補筆符例 | 封书 | 同符字例 | 別另 | 至圣 | 後后 | 龍诧 | 飛无 | 萬苐 | 屬秂 |

註解

"圭" 單草作 "主"。
右部 "寸" 標草作 "づ"（C002），
　右上點為補 "寸" 左內之點，可不補。

草帖書例

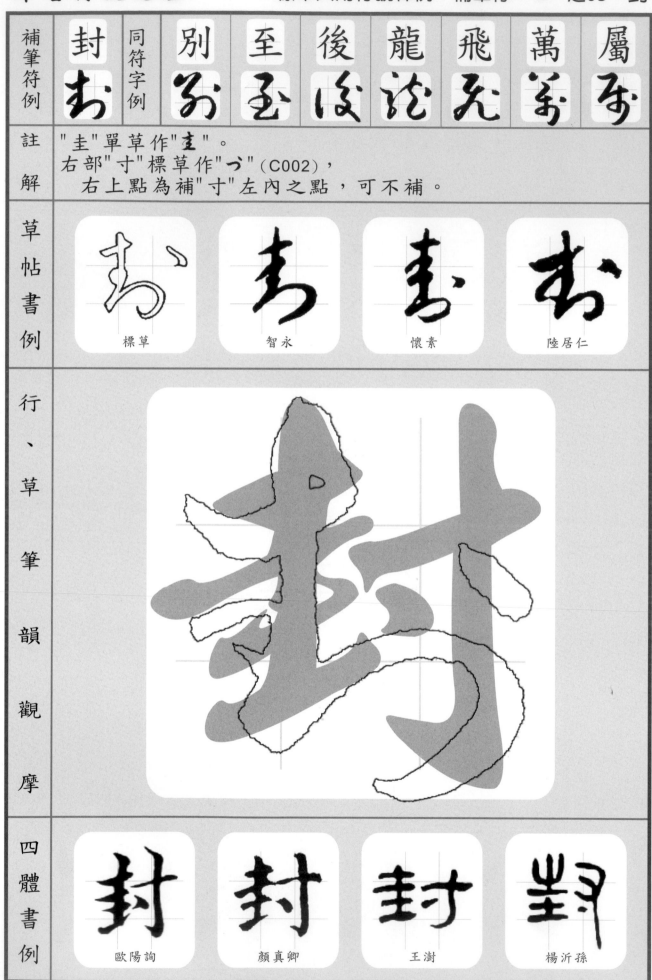

標草　　　智永　　　懷素　　　陸居仁

行、草筆韻觀摩

四體書例

歐陽詢　　　顏真卿　　　王澍　　　楊沂孫

補筆符例	別	同符字例	至	後	龍	飛	萬	屬	中

註解

右部"刂"草符作"ぅ"，
右上點係補"刂"右側之短畫，可免(C001)。

草帖書例

標草	王羲之	王羲之	趙佶

行、草筆韻觀摩

四體書例

趙孟頫	國詮	曹全碑	楊守敬

補筆符例	至 玊	同符字例	後 㣴	龍 䶢	飛 㲉	萬 芀	屬 㓞	中 ㆗	果 㻌

註解

"玊"右點補"至"字右中部之點。
"至"草體常做"主"，與"主玊"形似。

草帖書例

		黃庭堅	黃慎
			敬世江

行、草筆韻觀摩

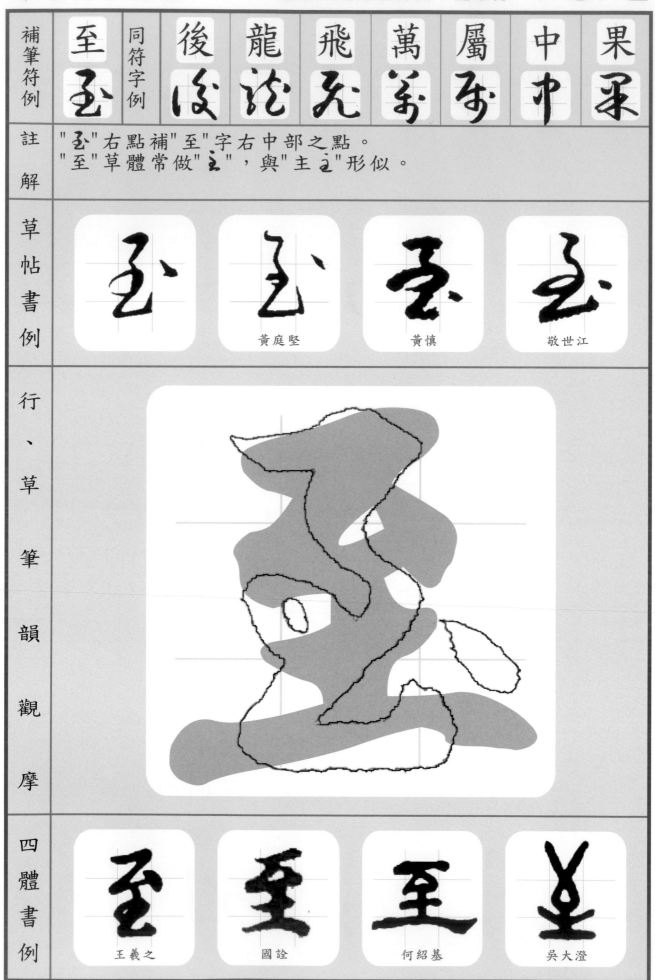

四體書例

王羲之	國詮	何紹基	吳大澂

補筆符例	後後	同符字例	龍	飛	萬	屬	中	果	咎

註解

左部"彳"草作"l"（B002）。
"後"右點係補"後"中右部之點，可免。

草帖書例

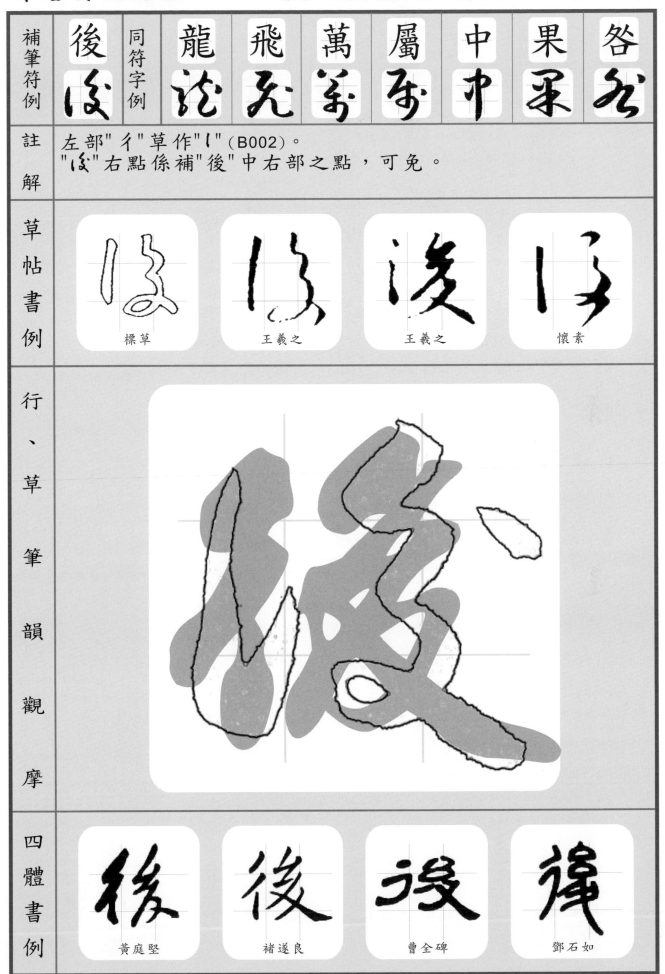

標草　　　　王羲之　　　　王羲之　　　　懷素

行、草筆韻觀摩

四體書例

黃庭堅　　　　褚遂良　　　　曹全碑　　　　鄧石如

補筆符例	龍 龙	同符字例	飛 飞	萬 芳	屬 矛	中 中	果 禾	咎 公	旭 九

註解	左部〝育〞草符作〝亏〞，同符〝馬〞如〝騎駭〞（C047）。 右部符〝乡〞之右上點為補〝竜〞右旁之數點，可免。

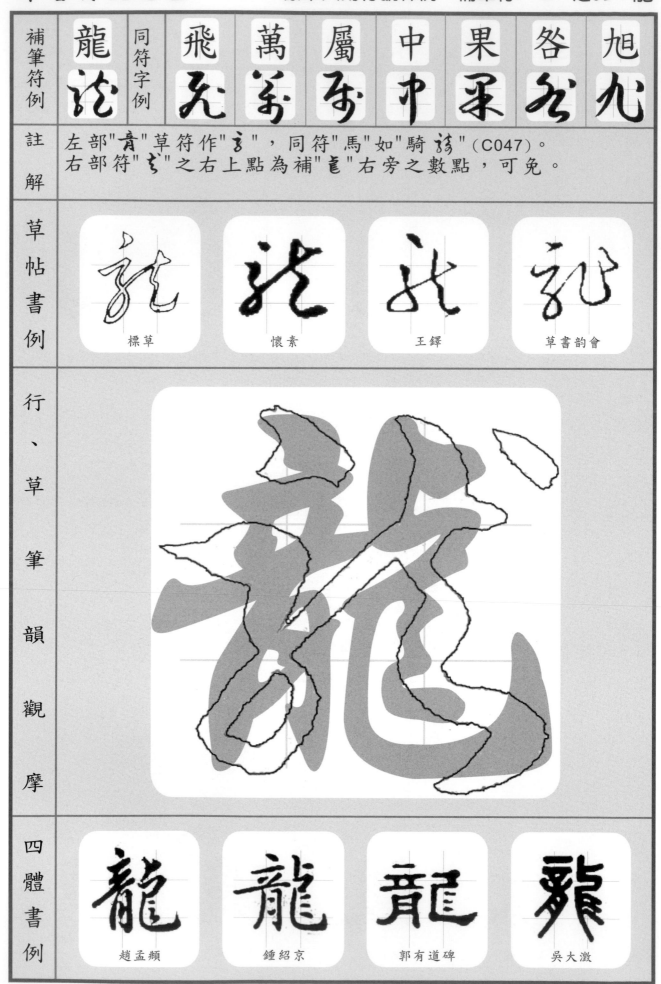

草帖書例

標草　　　懷素　　　王鐸　　　草書韵會

行、草筆韻觀摩

四體書例

趙孟頫　　　鍾紹京　　　郭有道碑　　　吳大澂

補筆符例	飛 无	同符字例	萬 第	屬 予	中 中	果 禾	咎 台	旭 九	土 去

註解　　"无"右點係補"飛"右部之數點。

草帖書例

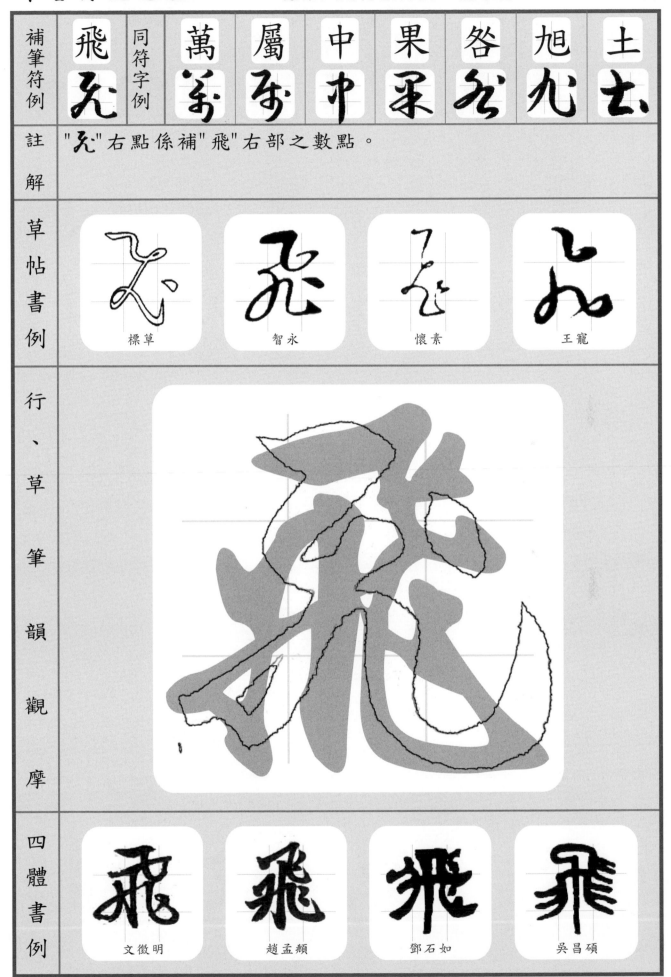

標草　　　智永　　　懷素　　　王寵

行、草筆韻觀摩

四體書例

文徵明　　　趙孟頫　　　鄧石如　　　吳昌碩

補筆符例	萬 苐	同符字例	屬 劽	中 巾	果 釆	咎 名	旭 九	土 坴	升 外

註解

"禺"單草作"弓"，於上、下部時亦同，如"寓宔"、"愚恖"
"弓"與上筆"ㄠ"形聯作"苐"。
"苐"之右點係補"萬"下內部之點，帖例多不補。

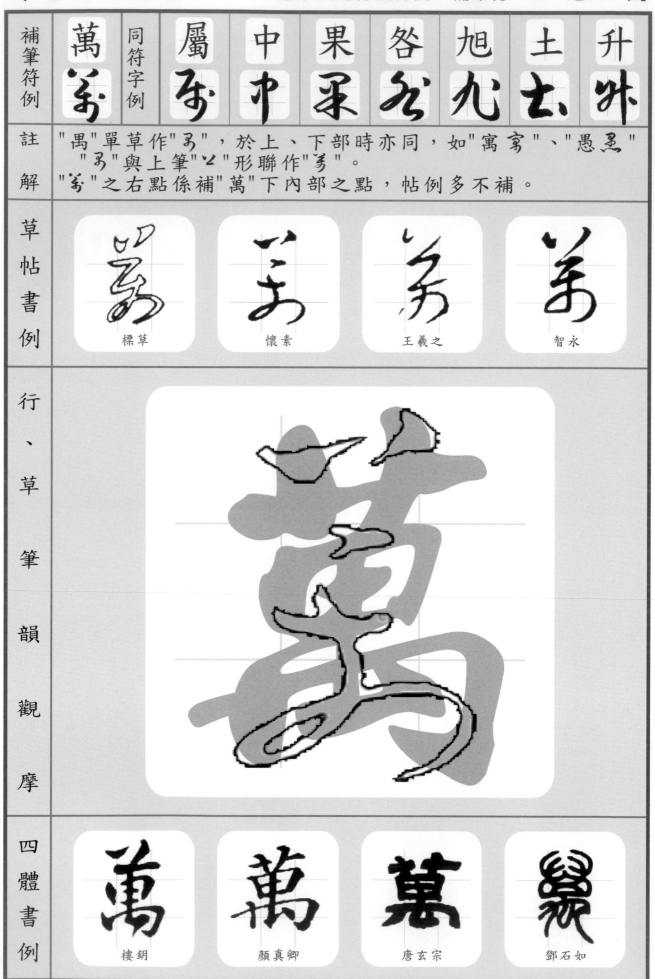

草帖書例

標草　　　懷素　　　王羲之　　　智永

行、草筆韻觀摩

四體書例

樓鑰　　　顏真卿　　　唐玄宗　　　鄧石如

補筆符例	屬	同符字例	中	果	咎	旭	土	升	神
			中	釆	叴	九	去	外	神

註解　"乒"字右之點係補"屬"下內部之點。
　　　"乒"為"屬、聶、再"之共用符，
　　　　用於右部首時亦同，如"矚 眸、攝 拐、稱 猕"（C012）。

草帖書例

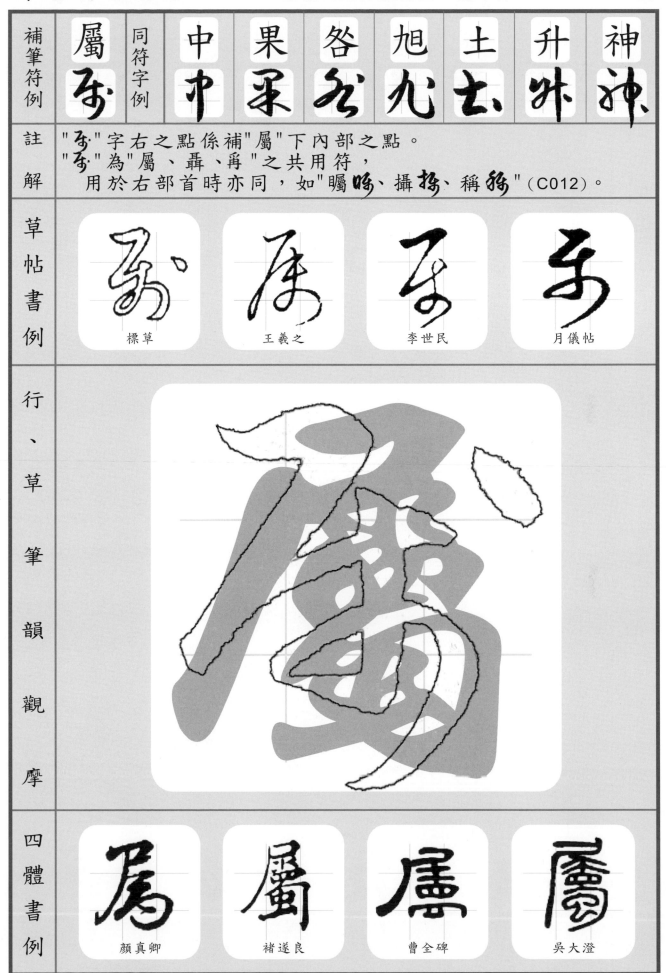

標草　　　　王羲之　　　　李世民　　　　月儀帖

行、草筆韻觀摩

四體書例

顏真卿　　　　褚遂良　　　　曹全碑　　　　吳大澄

| 補筆符例 | 中 中 | 同符字例 | 果 采 | 咎 么 | 旭 九 | 土 去 | 升 外 | 神 神 | 民 氏 |

| 註解 | "中"，其形聯如左弧未留空則無需補左點如"中"，但如聯弧有缺口，則須補左旁之短畫，如"中"。 |

草帖書例

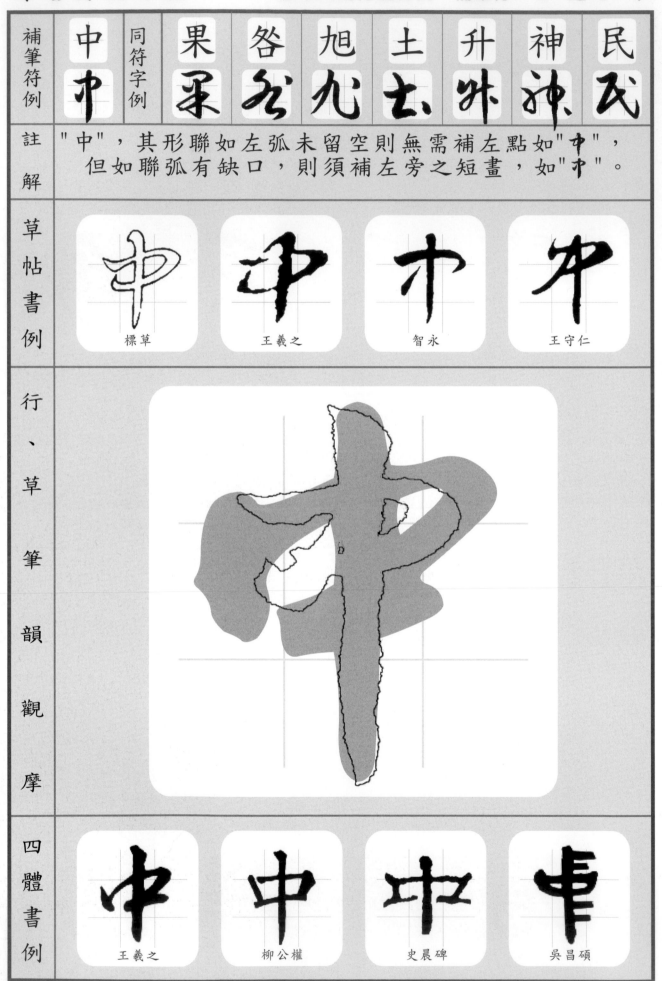

標草　　王羲之　　智永　　王守仁

行、草筆韻觀摩

四體書例

王羲之　　柳公權　　史晨碑　　吳昌碩

| 補筆符例 | 果 柔 | 同符字例 | 咎 务 | 旭 旭 | 土 去 | 升 外 | 神 神 | 民 氏 | 封 封 |

註解："柔"左中之點係補"果"左側之短畫，但如上部形聯無缺口則無須補點，如"果"。

草帖書例

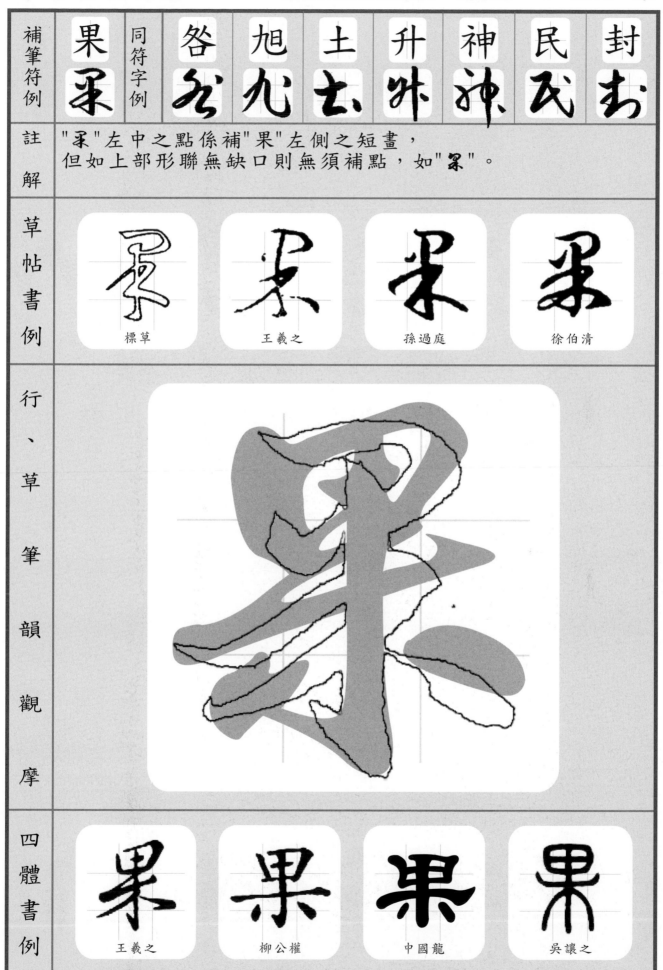

標草　　王羲之　　孫過庭　　徐伯清

行、草筆韻觀摩

四體書例

王羲之　　柳公權　　中國龍　　吳讓之

補筆符例	咎	同符字例	旭	神	別	至	龍	飛	萬

註解

"咎"右上之點係補"咎"右上之部首。
下部"口"草作"〵"（E028）。

草帖書例

孫過庭　　懷素　　李懷琳　　徐伯清

行、草筆韻觀摩

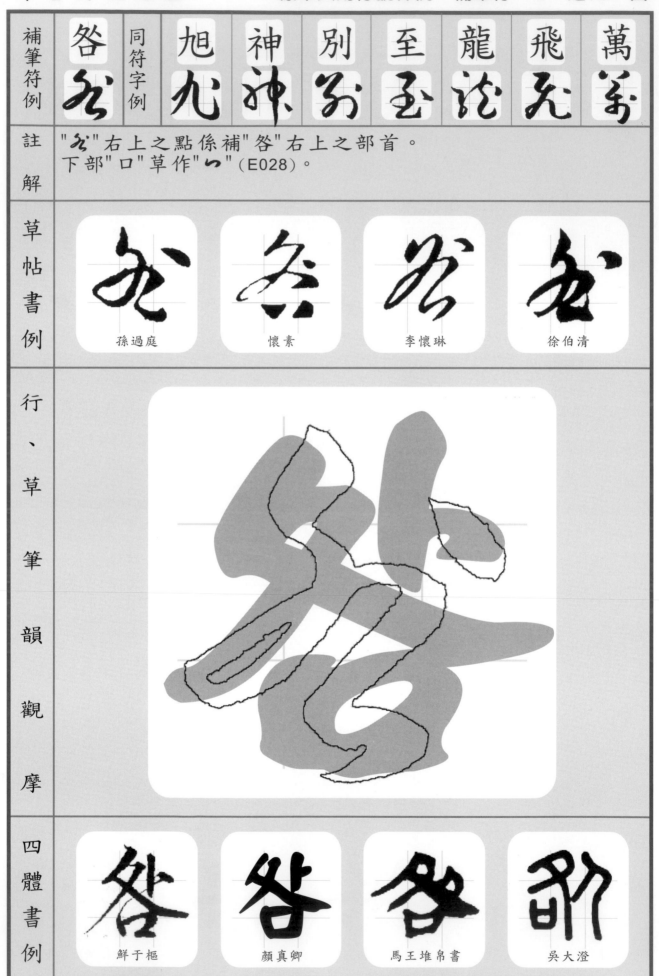

四體書例

鮮于樞　　顏真卿　　馬王堆帛書　　吳大澄

補筆符例	同符字例							
旭 九		咎 ぞ	飛 无	龍 论	後 後	至 至	升 升	別 別

註解：　"九" 右上之點係補 "旭" 右上之部首。

草帖書例

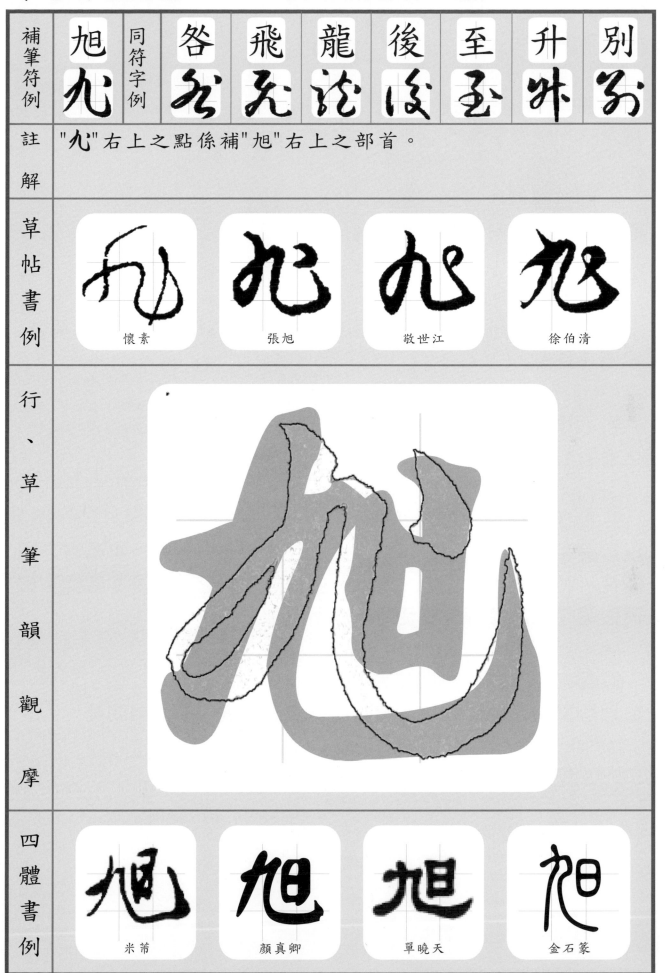

懷素　　　張旭　　　敬世江　　　徐伯清

行、草筆韻觀摩

四體書例

米芾　　　顏真卿　　　單曉天　　　金石篆

【草書單用符號釋例】導讀

1. 部首、原形草體、符號草體：
寫草時，兩種草體可隨作品之布局交替使用。

2. 同符書例：
使用同一單用草符之關聯字例。

3.【草符解析】：
主題字構成草符之解析、(索引書頁)，及有關符號運用上應留意
事項之註解。

4. 四家之同一字例草帖：
可參考並熟悉不同書家 草符、草法之書體。

5. 行書及草書之筆韻觀摩：
以行書字構為底之草書字構，便於觀摩草書符號與行書筆畫之相
關性，利於理解、記憶、辨識，並打好勻稱之草書基本架構，俾
爾後個性化之發揮，儘使奇特亦不失章法。

6. 行、楷、隸、篆四體名家書例：與草書異同之比對，除便
於理解草書之草法轉變，當有助於美與意境之感受與創造。

書例	乍 原形草體	符號草體	同符書例	作

草符解析

"乍"單草作"乚"，於"作"亦同，
惟"昨"常草作"咋"，"怎"常草作"怎"。

草帖書例

孫過庭	孫過庭	徐伯清	文天祥

行、草筆韻觀摩

四體書例

翁闓運	王獻之	單曉天	趙之謙

書例	乘 原形草體	㒴 符號草體	㒴 同符書例	剩 �929

草符解析

"乘"之字中"北"，合標草字中對稱符作"ヾˊ"（F019），
"乘"之標草應作"乗"，
惟帖例多以"北"作"廾"，➡"乘"多作"㒴"。

草帖書例

| 標草 | 董其昌 | 懷素 | 文徵明 |

行、草筆韻觀摩

四體書例

| 王羲之 | 褚遂良 | 阮元 | 鄧石如 |

書例	原形草體	符號草體	同符書例	
事	事	事	爭	多

草符解析

"事"之字中"口"草作"つ"，字下"尹"草作"う"，
字上"一"聯借字中"つ"仍作"つ"，
與字下形聯"事"作"事"又尾筆下移習作"う"。

草帖書例

標草	懷素	王羲之	孫過庭

行、草筆韻觀摩

四體書例

孫過庭	柳公權	鄧石如	吳大澂

書例	交 原形草體	夂 符號草體	㐅 同符書例	皎 㡴

草符解析

"交"字上點與字下左撇形聯作"弋"。
　字中"八"簡成"一"自左下筆與字下右撇形聯作"勺"
➡"交"草符作"㐅"。

草帖書例

標草	王守仁	趙構	蘇軾

行、草筆韻觀摩

四體書例

趙孟頫	柳公權	唐玄宗	吳大澂

| 書例 | 亭 | 原形草體 | 享 | 符號草體 | 亨 | 同符書例 | 停 | 停 |

草符解析

"古"作"亠"，"宁"作"亨"。
"亠"下筆與"亨"上筆互借作"亨"。
標草逕將三橫畫共用一畫，簡作"亨"。

草帖書例

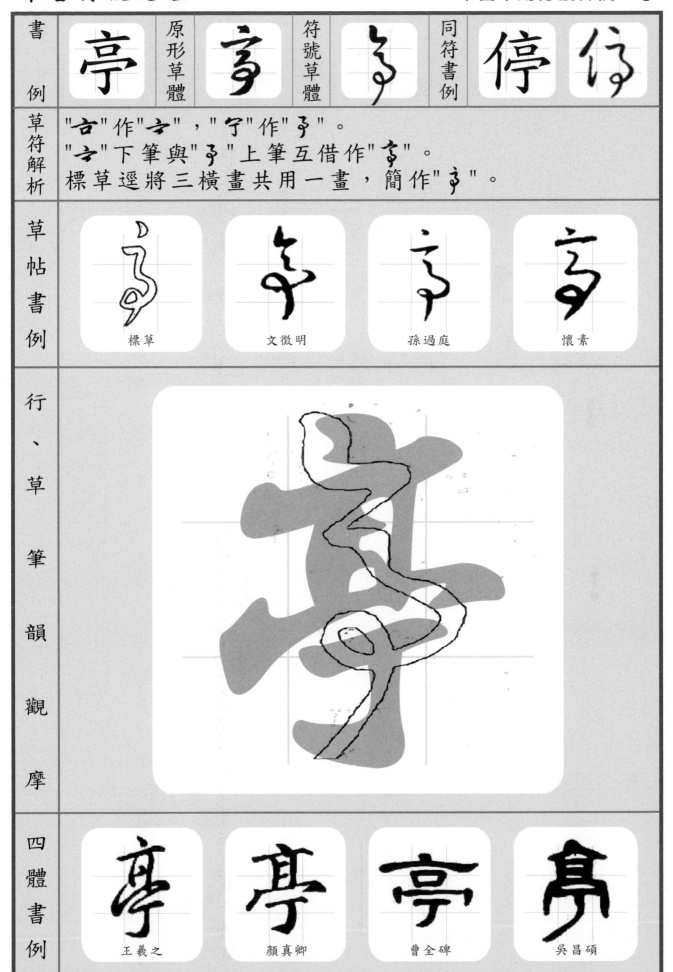

標草　　　文徵明　　　孫過庭　　　懷素

行、草筆韻觀摩

四體書例

王羲之　　　顏真卿　　　曹全碑　　　吳昌碩

| 書例 | 介 | 原形草體 | ち | 符號草體 | 糸 | 同符書例 | 界 | 家 |

草符解析

"介"字上左撇與字下右筆形聯作"彳"，
字下左筆先行，字上右撇收筆，作"糸"。

草帖書例

| 文徵明 | 李懷琳 | 敬世江 | 王羲之 |

行、草筆書韻觀摩

四體書例

| 米芾 | 顏真卿 | 華山神廟碑 | 說文解字 |

書例	使	原形草體	使	符號草體	乄	同符書例	史 史

草符解析

"亻"作"し"（B001），
　"吏"中"口"逕省作"丈"與右部"し"形聯，
　➡"使"作"乄"

草帖書例

標草	王羲之	孫過庭	懷素

行、草筆韻觀摩

四體書例

李世民	褚遂良	鄧石如	趙之謙

書例	侯	原形草體	（草）	符號草體	（草）	同符書例	喉 唳

草符解析

"亻"作"乚"，與右上"工"形聯草作"乀"，
"矢"作"乀"（B021），與"乀"形聯，"侯"作"乀"

草帖書例

王羲之	王羲之	黃庭堅	孫過庭

行、草筆韻觀摩

四體書例

王羲之	水島修三	衡方碑	吳讓之

書例	假 原形草體	假 符號草體	傚 同符書例	遐 遐

草符解析

"弓"作"牙"，"叏"同"殳"作"彡"（F049），
"叚"作"卲"，與"段"同符。

草帖書例

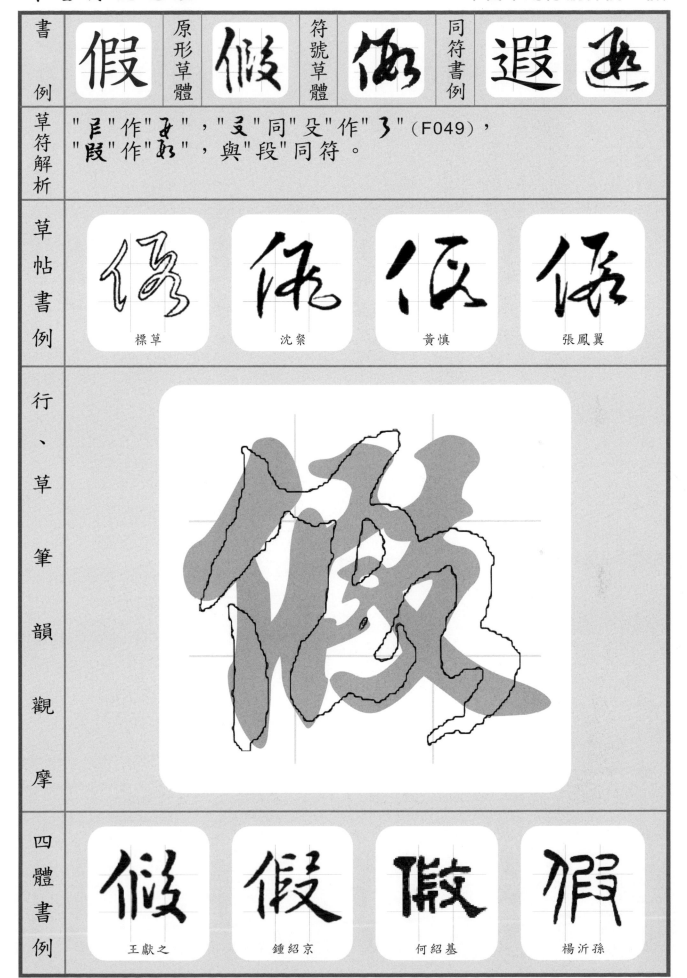

標草　　　　沈粲　　　　黃慎　　　　張鳳翼

行、草筆韻觀摩

四體書例

王獻之　　　鍾紹京　　　何紹基　　　楊沂孫

H-009

書例	傳 原形草體	傳 符號草體	傳 同符書例	轉

草符解析

"叀"作"专、专"。"寸"作"⼺"，
上下形聯"專"作"专、专"。

草帖書例

標草	懷素	康里子山	孫過庭

行、草筆韻觀摩

四體書例

唐寅	趙孟頫	吳大澂	趙之謙

書例	傅 原形草體	傅 符號草體	傅 同符書例	縛 㹓

草符解析　"尃"作"书"，與"專书"同符，習於右上補點以別之。

草帖書例

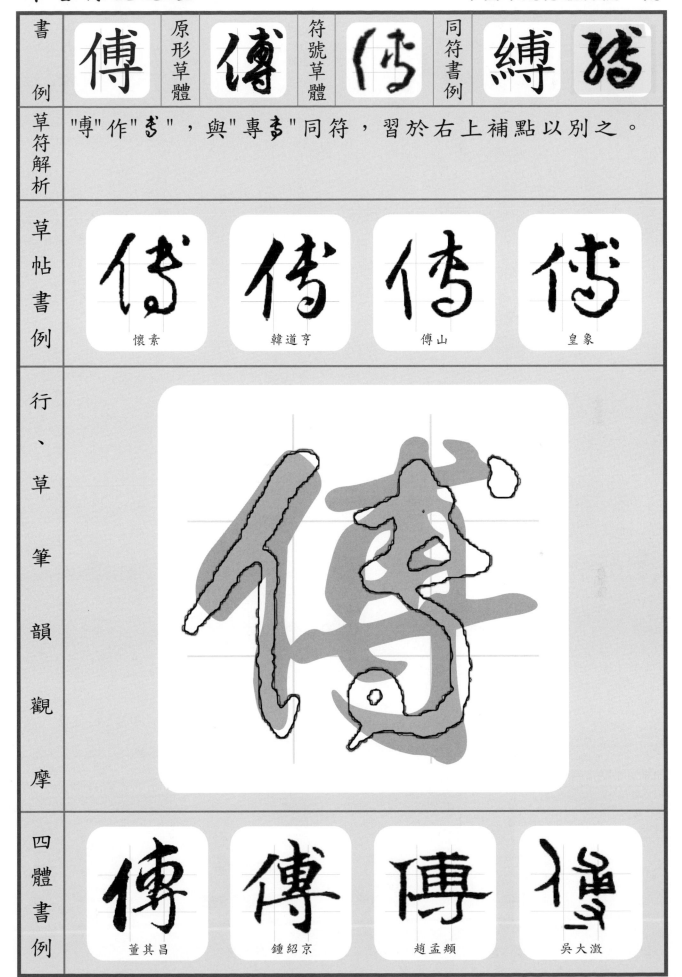

懷素　　韓道亨　　傅山　　皇象

行、草筆韻觀摩

四體書例

董其昌　　鍾紹京　　趙孟頫　　吳大澂

| 書例 | 其 | 原形草體 | 其 | 符號草體 | 乄 | 同符書例 | 棋 | 枲 |

草符解析

"其"草符作"乄"，異於原形。
　用於部首時亦同，如"基乄"、"期乄"。

草帖書例

| 標草 | 王羲之 | 懷素 | 李懷琳 |

行、草筆韻觀摩

四體書例

| 王羲之 | 趙孟頫 | 唐玄宗 | 石鼓文 |

書例	原形草體	符號草體	同符書例		
勞	勞	方	撈	撈	

草符解析

"炒"為字上對稱符作"い"（F022），獨於"勞"移位作"弓"

"方"作"方"，其上筆與字上"弓"之尾筆互借合作"方"

草帖書例

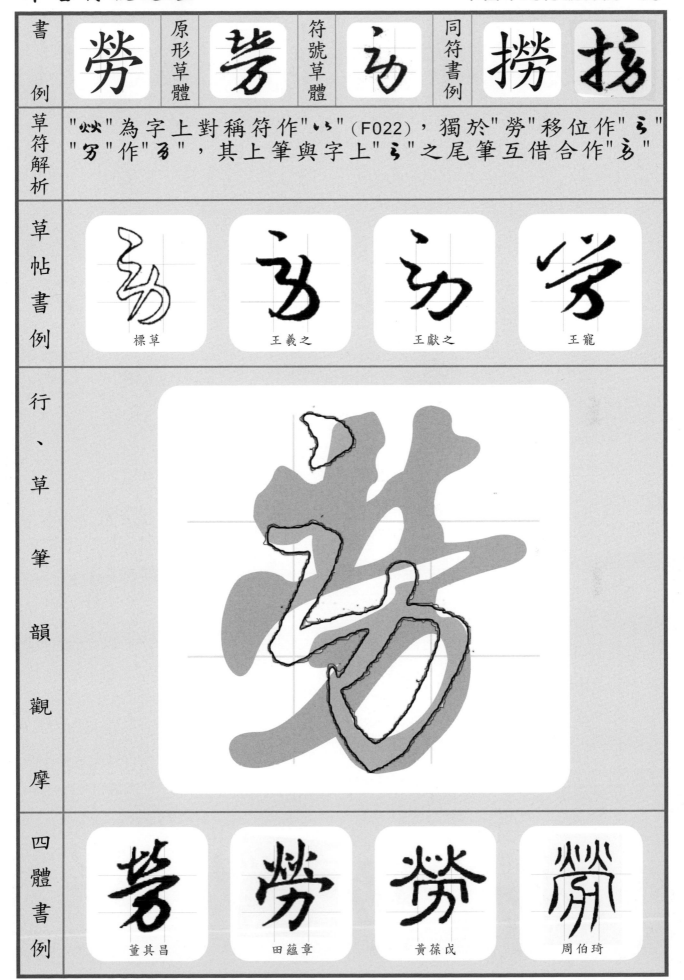

標草	王羲之	王獻之	王寵

行、草筆韻觀摩

四體書例

董其昌	田蘊章	黃葆戌	周伯琦

書例	原形草體	符號草體	同符書例
勸	勸	勸	歡 勸

草符解析

"艹"作"ㄥ"（D001），"吅"對稱符作"ㄟ"（F024），
二部合"吅"作"ㄅ"，
"隹"作"ヹ"，三部形聯，"雚"作"ㄛ"。

草帖書例

標草	懷素	孫過庭	董其昌

行、草筆韻觀摩

四體書例

黃庭堅	趙孟頫	鄧石如	說文解字

書例	卸	原形草體	龟	符號草體	宏	同符書例	御	迶

草符解析	"止"作"�"，"卩"作"マ"。

草帖書例				
	宋高宗	草書韵會	敬世江	徐伯清

行、草筆韻觀摩

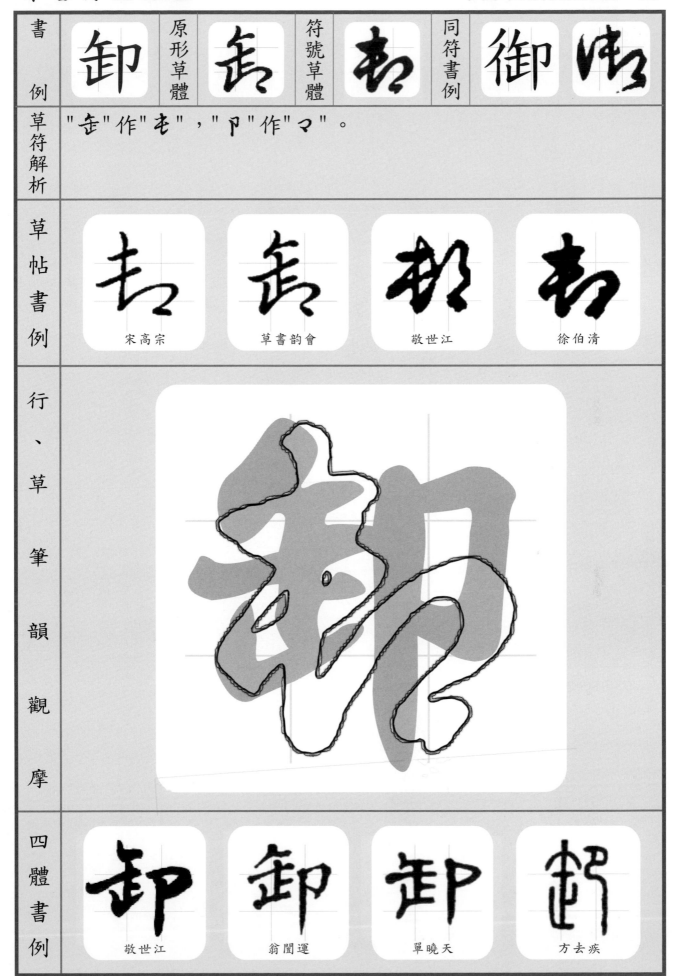

四體書例				
	敬世江	翁闓運	單曉天	方去疾

書例	參	原形草體	柴	符號草體	彔	同符書例	滲 漾

草符解析

"厸"為對稱符 作"𠆢"，下筆簡為一線 作"𠃍"，
"㐱"作"朩"（E002）。

草帖書例

王羲之	王羲之	月儀帖	王鐸

行、草筆韻觀摩

四體書例

李世民	顏真卿	何紹基	徐三庚

| 書例 | 曼 | 原形草體 | 㬅 | 符號草體 | 㬅 | 同符書例 | 漫 | 㳘 |

草符解析

"日"作"�33"，"四"作"ﾉﾉ"，二部形聯"罒"作"�33"。
"又"於"曼"之下部異於原形獨作"ㄈ、ﾉ"，
➡"曼"作"㬅、㬅"。

草帖書例

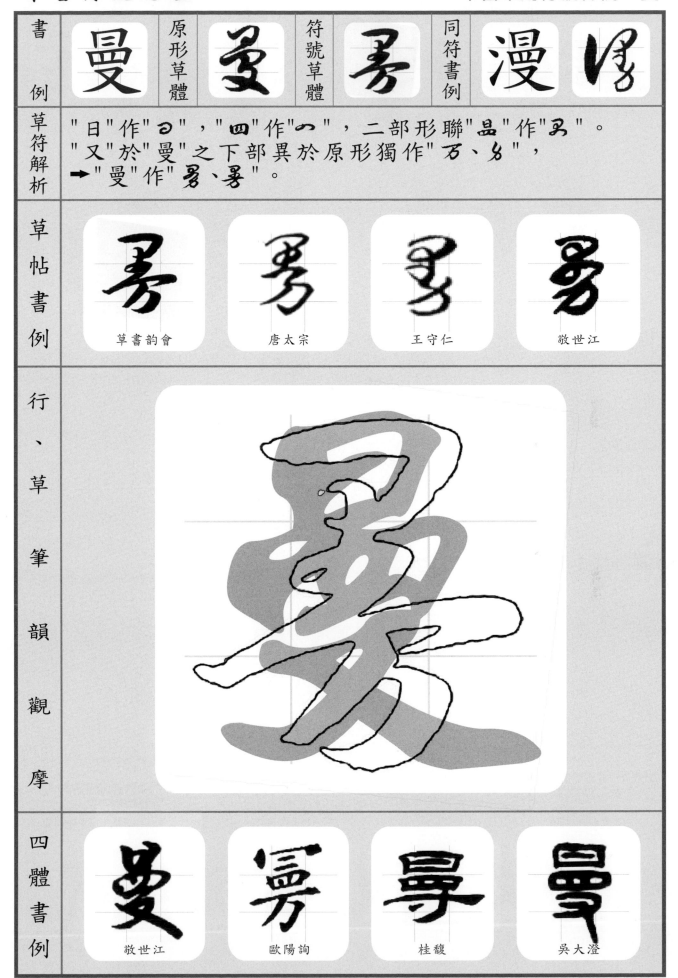

| 草書韵會 | 唐太宗 | 王守仁 | 敬世江 |

行、草筆韻觀摩

四體書例

| 敬世江 | 歐陽詢 | 桂馥 | 吳大澄 |

書	叔	原形草體	絑	符號草體	ち	同符書例	淑	汚

例草符解析	"叔"之草符異於原形，草概分兩體作"ち、絑"。

草帖書例

ち	ち	絑	絑
標草	王羲之	王羲之	李世民

行、草筆書韻觀摩

叔

四體書例

叔	叔	尗又	枂
黃庭堅	錢南園	曹全碑	趙之謙

書例	吞	原形草體	吞	符號草體	天	同符書例		

草符解析

"天"之草法，上"工"下"人"，作"天"。
"口"於字下作"ㄩ"（E028）。

草帖書例

徐伯清	王羲之	韓道亨	王寵

行、草筆韻觀摩

四體書例

文徵明	柳公權	傅栻	伊念曾

書例	含	原形草體	ㄥ言	符號草體	含	同符書例	唅	唵

草符解析	"今"單草作"㣺"，為"含"之上部獨作"禾"。下部"口"作"心"（E028）。

草帖書例				
	王羲之	王鐸	陳淳	董其昌

行、草筆韻觀摩	

四體書例				
	傅山	虞世南	張袁碑	吳讓之

書例	唐 原形草體	唐 符號草體	唐 同符書例	糖 糖

草符解析

字中"聿"作"中"，字下"口"作"心"（F028），
　中下部形聯"書"作"七"，
　　惟其中筆帖例多不出頭習作"弓"，➡ "唐"作"冶"。

草帖書例

唐	唐	唐	唐
智永	鮮于樞	沈粲	李懷琳

行、草筆韻觀摩

唐

四體書例

唐	唐	唐	唐
董其昌	顏真卿	唐玄宗	吳昌碩

書例	原形草體	符號草體	同符書例
商	商	為	摘 搞

草符解析

"冏"之"同"作"冂"（E018），
其"八"與字上"六"之下筆"丷"互借，
➡"商"作"商"。

草帖書例

| 王羲之 | 黃庭堅 | 陳淳 | 王鐸 |

行、草筆韻觀摩

四體書例

| 趙孟頫 | 顏真卿 | 曹全碑 | 楊沂孫 |

書例	喜 原形草體	喜 符號草體	喜 同符書例	嘻 噎

草符解析

字中、字下"口"作"⌐"（E028），
　"业"作"山、ム"常位移至右，➡"豆"作"讠、飞"，
　➡"喜"作"喜、志"。

草帖書例

標草　　　　王羲之　　　　李懷琳　　　　文徵明

行、草筆韻觀摩

四體書例

蘇軾　　　　國詮　　　　趙懿　　　　金石篆

H-023

書例	原形草體	符號草體	同符書例
善	善	善	膳 禇

草符解析

字中"丷"草簡作"亅"或逕省，
　字下"口"作"𠃌、マ"（E028）
　➡"善"常循二體作"䒑、善"。

草帖書例

標草	懷素	歸庄	揭傒斯

行、草筆韻觀摩

四體書例

王羲之	趙孟頫	朝侯殘碑	金石篆

書例	嘉	原形草體	素	符號草體	嘉	同符書例		

草符解析

"字中"口"作"つ"，"丷"逕省筆，➡"嘉"作"素"。

草帖書例

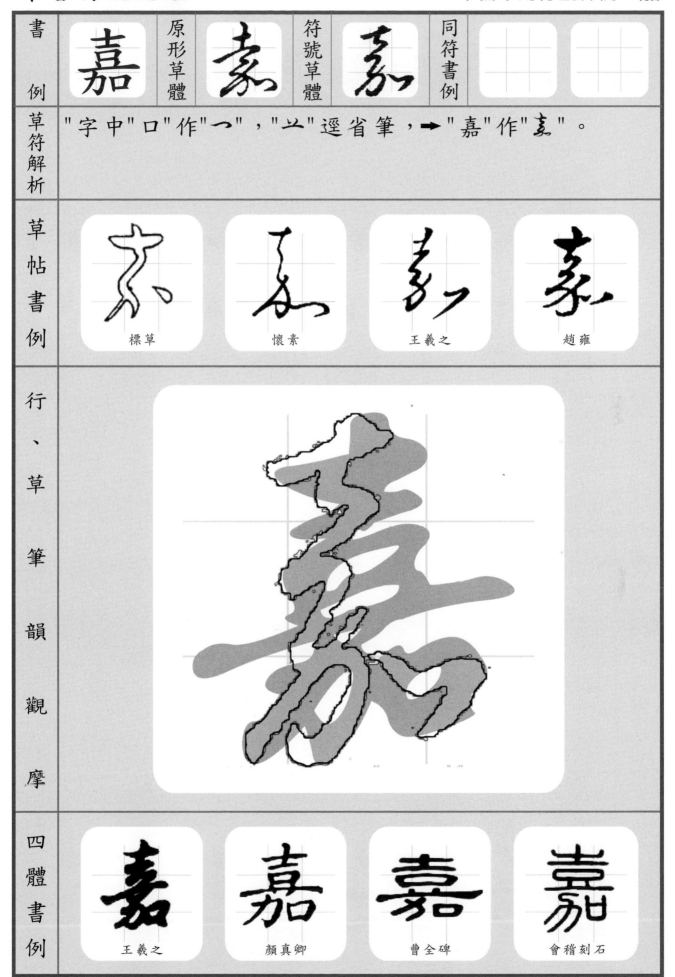

標草　　　　　懷素　　　　　王羲之　　　　　趙雍

行、草筆韻觀摩

四體書例

王羲之　　　　　顏真卿　　　　　曹全碑　　　　　會稽刻石

H-025

書例	器	原形草體	嚣	符號草體	茲	同符書例		

草符解析

"器"上下四"口"草書常簡作四點示之，
字中"犬"簡作"乙"。

草帖書例

標草	智永	懷素	孫過庭

行、草筆韻觀摩

四體書例

米芾	智永	鄧石如	楊沂孫

書例	圖	原形草體	圖	符號草體	圖	同符書例	鄙 郤

草符解析

"嗇"作"圖"，於左部作"圖"如"鄙 郤"（B038），
惟於"圖"之字中，不依原形獨作"六"。

草帖書例

標草	黃庭堅	智永	孫過庭

行、草筆韻觀摩

四體書例

顏真卿	趙孟頫	吳讓之	說文解字

書例	垂 原形草體	符號草體	同符書例	唾

草符解析

字中"艹"對稱符作"ᴗ"，
　常省作"ᴗ"或連一線作"一"，➡"垂"作"垂"。
惟標草更互借其中一橫畫作"垂"。

草帖書例

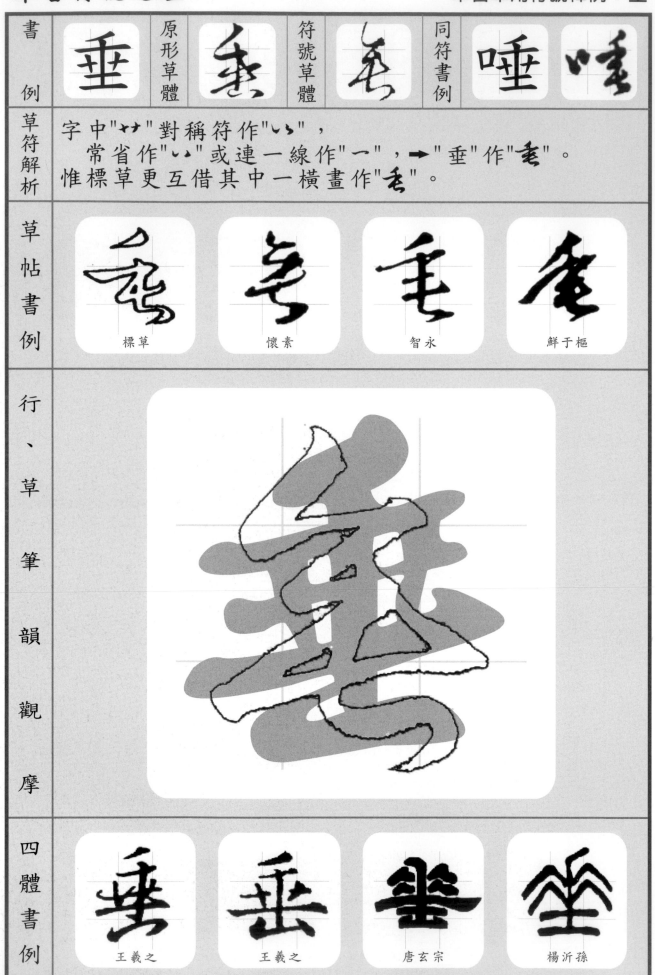

| 標草 | 懷素 | 智永 | 鮮于樞 |

行、草筆韻觀摩

四體書例

| 王羲之 | 王羲之 | 唐玄宗 | 楊沂孫 |

書例	原形草體	符號草體	同符書例
墨	墨	墨	默 黝

草符解析

"里"作"墨"，形聯字下"土"作"墨"。
　字中"灬"作"⺆"，省作兩點分置左右，
➡"墨"作"墨"。

草帖書例

| 標草 | 孫過庭 | 智永 | 李鶴祿 |

行、草筆韻觀摩

四體書例

| 王羲之 | 趙秉中 | 錢松 | 吳昌碩 |

書例		原形草體		符號草體		同符書例	
	夜		夜		夜		液 涨

草符解析

"亠"與下左"亻→丨"形聯，習自右起筆作"𠂇"，
下右"夂"其左撇共右"𠂇"之左撇，
"夜"→"夜"。

草帖書例

標草　　　懷素　　　徐伯清　　　解縉

行、草筆韻觀摩

四體書例

蘇軾　　　趙孟頫　　　何紹基　　　吳大澄

書例	天 原形草體	矢 符號草體	ξ 同符書例	吞 ξ

草符解析

"天"之草書筆法：上"工"下"人"，形聯作"ξ"。
同筆法如"夫、支"、"失、ξ"。

草帖書例

標草　　　懷素　　　黃庭堅　　　孫過庭

行、草筆韻觀摩

四體書例

李留良　　　趙孟頫　　　伊秉授　　　吳昌碩

書例	夷	原形草體	夷	符號草體	夷	同符書例	姨 娭

草符解析

"夷"草書筆法："弓"作"三"，
"人"之中直線聯右撇作"弓"，
"人"之左撇字自右往左下收尾，"作"夷"。

草帖書例

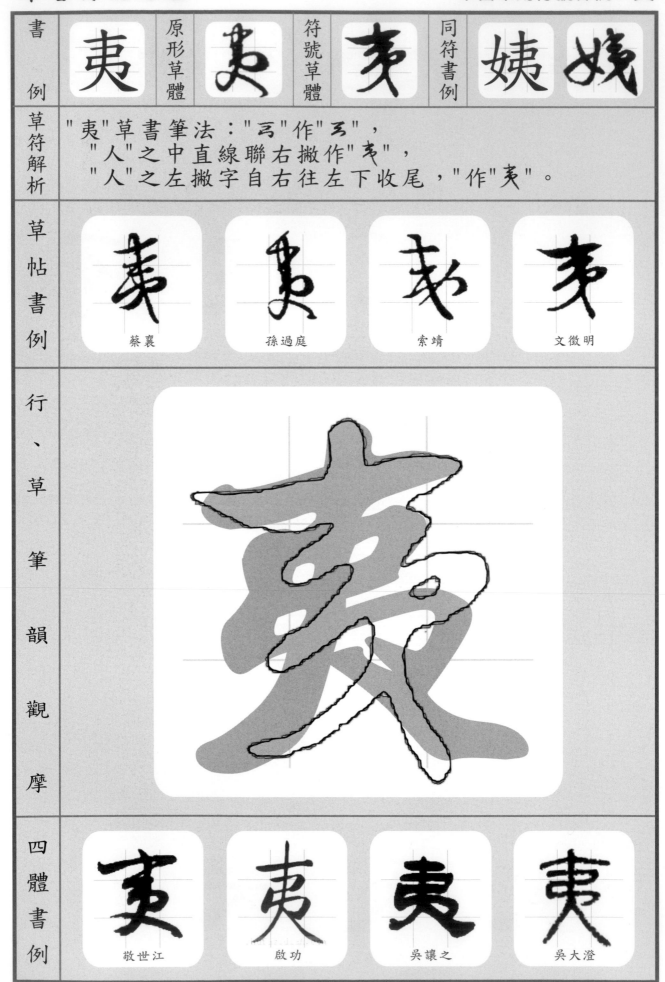

蔡襄　　　孫過庭　　　索靖　　　文徵明

行、草筆韻觀摩

四體書例

敬世江　　　啟功　　　吳讓之　　　吳大澄

書例	奔 原形草體	符號草體	同符書例	卉 お

草符解析

"大"自右起筆，形同"犬、火"，
"卉"作"お"，➡"奔"作"お"。

草帖書例

標草	懷素	孫過庭	米芾

行、草筆韻觀摩

四體書例

敬世江	歐陽詢	單曉天	吳讓之

書例	密	原形草體		符號草體		同符書例	蜜	

"宀"於"密"之上部，草體常省略。
"山"作"山、ㄥ"於下部實行"止ㄥ"。

草帖書例

標草	歐陽詢	康里子山	王羲之

行、草筆韻觀摩

四體書例

敬世江	顏真卿	陳鴻壽	吳昌碩

書例	寧 原形草體	寧 符號草體	字 同符書例	獰	狞

草符解析	"寧、寕、 "同字異體，草書從"宁"作"亍"。

草帖書例

標草	孫過庭	黃庭堅	歐陽詢

行、草筆韻觀摩

四體書例

趙孟頫	柳公權	郭有道碑	吳昌碩

書例	尊	原形草體	莘	符號草體	芎	同符書例	遵	蒼

草符解析

"酋"作"茅"，於"尊"之上部省筆簡作"兮"，
下部"寸"作"�33"（E017），二部形聯，➡"尊"作"芎"。

草帖書例

標草　　　　沈粲　　　　懷素　　　　孫過庭

行、草筆韻觀摩

四體書例

王份　　　　柯九思　　　　唐玄宗　　　　楊沂孫

書例	巨 原形草體	互 符號草體	邑 同符書例	距 记

草符解析	"巨"草符異於原形，通作"邑"。

草帖書例

標草	懷素	孫過庭	敬世江

行、草筆韻觀摩

四體書例

趙孟頫	鍾紹京	郭有道碑	趙孟頫

書 例	幽	原形草體	幽	符號草體	幺	同符書例		

草符解析

"絲"字中對稱作"ㄥㄥ"（F020），"幽"作"幽"。
惟"幽"帖例多異於原形，習作"幺"。

草帖書例

標草	黃道周	金琮	王鐸

行、草筆韻觀摩

四體書例

王羲之	歐陽詢	桂馥	吳讓之

| 書例 | 幾 | 原形草體 | 幾 | 符號草體 | 筆 | 同符書例 | 機 | 樣 |

草符解析

字中對稱"絲"作"ㄴㄴ"(F020)，
字下"戍"，其"弋"轉左勾作"寸"與左"人"形聯，
　終反筆聯右撇成"求"。

草帖書例

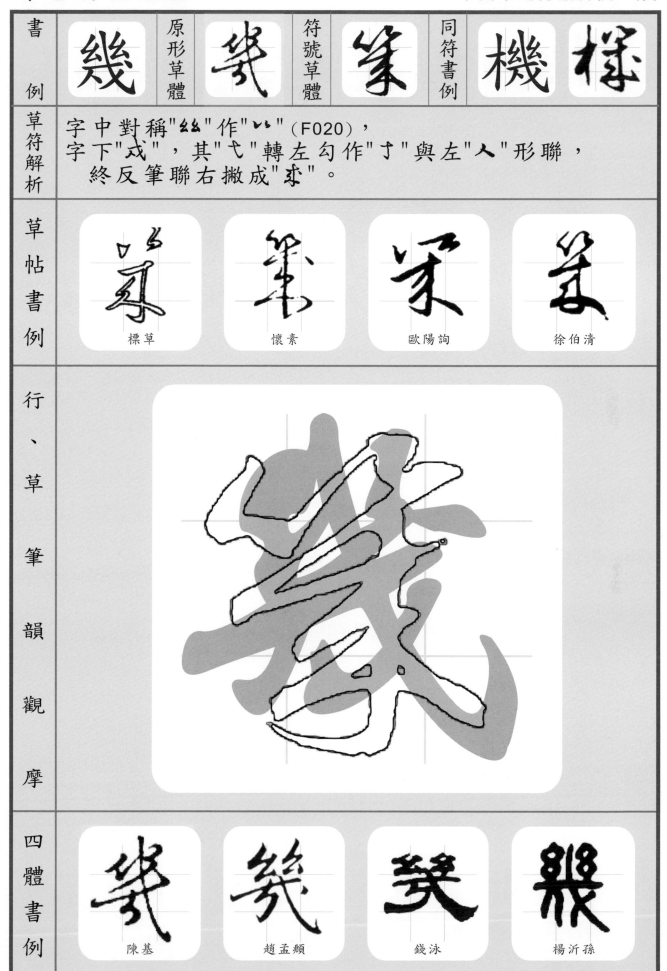

標草　　　懷素　　　歐陽詢　　　徐伯清

行、草筆韻觀摩

四體書例

陳基　　　趙孟頫　　　錢泳　　　楊沂孫

書例	復 原形草體	復 符號草體	复 同符書例	腹	攸

草符解析	"彳"作"↓"（B002）， 右部字中"日"作"ㄟ"，"夂"作"夂"，"復"作"复"， 惟帖例草符皆省右上之"白"，"復"習作"复"。

草帖書例	標草	王羲之	文徵明	王羲之

行、草筆韻觀摩

四體書例	王獻之	柳宗元	鄧石如	吳讓之

書例	原形草體	符號草體	同符書例

搖　搖　搖　瑤　瑤

草符解析

"缶"作"乇"，"䍃"作"乇"習作"乇"

草帖書例

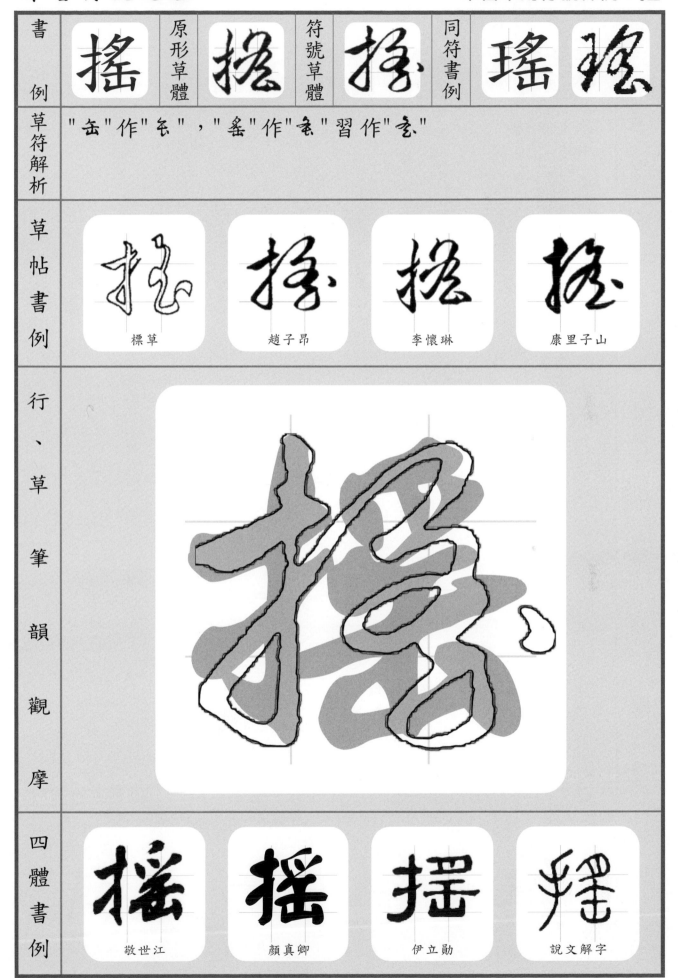

標草　　　趙子昂　　　李懷琳　　　康里子山

行、草、筆韻觀摩

四體書例

敬世江　　　顏真卿　　　伊立勛　　　說文解字

書例	急	原形草體	乞	符號草體	乞	同符書例		

草符解析	"㐆"作"㐂"，"心"於字下草作"⺍、一" ➡ "急"作"乞"。

草帖書例

王羲之　　　空海　　　饒介　　　徐伯清

行、草筆韻觀摩

四體書例

董其昌　　　王羲之　　　曹全碑　　　吳讓之

書例	惠 原形草體	甴 符號草體	甴 同符書例	蕙	蕙

草符解析

"甴"原形草作"ㄓ"　　"惠"作"查"，惟帖例未見。
"惠"習用草體筆法：上"十"、中"田"、
"下"心"互借仍作"一"，三部形聯作"甴"。

草帖書例

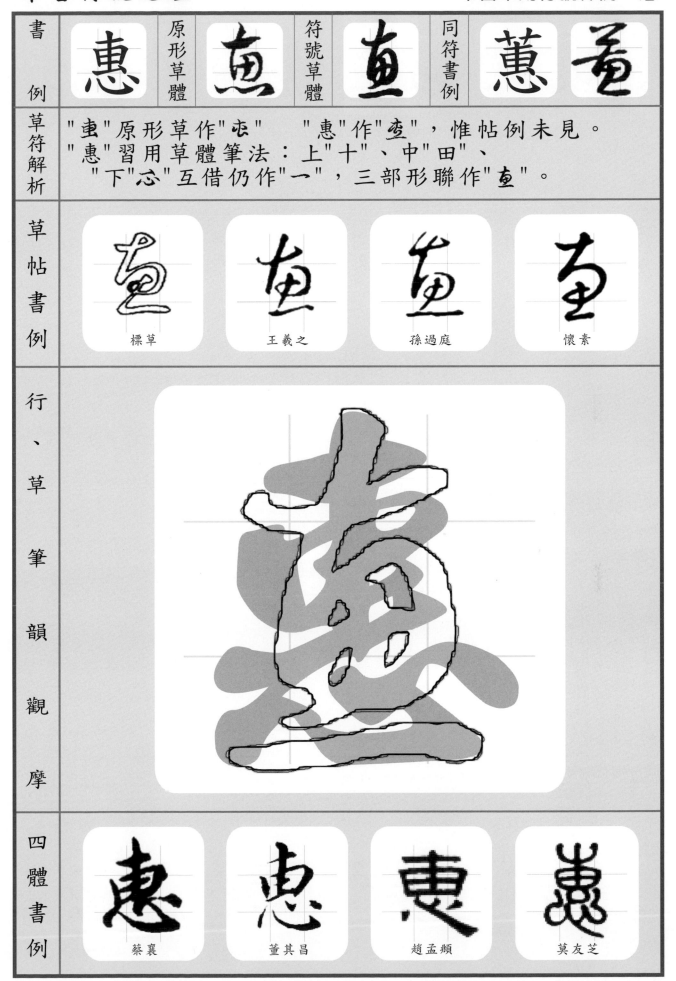

標草　　　　　王羲之　　　　　孫過庭　　　　　懷素

行、草筆韻觀摩

四體書例

蔡襄　　　　　董其昌　　　　　趙孟頫　　　　　莫友芝

| 書例 | 愛 | 原形草體 | 愛 | 符號草體 | 壹 | 同符書例 | 嬡 | 娃 |

草符解析

"愛"之草符不依原形，符作"壹"，宜記。

草帖書例

| 標草 | 王羲之 | 懷素 | 趙雍 |

行、草筆韻觀摩

四體書例

| 趙孟頫 | 王之敬 | 伊秉授 | 說文解字 |

| 書例 | 慶 | 原形草體 | 庐 | 符號草體 | 芰 | 同符書例 | | |

| 草符解析 | "慶"草本從篆"慶"。
"卅"作"艹"，字中"心"作"一"聯字下"夊"作"又"，
　➡"慶"作"芰"。 |

草帖書例

| 芰
標草 | 芰
王羲之 | 蒙
邊武 | 亥
陸游 |

行、草筆韻觀摩

四體書例

| 廖
吳余慶 | 慶
歐陽詢 | 慶
唐玄宗 | 慶
趙孟頫 |

書例	慮 原形草體	𫝀 符號草體	𫝀 同符書例	濾 湩

草符解析

"虍"作"𠂇"，"思"作"里" ➡ "慮"作"𫝀"。
惟帖例習省字中"田"逕作"𫝀"。
或"虍"作"ろ"，"田"作"田" ➡ "慮"作"𫝀"。

草帖書例

標草	孫過庭	王羲之	李世民

行、草筆韻觀摩

四體書例

趙孟頫	田蘊章	趙之謙	鄧石如

書例	憂 原形草體	憂 符號草體	圼 同符書例	優 佳

草符解析

"憂"草以"惪"為本，逕省其字下之"夊"。
"頁"作"る"，"心"作"心 ➡ 一" ➡ "憂"作"圼"。

草帖書例

圼　圼　圼　圼
王羲之　王獻之　謝藩伯　王珣

行、草筆韻觀摩

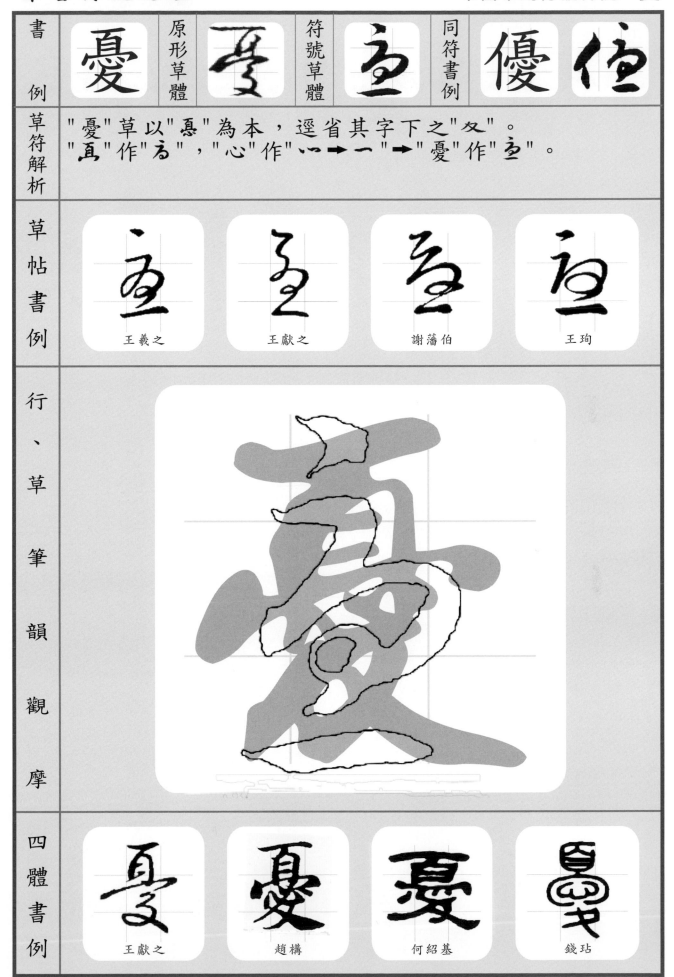

四體書例

夏　憂　憂　曇
王獻之　趙構　何紹基　錢坫

書例	懷 原形草體	恬 符號草體	怪 同符書例	壞 瑾

草符解析

"褱"省"氺"，"衷"作"玄"。
惟帖例多以符"呈"代"褱"，異於原形。

草帖書例

標草	趙孟頫	懷素	敬世江

行、草筆韻觀摩

四體書例

趙孟頫	顏真卿	曹全碑	吳大澄

書例	成 原形草體	成 符號草體	朱 同符書例	城 埕

草符解析

"乚"轉左勾➡"厂"作"乚"，聯"丁"，逆聯"丿"，
　終補點➡"成"作"朱"。
註：標草"朱"之筆順從"乚"起筆先行，

草帖書例

| 標草 | 王羲之 | 月儀帖 | 陸游 |

行、草筆韻觀摩

四體書例

| 趙孟頫 | 王羲之 | 唐玄宗 | 趙之謙 |

書例	或 原形草體	或 符號草體	戈 同符書例	惑	或

| 草符解析 | | | | | |

草帖書例				
	趙構	王羲之	黃庭堅	趙子昂

行、草筆韻觀摩

四體書例				
	蘇軾	顏真卿	楊沂孫	吳讓之

書例	戚 原形草體	𢧐 符號草體	𢧐 同符書例	槭 機

草符解析

"示"作"点"簡作"与" ➡ "戚"作"𢧐"。
帖例常見於尾筆加駐點，如"𢧐"。

草帖書例

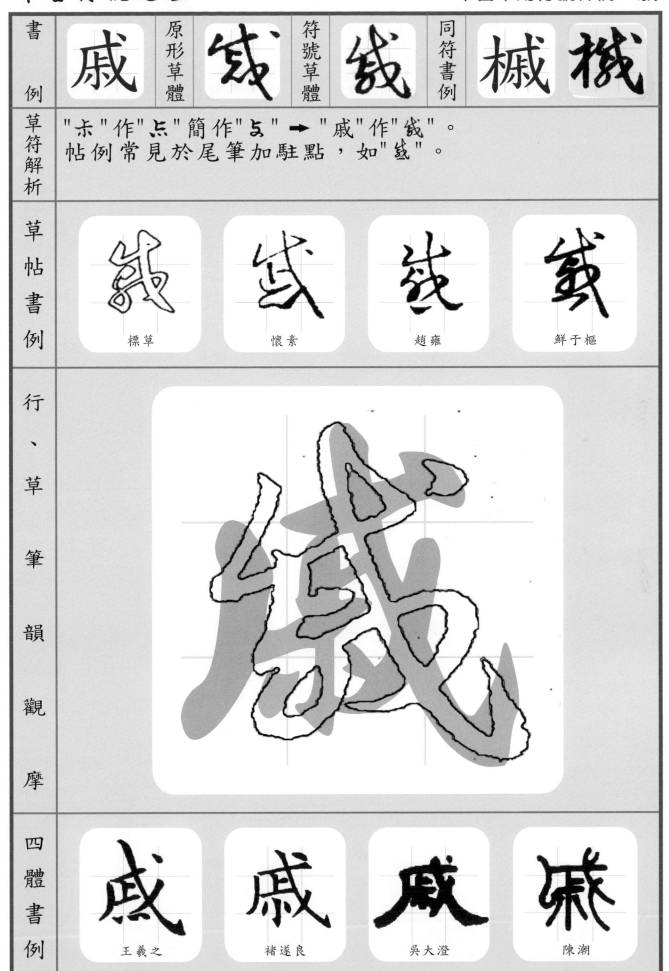

標草　　　　懷素　　　　趙雍　　　　鮮于樞

行、草筆韻觀摩

四體書例

王羲之　　　　褚遂良　　　　吳大澂　　　　陳潮

書例	原形草體	符號草體	同符書例		
所	所	丞			

草符解析

"戶"作"乃"，"斤"作"ら" ➡ "所"作"而"。
惟帖例常移"乃"右之"乙"於左而作"丞"。

草帖書例

標草	王羲之	王獻之	李世民

行、草筆韻觀摩

四體書例

趙孟頫	趙孟頫	童鈺	說文解字

書例	敷	原形草體	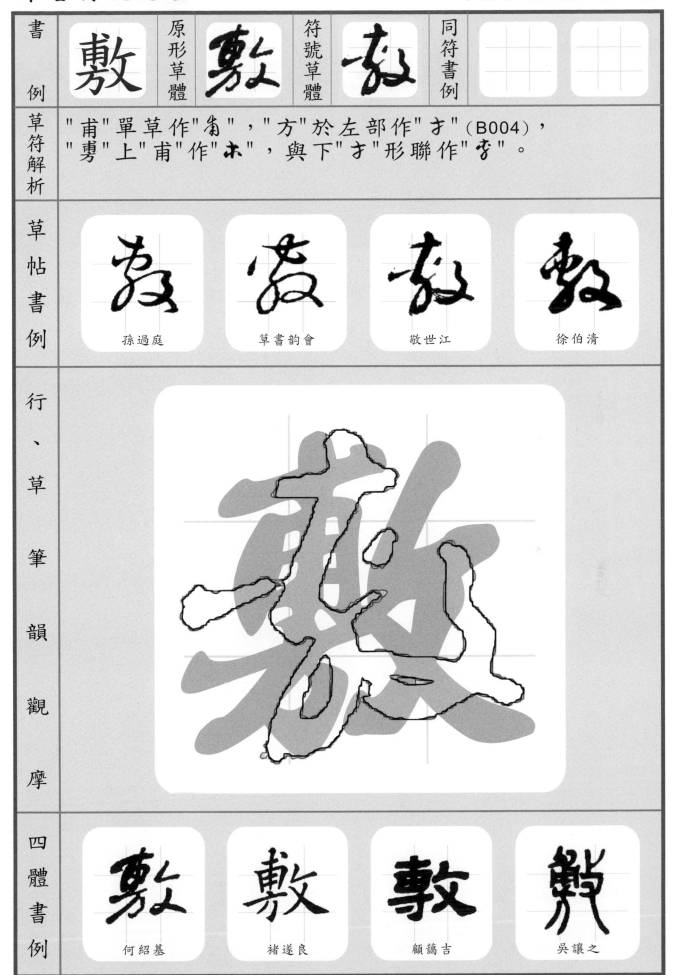	符號草體		同符書例		

草符解析

"甫"單草作"甫"，"方"於左部作"才"（B004），
"尃"上"甫"作"未"，與下"才"形聯作"�"。

草帖書例

孫過庭　　　　草書韵會　　　　敬世江　　　　徐伯清

行、草筆韻觀摩

四體書例

何紹基　　　　褚遂良　　　　顧藹吉　　　　吳讓之

書例	數 原形草體	𢿛 符號草體	𢿛 同符書例	擻 摟

草符解析

"妻"單草作"姿"，用於右部作"𡚽"，形同"嬰"。
"文"作"乂"，常簡作"ろ"（C006）。

草帖書例

孫過庭	王羲之	米芾	武則天

行、草筆韻觀摩

四體書例

趙孟頫	褚遂良	吳隱	鄧石如

書例	原形草體	符號草體	同符書例
旁	𡘋	𠃌方	傍　修

草符解析

"亠"作"ㄥ"，"㝵"作"𠃌方"與"勞、亠"之下部同符（H013）
"ㄥ"尾筆聯借"𠃌方"之首筆而省之 ➡ "勞"作"𠃌方"。

草帖書例

標草	歸庄	鮮于樞	徐伯清

行、草筆韻觀摩

行、草筆韻觀摩

四體書例

黃庭堅	王羲之	何紹基	吳大澄

| 書例 | 昌 | 原形草體 | 吕 | 符號草體 | 乙 | 同符書例 | 唱 | 吕 |

草符解析

上"日"作"⁊"，下"曰"作"⌒"（E026）➝"昌"作"乙"。
惟帖例"乙"之尾筆上揚並加駐筆點於其右，作"乙"。

草帖書例

| 乙 | 吕 | 乙 | 吕 |
| 標草 | 王羲之 | 王獻之 | 鮮于樞 |

行、草筆韻觀摩

四體書例

| 昌 | 昌 | 昌 | 吕 |
| 董其昌 | 柳公權 | 中國龍 | 說文解字 |

書例	曲	原形草體	曲	符號草體	坳	同符書例	典 茣

草符解析

"曲"作"坳"，右點補"曲"右側之短畫。
惟"坳"符不適用於"農、茷"。

草帖書例

標草	梁武帝	張旭	李懷琳

行、草筆韻觀摩

四體書例

文徵明	趙孟頫	中國龍	金石篆

書例	書 原形草體		符號草體		同符書例	

草符解析

"聿"作"屮"，下部"日"作"⌒"（E027）。
"書"筆法：直畫"｜"起筆，"つ"、"つ"形聯作"乙"
"｜"、"乙"形聯 ➡ "書"作"书"。

草帖書例

標草	王羲之	王獻之	米芾

行、草筆韻觀摩

四體書例

解縉	鍾紹京	唐玄宗	楊沂孫

書例	最 原形草體	晶 符號草體	亲 同符書例	撮 揾

草符解析

"最、寂"同字異體，草書多從"寂"。
"取"作"那"（C005）。

草帖書例

智永	蘇軾	孫過庭	黃庭堅

行、草筆韻觀摩

四體書例

董其昌	智永	何震	楊沂孫

書例	曾	原形草體	曽	符號草體	𡥉	同符書例	層	屋

草符解析 "日"下部作"⌒"（E027）➡ "曾"作"𡥉"。

草帖書例

| 孫過庭 | 王羲之 | 懷素 | 文徵明 |

行、草筆韻觀摩

四體書例

| 柳公權 | 趙秉中 | 中國龍 | 楊沂孫 |

| 書例 | 染 | 原形草體 | 溁 | 符號草體 | 染 | 同符書例 | | |

草符解析

"杂"作"支"，與"卒"同符。
帖例習將左上"氵"移為左主部首，"杂"移為右部首。

草帖書例

徐伯清	孫過庭	智永	懷素

行、草筆韻觀摩

四體書例

趙孟頫	趙孟頫	中國龍	吳讓之

書例	某 原形草體	号 符號草體	枼 同符書例	謀

草符解析

"甘"單草作"ɥ"，於上部時作"枼"，
　其中豎筆貫聯"某"字下之"木" ➜ "某"作"枼"。

草帖書例

柳宗元	草書韵會	王羲之	韓道亨

行、草筆韻觀摩

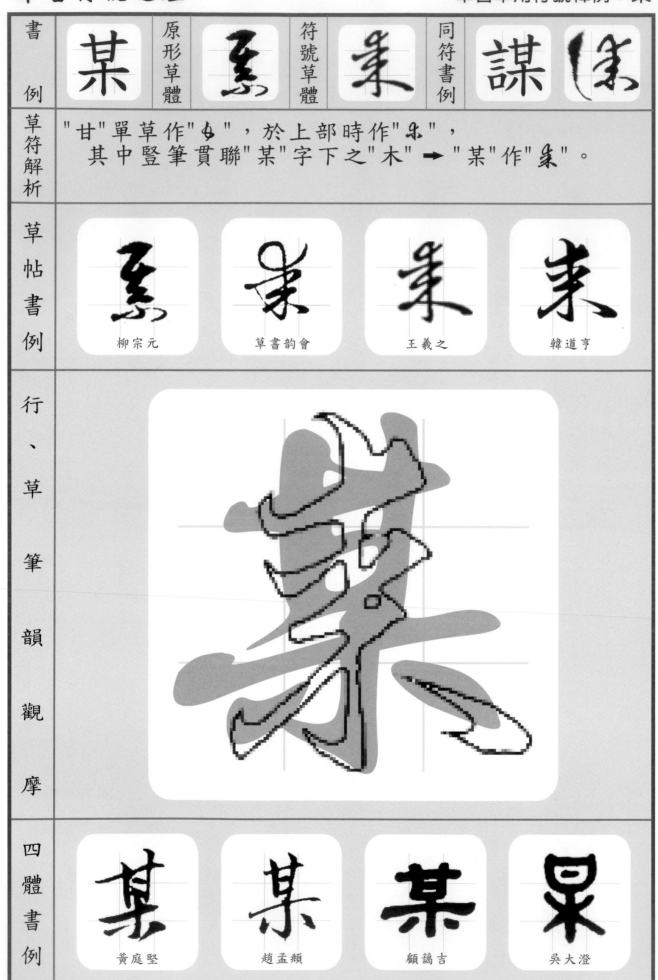

四體書例

黃庭堅	趙孟頫	顧藹吉	吳大澄

| 書例 | 棄 原形草體 | 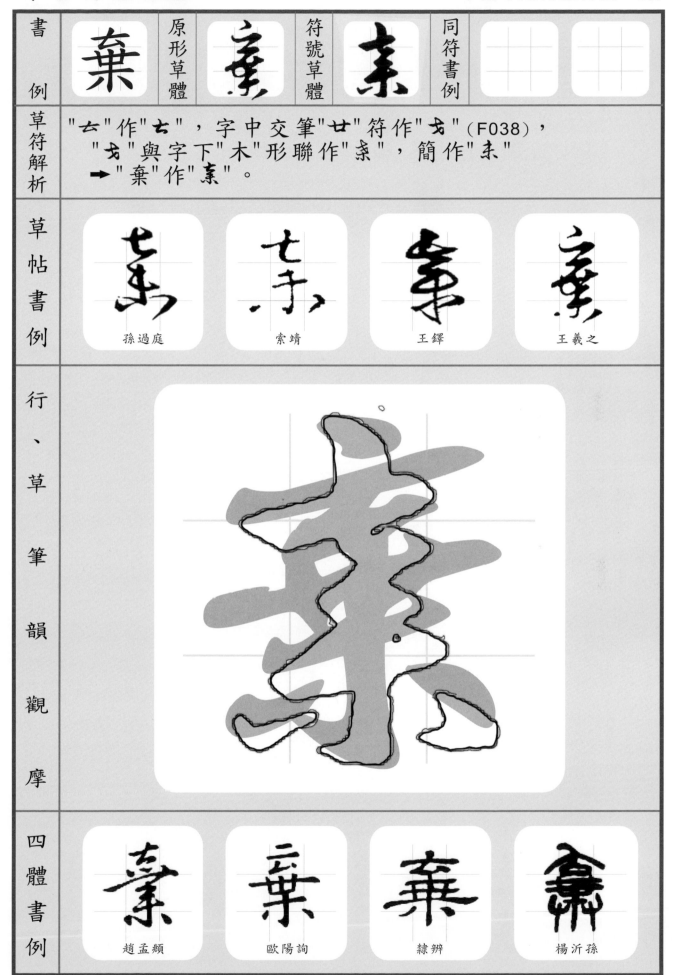 符號草體 | 同符書例 | | |

草符解析

"厺"作"㐱"，字中交筆"廿"符作"戈"（F038），
"戈"與字下"木"形聯作"棗"，簡作"末"
➡"棄"作"棗"。

草帖書例

孫過庭　　　　索靖　　　　王鐸　　　　王羲之

行、草筆韻觀摩

四體書例

趙孟頫　　　　歐陽詢　　　　隸辨　　　　楊沂孫

書例	樂 原形草體	楽 符號草體	乐 同符書例	藥 茶

草符解析

字上對稱符"絲"作"ゝ"，"樂"作"乐"，
惟帖例皆以"一"代"絲" ➡ "樂"作"乐"。

草帖書例

標草	王羲之	孫過庭	皇象

行、草筆韻觀摩

四體書例

董其昌	趙孟頫	唐玄宗	吳讓之

書例	歲 原形草體	歲 符號草體	兎 同符書例	穢	穣

草符解析

"止"單草作"山"，於上部作"七"，
"戌"作"求"，省筆作"求"，
"七"尾筆與"求"起筆互借 ➡ "歲"作"兎"。

草帖書例

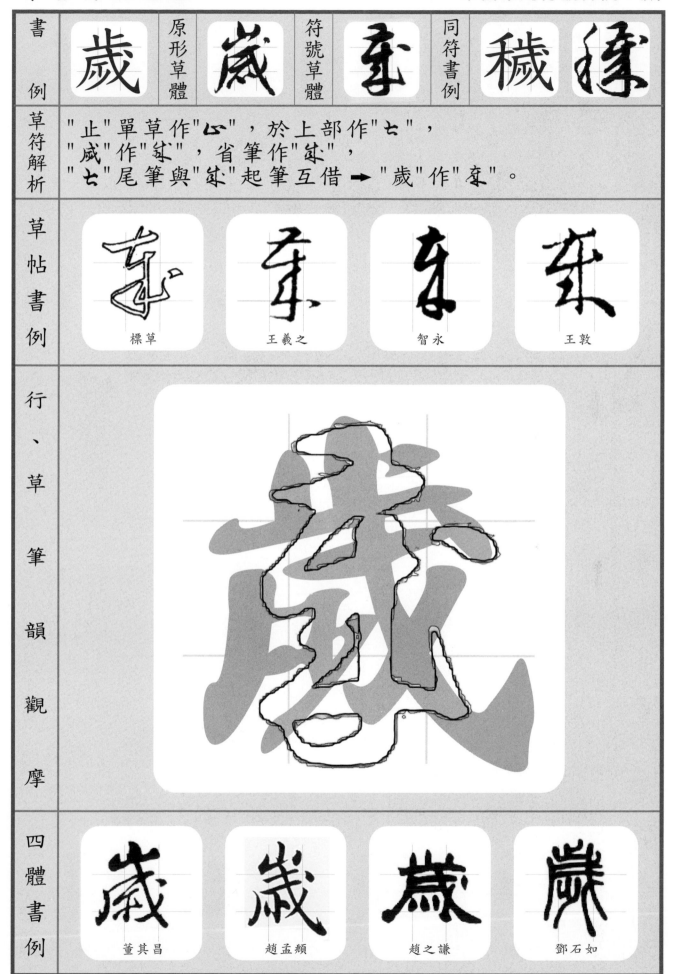

標草　　　　王羲之　　　　智永　　　　王敦

行、草筆韻觀摩

四體書例

董其昌　　　　趙孟頫　　　　趙之謙　　　　鄧石如

書例	段 原形草體	殳 符號草體	鼣 同符書例	緞 緞

草符解析

"手"作"⺘"，"殳"作"⻌"（C007）。
"段"作"鼣"，與"段"同符。

草帖書例

| 草書韵會 | 王羲之 | 徐伯清 | 敬世江 |

行、草筆韻觀摩

四體書例

| 董其昌 | 歐陽詢 | 文蔚 | 仰嘉祥 |

書例	每	原形草體	每	符號草體	安	同符書例	海 海

草符解析	"母"單草作"母"。

草帖書例	標草	王羲之	智永	李世民

行、草筆韻觀摩	

四體書例	顏真卿	王羲之	孔彪碑	說文解字

書例	水 原形草體	水 符號草體	矛 同符書例	泉 象

草符解析

字中對稱符"水"作"心" ➜ "水"作"水"，
惟帖例"水"習作"矛"。

草帖書例

矛 標草	矛 王羲之	矛 董其昌	矛 徐伯清

行、草筆韻觀摩

四體書例

水 蕭綱	水 褚遂良	水 曹全碑	水 鄧石如

| 書例 | 漆 | 原形草體 | 溙 | 符號草體 | 溙 | 同符書例 | 膝 | 溙 |

草符解析

"木"作"ホ"。"氽"中"八"對稱符"ㆍㆍ"，"氽"作"小"，"木、小"中豎筆貫聯，"桼"作"来"，形同"某"（B062）。帖例"来"習自右起筆作"来"。

草帖書例

| 漆 | 漆 | 漆 | 溙 |
| 標草 | 懷素 | 歐陽詢 | 徐伯清 |

行、草筆韻觀摩

漆

四體書例

| 溙 | 溙 | 溙 | 溙 |
| 王寵 | 趙孟頫 | 鄧石如 | 吳大澄 |

書例	原形草體	激	符號草體	激	同符書例	邀	逼

草符解析

"白"作"白"，"方作"才"，上下形聯"身"作"身➡身"，右部"攵"作"又"（C006）。

草帖書例

饒介	趙子昂	孫過庭	敬世江

行、草筆韻觀摩

四體書例

王羲之	歐陽詢	顧藹吉	吳讓之

書例	原形草體	符號草體	同符書例	
燕	燕	燕	讌	滟

草符解析

字中"口"作"ㄅ"，以"北➡北"之連線略筆代之，字下"灬"作"一"➡"燕"作"燕"。

草帖書例

王羲之	黃庭堅	蘇軾	趙子昂

行、草筆韻觀摩

四體書例

戴熙	趙孟頫	楊宋敬	楊沂孫

書例	爵	原形草體	爵	符號草體	寽	同符書例	嚼	唔

草符解析

"爫"作"㇌"（D025），字中"罒"作"ⱱ"簡成一線"⌒"，
字下"鬯"作"乁"（B036），"寸"從原形
➡"爵"作"寽"。

草帖書例

標草	智永	趙子昂	王羲之

行、草筆韻觀摩

四體書例

王羲之	褚遂良	史晨碑	說文解字

書例	爾	原形草體	禹	符號草體	尔	同符書例	彌	弥

草符解析

"爾"原形草作"禹"，帖例習以草符"尔"代之。

草帖書例

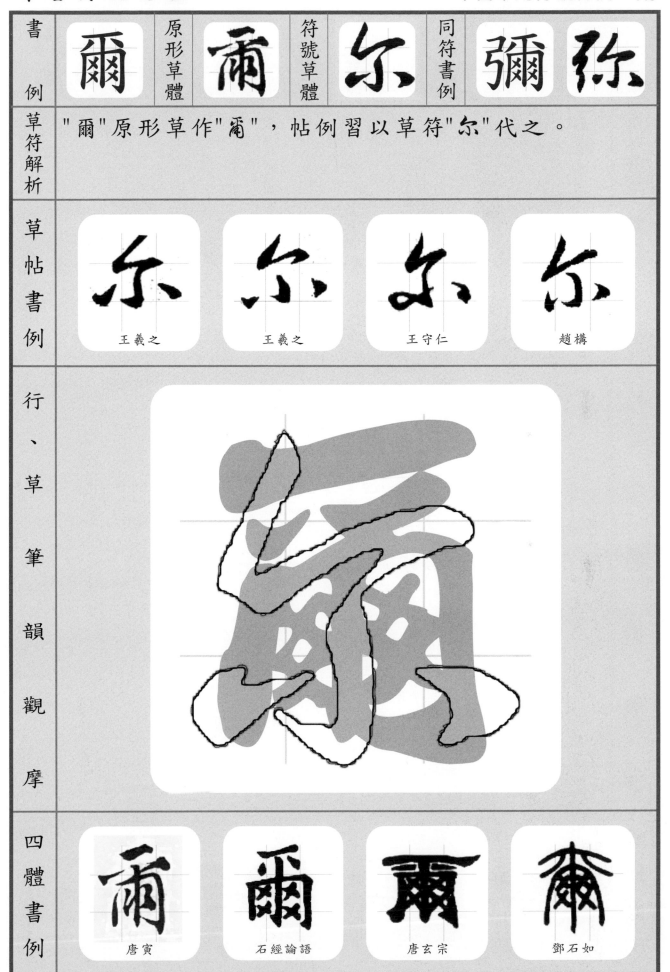

王羲之　　　　王羲之　　　　王守仁　　　　趙構

行、草筆韻觀摩

四體書例

唐寅　　　　石經論語　　　　唐玄宗　　　　鄧石如

書例	牽 原形草體	牽 符號草體	牽 同符書例	緯 㴲

草符解析	"玄"作"玄或を"，"牛"作"牛"➡"牽"作"牽"。

草帖書例	康里子山	趙構	鄭板橋	敬世江

行、草筆韻觀摩

四體書例	黃庭堅	國詮	劉炳森	楊沂孫

書例	原形草體	符號草體	同符書例
獲	獲	狻	護 渡

草符解析

"獲"右部上"⺍"作"凵"，字中"佳"作"王"，
　形聯作"重"。
帖例習以"隻"作"攵"，與上"凵"形聯作"支"。

草帖書例

標草	草書韵會	王羲之	智永

行、草筆韻觀摩

四體書例

王羲之	趙孟頫	曹全碑	鄧石如

書例	獸	原形草體	（草書）	符號草體	（草書）	同符書例		

草符解析

"嘼"字上"吅"作"ハ"，字中"田"作"日"，
　字下"口"作"一"，為與上筆"一"形聯反向作"乀"
　➡"嘼"作"单、茟"。

草帖書例

標草	顏真卿	王寵	索靖

行、草筆韻觀摩

四體書例

董其昌	鍾紹京	桐柏廟碑	楊沂孫

書例	率 原形草體	率 符號草體	率 同符書例	擵	撦

草符解析：字中左右對稱"儿"符作"心"，"率"作"宰"
➡"率"作"宰"。

草帖書例：

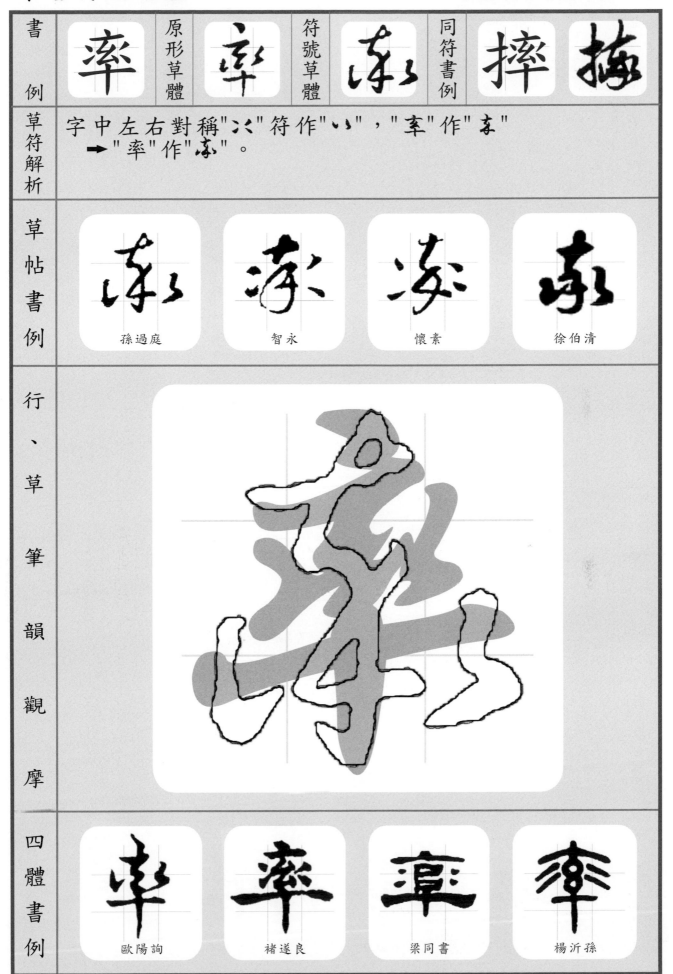

孫過庭　　智永　　懷素　　徐伯清

行、草筆韻觀摩

四體書例：

歐陽詢　　褚遂良　　梁同書　　楊沂孫

書例	畢 原形草體	畢 符號草體	𡥀 同符書例	蹕 译

草符解析

"田"作"ㄟ"（D022），"芈"不依原形習作"乎"
➡"畢"作"乎"。

草帖書例

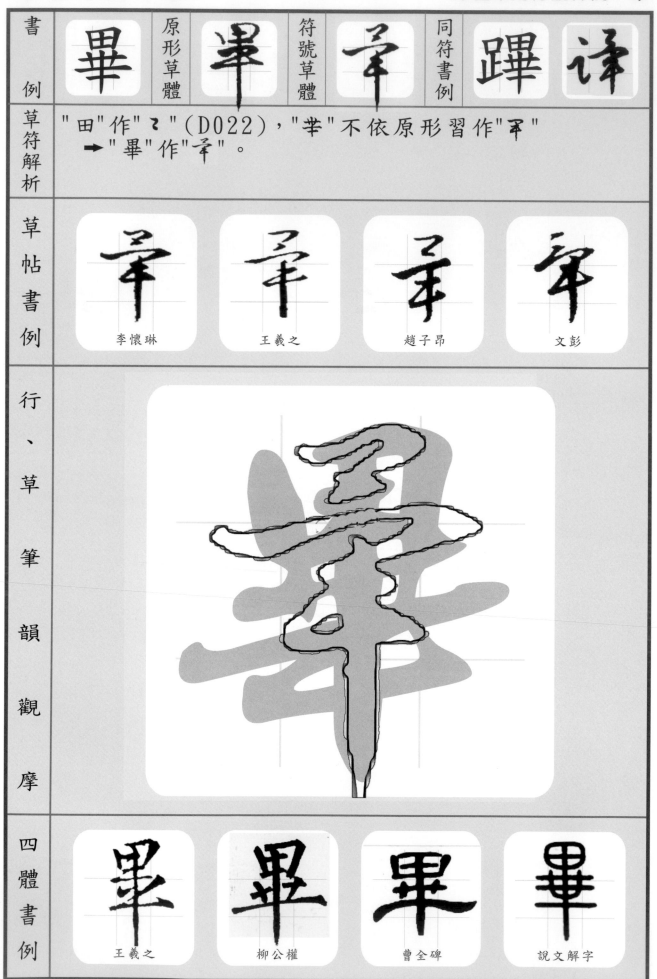

李懷琳　　　　王羲之　　　　趙子昂　　　　文彭

行、草筆韻觀摩

四體書例

王羲之　　　　柳公權　　　　曹全碑　　　　說文解字

| 書例 | 畫 | 原形草體 | 畫 | 符號草體 | 畫 | 同符書例 | 劃 | 劃 |

草符解析

"畫"作"中"，"田"作"里" ➡ "畫"作"畫"。

草帖書例

| 標草 | 王羲之 | 薛紹彭 | 王寵 |

行、草筆韻觀摩

四體書例

| 李兆洛 | 褚遂良 | 中國龍 | 漢簡 |

書例		原形草體		符號草體		同符書例	
	發		嶽		友		撥 援

草符解析

"發"草本從篆"嶽"。
上如"艸"作"ユ"，下左"弓-ㄱ"（B033）右"殳-又"（C007）
形聯作"ぬ"→"發"作"友"。

草帖書例

標草	王羲之	祝枝山	智永

行、草筆韻觀摩

四體書例

祝枝山	智永	吳讓之	鄧石如

H-080

書例	白	原形草體	白	符號草體	厽	同符書例	伯	伯

草符解析

"白"之上撇與三橫線形聯作"厶"、
左右兩點補"白"之左右短劃，作"厽"。

草帖書例

標草	徐伯清	王羲之	智永

行、草筆韻觀摩

四體書例

王羲之	歐陽詢	鄭蘆	楊沂孫

書例	皆 原形草體	沓 符號草體	古 同符書例	楷 楷

草符解析

"比"作"比"，與字下"白➡️〰"（E031）形聯作"比"，
簡作"比"。

草帖書例

標草	蔣善進	王守仁	王羲之

行、草筆韻觀摩

四體書例

趙孟頫	趙孟頫	吳昌碩	吳讓之

書例	盡 原形草體	書 符號草體	老 同符書例	儘 隶

草符解析

"聿"作"中"，"灬"作"一"，"皿"作"マ"，
　三部形聯，"盡"作"老"，
"一"與"マ"之上筆共用 ➡ "老"作"老"。

草帖書例

文徵明	王羲之	宋克	趙構

行、草筆韻觀摩

四體書例

趙孟頫	蔡襄	唐玄宗	吳讓之

書例	相	原形草體	相	符號草體	お	同符書例	箱 弟

草符解析	"お"為"相"之專用符。 "お"為部首時亦同符，如"箱弟"、"湘泳"。

草帖書例

お	お	お	わ
徐伯清	孫過庭	王羲之	李世民

行、草筆韻觀摩

四體書例

相	相	相	相
董其昌	顏真卿	曹全碑	楊沂孫

書例	真 原形草體	真 符號草體	㸔 同符書例	滇洪

草符解析

"直"作"ㄠ"，惟僅用於"真"。

草帖書例

標草	王羲之	宋克	懷素

行、草筆韻觀摩

四體書例

敬世江	智永	黃葆戉	吳讓之

書例	原形草體	符號草體	同符書例		
眾	眾	眾			

草符解析

"眾"字上"罒"作"勹"，
　字下"㐺"對稱符作"い" ➡ "ホ"作"ホ"。
標草作"禾"，帖例罕見。

草帖書例

標草	王羲之	王珣	黃庭堅

行、草筆韻觀摩

四體書例

趙孟頫	顏真卿	何紹基	徐三庚

| 書例 | 笑 | 原形草體 | 笑 | 符號草體 | 唉 | 同符書例 | | |

草符解析

"竹"作"𠂉、𠂇"，"夭"作"夹"或加補點作"夹"，
帖例常移"𠂉"之左部為左主部首，如"唉"。

草帖書例

| 標草 | 黃慎 | 米芾 | 徐伯清 |

行、草筆韻觀摩

四體書例

| 米芾 | 田蘊章 | 劉炳森 | 周柏琦 |

書例	等	原形草體	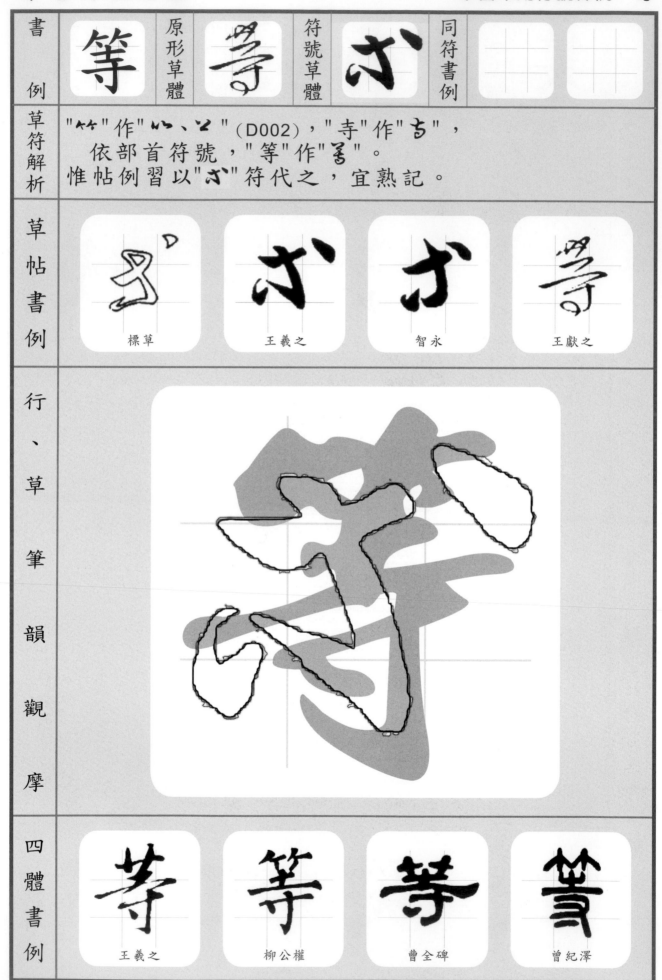	符號草體		同符書例		

草符解析

"⺮"作"⺌、⺀"（D002），"寺"作"�5"，
　依部首符號，"等"作"⻖"。
惟帖例習以"�575"符代之，宜熟記。

草帖書例

標草　　　王羲之　　　智永　　　王獻之

行、草筆韻觀摩

四體書例

王羲之　　　柳公權　　　曹全碑　　　曾紀澤

書例	繫 原形草體	繫 符號草體	繫 同符書例	擊 繫

草符解析

"軎"作"东→李"，"殳"作"又、飞"（C007），
　　"系"作"ふ"
　　→"繫"作"宏"。

草帖書例

李懷琳	邢慈靜	鄧文元	韓道亨

行、草筆韻觀摩

四體書例

趙孟頫	王鐸	中國龍	楊沂孫

書例	繭	原形草體	 	符號草體	 	同符書例		

草符解析

"艸"作"Ｚ"，"門"作"冖"，"糸"作"了"（B060）
　"虫"作"电"
　→"繭"作"蘦"。

草帖書例

草書韵會	蘇軾	沈粲	陸居仁

行、草筆韻觀摩

四體書例

中國龍	顏真卿	中國龍	金石篆

| 書例 | 纏 原形草體 | 纏 符號草體 | 纏 同符書例 | | |

草符解析

"纏、纒"同字異體，草書多從"纒"。
"糸"作"糸"，"里"作"里" → "纒"作"纒"。

草帖書例

| 王鐸 | 宋曹 | 敬世江 | 李懷琳 |

行、草筆韻觀摩

四體書例

| 董其昌 | 顏真卿 | 中國龍 | 說文解字 |

書例	義 原形草體	義 符號草體	羕 同符書例	儀 條

草符解析

"羊"作"羊"，"我"作"禾"，"義"原行草作"羕"，
惟帖例習作"羕"。

草帖書例

標草	孫過庭	智永	懷素

行、草筆韻觀摩

四體書例

米芾	趙孟	曹全碑	吳讓之

書例	者	原形草體	考	符號草體	考	同符書例	諸 从

草符解析	"耂"作"ᘏ"（F043），"日"作"ᕋ"（E027） 　　依草符"者"作"ᘏ"，惟易與"世ᘏ"混， 　　故上部依原草"者"作"考"。

草帖書例	考	考	考	考
	標草	王羲之	蘇軾	徐伯清

行、草筆韻觀摩

者

四體書例	者	者	者	者
	趙構	王羲之	曹全碑	吳昌碩

書例	原形草體	符號草體	同符書例
聚	乘	乘	驟 課

草符解析

字上"取"單草作"乃"（C005），字下"乑"作"不"，
上下部形聯 ➡ "聚"作"乘"。

草帖書例

標草	智永	懷素	王羲之

行、草筆韻觀摩

四體書例

黃庭堅	顏真卿	隸辨	說文解字

書例	聲	原形草體		符號草體		同符書例	馨 聲

草符解析

"声"作"吉→吉"，"殳"作"彡"（C007），"耳"作"彡"，
→"聲"作"彣"。

草帖書例

標草	懷素	羊欣	徐伯清

行、草筆韻觀摩

四體書例

杜牧	趙孟頫	衡方碑	說文解字

| 書例草符解析 | 花 原形草體 | 花 符號草體 | 㐄 同符書例 | | |

草符解析

"艹"作"ㄥ"（D001），與下左"亻→丨"（B001）聯作"子"，
再與字下右"匕→㐄"聯作"花"，
帖例習補駐筆點 ➡ "花"作"㐄"。

草帖書例

| 標草 | 月儀帖 | 王寵 | 懷素 |

行、草筆韻觀摩

四體書例

| 趙孟頫 | 董美人墓志 | 唐寅 | 金石篆 |

書例	若	原形草體	𦶿	符號草體	𦬇	同符書例	諾	諾

草符解析

"艹"作"ㄨ"（D001），"右"作"ㄅ" ➜ "若"作"𦬇"。

草帖書例

標草	王羲之	智永	懷素

行、草筆韻觀摩

四體書例

王羲之	田蘊章	曹全碑	莫友芝

書例	薑 原形草體	薑 符號草體	薑 同符書例	僵 偅

草符解析

"艸"作"ㄥ"（D001），
"薑"之二"田"之中直劃貫聯一線，
　其兩側"日"對稱符作"ㄨ" ➡ "薑"作"垚"。

草帖書例

標草	邊武	懷素	黃庭堅

行、草筆韻觀摩

四體書例

趙孟頫	田蘊章	中國龍	金石篆

| 書例 | 虎 | 原形草體 | 虎 | 符號草體 | 帘 | 同符書例 | 號 | 彌 |

| 草符解析 | "虍"作"云"（D008），"虎"原草作"虎"，惟帖例少從原形，多作"帘"。 |

草帖書例

| 帘 | 帘 | 帘 | 帘 |
| 王羲之 | 董其昌 | 文徵明 | 徐伯清 |

行、草筆韻觀摩

| 虎 |
| 趙孟頫 | 顏真卿 | 衡方碑 | 曾紀澤 |

四體書例

| 虎 | 虎 | 虎 | 虎 |
| 趙孟頫 | 顏真卿 | 衡方碑 | 曾紀澤 |

書例	谷	原形草體		符號草體		同符書例	裕

草符解析

"父"作"ㄨ、ㄨ"，"口"作"ㄱ"（E028）
"谷"作" 、 "。

草帖書例

標草　　懷素　　王鐸　　韓道亨

行、草筆韻觀摩

四體書例

柳公權　　趙孟頫　　曹全碑　　莫友芝

書例	豐	原形草體	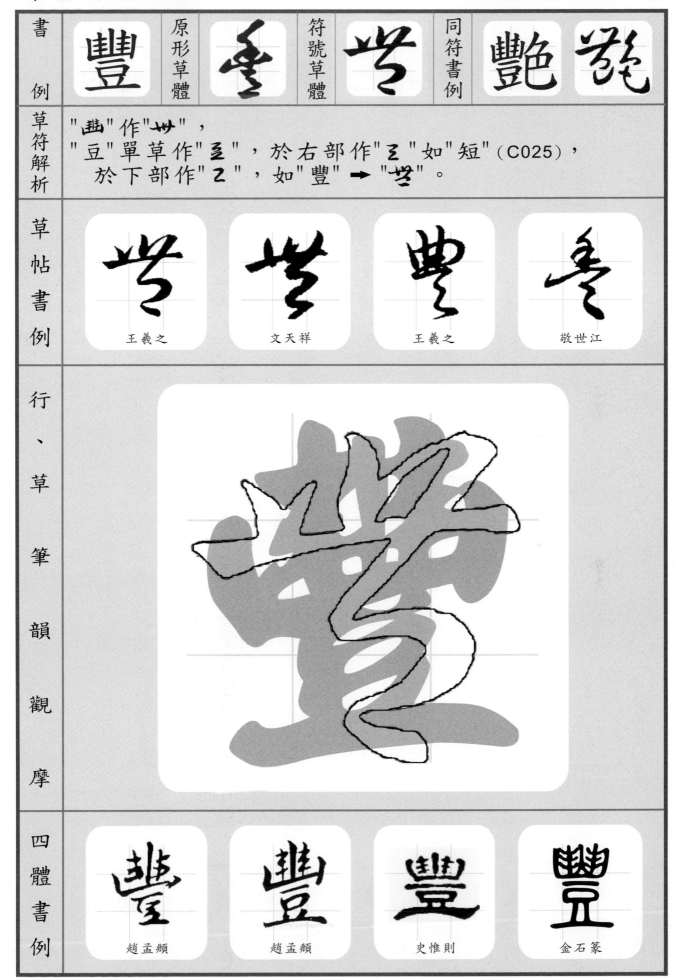	符號草體	艸	同符書例	艷 龍

草符解析

"丠"作"艸"，
"豆"單草作"豆"，於右部作"三"如"短"（C025），
　於下部作"乙"，如"豐"➡"艸"。

草帖書例

王羲之　　　文天祥　　　王羲之　　　敬世江

行、草筆韻觀摩

四體書例

趙孟頫　　　趙孟頫　　　史惟則　　　金石篆

書例	贏（原形草體）	符號草體	同符書例

草符解析

"亡"作"乀"，"口"作"冖"，二者形聯作"厶"，左部"月"作"ʒ"（B080），"貝"作"乁"（B034），"凡"作"ʒ"→"贏"作"ʒ"。

草帖書例

王羲之	敬世江	王鐸	徐伯清

行、草筆韻觀摩

四體書例

敬世江	趙孟頫	鄧石如	說文解字

書例	辜	原形草體	辜	符號草體	辜	同符書例		
例草符解析	"古"作"古"，"辛"作"辛"，上下形聯 ➡ "辜"作"辜"。							

草帖書例				
	鄧文原	宋克	索靖	皇象

行、草筆韻觀摩

四體書例				
	唐寅	歐陽詢	單曉天	吳大澄

書例	原形草體	符號草體	同符書例
草符解析	字上對稱"竝"符作"灬"，"班"作"扔" ➡ "辦"作"雸"。		

草帖書例

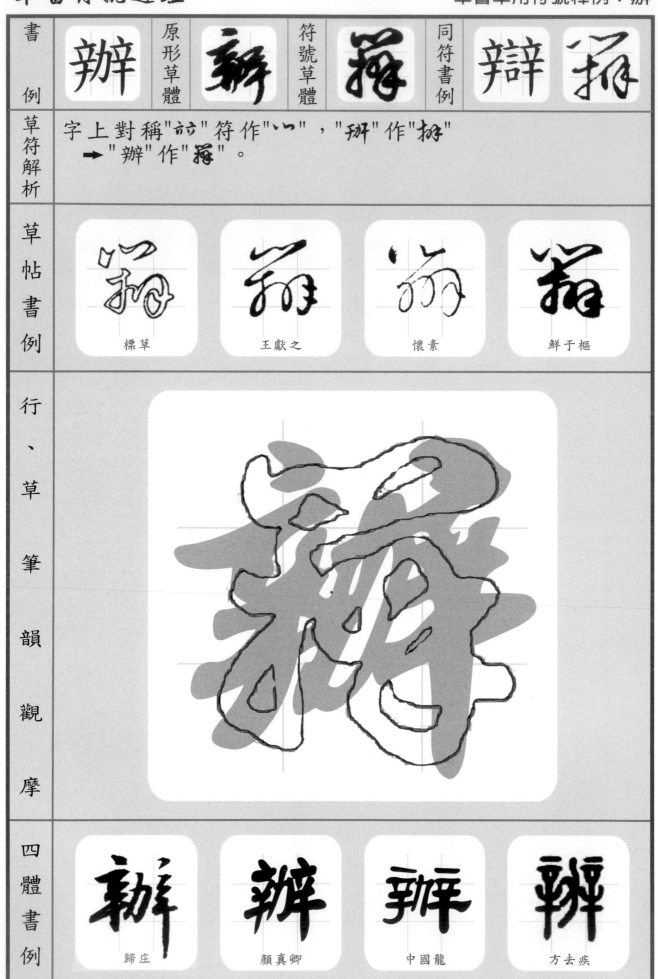

| 標草 | 王獻之 | 懷素 | 鮮于樞 |

行、草筆韻觀摩

四體書例

| 歸庄 | 顏真卿 | 中國龍 | 方去疾 |

| 書例 | 辱 | 原形草體 | 辱 | 符號草體 | 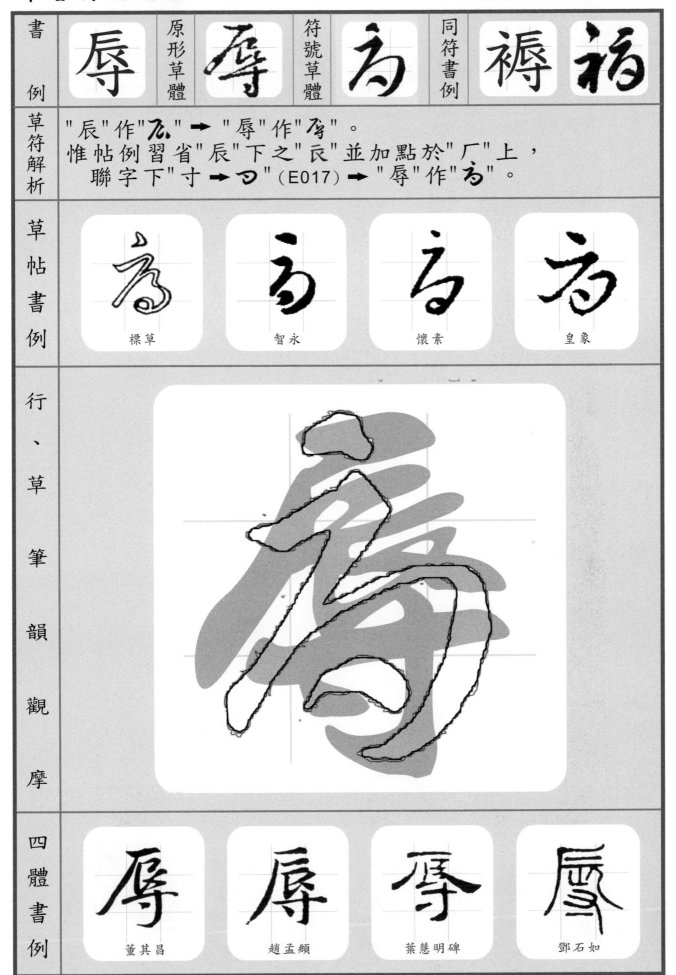 | 同符書例 | 褥 | 福 |

草符解析

"辰"作"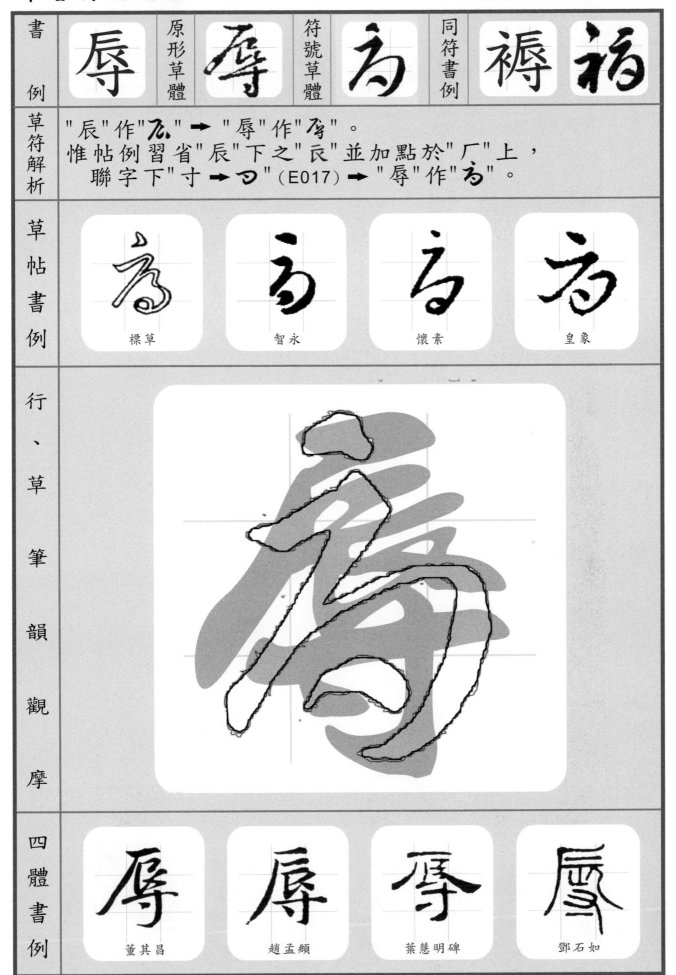" ➡ "辱"作"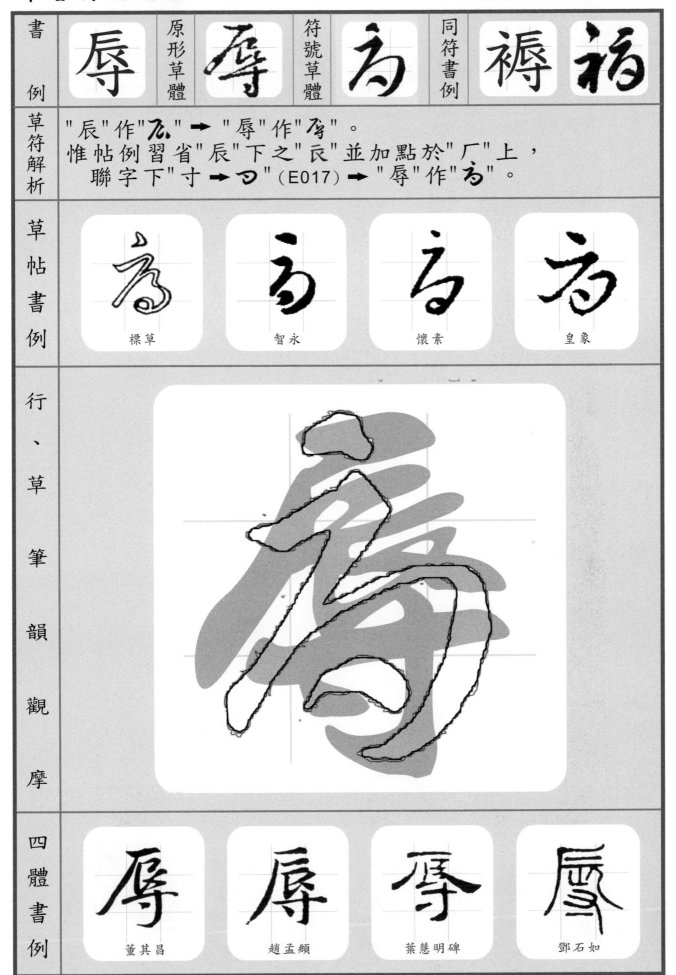"。
惟帖例習省"辰"下之"氏"並加點於"厂"上，
　聯字下"寸 ➡ 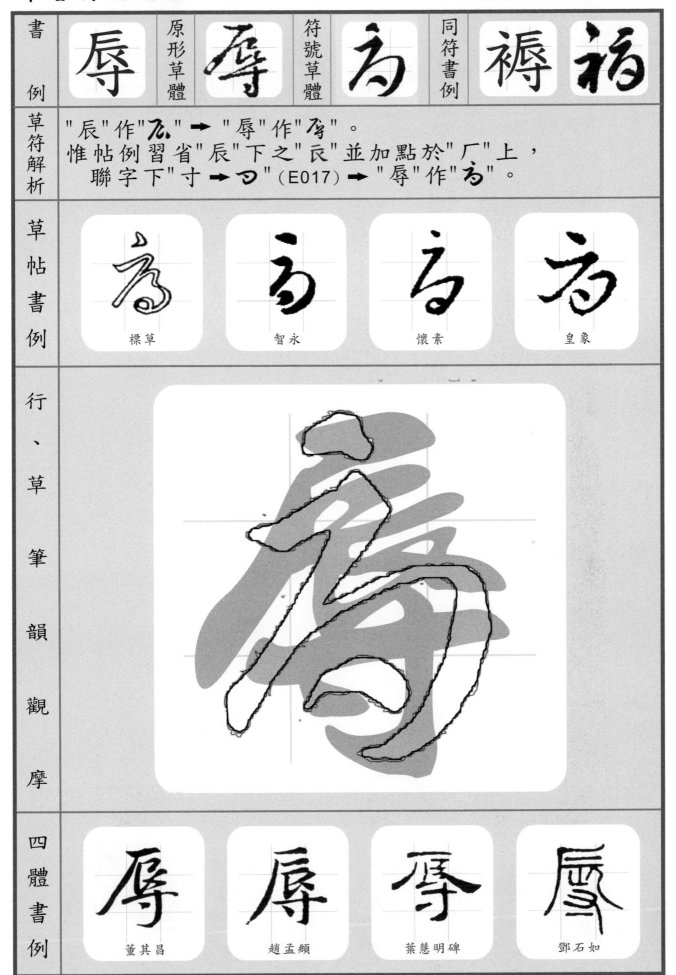"（E017）➡ "辱"作"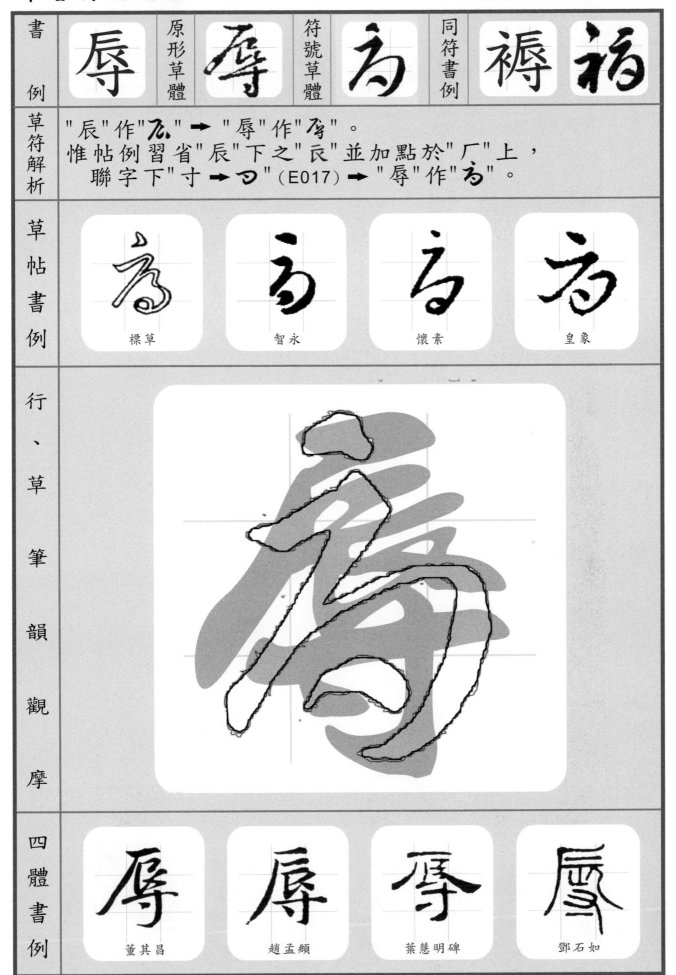"。

草帖書例

標草	智永	懷素	皇象

行、草筆韻觀摩

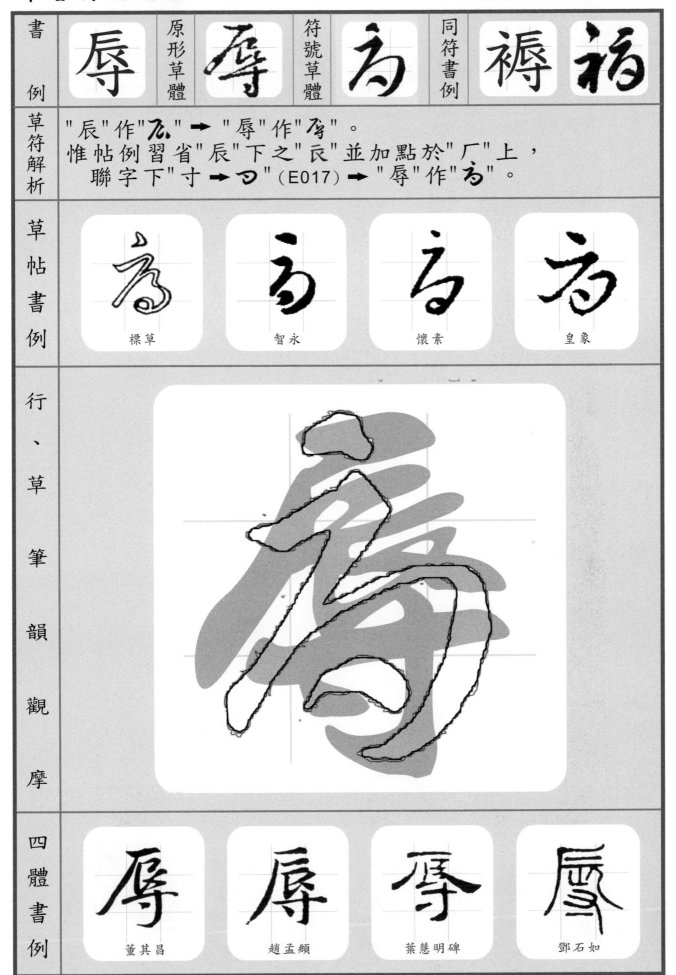

四體書例

董其昌	趙孟頫	葉慧明碑	鄧石如

書例	遣	原形草體	書	符號草體	书	同符書例	譴 遣

草符解析

"之"作"乀"（E003），"書"作"书、峀"。

草帖書例

何紹基	懷素	孫過庭	王獻之

行、草筆韻觀摩

四體書例

智永	智永	董大年	徐三庚

書例	邊	原形草體	 	符號草體	 	同符書例		

草符解析

"辶"作"丶"（E003），
"臱"作"爯、爯"。

草帖書例

標草	祝枝山	懷素	空海

行、草筆韻觀摩

四體書例

黃庭堅	王之敬	翁同龢	說文解字

書 例	鄭 原形草體	鄭 符號草體	鄭 同符書例	擲 掘

草符解析

"酉"作"㔾"，
"奠"作"奠"，為左部時逕省"酉"作"关、兰"，
➡ "鄭"作"鄭"。

草帖書例

敬世江	鄭板橋	李之儀	徐伯清

行、草筆韻觀摩

四體書例

趙孟頫	褚遂良	桂馥	楊沂孫

書例	原形草體	符號草體	同符書例	
	都	都	考	嘟　唃

草符解析

"者"作"专"，右部"阝"作"乃"，
左右形聯，"专"尾筆共"乃"之首筆 ➡ "都"作"专"。

草帖書例

敬世江	王鐸	王羲之	皇象

行、草筆韻觀摩

四體書例

王羲之	智永	曹全碑	說文解字

書例	野	原形草體	野	符號草體	墅	同符書例	墅	野

草符解析

"田"作"田"，
"予"作"予"，於右部時作"予"，與"土"形連作"予"
同符例"墅"，二"土"共一用，故"野""墅"同符作"墅"

草帖書例

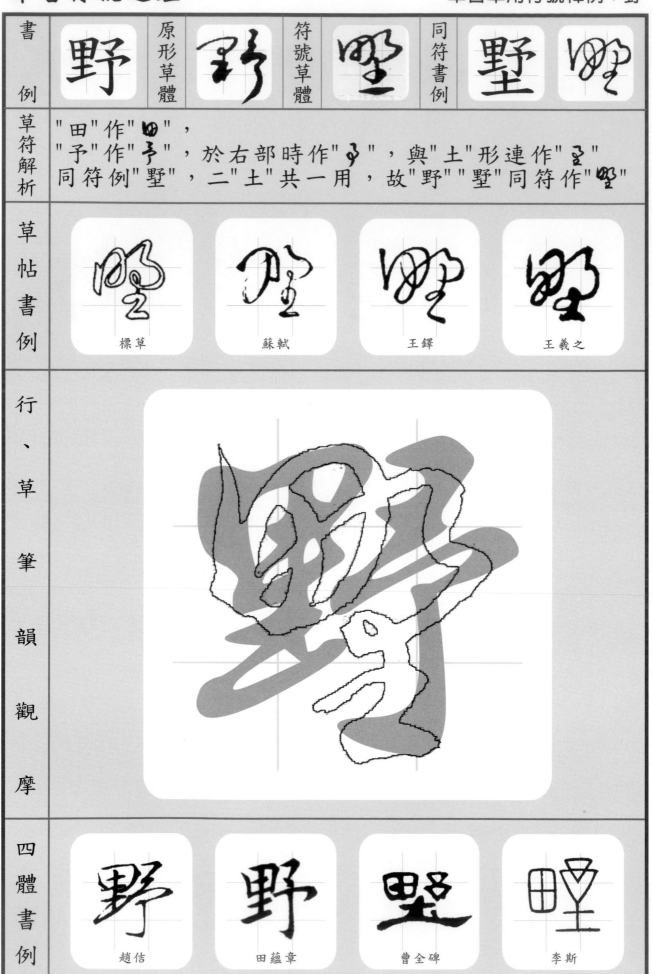

標草　　　蘇軾　　　王鐸　　　王羲之

行、草筆韻觀摩

四體書例

趙佶　　　田蘊章　　　曹全碑　　　李斯

書例	隨	原形草體	隨	符號草體	隨	同符書例	隋 隨

草符解析

"隨、随"同字異體，草書從"随"。
"阝"作"ㄟ"（B032），"有"作"ㄅ"，"辶"作"乀"（E003）
➡"隨"作"隨"。

草帖書例

標草　　　　　孫過庭　　　　　王羲之　　　　　智永

行、草筆韻觀摩

四體書例

王鐸　　　　　歐陽詢　　　　　唐玄宗　　　　　說文解字

書例	隱	原形草體	惶	符號草體	惶	同符書例	穩	穩

草符解析

"卩"作"〔"（B032），"厶"作"乀"（D025），"彐"作"彐"，
"工"作"乀"與"厶乀"同符，略其一，"心"作"冖"，
"乀、彐、冖"形聯，"㥯"作"㥯" ➜ "隱"作"惶"。

草帖書例

標草　　　　懷素　　　　智永　　　　王羲之

行、草筆韻觀摩

四體書例

趙孟頫　　　　趙孟頫　　　　郭有道碑　　　　吳大澄

書例	隸 原形草體	𦂅 符號草體	𣜩 同符書例	逮	逮

草符解析

"枲"作"㐄"，"隶"作"𣜩" ➡ "隸"作"𦂅"。
惟帖例"㐄"常移左上，"隶"作"㣪、㐂"
➡ "隸"亦多作"𦂅"。

草帖書例

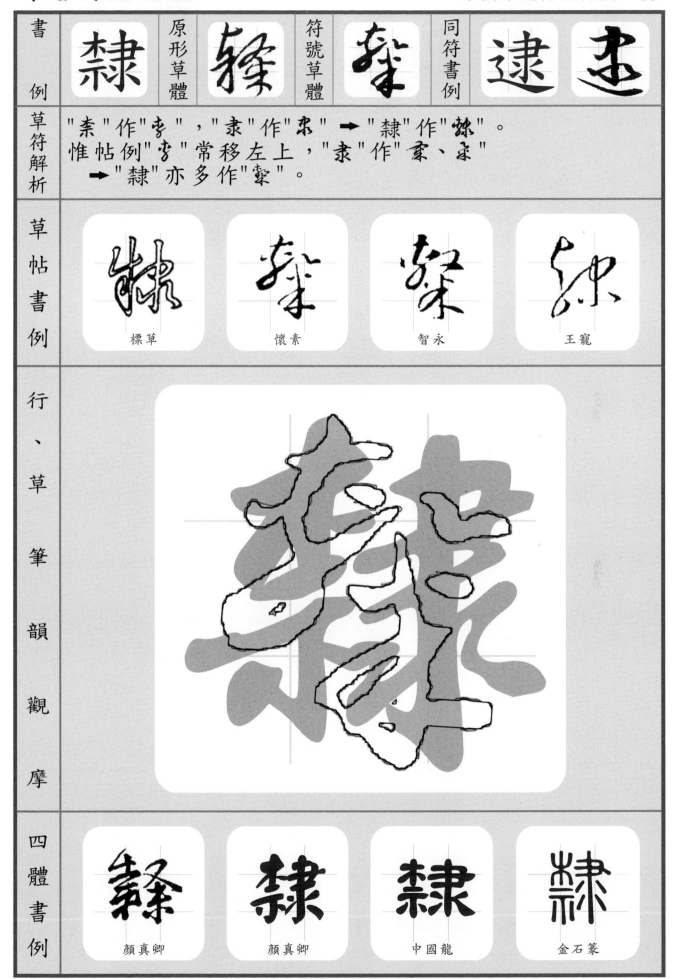

標草　　　　懷素　　　　智永　　　　王寵

行、草筆韻觀摩

四體書例

顏真卿　　　顏真卿　　　中國龍　　　金石篆

書例	雙	原形草體	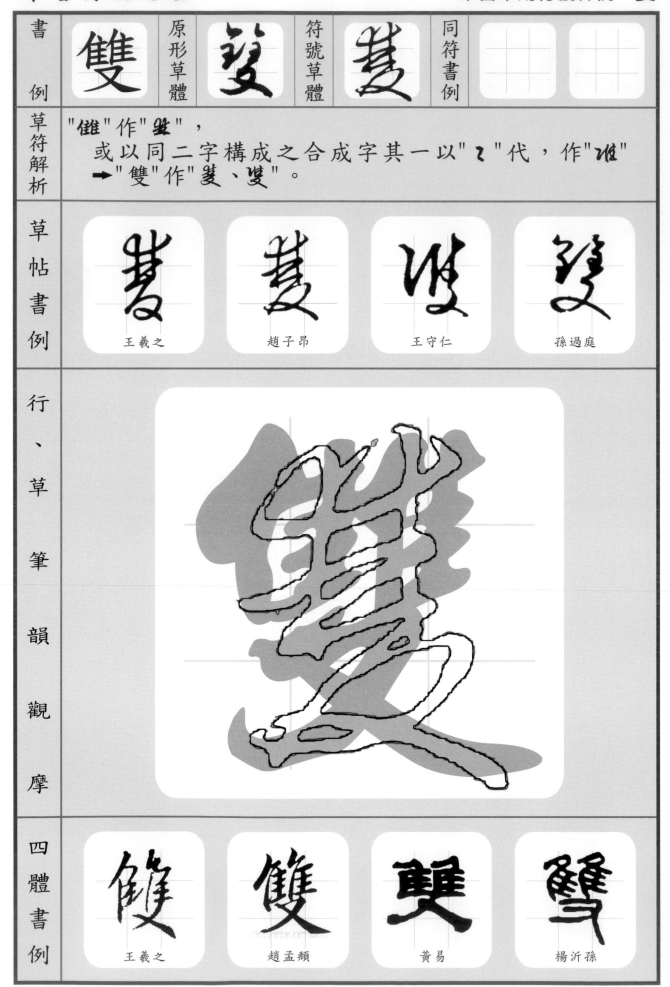	符號草體		同符書例		

草符解析

"雔"作" "，
　或以同二字構成之合成字其一以" "代，作"唯"
➡"雙"作" 、 "。

草帖書例

王羲之　　　趙子昂　　　王守仁　　　孫過庭

行、草筆韻觀摩

四體書例

王羲之　　　趙孟頫　　　黃易　　　楊沂孫

書例	雞	原形草體	雞	符號草體	雞	同符書例	谿	雞

草符解析

"奚"單草作"奚"，於左部作"奚"，"隹"作"隹、隹"
➡ "雞"作"雞"。

草帖書例

標草	懷素	孫過庭	宋克

行、草筆韻觀摩

四體書例

趙孟頫	趙孟頫	張祖翼	吳讓之

書例	離	原形草體	離	符號草體	離	同符書例	籬	鑫

草符解析　"离"作"糹"，"隹"作"亻、聿" ➡ "離"作"糹聿"。

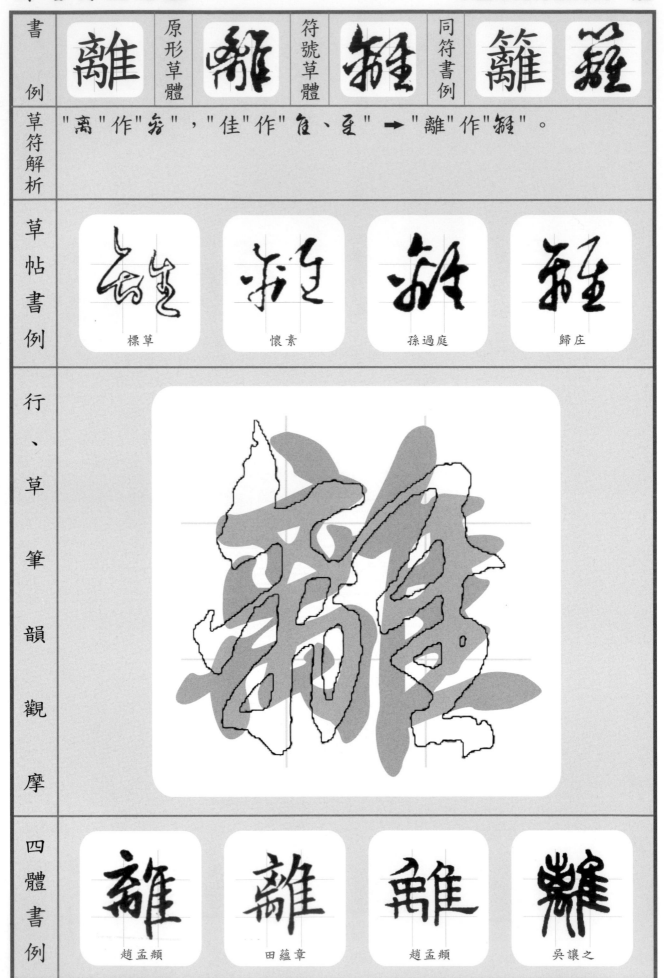

草帖書例

標草　　　　懷素　　　　孫過庭　　　　歸庄

行、草筆韻觀摩

四體書例

趙孟頫　　　　田蘊章　　　　趙孟頫　　　　吳讓之

書例	難 原形草體	難 符號草體	難 同符書例	歎 頪

草符解析

左部"堇"作"茅"，常捨中筆簡作"气"，同"鄭郑"符。
"隹"作"隹、隹"
→"難"作"難"。

草帖書例

標草	歐陽詢	王羲之	董其昌

行、草筆韻觀摩

四體書例

柳公權	褚遂良	何紹基	楊沂孫

| 書 | 雨 | 原形草體 | 雨 | 符號草體 | 雨 | 同符書例 | | |

草符解析

"雨"之草法："冂"作"ㄋ"，"氺"作"小"
➡"雨"作"ㄋ"。
　　亦常見僅採字下二點代"氺"而簡作"ㄋ"。

草帖書例

| 標草 | 王鐸 | 孫過庭 | 敬世江 |

行、草筆韻觀摩

四體書例

| 米芾 | 姚孟起 | 曹全碑 | 莫友芝 |

書例	霸 原形草體	符號草體	同符書例

草符解析

"雨"作"𠕁"（D007），"革"作"羊"，"月"作"𠃌"（C067），三部形聯時，"羊"上之"ㅛ"借"𠕁"之尾筆而省之，➡ "霸"作"𩧢"。

草帖書例

標草	王羲之	懷素	王寵

行、草筆韻觀摩

四體書例

趙孟頫	董其昌	顧藹吉	說文解字

書例	韋	原形草體	韋	符號草體	韦	同符書例	韓	幃

草符解析

"亘"作"弓"，"韋"之上、下部字中二直線連成一線
➡"韋"作"韦"。

草帖書例

王羲之	懷素	沈尹默	宋克

行、草筆韻觀摩

四體書例

沈周	褚遂良	劉炳森	楊沂孫

書例	原形草體	符號草體	同符書例
頓	頓	右	噸 㕥

草符解析

"屯"作"屯"，於左部作"屯"，
"頁"單草作"頁"，於右部作"頁"（C009）。

草帖書例

標草	王羲之	王澍	智永

行、草筆韻觀摩

四體書例

褚遂良	趙孟頫	何紹基	說文解字

書例	頭	原形草體	(草書)	符號草體	(草書)	同符書例		

草符解析

"豆"單草作"豆"，於左部作"巨"，更有簡筆作"乙"，右部"頁"作"ミ"，更有簡筆作"乁"（C009）
➡"頭"作"郎、乁"。

草帖書例

懷素	古法帖	懷素	文徵明

行、草筆韻觀摩

四體書例

趙孟頫	王之敬	桂馥	說文解字

| 書例 | 顏 | 原形草體 | 頹 | 符號草體 | 𣱵 | 同符書例 | | |

草符解析

"彥"單草作"乞"，右部"頁"作"𠃌"。

草帖書例

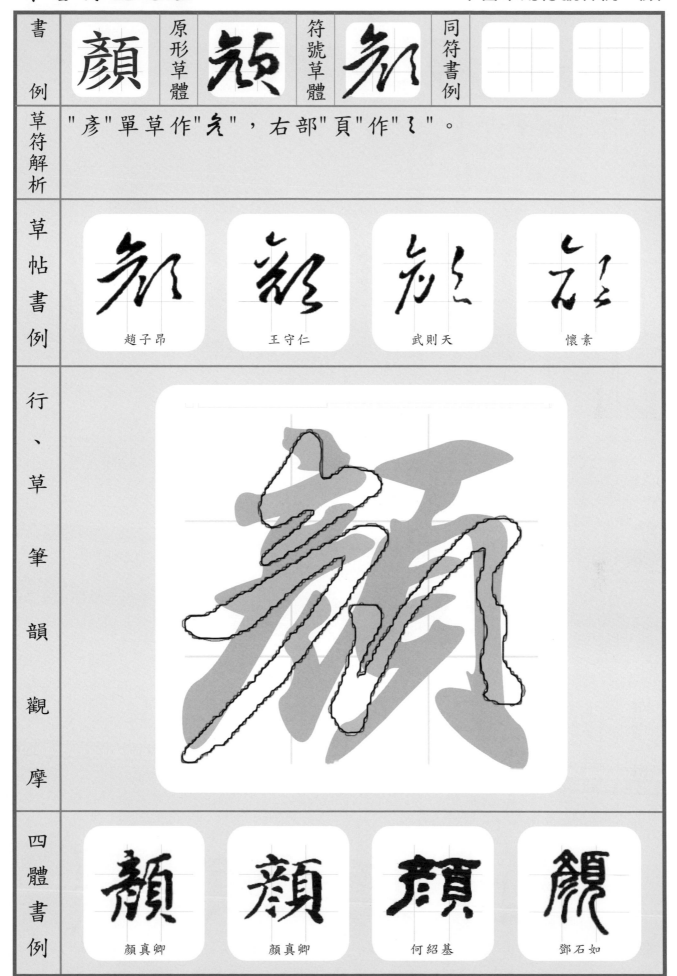

| 趙子昂 | 王守仁 | 武則天 | 懷素 |

行、草筆韻觀摩

四體書例

| 顏真卿 | 顏真卿 | 何紹基 | 鄧石如 |

書例	類 原形草體	符號草體	同符書例		

草符解析

"类"原草作"灷"，於左部作"屮"，
"頁"於右部作"ろ"（C009），
➤"類"作"数"。

草帖書例

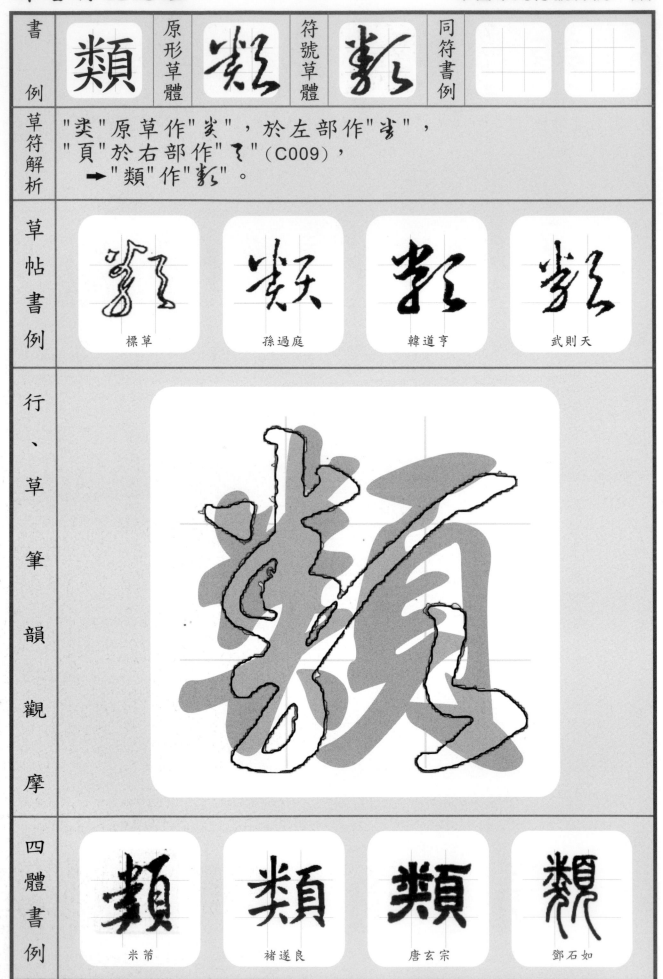

標草　　　　　孫過庭　　　　　韓道亨　　　　　武則天

行、草筆韻觀摩

四體書例

米芾　　　　　褚遂良　　　　　唐玄宗　　　　　鄧石如

書例	願	原形草體	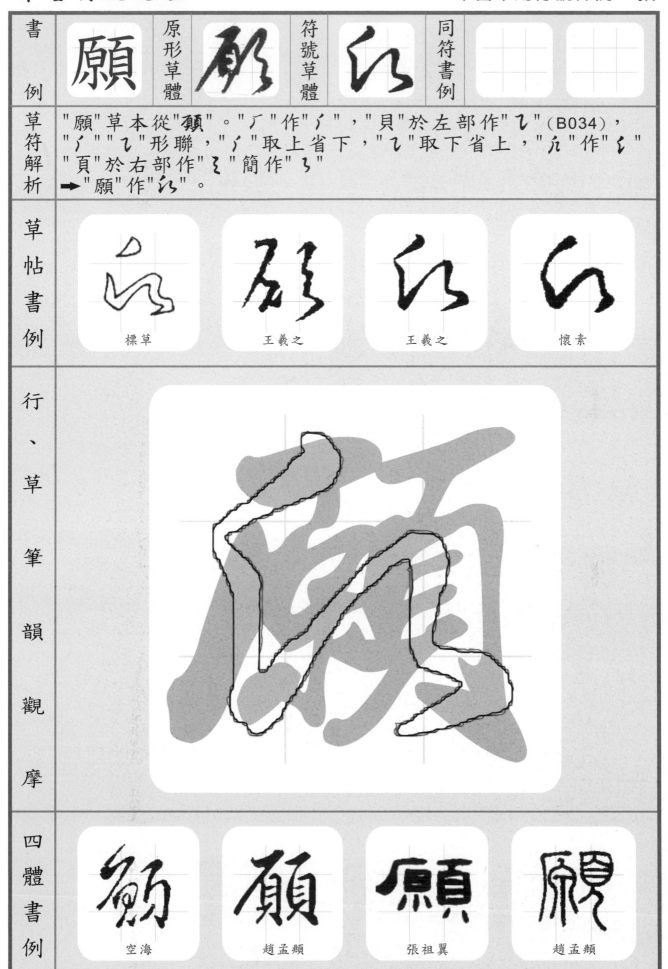	符號草體		同符書例		

草符解析

"願"草本從"頋"。"厂"作"ﾉ"，"貝"於左部作"乙"（B034），"ﾉ""乙"形聯，"ﾉ"取上省下，"乙"取下省上，"儿"作"ﾏ"，"頁"於右部作"ﾏ"簡作"ㄅ"➡"願"作"ㄣ"。

草帖書例

標草	王羲之	王羲之	懷素

行、草筆韻觀摩

四體書例

空海	趙孟頫	張祖翼	趙孟頫

| 書例 | 顧 | 原形草體 | 顧 | 符號草體 | 顾 | 同符書例 | | |

草符解析

"戶"作"フ"（D010），"隹"作"食"→"雇"作"雇"。
"頁"單草作"页"，於右部作"こ"（C009）。
"雇"用於左部首時作"石"→"顧"作"顾"。

草帖書例

| 標草 | 懷素 | 黃庭堅 | 歐陽詢 |

行、草筆韻觀摩

四體書例

| 周邦彥 | 蔡襄 | 桂馥 | 鄧石如 |

書例	顯	原形草體	符號草體	同符書例		

草符解析

"㬎"於右部："日"作"⌐"（D021），"絲"對稱符作"ㄥㄥ"，
➡"㬎"作"ㄢ"，如"濕 濕"。
於左部："絲"依原形作"孫"➡"㬎"作"弱、弱"。

草帖書例

標草	王羲之	孫過庭	皇象

行、草筆韻觀摩

四體書例

董其昌	褚遂良	郭有道碑	楊沂孫

書例	飄 原形草體	飄 符號草體	飘 同符書例	票	票

草符解析

"票"用於左部依原形作"雩"，"風"作"風"，
　→"飄"作"飘"。
標草以"票"字上"西"作"乙"(D024)而作"飘"。

草帖書例

標草　　　　　懷素　　　　　文徵明　　　　　黃庭堅

行、草筆韻觀摩

四體書例

趙孟頫　　　　蘇軾　　　　翟雲生　　　　吳讓之

書例	香	原形草體	香	符號草體	釒	同符書例	馨 馨、

草符解析

"禾"作"釒"，字下"日"作"冖、灬"，

➤"香"作"釒"。

草帖書例

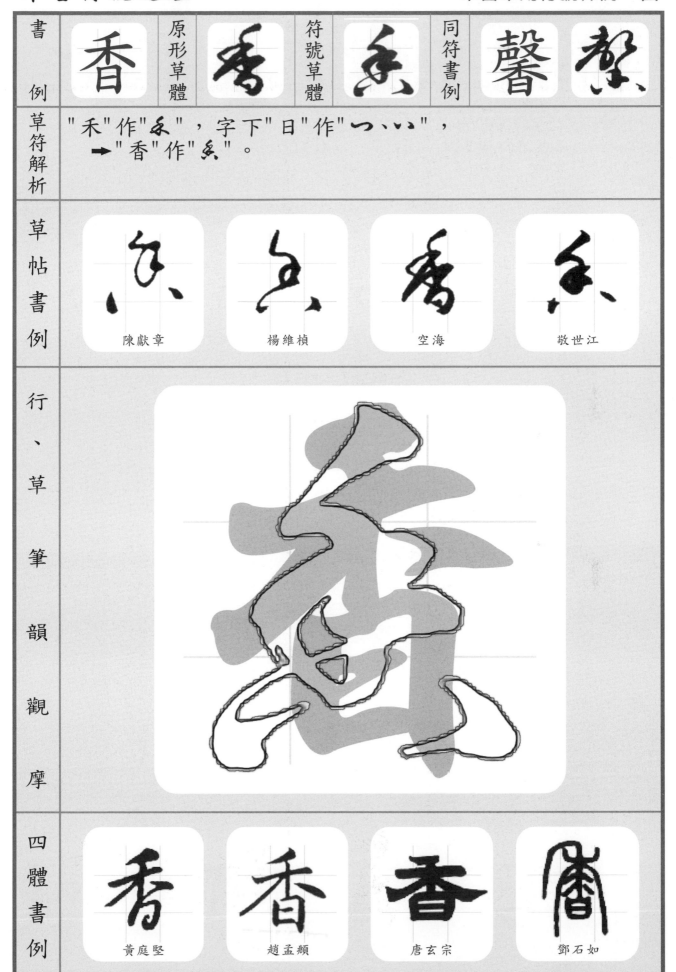

陳獻章　　　楊維楨　　　空海　　　敬世江

行、草筆韻觀摩

四體書例

黃庭堅　　　趙孟頫　　　唐玄宗　　　鄧石如

書例	原形草體 高	符號草體 高	同符書例 稿 稿

草符解析　字中"口"作"冖"，字下"冋"作"勹、匀"（E018），
　　　　　　➡"高"作"高"。

草帖書例

標草	王羲之	鮮于樞	文徵明

行、草筆韻觀摩

四體書例

蘇軾	鍾紹京	曹全碑	莫友芝

書例	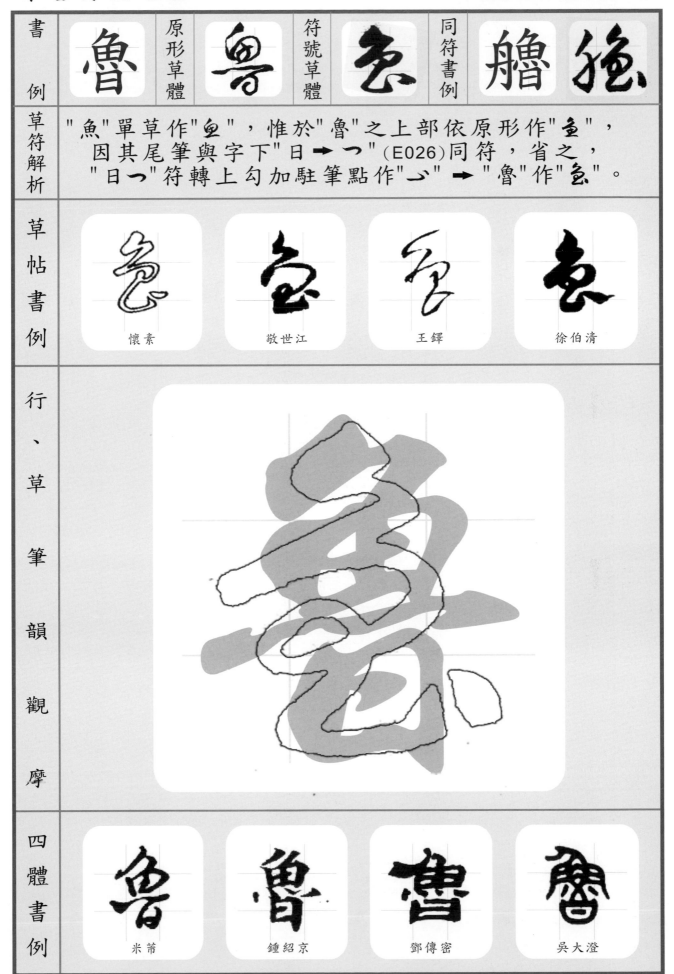							

書例

原形草體

符號草體

同符書例

草符解析

"魚"單草作"鱼"，惟於"魯"之上部依原形作"鱼"，
因其尾筆與字下"日➡つ"（E026）同符，省之，
"日つ"符轉上勾加駐筆點作"ぃ"➡"魯"作"え"。

草帖書例

懷素　　敬世江　　王鐸　　徐伯清

行、草筆韻觀摩

四體書例

米芾　　鍾紹京　　鄧傳密　　吳大澄

書例	原形草體	符號草體	同符書例	
鹿	鹿	荒	麓	慧

草符解析

"鹿"草本從篆"鬱"，其上部如"艸"作"艹"，
字中如"四"作"冖"，字下如"比"作"心"，
➡ "鹿"作"荒"。

草帖書例

荒	荒	荒	荒
敬世江	韓道亨	皇象	李鶴祿

行、草筆韻觀摩

四體書例

鹿	鹿	鹿	麐
董其昌	王之敬	孔廟碑	說文解字

書例	原形草體	符號草體	同符書例
草符解析			

"丽"作"㸚"，其"灬"代"鹿苂"之上部，即"苂"作"炏"，➡"麗"作"㸚"。
帖例亦有"丽"作"的"，下"苂"作"㹵"，➡"麗"作"㹵"。

草帖書例

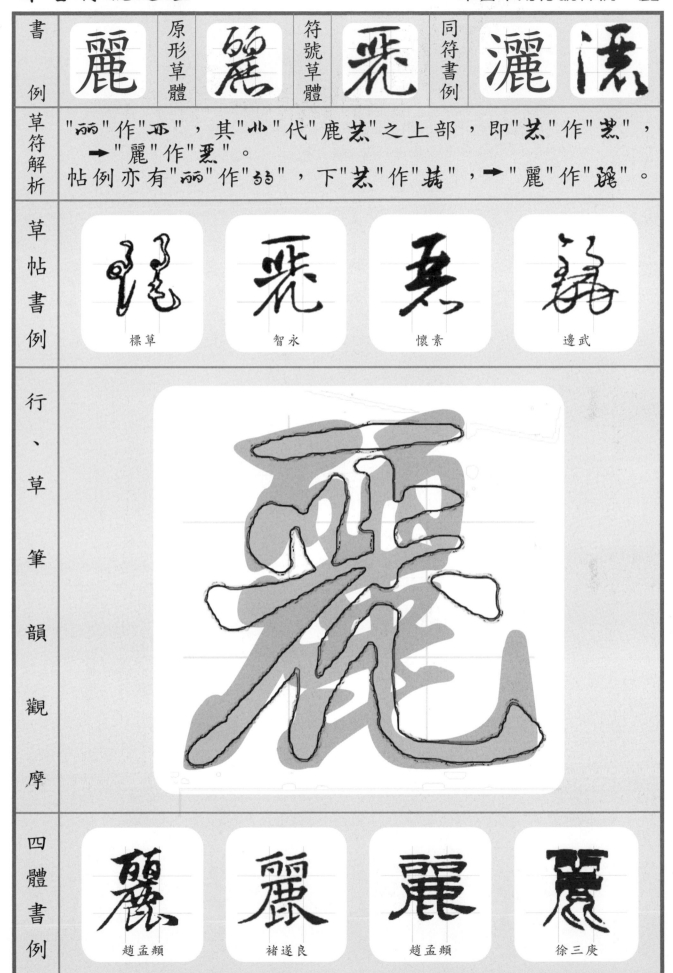

標草　　智永　　懷素　　邊武

行、草筆韻觀摩

四體書例

趙孟頫　　褚遂良　　趙孟頫　　徐三庚

書例	鼎	原形草體	鼎	符號草體	丹	同符書例		

草符解析	"鼎"上部"目"作"目"，下部"朩"作"朩"， "门"、"朩"聯筆，後補"目"中之點 ➡"鼎"作"丹"。

草帖書例	標草	董其昌	傅山	徐伯清

行、草筆韻觀摩	

四體書例	文徵明	顏真卿	焦循	鄧石如

書例	鼠	原形草體	𪕌	符號草體	𪕜	同符書例	竄	𪕅

草符解析

"臼"為字上對稱符作"ㄑ"（F013），
"臼"作"臼" ➡ "鼠"作"𪕜、𪕅"。

草帖書例

𪕜	𪕌	𪕜	𪕅
王羲之	王羲之	趙子昂	李懷琳

行、草筆韻觀摩

四體書例

鼠	鼠	鼠	鼠
啟功	翁闓運	單曉天	說文解字

書例	齊 原形草體	齊 符號草體	言 同符書例	濟 福

草符解析

"齊"筆畫繁雜運筆難順，
　草符逕以"⌐"代"𣥂"，字下"𠮯"作"勺"
　上下形聯，"齊"作"言"。

草帖書例

言	言	言	言
標草	索靖	張旭	孫過庭

行、草筆韻觀摩

四體書例

齊	齊	齊	齊
唐寅	鍾紹京	何紹基	吳讓之

| 書例 | 齋 | 原形草體 | 齋 | 符號草體 | 髙 | 同符書例 | | |

草符解析

"亦"作"亠"（H136），"冊"作"髙"，
　上下形聯"齋"作"髙"。

草帖書例

| 髙 | 髙 | 髙 | 齋 |
| 標草 | 王羲之 | 王瑞孟 | 米芾 |

行、草筆韻觀摩

齋

四體書例

| 齋 | 齋 | 齋 | 齋 |
| 趙孟頫 | 顏真卿 | 阮元 | 金石篆 |

國家圖書館出版品預行編目資料

草書符號通鑑 / 張弘編撰. -- 初版. -- 臺中市：
白象文化事業有限公司，2021.8
　　面；　公分
ISBN 978-626-7018-39-2（平裝）

1.草書 2.書法教學
942.14　　　　　　　110012562

草書符號通鑑

編　　撰　　張弘 (本名：張志弘)
校　　對　　張弘
發 行 人　　張輝潭
出版發行　　白象文化事業有限公司
　　　　　　412台中市大里區科技路1號8樓之2（台中軟體園區）
　　　　　　出版專線：(04)2496-5995　　傳真：(04)2496-9901
　　　　　　401台中市東區和平街228巷44號（經銷部）
　　　　　　購書專線：(04)2220-8589　　傳真：(04)2220-8505
經銷推廣　　李莉吟、莊博亞、劉育姍、李如玉
經紀企劃　　張輝潭、徐錦淳、廖書湘、黃姿虹
營運管理　　林金郎、曾千熏
印　　刷　　中原造像股份有限公司
初版一刷　　2021年8月
定　　價　　1200元